U0052940

看見

愛與美女神──維納斯的微笑

閒窺石鏡清我心

——歐洲雕塑的故事

袁藝軒　著

三民書局

自 序

　　今日我們有幸生長於一個資訊爆炸的時代；國與國之間的距離急遽縮短，本文化和異文化的界限也因此日趨模糊。我們有可能在同一條巷子中，品嚐濃郁的地中海美食，香醇的美式咖啡，或者道地的和風料理。網際網路的普及，更開闊了我們的視野，各種訊息和知識彷彿雲捲浪湧般圍繞在我們四周，俯拾可得。

　　但是，在一個資訊如此膨脹且代謝迅速的社會裡，異文化的傳遞透過影像的平面切割，破裂成片片無意義的視網膜殘留，再以流行的面貌，重新拼裝建構成當下各種語彙充斥的文化情境。如此，原本嚴肅的文化課題彷彿轉眼成為大型超市陳列販售的商品；各類文化的傳送與接收淪為單純的消費行為。

　　如果乘車仔細觀察我們的城市，一路上我們可以輕易地在街頭的房屋廣告上，看到標榜歐式的「巴洛克」或「文藝復興」風格的高級住宅，或者簡潔明亮的「後現代」風格辦公大樓，和以所謂「人文主義」為店名的咖啡屋。

　　然而，究竟什麼是「巴洛克」？「文藝復興」風格的生成背景和典型樣式又是如何？何謂「後現代」？「人文主義」所闡揚的理念又是什麼？套用這些名辭的商品又與其文字本身真正意含相去多少？像這樣似是而非、充滿異國風情的名辭早已填滿了我們的日常生活，在平面廣告、電視媒體，甚至在各種流行的或文化的出版品間漫溢開來。我們則被迫陷落在這由五花八門的語彙堆積而成，看似華麗炫人，實則虛無飄渺的夢魘裡。

　　儘管我們可以將這種以文化複製為生產內容的社會現象，解釋為整體教育水平提高的間接成果，是社會中的次文化逐漸向上提昇、精緻化的必然過程。但是，當流動的、跳躍的、片斷的文化接收與學習成為一種常態，當語彙的使用成為一種炫耀和附庸風雅的矯情，當閱讀成為一種「休閒」而不再是思考的催化劑時，我們不禁要自問，如此的社會是否有日益淺薄化的危機？是否在延伸知識廣度的同時，亦應適度加以深層化？將原本以拷貝行為湊集的文化意象，加以內化吸收，成為自身文明的一部分。

　　因此，為了避免我們淪為膚淺的名詞氾濫下的犧牲者，就必須了解這

些標語式的名詞背後在時間的淬練下所產生的文化意義，並進一步思考了解他們對整個人類文化所扮演的角色，及其帶來的影響，藉以擴展我們的眼界，深化我們的精神層次。這也正是撰寫這本述說歐洲雕塑歷史的書所欲傳達的訊息之一。

在踏入雕塑藝術這個奇妙迷人又豐富多采的領域之前，我們也許應該認識到，歐洲雕塑藝術的發展，如同繪畫或其他藝術般，呈現出一條清晰而層次分明的軌跡。這條軌跡，一方面與整個歐洲歷史文化發展的脈絡有著密不可分的關係；另一方面，也是藝術家在面臨不同時期的藝術課題時，竭思殫慮、勤奮探索的成果；是藝術精神活動的結晶，以及藝術家思想和生活的呈現。「每件藝術品都是那個時代的孩子，是我們感覺的母親。」20世紀抽象繪畫大師康定斯基（Vassily Kandinsky, 1866 –1944）在其1912年出版的《論藝術的精神性》中，即如此開宗明義地告訴我們。時代的精神和氛圍影響藝術的內容；而藝術品的出現卻又彷彿是靈媒所顯示的一個神秘預兆，向人們揭露了時代精神的遞嬗，引發人們對周遭環境及整個世界產生新的感受和認知。以藝術史的眼光而言，藝術品雖然是研究的對象，但是藝術家及其所處時代的歷史條件，對藝術品的誕生以及所蘊藏的意義卻有決定性的影響。三者間微妙而緊密的互動關係，交織成歐洲雕塑歷史的長河，創造了歐洲雕塑藝術豐富動人的面貌。

下面各章，將先就歐洲雕塑藝術的特色和觀賞方式加以說明，進一步討論歐洲雕塑藝術在歐洲文明演進過程中的不同面貌。在歷史與藝術風格的分期方面，我必須在此先釐清兩個觀念。首先，為求敘述上的簡單明瞭，我們常將歷史的過程根據不同的觀點 —— 如時間、地理和文化等 —— 分成各自相異的段落；包括本書的寫作方式，也在為求清晰易讀的前提下，採取如此的安排。然而，我們必須了解到，這樣的分段往往有其不可避免的缺陷，因為時間是以持續的狀態進行，而不是階段性的跳躍前進。所以，歷史也是一個連貫的整體，而非分割的碎片，尤其是在說明有關文化推展的過程方面，更是容易在時間和內容上產生定義模糊的邊緣地帶。有了這樣的認知之後，才能刺激我們去思考整個藝術風格演變的緣由及其影響。

再者，我們必須了解，在人類藝術漫長的發展歷程裡，藝術並非是次第「進步」而來的；而進化的觀念如果被運用在藝術史的解釋上，也將是

件十分危險的事。藝術的發展屬於整個人類歷史文化的一部分，它反映著人類在歷史的每一個階段所面臨的問題與所追求的夢想，也是記錄人類的思想活動和生活百態的文化遺產。這種記錄與藝術的進步與否並不存在絕對的關係。在整個歐洲雕塑藝術的歷史裡，我們可以很清楚地看到，風格樸拙的作品與前代裝飾繁瑣華美的雕像相較，不一定是一種藝術上的退化表現。舉個例子說，現代藝術和埃及或希臘藝術的不同，並不在於前者較後者的藝術品質好或其表現的內容格調較高。實際的情況是，今日我們仍不能不對古代一些製作巧妙、精美絕倫的工藝品或巨大壯觀的建築驚嘆不已。那些高超的技術，甚至是今日的工匠無法想像的。因此，以進步觀念來做比較，對各自擁有相異的歷史背景的作品來說，就顯得十分不倫不類。即使這種手法與技巧好壞與否的比較對同一時代的作品而言有時是必然的，但也並非絕對正確，尤其是現代藝術的發展，更是完全超出單純的技巧和風格問題，而專注於個人藝術理念的發抒。

有人說，就藝術談藝術，藝術本身的意義和價值就在作品中，歷史或其他觀點的詮釋都是無意義的累贅。這種「藝術絕對論」對創作者而言，固然是一種理想的堅持，因此有其存在的必要性。但對於我們局外人而言，未免過於高調。我們想要親近藝術，進入創作者的精神世界，便必須借助一些較為可靠的方法。知道藝術發展的歷史，多少可幫助我們瞭解藝術家為何要以特殊方式創作，為何要造成某種特定效果。最重要的，它是個磨銳觀察藝術品特性眼力的好方式，可以增強辨別微妙差異的能力，進一步領略藝術家在創作時的巧思慧心。

希望這本《歐洲雕塑的故事》，讓讀者在探索歐洲雕塑這個奇妙又豐富的領域時，能產生更大的興致和收穫，並進一步思索我們自身文化的定位與方向。

本書的完成，要感謝我的指導教授Antja von Greavenitz女士及其他師長的教誨，他們淵博的知識及精闢的論點，對我寫作此書有莫大的啟發。對於所有在求學期間幫助過我，以及對我在思想上有所激勵的友人們，也在此一併致謝。最後，我將此書獻給我親愛的父母，沒有他們的支持，就沒有今日的我，更不會有這本書。

袁藝軒

寫於德國科隆

目 次

自 序

導論 —— 如何欣賞雕塑藝術

一、雕塑藝術之觀想　　　　　　　　　2

　　1. 皮格馬里翁的驚奇　　　　　　　3

　　2. 另一種真實　　　　　　　　　　6

　　3. 光線的留痕　　　　　　　　　　8

　　4. 撫摸的溫存　　　　　　　　　　9

二、雕塑的材質與技法　　　　　　　　11

　　1.「雕」與「塑」　　　　　　　　11

　　2. 材質的應用　　　　　　　　　　12

第 I 章　歐洲雕塑史的源頭

一、史前時代的遺產　　　　　　　　　18

　　1. 舊石器時代　　　　　　　　　　22

　　2. 新石器時代　　　　　　　　　　26

二、文明的曙光：金屬時代　　　　　　33

　　1. 尼羅河岸的雕像　　　　　　　　34

　　2. 古愛琴海文明的光輝　　　　　　42

　　3. 塞爾特人與歐洲的金屬時代　　　48

第 II 章　古代希臘與羅馬的雕刻藝術

一、歐洲古典美的原鄉：古希臘雕刻　　54

　　1. 希臘世界的發展　　54

　　2. 歐洲文化的搖籃　　55

　　3. 雕像的作用與內容　　57

　　4. 雕刻風格的演變　　59

二、羅馬時期的雕刻藝術　　82

　　1. 臺伯河畔的強權　　82

　　2. 羅馬藝術的特色　　82

　　3. 雕像的作用與意義　　84

　　4. 肖像的風行　　87

第 III 章　早期基督教雕刻與拜占廷風格

一、羅馬帝國的遷都與基督教的分裂　　92

二、早期基督教藝術與拜占廷藝術　　94

三、早期基督雕刻的發展　　97

　　1. 基督教對藝術的衝擊　　97

　　2. 古典藝術與基督教信仰的融合　　99

四、拜占廷雕刻　　104

　　1. 拜占廷藝術的成形　　104

　　2. 拜占廷藝術的發展　　104

第 IV 章　中古時期——6世紀至15世紀

一、中世紀初期的雕刻——

　　　6世紀至11世紀中期　　108

1. 北方藝術的傳統　　　　　　　108

2. 早期歐洲的基督教雕刻　　　111

3. 卡洛林時期的雕刻藝術　　　113

4. 鄂圖時期的日耳曼雕刻　　　117

二、羅曼藝術——11世紀中葉至12世紀　124

1.「羅曼藝術」　　　　　　　124

2. 教堂上的浮雕　　　　　　　125

3. 柱頭雕刻　　　　　　　　　127

4. 門廊上雕刻群像　　　　　　129

5. 在寫實的形象之外　　　　　132

三、城市的興起與哥德藝術——

　　12世紀中葉至14世紀　　　133

1. 哥德藝術的流行　　　　　　133

2. 大教堂時代（1150—1280）　135

3. 貴族與市民的時代（1280—1400）　148

四、北方的晚期哥德風格——

　　15世紀至16世紀　　　　　157

1. 一統風格的分裂　　　　　　157

2. 晚期國際風格的發展　　　　158

第Ｖ章　義大利的文藝復興——15世紀至16世紀中期

一、文藝復興的內涵　　　　　　168

1.「文藝復興」的由來　　　　168

2. 文藝復興在義大利的誕生　　169

3. 文藝復興與人文主義　　　　170

閒窺石鏡清我心 ——歐洲雕塑的故事

4. 社會的變化與藝術的新需求 　172

二、佛羅倫斯的建築雕刻與早期文藝復興 　175

1. 望向古典雕刻的餘暉 　175

2. 洗禮堂的銅門浮雕 　177

3. 唐納太羅 　181

三、找尋雕刻的新任務 　188

1. 騎士雕像 　188

2. 陵墓雕刻 　190

四、文藝復興盛期 　195

1. 文藝復興三傑 　195

2. 米開朗基羅的勝利 　196

第VI章　權力與榮光的號角——
16世紀下半葉至18世紀

一、文藝復興晚期——16世紀下半葉 　204

1. 米開朗基羅影響下的義大利藝術 　204

2. 矯飾主義的雕刻藝術 　206

3. 矯飾主義的傳布與影響 　210

二、巴洛克風格的雕刻藝術 　213

1. 巴洛克藝術的興起 　213

2. 義大利的巴洛克藝術 　214

3. 巴洛克藝術在法國的發展 　220

第VII章　古典的與浪漫的——
18世紀和19世紀前半葉

閒窺石鏡清我心——歐洲雕塑的故事

一、啟蒙運動時代 228

　1. 法國文化的優勢地位 228

　2. 巴洛克的餘暉 —— 洛可可風格 229

　3. 理性與感性的交匯 232

二、革命浪潮下的古典與浪漫 239

　1. 風起雲湧的革命年代 239

　2. 新古典主義 241

　3. 浪漫主義運動 246

第Ⅷ章 新時代的來臨 —— 19世紀

一、紀念碑的時代 256

　1. 民族國家的成形與紀念碑的流行 256

　2. 德意志精神的象徵 —— 德國 258

　3. 共和國精神的歌詠 —— 法國 261

二、危機與創新 263

　1. 藝術的變局 263

　2. 雕刻的新趨勢 265

三、寫實主義 271

　1. 寫實主義的誕生 271

　2. 寫實主義雕刻 272

四、羅丹與現代雕塑的誕生 274

　1. 現代雕塑之父 —— 羅丹 274

　2. 羅丹與印象主義 280

五、世紀之交的雕刻預言 282

　1. 體積與質量的魅力 282

閱窺石鏡清我心 —— 歐洲雕塑的故事

2. 醜陋也是美麗的　　　　　　　　283

3. 捕捉瞬間的印象　　　　　　　　285

4. 象徵主義與「新藝術」雕刻　　　288

第IX章　邁向實驗與探索之路——20世紀上半期

一、　概論　　　　　　　　　　　　292

1. 什麼是「現代藝術」？　　　　　292

2. 雕塑藝術的變革　　　　　　　　296

二、　在傳統與現代的變革間：

　　　第一次世界大戰前（1900—1918）　300

1. 古典的和諧與體積、質量的展現　300

2. 現代雕塑的序幕　　　　　　　　302

3. 抽象與立體的變奏　　　　　　　314

三、　兩次大戰間的藝術發展：1914—1945　320

1. 絕對形式的追求：

　　　俄羅斯的構成主義　　　　　　320

2. 詩與魔力：

　　　從達達主義到超現實的物體　　323

3. 新素材的動力　　　　　　　　　327

4. 自然的禮讚：生物變形雕刻　　　329

四、　雕塑——一種思想　　　　　　332

參考書目　　　　　　　　　　　　　334

圖片出處說明　　　　　　　　　　　340

導論——如何欣賞雕塑藝術

一、雕塑藝術之觀想

提起「雕塑」兩個字，往往會令我們產生某種冰冷而嚴肅的聯想，甚至以為雕塑品只是一堆硬梆梆，看起來既毫無生命又十分無趣的東西。如果和它的姐妹——繪畫——相比，也似乎不如繪畫充滿多采繽紛的顏色和各式各樣的構圖組合來得吸引人；二度空間的平面敘述，好像也較三度空間的表現方式更清晰易懂，更容易讓我們接受。當然，這是一種片面的、似是而非的成見。我們之所以會有如此的誤解，主要來自於對雕塑藝術的陌生。更確切地說，由於我們不知如何去認識它們、去「觀看」它們，而使我們對雕塑品望而卻步，主動地否定我們對雕塑藝術的感知能力，更將我們和雕塑藝術之間的距離愈拉愈遠。

其實，欣賞雕塑藝術一點都不困難。在我們日常生活中，已經有越來越多的機會觀看到安置在室外的大型雕塑作品。它們有時像個威風凜凜的衛兵，守護在巍峨氣派的大型建築物之前；有時像個孤高自傲的英雄，昂然挺立在大廣場上，接受往來人群的瞻仰；或者隱身在公園的角落裡，準備隨時帶給我們意外的驚喜。我們不妨回顧一下：當我們從它們身旁經過時，是否曾經讓自己有過片刻閒情，放慢腳步，駐足於前，安然端詳作品的形態，或者仔細傾聽作品形態本身和周遭環境——如建築物等——的對話呢？是否曾經在這欣賞過程中發現一、兩個自認有趣的視角，而泛出會心的微笑呢？或者，只是匆匆一瞥，然後擦身而過，輕易地讓自己錯過一個可以拓展視野和心靈的機會，喪失一個可以運用想像力和感覺去發現全新世界的可能性？當我們有機會參訪世界知名的美術館，面對一件件偉大的雕塑作品，卻無法領略其中那由人類無窮的創造力和深沉的心靈所散發

出來的光輝，只能像一個按圖索驥、人云亦云的觀光客。這不是件令人感到遺憾的事嗎？

如果我們對一件作品只是一瞥即過，那瞬間的經驗必然會被丟失在遺忘的角落裡。但是，只要我們停下腳步，細心地觀察和體會，或繞著雕塑作品走一圈，捕捉它在不同角度下的每一個變化，必然可以得到令人驚訝的發現與共鳴。另一方面，由於不同的心境會影響我們對外在事物的覺知，我們的審美活動也不例外；因此即使是面對同一件作品，我們的感受也會在不同的情境下有所變化，而更進一步豐富我們的美感經驗，擴展我們的心靈視野。最後，在這些大大小小的發現與覺受中，重新去體會藝術家當初在創作時的靈感和悸動，以及人類文明在那特定的歷史時空下所留下的足跡。

1. 皮格馬里翁的驚奇

著名的羅馬詩人奧維德（Publius Ovidius Naso, 西元前43－西元17年）在他的詩集《變形記》中，詠唱許多傳頌已久的希臘神話故事，其中便有這麼一則關於雕塑的美麗故事：

在古老的希臘有一位名喚皮格馬里翁的雕刻家，他的技藝高超，尤其擅長以象牙雕製各種栩栩如生的作品。由於名氣很大，許多商賈達官為了求得他的真跡而不遠千里登門造訪。對此他深感苦惱。於是，為了能夠專心創作，他決定離群索居，遠離塵囂，隱居在深山小屋中寂寞地工作。某日，他一如往常雕了一尊年輕女子像，但這回卻是用他最喜歡的象牙當材料。他付出全部的精力與熱情，日以繼夜地工作著，深切地期盼能完成一件自己心目中最完美的作品。最後，雕像終於完成了，一切都如他所想像般完美。他欣喜若狂，滿足的欣賞他所創造的女子：窈窕動人的身姿、潔

淨而富有光澤的肌膚、顧盼自若的嬌俏眼神，以及有如在晨露中綻放的玫瑰花苞般的微笑。他不禁讚歎起來，並且從內心深處悄悄地對雕像中的女子昇起一股愛慕之情。白天，他用鮮花裝飾它；夜裡，便對它輕聲地唱著令人愉悅的情歌。直到有一天，他難耐相思之苦，前往神殿，在愛與美女神維納斯的祭壇前傾訴他的熱情，並請求女神的憐憫，安慰他那因過度壓抑而苦澀的靈魂。他回到家後，如同往常般親吻雕像，卻感覺到雕像原本冰冷的嘴唇，漸漸變得溫暖而有彈性。他驚訝地回頭一看，發現雕像的身軀也緩緩動了起來。就這樣，在維納斯女神的神力協助

圖1：法爾寇內〈皮格馬里翁與嘉拉特亞〉，1761—1763，大理石，高85公分，法國巴黎羅浮宮

皮格馬里翁的神話故事長久以來一直是藝術家靈感的泉源，並為這個浪漫的題材創作許多動人的作品。由於這個故事的主人翁是一個雕刻家和他的作品，因此這個題材也多半被用來隱喻「雕刻藝術」。法爾寇內（Etienne-Maurice Falconet, 1716—1791）的這組雕像即是其中最著名的作品之一。法爾寇內是18世紀的法國雕刻家，與法國哲學家狄德羅是知交，並曾替法王路易十五世的情婦龐巴度夫人和俄國女皇凱薩琳工作。他的作品以表現人體的溫潤感和柔和性著稱。在這組雕像中，法爾寇內將皮格馬里翁塑造成一個彎著腰、雙手交握的年邁雕刻家，熱情地望著他所創造的作品，目光中充滿讚歎與崇拜。

之下，雕像變成一個真實的美麗女子。皮格馬里翁於是歡天喜地的和這位女子結婚，並生下一個名叫帕佛斯的兒子。至今在愛琴海上，仍有一個以帕佛斯命名的小島。

這個神話故事在某種程度上，象徵著藝術家與他的作品之間的關係。藝術家本身的意向，一路引領著作品的完成。使他將原本虛幻的感受，逐漸轉化成具體的形象。雖然在某些情況之下，藝術家在創作之初並不一定對他想要完成的作品有很清楚的概念或具有某種強烈的意圖，但這並不影響他的創作，因為當作品完成之際，便已說明了一切創作的意圖。當藝術家將主觀的審美意識為作品注入新的價值之後，這件作品即成了他眼中所謂的藝術品。就好像皮格馬里翁的雕像藉著維納斯女神的神力變成真實世界的美麗女子一樣，由於審美意識的點石成金，使得一件作品神奇地變成藝術品。

如同在所有的學習活動中一般，我們總習慣在我們的審美過程裡搜尋一個可靠的規則或公式，來幫助我們「立刻」掌握藝術品的精髓；或者抓著幾個專有名詞，便自以為馬上可以對著作品搖頭晃腦，品頭論足。然而，這樣的嘗試卻是一件十分危險的事情，不但對於培養我們的鑑賞力毫無幫助，也無法豐富個人的美感經驗，只會將自己拷鎖在虛榮的象牙塔中。世界上沒有一個藝術規則可以告訴我們，什麼樣的畫或雕像才算得當，因為我們無從預知藝術家希望達到什麼樣的效果，而這效果也通常與我們局外人所執著的「美」沒有絕對的關聯性。正因為沒有規則可以遵循，所以也無法用言辭精確地解釋為何那是件偉大的作品。但這並不代表每一件作品都一樣好，也不代表我們無法去鑑賞不同的作品。只有透過靈敏而精確的觀察，才可能以最客觀的態度看待作品。一個最簡單也最踏實的方法，就是經常的觀看。如果我們不斷地給自己一個放下所有雜務和成見的機會，拋開那些老套的言辭和堂皇的字眼，像個純真無邪的孩童張著

大眼觀看世界，和藝術作品做最坦然而直接的溝通，便能在每一次的觀看經驗中，得到全新的發現。如此，經由不斷的反覆觀察和比較，就愈能與藝術家創作的用心相契合。這種感受愈靈敏，便愈能欣賞；而對藝術的欣賞能力愈強，便愈能發現那些原本存在於我們體內的無限可能性。藝術是開放的，一件藝術品的完成，並不代表和這件作品有關的藝術活動的終結；相反的，對每一個觀賞者，甚至包括原來的創作者而言，作品在不同時空的觀看之下，所激發心靈裡的再創作才真正開始。這一方面意味著，作品本身只是提供觀賞者一個思考的對象；同時也說明了，藝術創作就像條永不枯竭的河，在創作者、作品和觀賞者三者相互激盪下匯流，讓藝術的生命力得以源源不絕。

2. 另一種真實

在傳統視覺藝術的範疇裡，雕塑也許是最具「真實感」的一種藝術表現形式。為什麼呢？讓我們回想第一次踏進美術館的經驗吧！一幅幅畫正如同一個個窗口般，以奇異又迷人的景象吸引我們進入一個個神秘的世界裡。我們沿著牆，從一個世界漫遊到另一個世界。在展覽場中，則散布著一件件具象的「物體」，向我們展現多樣而豐富的姿態。這就是繪畫和雕塑最顯而易見的不同。繪畫是掛在牆上的，欣賞一幅畫，我們只需站在畫前，用眼睛觀賞。而面對一件雕塑作品，我們不只可以站在作品前觀賞，還可以走到後面去一窺究竟，也可以繞著它走一圈。甚至在較具規模或現代的美術館中，還提供俯瞰及仰望的視野；這也就是說，欣賞一件雕塑作品的角度是多面的，而每一個面向，都是一個新的發現。即使是與雕塑屬於同一個大家族的浮雕，也多多少少具備相同的特色。如果說，欣賞藝術是一種探險，那麼每一個觀看面向，就是一個新的探險。

為什麼會有如此不同的視覺經驗呢？因為繪畫是平面的，是由點、線、面所組成的二度空間；而雕塑作品則是三度空間下的藝術表現，是立體的、有深度的、在空間中佔有體積的，因此對我們而言，作品本身所表現出的形態就較繪畫來得更具有真實感。由於這兩種空間概念的不同，自然導致欣賞方式的差異。一件雕塑作品就像一個人存在於空間之中，或是像一座山、一棵樹、或一朵雲。為了要完全認識它，便需要去接近它，像去探索一個未知地帶般。譬如我們爬山，總會在每一個腳步間發現新鮮的、令人振奮的事物──石頭、樹木、花朵、雲彩、小溪，或一幅山谷間村莊錯落的靜謐景致。我們身處這個充滿驚奇的探險，時時準備接受任何新的挑戰，即使下山時經過相同的小徑，仍會因發現之前未曾看到的一朵小花，或一簇新生的綠芽而興奮不已。又如同當我們每一回踱步於樹下，繞著樹幹，仰望著鬱鬱蔥蔥的大樹，總會對樹木本身的形態產生不同的感覺；或者是在飛機上，透過雲層從上往下俯瞰我們平時習慣仰望的建築物和大樹，有時也會對天空產生前所未覺的體會。這些感覺，都隨著我們所見景色以及當時心境的不同而有別。

　　這就是當我們欣賞一件精美的雕塑作品將會得到的經驗：冒險、奇妙、挑戰、驚奇、發現與永無止境的探險。雕塑作品是某種由藝術家所創造出的東西，目的是為了帶領我們走過這個現處的空間，引導我們去體會在不同的空間下對同一件物體的不同感受。具體來說，當我們開始欣賞一件雕塑作品時，首先映入我們眼簾的是作品的形態，由此我們可觀察到作品的結構、層次以及所產生的律動感，並進一步觀察形態本身和空間的關係，領略創作者如何處理動感和靜力之間平衡的手法。我們也可以在作品表面上觀察各種凹凸起伏的變化，領受素材本身的質感。藉由上下四方不同角度的觀察，以及在這些不同雕塑概念的共同作用之下，我們將對作品產生完全不同且多樣的印象；我們所發現的愈多，便愈能領會整個作品所

要表達的內涵。欣賞雕塑品的過程不僅是享受一個由人類雙手所完成的創造物，同時也領受創作者個人對生活和對整個世界的內在體驗！藝術家為了表達他們內心對所處環境最深沉的情感和反思，而以他們的雙手創造了作品；因此，我們觀賞作品，與作品對話所得到的體驗，也正是對真實世界的一種回響，進一步讓我們對周遭的生活有全新的理解。

3. 光線的留痕

　　欣賞雕塑品最重要的基本條件是「光線」。我們必須藉由光線的作用，才能清楚地察覺到一個雕塑品的存在；也由於光線的明暗變化，才使作品在三度空間下，顯得真實而動人。不論光線是從左邊或右邊，從上面或下面投射到作品上，都會對作品的形像產生決定性的影響。這種情形在觀賞浮雕作品時最為明顯。如果光線以90度角直接打在作品表面上，看起來彷彿是一幅平面的畫；如果光線從兩側照向作品，便較容易看出作品立體的形態。由上向下照射的光線會投射出深深的陰影，使作品的下半部產生朦朧陰暗的效果；甚至迷惑我們的肉眼，使我們對真正的外形產生視差。

　　如前所述，光線的運用是在作品上製造某種戲劇性效果的重要方法之一，使它能夠充滿力量的對著我們「說話」。柔和而溫暖的光，有助於我們欣賞作品表面的細緻波動與微妙的起伏變化；強烈而直接的光，則可以強調作品細節部分的戲劇性表現。舉個例子來說，為了顯示出一個形體上肌肉和骨骼的突起部分，我們可能需要一道較為強烈的光線，並藉此給予作品強度與力度，進一步透過作品表面紋理所顯現的釜鑿及捏塑痕跡，觀察藝術家在創作時的個人風格與手法。即使是室外雕塑品，也會隨著自然光線的變化，在清晨、正午或是傍晚，給人全然不同的印象和感受。在博

物館中，我們雖然不能擅自移動作品或調整光線，但是當我們繞著作品觀看時，便自然能意識到光線的作用，察覺到光線對作品的外形所產生的一些不尋常現象。

4. 撫摸的溫存

如果我們從觀看雕塑中領受的愈多，便會進一步發現，我們不僅可以由視覺來認識作品，也可以透過觸覺去感受作品的生命。特別是那些我們稱為「動態」雕塑，或那些看起來像是有機生命，令人聯想到人、動物以及其他自然界形體的作品，更是需要以觸動或撫摸的方式去感受作品所傳達的意涵。如此經由觸覺和視覺所得到的綜合印象，方能幫助我們完整地認識一件雕塑作品。

由於藝術家在從事雕塑活動時，是藉由雙手的觸感，表達出他們內心無比的創作熱情和思想歷程，當我們撫摸作品時，彷彿也以我們的雙手重複著他們當初創作的經驗，而似乎能感受到那分神祕的心靈悸動。因此，我們可以想像，如果能直接撫觸一件雕塑作品，我們將可以從作品中得到多大的收穫。

雖然經由觸摸，會讓我們得到全新的感受，但是這樣的機會顯然不多。在一般如美術館的公開展覽場合中，為了使作品得以長久保存，讓後世子孫也能觀賞到過去藝術家的努力與偉大，因此不得不限制觀賞者禁止觸摸作品。同時，身為一位藝術愛好者，我們也必須對此有深刻的認知，如果每個觀賞者都去觸摸作品的話，長久下來，對作品本身不啻是一種莫大的傷害。雖然我們無法觸摸作品，卻不代表我們無法體會到觸覺對雕塑作品的重要。我們可以回想小時候喜歡玩黏土，將黏土捏塑成各種動物、花草或其他器皿的形狀，享受在玩黏土的過程中獲得的樂趣和成就感。即

使過了一段時間之後，重新賞玩當時的成品，仍可清楚的回憶起當初動手捏黏土時的熱情和感動。當然，我們同樣可經由敏銳的觀察去感受作品表面精緻的凹凸變化和緊密的圓弧線條，間接領略到雕塑材料的質地與作品本身的觸感。

　　無論是大自然的創造，或者是經由藝術家的靈感而產生作品，我們都必須敞開心靈，主動去探索，才能經歷作品所帶給我們的感動與力量。如同雕塑家在創作時，必須從不同的角度去雕琢自己的作品般，當我們以觀賞者的身分，用不同的視角觀看作品時，也同時創造出完全屬於我們自己的感受，甚至可能發現某個當初創作者所沒有注意到的隱密角落，使我們自己成為唯一發現這個視角景象的人；因為我們發現了它，這個景象便成為個人擁有的秘密。如果我們對此產生美好的感受，這種美感經驗將會促使我們更樂於去欣賞雕塑。如此，在反覆地審美活動中，我們的審美經驗將會更為豐富，而成為一個真正具有敏銳感受的雕塑欣賞者。

二、雕塑的材質與技法

1. 「雕」與「塑」

傳統上，我們習慣用「雕」與「塑」這兩個字，來表示三度空間或浮雕的造形藝術，但是，雕塑形式卻是兩種截然不同的相對觀念。

雕像（sculpture）這個字，源自一個拉丁文動詞 "sculpere"，意思是刻鑿。雕像的製作，也就是用「雕」的方法，在一塊原本在空間中佔有體積的物體上「削去」、「切除」不要的部分，直到作品成形為止。雕刻藝術裡最常使用的材料是木頭、石塊和象牙等，由此而產生木雕、石雕和象牙雕等不同的雕刻作品。雕刻的方式大致可分為間接法和直接法。間接法是先以黏土或其他材料製成縮小模型，然後用「定點法」*的機械方式轉雕於石材或木材等堅硬的素材上。但是，有時候雕刻家會以黏土、蠟或其他材料塑成初樣，就好像繪畫的草稿一樣，當作最後雕刻的範本。這種情形便不能稱為間接法。間接法的好處是，一些在姿態和形式上較為艱難的部分，用黏土處理比用堅硬的素材容易且省力；再者，用立體的方式試驗預想的意念，還能節省時間，避免無謂的浪費。直接法是不預先製模，雕刻家直接將不要的部分去除，讓內心所構想的意象從素材中解放出來。一般而言，直接在素材上雕刻是較大膽的做法，因為被鑿掉的部分無法再填

> **「定點法」**
> 雕刻家為了複製或放大成品，將立體模型（通常是黏土或石膏像）的比例轉刻到一塊質地堅硬的素材上時，用來固定對應點的方法。定點的原理是：如果空間中任三點固定，那麼其他存在的點都可以藉由與這三點間的關係和比例來決定位置。

回，所以很難在雕刻的過程中修改錯誤。

　　相對地，塑像（plastic）是源自一個希臘文動詞 "plassein"，意思是「塑造」。一件塑像在狹義的解釋上，即是用某種塑材，以築構的方式，從空無一物中，「添加」、「塑造」出形體來。譬如，用黏土、蜂蠟或其他可捏塑成形的材料所做出的成品，即是典型的塑像。最適合用來捏塑的工具就是我們靈巧的雙手。但是，創作者有時也會使用塑形的小木條來處理細微的髮絲和小巧的手指，尤其在製作小件塑像時更是如此。由於製作塑像的材料多半十分柔軟，需要經過燒烤、烘乾或冷卻等不同的過程後才會形成堅硬的成品，因此，為了確保作品不會變形，通常需要用金屬或木材製成的支架來支撐整個塑像。在技術的困難度方面，用「塑」的顯然較「雕」的方式更自由，也較不容易出錯。創作者甚至可以在塑像的材料將乾未乾之時，在塑像上用「去除」的方式修正作品，因而更容易掌握作品，確保構思能順利成形。

2. 材質的應用

　　由於「雕」和「塑」在處理方式上的不同，而連帶影響到素材的選擇。有些材質只能用「雕」或「塑」的方法處理。譬如我們只能說「大理石雕刻」，因為質地堅硬的大理石無法用「塑」的，只能左手拿鑿子、右手拿木槌敲鑿子，一塊塊地將不要的部分敲除。除了石雕藝術外，用「雕」的方式處理的材質還有木頭與象牙。「塑像」的製作則必須使用經過加工後呈流質或黏稠狀態的材質，捏塑成形後經過乾燥（如石膏）、燒烤（如陶土和瓷土）以及冷卻（如蜂蠟）等過程，凝固而成。所以我們說「陶土塑像」，而非「雕像」。由於塑像在製作過程上較雕像自由、簡單，因此應用頗為廣泛，不僅可以作為最後成品的素材，也普遍用來製作青銅像或石

像範本的初模或初樣。在室內裝潢方面，塑像也較雕像更適合用來表現創作者自由的想像力。譬如在歐洲17世紀巴洛克時代和18世紀洛可可時期，流行用灰泥在皇宮和教堂的天花板和內外牆面裝飾各種小巧精緻的塑像，以增強建築物富麗堂皇的效果。

　　無論是雕或塑的製造過程，都會在作品表面留下痕跡，記錄雕塑作品的技術與製作材料間的密切關係。然而在實際操作上，雕像與塑像的定義並不如想像中那麼界限分明。這些都是不同材料與技法交互運用的例子，雕與塑的應用是可以相輔相成的。除了單純以雕或塑的方式製作，藉以突顯素材緊密渾厚或柔軟易碎的質感外，有時為了讓成品更加精確，以及表現塑造的質地，雕刻家會以黏土或蠟作為最初的材料，塑造成形後再分別以雕刻或塑造的方法製成作品，然後再翻製成石頭（定點法），或塑膠、青銅、鉛等作品（澆鑄法*）。

　　此外創作者本身在選擇材料方面所考慮的因素也是多面的。舉個例子，當一個創作者想要製作一件人像雕塑時，他必須先考慮自己所擁有的技術：如果他對使用石膏特別有心得，也許會先考慮用石膏當材料；萬一他對使用石膏的技術不甚熟悉，卻希望達到石膏作品的效果，他也可能會嘗試使用石膏；或者石膏對他而言，有某種特殊的象徵意義（如石膏通常暗喻死亡），和他所要表現的主題相契合。最後一個可能性就是，他手邊除了石膏外，沒有其他的材料。像這樣顧及材料的操作和意象內容的原則，就是所謂的「材料的適用性」。

澆鑄法

以鑄造方式完成的作品，主要以金、銅、鋅、錫、樹脂或者流質的石膏等為材料。製作的過程是，創作者先以陶土或蠟完成作品的初模後，利用這個初模印製一個陶製或石膏製的模子，待將初模從模子中移開後，即可將樹脂、石膏或高溫熔化的金屬液體從模子上預留的小孔中灌入，待其冷卻後再除去模子，完成作品。

這個概念曾在17世紀的「古典主義」和18世紀的「新古典主義」時期被當成重要的原則，有時甚至會被擴大解釋為正確處理材料的鐵律。譬如羅丹（Auguste Rodin, 1840—1917）在創作〈吻〉時，將原本用於陶土塑像的穿孔機，使用在雕刻大理石作品上，即曾被當時的批評家斥為離經叛道。但是這種保守的態度並非一成不變。在巴洛克時代，人們較少受制於教條，經常將石膏漆成金色，或者在石膏表面畫上大理石般的紋理。如此一來，材料在經過各種加工後，便會產生截然不同的外貌，令人幾乎察覺不出原來素材的質地。這是在藝術表現中，造成錯覺效果的手法之一。又如在某些時期，藝術家會依他們個人或當時的喜好及風尚，將皮膚、頭髮或者衣料上色。這些都說明材料對藝術家創造力的限制性，以及用材料本身的特性適用與否作為評價雕塑作品的觀念，常因各個時期的藝術品味不同而有所差異。

　　在20世紀的現代雕塑——或者更精確地說是抽象雕塑藝術，雕塑的素材不再受限於木頭、石材、青銅、象牙、陶土、石膏以及灰泥等幾千年來的傳統材料。由於新藝術觀念的啟發和需求，雕塑家更進一步開發出新的雕塑素材，研究材質本身的特色，並應用在各種新觀念的展現上。譬如在金屬方面開始使用鐵、粗鋼、黃銅、鋁等材料；在非金屬方面更有水泥、玻璃、金屬線絲、薄板塑膠，甚至泡棉等各種現代工業社會中垂手可得的現成物。在內容方面，也自此開始放棄將人體形象當成雕塑藝術的首要主題。藝術家所關注的課題也不再是如何從「無」之中創造出一個完美的形體；相反地，作品的美醜問題早已排除在現代雕塑藝術的討論之外，藝術家的注意力也轉移到反映現代工業社會以及各種相互依存又彼此衝突的心理與物質的價值觀等抽象內容的思辨上。三度空間的創作的方式不再僅止於「雕」或「塑」，藝術家更重視如何以一個由機械原理（例如經由高溫或低溫焊接、燃燒、用螺絲或鉚釘接合等方式）完成組裝的裝置作品創造

出雕塑的空間性。如此一來，傳統中對雕塑藝術的定義已無法滿足現代藝術觀念和依這種觀念完成的作品的新需求。由於不同素材和創作方式自由的交互應用，如今雕塑與其他藝術類型之間的界限也愈來愈模糊。雖然如此，許多雕塑藝術中關於形體和空間關係的基本概念，如空間的線性相交與相切、層次和動感等早已與雕塑藝術緊緊相連的觀念，反而更能夠在這些現代作品中表現得單純且清楚。因為在標榜「打破形式」的現代藝術觀念中，藝術家擁有過去幾個世紀來前所未有的創作自由，能夠運用各種可能的材料，將這些單純的概念，從繁複的裝飾中解放出來，以最簡約的形態重新呈現在我們面前。

第Ⅰ章 歐洲雕塑史的源頭

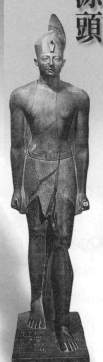

一、史前時代的遺產

　　關於雕塑的起源，事實上和「語言的誕生」或「音樂的發軔」等問題一樣，都必須追溯到人類最原始的活動。但是，遠古人類在很長的一段時間裡並沒有產生文字。在這所謂的「史前時代」裡，由於缺乏文字記載，我們無從確知原始人類的誕生及其生活形態，遑論他們的思維。只能透過有限的考古遺物，一點一滴地將史前人類的歷史構築起來。因此原始社會的人類活動和思想對我們而言，始終宛如罩上一層神秘的面紗般，既模糊又充滿魅惑的魔力。

石器時代與石器演變

　　石器是目前已知人類最古老的工具，考古學家發現，世界各地的原始人類都以燧石等石英類礦石製作簡單的工具和武器，因此將人類綿長的遠古時代稱為「石器時代」，並且根據石器製作的方法，分為「舊石器」和「新石器」時期。

　　早在舊石器時代初期（約距今250－200萬年前），即有一些粗面鵝卵石以及現成的碎石片、骨片或木片等簡單的工具出現。大約距今70萬年前，人類開始製作手斧或拳槌等較為粗糙的石器。到了舊石器時代中期，大約距今10－5萬年前，出現了石片器。這是一種新的石器製作方法。人們從較大的石身敲鑿下石片，再利用這些石片製成刀、簡單的矛頭形銳器或其他的削刮工具。 大約距今4萬年前開始，也就是舊石器時代晚期，出現更細緻的石瓣器，其特徵是先從石身製成長條的石瓣，再從石瓣製作種種器具。石製工具和器具也在舊石器晚期呈現多樣的區域性風貌。到了距

今6000年前後，石器的製作技術發生重大的變革，人們開始使用琢磨的方法將石器表面拋光，使其紋理更細緻、鋒面更銳利，而成為所謂的磨光石器，人類也隨之進入新石器時期。

石器與雕刻藝術

　　石器工具的出現與雕刻藝術的誕生有著密不可分的關係。大體在原始人類的智力發展到一定的程度，開始用兩腳行走，並能運用雙手完成工作時，即可能已會利用黏土捏塑簡單的造形。但是，未經燒烤的泥塑成品無法抵擋長時間的侵蝕與風化，只有部分以堅硬的材質，如石、骨等製作的成品能夠倖存下來。由於製作這類材質堅硬的雕塑品，除了需要靈巧的雙手外，還必須借助其他工具，因此石器工具的出現，正意味著原始人類開始有能力雕製簡單的成品。而不同時期的史前人類所製造的石器工具精粗有別，也連帶地影響到雕塑品的技術和形式。

區域性的文化發展

　　無論是舊石器或新石器時期，在世界各地起迄的時間皆互有早晚，依據標準也非完全一致。「史前時代」只是一個相對於「信史時代」的時間概念，而不是一個完整而統一的文化體，即使在最古老的年代裡也同時存在為數眾多的文化形式，它們之間無論在生產方式或聚落發展上都具有相當的差異性。這種差異不僅與其物質設備有關，同時也影響到他們的行為和思維方式，以及這些不同的行為和思維方式所主導的工藝演練。

　　在歐洲，一地區史前雕刻藝術的風貌，不但內部上與當地的生產方式等先決條件有關，在外也受到鄰近高度文明的刺激。當時，包括近東的兩河流域、北非的埃及，以及東南歐的愛琴海地區等地，普遍擁有較歐洲其他地區更高度的文明，猶如一把火炬般照耀著黑暗的史前時代。歐洲各地

史前文化發展程度的高低，便與其接受這亮光照耀的多寡而有別；也就是說，距離這一地區愈遠，文明進展的速度愈慢，包括生產工具和藝術風格的發展都是。在舊石器時代，歐洲地區的文化基本上仍維持一種封閉而原始的形態，發展穩定而緩慢。一直要到新石器時代，這種封閉的狀態才有所改變。歐洲其他地區開始持續不斷地接受來自東南歐等較高文化的刺激，而進一步啟動具有文化意義的自我發展。

原始藝術的意義

有關石器時代藝術的用途和目的，長久以來一直為學者所爭論。從藝術史的角度來看，我們會面臨到一個根本的問題：究竟石器時代所留下來的雕刻和繪畫是否屬於「藝術」的範疇？首先，我們必須了解，「藝術」的本意是「人為的創作」，包括實際製造和審美意向的產生。前者譬如製造一件陶器，後者有如看一朵花而覺其可愛所產生的欣賞活動。在這個意義上，人類許多日常生活的活動，都可說與藝術息息相關。事實上，將「藝術」視為在博物館或展覽會裡供人觀賞的稀有珍品，或是豪華昂貴的室內裝飾，的確是在人類文明的進程中十分晚近的發展。最初，人們為了某種特定的實用目的製作物品，譬如為方便手握而製造刀柄；至此，刀柄本身仍只是一個實用的工具。如果人們進而在這刀柄上刻出「得當」而令人欣賞的「裝飾」，如動物的頭像等，這刀柄就不再只是單純的刀柄，而具有裝飾性的附加價值。如果我們對這個動物頭像產生欣賞或敬畏的情感時，具有個人情感的藝術意向便成為這個動物頭像在精神層面的「裝飾性」附加價值，而這個刻有動物頭像的刀柄，在某種程度而言也就因此成了一件藝術品。

原始藝術大多不是做來供人「欣賞」的。客觀的審美作用雖然不能完全排除在外，但顯然不是創作的主要目的。創作者主觀的感受與動機，才

是原始藝術的意義所在，並且與其生產方式、生活和宗教活動緊密相連。對史前人類而言，大自然是生活的主宰，無論是刮風、下雨、打雷，都是日常生活中最能感受到的巨大力量。大自然不但滋養生命，也無情地摧毀一切，因此他們不但崇敬自然，更畏懼自然；並將大自然種種莫名的變化和現象，全都歸於背後神靈的力量使然，而發展出「萬物有靈」的自然崇拜。他們習慣在岩壁或石頭上，刻畫出能與各種神靈溝通的圖案。對他們而言，製作圖像和建造房屋在本質上並沒有什麼區別。茅屋用來遮風避雨，阻擋製造風雨的神靈；雕像及圖畫則用來增強神靈的庇佑或抵禦惡靈的侵擾。也就是說，圖像的作用，在於使神靈的「法力」生效。就這個層面而言，原始人類的雕刻和繪畫雖然以實用為目的，所服務的對象是宗教；但由於宗教本身是心靈的產物，因此這些壁畫與雕刻便是情感作用下的結晶，具有意向的附加價值，自然也可視為藝術。

圖像的魔力

　　史前人類不但具有細緻觀察的能力，而且還有神秘思索的傾向。在他們的思維中，現實世界和神秘世界混合為一，使現實世界充滿著神秘的氣氛。如果說，藝術表現反映人們自身對外在環境的感受及反省，那麼這種感官感受與神秘信仰合而為一的現象，正是原始藝術的重要特徵。圖像本身可能令人敬畏、恐懼，但在懾服之餘，虔誠的信仰也使人感到滿足、寧靜。這種「圖像的魔力」正是史前藝術的本質。

　　在遠古人類的眼中，美與魔力是一體的。他們對藝術的基本要求並不是後來唯美主義者所追求的形式美，而是令人無法抗拒的魔力。當這種神秘的魔力以某種形式或形像附著在器物上即成了靈符，作為溝通現實世界與神秘世界的橋樑；而原始時代的藝術家便是創作這類形式或形象的人。每一種形式或形象都象徵其背後所代表的魔力，因此原始藝術也是充滿象

徵語言的藝術；解開象徵的謎，才能了解圖像本身的意義和目的。

1. 舊石器時代

生產工具與藝術

　　舊石器時代大約始於距今250－200萬年前，一直持續到最後一個冰河期結束，約距今1萬年前。其中又以石器製作技術的不同，分為舊石器時代早期（距今約250－5萬年前）和舊石器時代晚期（距今約5－1萬年前）。

　　由於此時歐洲正處於大冰河時代，厚厚的冰層覆蓋大部分地區。嚴酷的氣候迫使原始歐洲人遷居到自然條件較好的地方，因此舊石器時代早期的遺物多半也只見於冰河的沖積層或砂磧地，以及能禦嚴寒的洞穴中。到了中期的尼安德塔人以採集和狩獵為生。他們似乎已不再製作拳槌或手斧，而以石塊製作簡單的矛頭形銳器和兩面敲平的刀斧等工具，作為刮、削之用；有些矛頭形的銳器甚至安裝上木柄。若干粗製的骨器也開始出現。他們應已開始過集體群居的生活。出現稍晚的克羅馬農人仍以漁獵和採集為生，並已開始使用石瓣器。到了距今大約18000－15000年間，歐洲的人口已有相當規模的增長，相對密集的群居區域也開始出現。石器工具的製作技術不但明顯改進，種類也增加。除了刮削工具和矛頭形銳器外，還有裝置著把柄的複合工具以及用動物骨頭製作的雕鑿工具。

　　我們目前已知史前時代的精美雕刻品和壁畫，都是出自舊石器時代晚期的產物。舊石器時代的藝術，普遍以小型雕刻品和大型岩窟壁畫為人所熟悉。此外，線性的切割設計圖案以及洞穴牆上的浮雕也是當時藝術表現的特徵。像這類的作品曾經流行於整個地中海地區，以及歐亞大陸和非洲等零星地帶，但如今只有在東歐，以及西班牙和法國的部分區域有大量的

發現，其中多半是體積小、便於攜帶的骨或象牙雕刻品，表現的主題大都是造型形簡單的動物及女性雕像。

死亡與墓葬

考古學家發現，尼安德塔人已有墓葬的習慣。他們將死者的頭部與肩部用石頭保護著，周圍放一些石器。有時，他們也將死者以胎兒的姿勢埋葬，身旁放著各種殉葬品。這些石器和殉葬品很有可能是死者生前用過的物品。這顯示出舊石器時代晚期的人類已發展出來生的觀念。許多這時期的小型雕刻，也大多在這類墓葬場所發現，它們有的是死者生前所佩帶的飾物，大多數更像是守護死者靈魂的護身符。

這些扮演「靈符」角色的小型雕刻品，以女性雕像和各種形態的動物

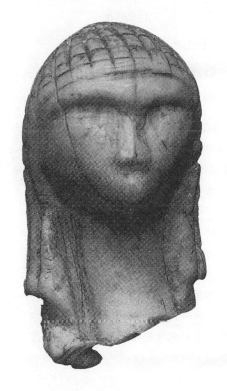

圖2：〈女子頭像〉，舊石器時代晚期，距今約30000─15000年前，象牙雕刻，3.5×2.2×1.9公分，法國日耳曼古代博物館

舊石器時代晚期的人類在模仿自然的需求下，已能初步掌握寫實技巧。例如在法國帕桑波洞窟裡發掘出的小型婦女牙雕頭像，即顯示出類似肖像的特徵。這件精巧的頭像很可能是一個女神像的部分。我們可以在它平直的額頭下清楚地分辨出深邃的眼窩，圓弧狀隆起的眉骨和鼻子的形狀。令人驚異的是，雕像頭部刻出了清晰可見的辮子狀髮飾，以及垂在頸子兩側的長髮或頭紗。如同大多數這一時期的人像般，這件作品的嘴部並沒有被刻畫出來，然而圓而短的下巴卻也賦予雕像中的女子年輕的臉龐。整件作品散發著一股典雅細緻的氣質。

雕像為最多。這些題材自然與宗教信仰的內容有關，原始人類希望藉此不但能引領死者的靈魂安然到達彼岸，也保證死者有富足的來生。在造形方面，抽象和寫實兩種不同的藝術手法同時並存；換句話說，作品本身的外貌不管是簡單原始或者繁複逼真，都與創作年代的早晚沒有絕對的關係。因此，與其將這不同的藝術表現歸諸於雕刻技術的好壞，倒不如視為創作者個別風格的差異，以及創作目的有別的結果來得穩當客觀。

原始信仰與動物雕像

　　史前人類的生活與動物有著密不可分的關係。動物不但提供人們衣食所需，也時時刻刻威脅人們的生命安全。在舊石器時代晚期，人們已開始把獸群趕向狩獵圍場或者利用陷阱捕捉獵物，但是隨著季節變化而遷移的狩獵活動仍是日常生活裡十分重要的一環。於是，以動物為主題的小型雕像成為舊石器時代最大宗的出土物之一。它們有的分布在洞穴的特定區域中，有的在人類遺骨附近被發現。部分學者認為洞穴裡的動物雕像與某種神秘

圖3：〈獅人〉，舊石器時代晚期，距今約35000－30000年前，古象牙雕刻，28×5.6 × 5.9公分，德國烏姆博物館

史前人類以動物象徵超自然力量的信仰，可以從這件在1935－1939年間發現於德國南部隆內河谷一處洞穴裡的獅頭人身像中得到證明。圖片中的雕像是由數百個碎片重組修復而成的。獸首人身的造形是當時十分流行的雕刻樣式之一。原始人類透過狩獵活動，認知到某些動物擁有足以摧毀敵人的強大力量。於是他們便在神秘的宗教儀式中，將自己裝扮成某種特定動物模樣，或模仿動物的動作舉止跳舞。在渾然忘我的情境下，感覺自己彷彿轉化成獅子或老虎，而擁有與牠們相同的勇猛威力，同時祈求神靈賜予力量，制伏獵物。人們也將這種人獸合一的造形製成便於攜帶的小雕像，當作狩獵時的信物或靈符。

儀式有關，目的是希望藉其魔力保證人們狩獵成功或祈求豐收。史前的獵人相信，只要將他們想捕獲的動物盡可能真實的刻畫出來，在其上以矛或石塊加以投擲，或描繪這些動物被刺殺的模樣，他們便能在真實的捕獵行動捕殺這些動物。因此包括獅子、熊、麝牛和長毛象等獵物，都是經常出現的雕刻題材。有時，他們也將這些造形生動的動物雕像放在口袋裡，當作具有某種神秘力量的信物，並相信只要在打獵時帶著它們，便能夠順利的捕獲獵物，或者甚至直接在打獵的武器上雕刻各種動物造形的裝飾物。

女性雕像與生命崇拜

　　與死亡互為表裡的生命崇拜也在原始宗教裡佔有重要的地位。最能代表這種原始信仰的雕刻形式，即是大量出現在舊石器時代晚期的女性雕像群。這些考古學家慣稱為「維納斯小雕像」的女性雕像通常體積很小，以利攜帶，在造形上也具有強烈的一致性：豐腴圓潤的體型、厚實沉重的乳房以及明顯而突出的臀部。如此特別強調女性特徵的造形，顯然與古代的原始信仰有關。在史前時代，女性被視為是多產以及生命之源的象徵，因此這類女性雕像所反映的正是母系社會中人類所處的特定歷史環境。誇張的肉體特徵，彷彿女性懷孕的形象，正是生殖和豐饒多產等抽象思維的具象化。所以，此時的女性崇拜在本質上也就是一種生命崇拜，它生動地反映了原始人類熱愛生活、生命和樂觀向上、積極進取的精神。

　　這種象徵大地之母的小型偶像在歐洲的分布極為廣泛，從義大利北部一直到西伯利亞都有蹤跡。這類女性造形不僅以雕像的形態出現，也有刻在岩壁上的浮雕。除了相當寫實細膩的描寫外，也有完全抽象化的表現；部分作品甚至已喪失人像的外形，只有顯著突起的乳房和誇張的臀部象徵性地被刻畫出來。這顯示出原始人類普遍重視形象背後的象徵意義遠勝於形象本身。

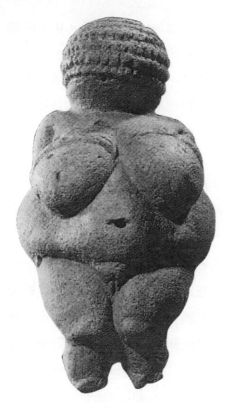

圖4：〈維倫道夫的維納斯〉，舊石器時代晚期，距今約30000—15000年前，石灰石雕，10.6×5.7×4.5公分，奧地利維也納自然史博物館

舊石器時代的女性雕像不但反映早期的人像藝術，更傳遞出當時女性崇拜的宗教觀。這件於今日奧地利東部的維倫道夫所發現的女性雕像正是其中最著名的作品。這件作品也顯示出在這類雕像中典型的豐乳肥臀造形，但在細部表現上所呈現的精心刻畫則顯得獨具一格。例如以圓球形為構圖基礎的獨特安排、用裝飾性手法刻畫出幾乎蓋住臉孔的髮型、搭在乳房上方的細長手臂，以及用微突的圓形隆起象徵雙腳的膝蓋骨等，都顯示出製作者的創意和巧思。渾圓生動的造形，簡單而明朗。實堪稱是舊石器時代最令人印象深刻的女性雕像。

2. 新石器時代

文化特徵與發展

　　從舊石器至新石器時代之間，是一段稱為「中石器時代」的過渡期。在這段歷時大約四千年的時間裡，冰河期逐漸步入尾聲，氣候開始轉暖，人類也得以展開定居的生活，漸漸擺脫游牧生活的漁獵和採集經濟，而逐步走向一種以飼養家畜為主的新游牧經濟和原始農業經濟。畜牧和農業的肇始，實是導致人類生活產生重大變革的主要原因；它改變了人與自然的關係，使人從食物的採集者和獵取者進一步成為食物的生產者。這也是人

類在物質生活上最根本的變化。自此，人類開始有可靠的生活資源，能夠靠自己的力量來維持和開拓生活。小型聚落不斷增加，人類社會開始進入「新石器時期」。

「新石器」時代的得名，主要來自人們開始大量使用磨光石器作為生產與生活工具。此時人們也廣泛運用琢磨的技術製作或修飾雕刻品。新石器時代開始和結束的時間在世界各地並不一致。大約在西元前8000年，新石器文化即已盛行於包括埃及和西亞等近東地區，一直持續到西元前3000年左右，人們開始使用金屬作為工具為止。歐洲本土的新石器時代相形之下則晚了二、三千年，也就是約始於西元前6000年，並且遲至西元前1700年才進入金屬時代。

歐洲的新石器文化始於東南歐。由於地利之便，愛琴海地區、克里特島及巴爾幹半島等地很早就接受近東文化的影響，大約在西元前6000年開始有了農耕活動，並慢慢沿著多瑙河谷地向西北歐擴展。到了西元前5000—前4500年左右，這種新的生活方式已遍及歐洲全境。在萊茵河與多瑙河谷一帶，也出現完全定居的真正農民。他們種植大麥和小麥，飼養牛、豬、綿羊等家畜；同時也製作陶器，並且喜愛渦狀的裝飾花紋。

陶器與陶製人偶

陶器的出現最能說明歐洲已有定居且發展穩定的農業社會，其形制與裝飾紋樣更成為區分新石器文化群的依據。早在西元前6000年左右，巴爾幹半島即已出現陶器。人們起初利用陶泥塑造並燒製成動物塑像或粗糙的繩紋水罐；漸漸地，他們開始嘗試將陶器製作得更加精美，並以金屬或木頭所做成的裝飾花紋來美化他們的日常生活器具。有時，他們也在陶器上刻出人的五官或捏塑出各種人像造形作為裝飾，造成類似浮雕的效果。但是這些裝飾通常十分格式化，只有少數呈現較為自由的表現。

此時，陶土燒製的人像也漸漸取代石灰石及燧石雕刻，並且顯示出多元的區域性風格。以多瑙河沿岸為例，下游地區的雕刻風格即顯然受到愛琴海和近東等高度文化的影響較大，而上游地區仍較接近舊石器時代的作風，表現較為粗糙樸拙。考古學家在今日的南斯拉夫發現一批西元前5000－前4000年間的陶製人物頭像，這些小型頭像都具有鮮明而原始的五官特徵。

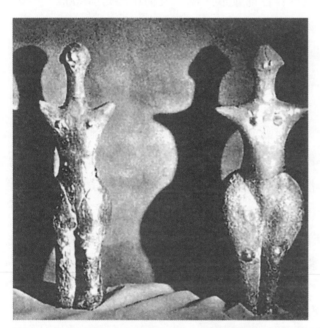

到了西元前3500－前2000年間，在羅馬尼亞等多瑙河流域地區也陸續出現造形樸拙簡單的小型陶製人像。象徵大地之母的女性陶偶仍是此時最流行的主題之一，顯示出祈願豐收、多產的生命及女性崇拜在農牧社會的宗教信仰中仍佔有十分重要的地位。

圖5：〈女性陶偶〉，新石器時代，西元前3500－前2500年，陶土燒製，高約21, 22公分（由左至右），捷克布諾市莫拉夫斯克博物館

新石器時代的女性陶偶在內容和意義上仍延續舊石器時代所謂「維納斯小雕像」的傳統，是史前人類生命和女性崇拜的延伸。但新的造形則顯然受到愛琴海和地中海文化的影響，過去象徵多產的豐腴體型也為瘦長的身體和小巧的乳房所取代。這兩尊在今捷克境內的多瑙河流域發現的陶土偶像，與其他當地出土的女性陶偶的姿勢一般固定，並且呈現多瑙河流域的本土特色，如長而直的頸子，僵硬地向兩側伸直的短手以及有如樹幹般粗重臃腫的併立雙腳。在材質方面，愛琴海島群和地中海東岸的人們習慣以大理石製造他們的女性偶像；而在多瑙河沿岸則以陶土為主要材料。

雕刻的新趨勢

　　由於農業和畜牧業在新石器時期取代了狩獵和採集活動，成為人類最重要的生產方式；開始過著定居生活的人類也逐漸走出過去與打獵有關的巫術密不可分的生活，因此動物造形的雕塑不再像過去般充滿濃厚的信仰及儀式意味。從前在狩獵時代流行的動物主題，如獅子、老虎、古象等，如今已漸漸失去蹤跡，取而代之的是農牧生活中常見的動物。不過，因為新石器文化在歐洲各地發展的腳步並不一致，因此在某些地方仍可看到過去狩獵時代的題材和風格；即使如此，在用途上卻是裝飾作用大於宗教目的。固定而可靠的物質來源使人們有餘力在其他方面表現出對於美化自身和裝飾器物的興趣。在雕刻方法上，人們大量採用製造磨光石器的技術，先在石頭上敲鑿出形體，然後在其表面加以琢磨拋光，使作品產

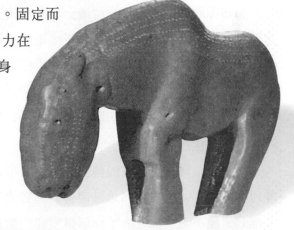

圖6：〈沃登山之馬〉，新石器時代，琥珀雕刻，長約12公分，德國柏林史前博物館
新石器文化在歐洲西、北部的發展一般而言較同時期的東南歐地區要晚了數千年。這種時間和空間的差異性表現在雕刻藝術上，即產生一個明顯的現象，那就是西北歐地區的新石器時代雕刻無論在寫實性和風格上都與舊石器時代十分接近。如此一來，作品本身的創作年代與其所展現的時代風格便失去一致性。譬如這件在今德國北部布蘭登堡邦的沃登山發掘出來的小馬雕刻，雖然已屬於農耕文明下的產物，但是馬的主題卻明顯地屬於舊石器時代的遺風，在雕刻風格上也呈現舊石器時代的寫實傳統。不過，我們仍可觀察出新的趨勢；人們已懂得將作品表面磨光，使橘紅色的琥珀呈現多層次的光線變化；而馬身上連成線的小點，則顯示出他們對裝飾效果的偏好。此外，類似以琥珀做成的小型雕刻或項鍊等飾品在當時十分流行。

生光線折射的明暗效果。有時，他們也會在作品上刻鑿出裝飾性的線條或圖案。因此新石器時代的小型雕刻品在用途上，一方面承襲原來的守護符遺風，另一方面更是經過特意美化的裝飾品，其中包括各種可隨身攜帶的動物雕刻，以及做成石斧或棒杵形狀的項鍊。

諸神與亡靈的聖地：巨石文化

　　新石器時代裡最最令人稱奇的遺跡，即是那些散落在歐洲各地的巨石群。它們盛行於新石器時代晚期，也就是大約西元前3500—前3000年。在英格蘭和愛爾蘭地區，甚至持續到青銅時代，也就是大約西元前1700年。這種巨型建築的構想最早應來自近東地區，經由地中海地區流傳到歐洲西部的伊比利半島，再往北順著大西洋沿岸傳至法國西部和不列顛群島，其影響甚至遠達北歐以及德國北部地區。但是在歐洲並沒有出現類似近東地區的高大城牆和宏偉塔廟，取而代之的是以巨型石柱和石塊搭建起來的宗教聖地和墓室。

　　以巨型石塊搭建而成的墓室，廣泛散布在歐洲西部和中北部。石塊的排列和建構方式，在不同地區都有其獨特的形式和發展過程，但它們的基本樣式大體不離一個巨大的圓形墓室和一個長形入口。這些作為公共墓窖的巨型陵墓有的高達20餘公尺，總長度達70公尺，在部分遺址中甚至發現設有儀式用的廳堂。墓室的頂部以薄薄的石板覆蓋，並且輕巧地交搭成一個突起的穹窿。除了圓形巨墳外，中歐地區也零星出現個人用的長方形有蓋石棺。人們習慣用紅色的顏料來裝飾石墓或在石壁內側刻上波浪狀的花紋。事實上，這些巨型墓室在當時並非搭建在地面上，相反地，它們原本隱藏在一個巨大的土丘下，形成所謂的「塚丘」。由於幾千年來的風化將整個土丘侵蝕殆盡，因而裸露出底下的巨石，成為我們今日所見的巨石群景象。

與巨型石塚不同的是，有些龐大的長形石塊並非埋在地底或土丘裡，而是有如依照一個宏偉龐大的計畫般，莊嚴地豎立在蒼穹之下。譬如分布在法國不列塔尼半島、馬爾他和不列顛群島上的長形巨石群，包括糙石石柱、石桌、石棚、石碑，以及石廊等遺跡。有些石塊甚至高達7公尺，重達400公噸，整個排列範圍廣達1公里。最初人們建造這些巨石群的目的，至今仍是一個難解的謎，但是根據種種跡象顯示，它們極可能是當時重要的祭祀中心。至於舉行崇拜儀式的場所，應是所有石廊行列共同向中心所指的圓形或半圓形廣場。從整個設施的龐大程度看來，此時的社會組織應已產生一個主宰整個部落社會的祭司階級或代表神意的國王，足以號召人們聚集大量的人力、物力，從事如此龐大的工程。除了宗教上的重要性外，那些石塊精確地排列在水平線的各個點上，勻稱而統一，並且標誌著季節運動的規律時刻。這對於一個從事農牧的氏族群體來說，顯然具有實用的意義。

　　此外，單獨出現的長形巨石也廣泛地分布在歐洲各地，所代表的意義也隨著時間和地區而有所不同，大體上則不離石柱崇拜和紀念碑性質。有時人們也會在石柱上表現出諸神或亡者的形象，並很有可能利用這些人形石柱在某些宗教儀式中替代真人。但這種在巨石上雕刻人像的例子事實上並不多，表現的內容有時是女性，如在法國不列塔尼半島出現的女神碑；有時是頭戴牛角盔的戰士，如在科西嘉島出現的人像巨石。這類特殊的圖像世界很可能受到地中海東部雕刻的影響，不過相較之下，西歐的人像造形顯然更抽象，有時甚至將人的形象簡化成單純的幾何線條。

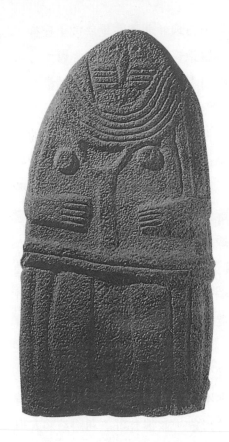

圖7：〈女神巨石碑〉，新石器時代晚期，約
西元前3000年，沙岩雕刻，高約120公分，
法國羅德茲文學、科學和藝術主教協會碑銘
博物館

這座在法國南部亞維農省的聖塞寧發現的人
像石碑，以十分簡單樸拙的線條，刻繪出一
個人形浮雕。整個形體完全依照石碑本身的
輪廓表現出來，因此退縮在兩肩之中的頭部
即顯得十分窄小；臉部五官、四肢及首飾的
表現也相當粗獷。不合乎比例的雙腳彷彿懸
掛在衣裙下。我們可從其不甚明顯的乳房觀
察出，浮雕中的人物應是一位女子；又因其
矗立在石塚附近，而有可能是個有關死亡或
冥界的女神。在這裡，雕刻者將人的形象都
單純化、抽象化了。在布列塔尼半島的石塚
中，也出現部分其上只有象徵眼睛及鼻子的
幾何線條的大石柱。它們的作用應與這座女
神碑相仿，象徵守護亡靈的神祇。

二、文明的曙光：金屬時代

　　人類懂得利用金屬，始於近東地區。早在西元前5世紀初，居住在兩河流域的人們便已開始打造黃銅和金子作為裝飾。到了大約西元前3000年左右，出現了一種更為堅硬的金屬 —— 青銅。它是黃銅和錫的合金，高熱熔解後可注入各種模型中，經冷卻可製成各種形態的器皿或工具。隨著人們對於鑄造知識的增長，使青銅器的製作愈來愈便利，產量也隨之增多，因而漸漸地取代了石器，成為人們主要的生產工具。人類的歷史於是開始進入金屬時代。除了傳統的石頭、木材和動物骨角外，金、銀、銅、鐵等各種金屬也開始成為雕刻的素材。由於一種新技術的應用意味著一種新文明的誕生，金屬時代的來臨，使人們的生產方式與生活方式發生更大的變革。除了農業經濟外，各種工商業也在這個時期開始出現，因而具備了現今人類社會的雛形。待兩河流域、埃及和克里特島等地陸續開始使用文字，史前時代隨即告一段落。

　　大約在西元前3000年左右，近東地區的人們開始冶煉青銅製作工具。由於此時海上貿易和商業的興盛，使得鑄造青銅的知識也隨著絡繹不絕的商賈從兩河流域漸漸向外傳播開來往北傳至高加索地區；往南傳至埃及；向西則經過愛琴海島群和克里特島，大約於西元前2500年到達希臘半島，再由此時統治希臘半島的邁錫尼商人和移民，繼續將青銅文化從巴爾幹半島往北沿著多瑙河流域帶入東歐和中歐，或是經由地中海到達伊比利半島和不列顛群島。在愛爾蘭發現此時期的黃金製品，即在形制和紋飾上顯示出與邁錫尼文化的密切關係。不過，一直要到西元前1700年左右，青銅的使用才真正遍及全歐。至於開始煉鐵的時間則更晚。鐵器最早也經由往來

商賈和外來移民從近東地區輾轉傳入歐洲，但一直要到西元前800年左右，整個歐洲才真正進入鐵器時代。

1. 尼羅河岸的雕像

如果我們將藝術史視為一種經由持續努力、代代相傳而得到的成果，那麼歐洲雕塑史其實並非起源於某個在法國洞窟或萊茵河谷地發現的冰河時期動物小雕像。那些遠古的開端與我們今日所見的歐洲雕塑之間並不存在直接的連繫。但是大約在西元前3000年於北非的尼羅河岸所產生的雕像，卻是直接經由希臘人到羅馬人的承傳，對今日歐洲雕塑藝術的面貌產生莫大的影響，也為往後歐洲雕塑的發展奠下了重要的根基。

藝術服務於宗教

古埃及發源於非洲東北角的尼羅河沿岸。由於東部阿拉伯山區和西部利比亞沙漠等天然屏障的保護，使古老的埃及帝國在此發展出豐富而獨特的文化，得以持續了大約三千年之久。談起埃及藝術，總讓人聯想到聳立在沙漠裡的金字塔、獅身人面像、帝王像以及神廟等雄偉壯大、令人嘆為觀止的石造遺跡。這些散落在尼羅河兩岸、外貌古老神秘的人類遺址，彷彿正訴說著一段遙遠而壯闊的歷史。與其他古老的高度文明一樣，古埃及的雕塑和繪畫基本上是建築的附屬品，而高大宏偉的建築又最能具體反映出強大無邊的王權和神聖崇高的宗教力量。在這個國度裡，帝王擁有強大的權力和財富，足以號召、甚至強迫千千萬萬的工人與奴隸投入大量的時間和勞力，完成艱苦的工作，使帝王得以在有生之年建立起他們自己的陵墓和象徵永生的巨大雕像。這同時顯示出，古埃及是個高度集體化的社會，不但社會組織嚴密，人們重視國家民族整體利益的程度又遠甚於對個

人表現的欲望。這高度的集體意識，事實上與他們的宗教信仰有著密不可分的關係。埃及人日常生活的點點滴滴，無不深受宗教的影響。也因為宗教信仰的要求，使埃及藝術在這漫長的時間裡，大體維持一致的風格。

追求永恆的雕像

宗教主宰了古埃及人的日常生活，尤其是在西元前3000—前2052年古王國時期逐漸成形的太陽崇拜，更成為古埃及的國教。古埃及人認為太陽是一切生命的根源，主宰著世間萬物的運行。因此人們相信，在太陽神的庇護下將使國家永垂不朽、全民永生不死。祂不僅是埃及的守護神，更是世間正義與真理之神，是宇宙道德秩序的主宰。太陽神在世間的代理人即是他們的帝王——「法老」；經由法老的治理，將使世間的秩序與穩定得以維持。這種有如金字塔般的社會和宇宙觀，即以太陽神為頂端，往下向四方延伸，構築出一個穩固而永恆的世界。

由於宗教是國家權力的來源，而法老又是國家的最高主宰，因此巨大的法老雕像不但象徵法老的力量，更是強大的國家權力和神聖崇高的宗教信仰的具體表現。國家愈強盛，這些雕像也就愈龐大。有些新王國時期的法老雕像，高度甚至可達200公尺。為了表現國家民族的永續和安定，象徵國家精神的法老雕像便必須按照一套長期發展出來的嚴謹規則呈現出來。因此，雕刻家寧可放棄枝節的細部描寫和多變的表情變化，全然專注於人體的基本形狀，並結合埃及人自測量技術發展出來的數學和幾何學知識，將這形狀按照嚴格的比例，「清楚」地呈現出來，以達到明晰而穩定的效果。希望藉著這種冷靜而莊嚴、對稱而和諧的風格，讓作品產生穩固不壞的永恆印象。這種追求永恆的藝術特質，使埃及雕像永遠流露一股安詳寧靜的氣質。

生命的延續者

除了象徵光明和生命的太陽崇拜外，與死亡有關的來世信仰也深入影響埃及人的生活。埃及人的生死觀來自「歐西里斯崇拜」*。歐西里斯的死亡與復生，宛如尼羅河在春秋兩季週期性的漲潮與退潮，皆是埃及人視為生命不朽的表現。他們相信，人死後會到一個和現世生活相仿的世界裡，死亡只是重生的必然過程；就像固定氾濫的尼羅河水般，帶來毀滅，也滋養生命。為了順利重生，人們相信透過保存肉體或相貌的方式，便可確保生命的延續。因此他們將法老製成木乃伊以維持肉身不壞，用堅固的花崗岩雕刻法老的雕像，並施用咒語使其靈魂進入雕像裡，然後將它們放置在無人打擾的金字塔中，讓法老以此形象繼續在另一個世界生存。古埃及文「雕像」一詞，即衍生自一個意為「相仿」的字；而「雕刻家」一詞，更有「使人延命者」的意義。由此可見，埃及的雕塑藝術在一開始便與其宗教信仰有著密不可分的關係。

最初，由於宗教信仰的緣故，製作雕像的對象僅限於維持世界秩序和國家存續的神和法老。不久之後，這樣的習俗也擴大到一般王室、祭司等貴族階級。隨後，許多重視來世生命的富賈更競相模仿起來。他們訂做昂貴的墳墓存放自己的木乃伊和雕像，讓他們的靈魂得以在此棲息。此外，他們也將生前喜好的種種物品、家畜和僕人等，製成栩栩如生的雕塑品，

歐西里斯崇拜

傳說中，歐西里斯是遠古時代的一位仁君，被欲篡奪王位的胞弟謀殺。他的屍體被剁成數塊，丟入尼羅河中。王后伊西絲傷心之餘四處尋回他的屍體，並將其重新縫在一起。結果，歐西里斯竟神奇地復活了。最後更打敗其胞弟，奪回王權。他去世後成為冥界的審判之神，主宰埃及人的死亡與重生。同時，由於他在尼羅河中死亡又復生，因此他也被埃及人視為尼羅河神。埃及人習慣將亡者的雙臂交叉在胸前，此即是歐西里斯的手勢。因為歐西里斯既是冥界的統治者，將死者表現成歐西里斯的姿態也就象徵得以順利進入冥界的標記。

陪伴左右，並在墓穴的牆壁上描繪精美的壁畫，呈現宴席或打獵等各式各樣快樂生活的景象。這些都是為了保證他們的來世也能擁有與今世同樣富足的物質條件。

理想化的藝術特質

由於雕塑的目的，是為了永久保存亡者生前的形象，藉以獲得永恆的生命。因此，埃及雕塑家的任務即是一方面遵守嚴格的幾何規則的傳統形式，讓雕塑本身散發永恆的光彩；一方面忠實地刻畫出亡者的相貌，以保證亡者本人的重生。一切幾何式的秩序感，並不妨害埃及雕刻家觀察自然的正確性。在這兩種看似對立、實則和諧的表現方式相互交融下，造就了埃及雕像理想化的藝術特質。

埃及雕像往往缺乏強烈的情緒表達，但我們卻很難不被那由簡單的線條所表現出內斂而靜穆的莊嚴氣質所感動。埃及雕刻家不但擅於觀察自然，也習於運用理性冷靜的分析，去掉表情變化等枝節的描寫，將人的各種形態精煉成簡潔而和諧的勻稱造形。如此所形成的雕像，既具有真人的特徵，同時又像是蘊含著某種耐人尋味的力量，直指內心深處永恆不變的靈魂，震撼人心。

固定的雕像形制

儘管人體的姿態萬千，埃及雕刻家卻寧可放棄各種表現的可能性，將雕像的姿勢固定在少數幾種形式裡，如站立邁步像、坐像、方形蹲坐像以及頭像等。他們的造形十分固定：通常以正面為基本的呈現方式，雙臂交叉於胸前或固定在身體兩側，眼睛總是向前直視，而且幾乎看不出任何表情變化。此外，不論是挺直的身體、方正的雙肩，以及經常做成一樣長的手指，都顯示出它們是依照一套制定嚴謹，並廣為歷代埃及人接受的傳統

法則所完成的。再者，由於人們希望在來世能保持永遠年輕的模樣，因此雕像裡的人物也總是表現出年輕俊美、活力充沛的完美形象。

邁步立像

早在西元前3000－前2500年之間，埃及人即已掌握大型自立人像的石雕技術。古埃及立像人物的左腳通常稍微向前作邁步狀，在後的右腳則有如平貼在一道虛擬的牆或身後的石板上。人們相信，以這種姿勢呈現亡者形象，能令他在死後世界自由地運動四肢。就雕刻技術而言，如此可使雕像重心較穩固，姿態較具動感，讓動作彷彿靜止在某個瞬間，化成永恆的印象。不過，也因這種動態印象造成易逝的聯想，使邁步立像長期不為法老所喜愛，因此在早期多屬私人雕像。直到新王國時期才有較多這類法老雕像的出現，其意義也轉變為宣示法老在古近東地區輝煌的戰績和在政治舞臺上的優越地位。

坐像

坐像最能展現出埃及藝術中嚴謹的幾何構圖與對稱性，使雕像中人物流露出高貴莊嚴的威儀，最適於表現神像和法老像。坐像表現也因此成為法老及王室成員等上層階級才有的尊榮。不過，這也使得坐像比其他雕刻式樣來得方正呆板、造形

圖8：〈圖特摩西斯三世〉，新王國時期，約西元前1460年，綠色玄武岩雕製，高約200公分，埃及開羅博物館

固定，三千年來幾乎沒有什麼改變：雕像中的法老挺直上身、雙腳併攏，坐在附有基座的高椅上，雙臂或交叉於胸前，或放在膝上。整座雕像基本上仍保持原來長方形石塊的輪廓，沒有任何律動的線條和表情勾勒。雕刻家在製作這類雕像時所關心的問題並非外貌的寫實與否，而是如何表現出人物永恆安定的形象。為了保證亡者的重生，雕刻家有時也在雕像上鏤刻註明身分的銘文，這是埃及人為兼顧雕像的相似性與永恆性所採取的折衷方式。但是也有雕刻家嘗試在坐椅兩側和基座上刻畫繁複的敘事浮雕或象形文字，加強細部處理，或者彩繪雕像以增強真實感。在幾近完全對稱的嚴謹形式裡，注入一股活潑的朝氣。

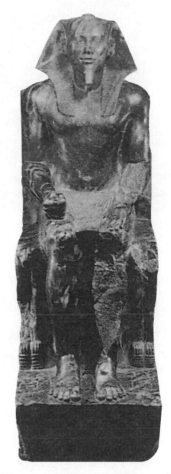

方形蹲坐像

　　在埃及雕刻藝術裡，造形最特殊、也最有立體空間感的，莫過於方形蹲坐像。這類雕像最早出現於中王國時期，而且多半放置在私人墓穴裡。雕像的姿態像是坐在地上、雙手抱膝於胸前的樣子，令人聯想起史前時代的墓葬習俗中，將亡者的身體置放成宛如新生嬰兒般的姿勢。包纏在裹屍布下的身體被簡化成一個完整的方形，彷彿蹲坐的兩膝將衣袍撐起一般；其上刻有以象形文字寫成、用以祝禱亡者安息及順利重生的咒語或禱文，有時也會刻

圖9：〈徹弗倫法老雕像〉，古王國時期，約西元前2540－前2505年，閃長岩雕，高約168公分，埃及開羅博物館

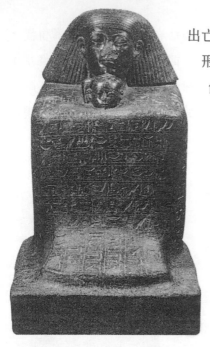

出亡者生前的職位或名譽頭銜。雕像上的象形文字除了實用意義外，也具有強烈的裝飾效果。方形的石塊在此一方面代表冥界，一方面象徵傳說中的死者復活之地，也就是所謂的「初始之丘」；其上五官完整、形象清楚、面容清新的頭部，則象徵新生的生命。

圖10：〈塞內姆方形蹲坐像〉，新王國時期，約西元前1470年，花崗岩，高約100.5公分，德國柏林埃及博物館

頭像

早在西元前3000年左右，埃及已出現依照嚴格的比例配置，將五官表現加以理想化的獨立頭像。到了新王國時期第十八王朝的阿曼諾菲斯四世時代，開始出現有別於傳統的肖像，以自然寫實的手法刻畫出無可替代的個人特徵。這尊著名的頭像所呈現的風格，即完美地融合傳統的理想法則和當時的「阿曼納風格」*。雕像中的美麗女子，正是阿曼諾菲斯四世的皇后娜芙蒂蒂（Nofretete）。雕刻家秉持配置精確的幾何比例及嚴格的對稱原則，和諧而冷靜地表現出娜芙蒂蒂高貴美麗的臉龐。面容上酷似真人的微妙起伏，如嘴角凹處的微笑、堅毅自信的下顎等，在在顯示出雕刻家細膩生動的寫實手法。雕像中的娜芙蒂蒂彷彿正在呼吸般栩栩如生，流露出一股柔和而輕鬆的神韻。

彩繪雕像及其他風俗雕刻

　　埃及人喜愛用各式各樣的顏料，將他們的屋宇、宮殿、廟堂及金字塔內的墓室妝點得富麗堂皇。他們對於色彩的運用也十分豐富且多樣化。無論是牆面、壁畫或神聖的象形文字，都舞動著繽紛多彩的姿態，展現埃及人無窮的想像力和奔放的生命力。

這種對色彩的喜好，自然也表現在雕刻藝術上。最早，法老雕像的材質僅限於質地堅硬的花崗石和閃長

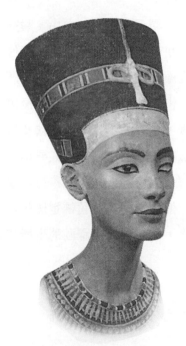

圖11：〈娜芙蒂蒂頭像〉，新王國時期，約西元前1360年，石灰石及石膏製，彩繪和金漆，瞳孔部分為彩色寶石，高約48公分，德國柏林埃及博物館

「阿曼納風格」

阿曼諾菲斯四世在位時（Amenophis IV, 西元前1377－前1358年）所提倡的一種新風格。阿曼諾菲斯四世又自稱「易克納唐」（Echnaton）。他揚棄傳統對理想形象的堅持，鼓勵藝術家自由發揮他們描寫自然的藝術創造力。在他讓藝術家所雕繪的肖像中，看不到中規中矩的傳統表現以及早期法老雕像所共有的莊嚴高貴的氣度和年輕俊美的外形，而是倚杖而息或享受恬靜家居生活的平實形象。雕刻家也毫不掩飾地強調他所有凡人的短處，如凸出的下顎、渾厚的嘴唇、鬆弛的腹部等等。這些細部特徵雖然無法表現出法老的完美，卻充分顯示出平易近人的一面。阿曼納風格的偉大之處，在於一種形體的新觀念。這種新觀念突破埃及藝術裡寂然不動的特質，使埃及藝術品的輪廓和形體變得更柔和自然，彷彿突然從幾何圖形的限制中掙脫出來。但是這個新風格並未持續很久。易克納唐去世後，古老的信仰與傳統又立刻復燃。往後約一千多年的時間裡，未曾再出現過類似的變革。

岩，藉以象徵恆久不壞，達到永生的目的。石材本身所散射出內斂沉穩的自然光澤，已令雕像本身的尊貴氣質不言而喻，因而此類雕像多以石材原色呈現。其他如砂岩、石灰岩或木頭等質地較鬆軟的材質，才是雕刻家擇動彩筆的舞臺。雖然如此，為了呈現法老及上層階級崇高的社會地位和莊嚴的形象，雕像色彩運用仍不免傳統而保守，雕刻家也僅能在有限的範圍裡擁有揮灑色彩的自由。在大部分的時候，他們必須遵守一套十分嚴謹的用色法則，讓不同的色彩充分發揮其象徵意義。譬如法老的紅色高冠代表對下埃及的統治權，黑色皮膚則象徵國家的多產與再生；在王室貴族部分，男性的膚色大多是棕色，而女性則以淺黃為主。

相對地，在製作獻祭及陪葬用雕像方面，即顯示出較大的自由。雕刻家運用斑斕的色彩，精心彩繪各處細部描寫，藉以增強寫實效果，使雕像看來栩栩如生。國力愈強盛，這類雕像也就愈顯得豪華精緻。在形式及題材方面也十分自由且多樣化，舉凡各種漁獵、書寫、跳舞、耕種及釀酒等平民百態，都是此類雕像的題材。中王國以後，也陸續出現有關祈禱和祭祀等宗教活動的雕像。陪葬用的僕人雕像通常在尺寸上比陵寢主人要小許多，以顯示社會地位的差異，但其生動寫實的造形，卻散發出和追求穩定、勻稱的傳統雕塑截然不同的自然生命力。傳統法則在此彷彿退居於幕後，讓活潑生動的造形和寫實自然的敷色效果，將埃及社會躍動的生機和活力表露無遺。

2. 古愛琴海文明的光輝

愛琴海是指希臘半島和小亞細亞之間，以及北從達達尼爾海峽，南至克里特島的一片海域。由於地處歐、亞、非三洲的交通要道，早在西元前3000年前後，包括克里特島、希臘半島、小亞細亞西岸一帶，以及愛琴海

諸島，即已受到兩河流域和埃及的影響，發展出高度的青銅文明，此即為古愛琴海文明。一直到大約西元前1100年，鐵器開始在這個地區廣泛使用後，才正式告終。

海上璇宮：克里特島

克里特島是愛琴海第一大島。愛琴海地區第一個高度文明即發生在此。這個文明融合來自埃及和近東文明的影響，以及島內自身的文化特色，從而創造了古愛琴海世界的黃金時代。考古學家以著名的克里特王邁諾斯為名，將這個在克里特島上的青銅文明稱為「邁諾安文明」。

邁諾安文明最輝煌的藝術成就，即在於整個愛琴海地區無與倫比的宮殿建築。它們佔地廣大，屋室羅列，房宇交疊，彷彿是希臘神話中牛頭人身獸的迷宮。邁諾安宮殿的特色不在宏偉，而在其結構的複雜與內部裝飾及設備的精美。其中大部分屋宇，多分作政府衙署和手工作坊之用，整個建築的目的顯然不是在誇示尊威和炫耀權力，而在於實用性。裝飾宮室的壁畫也多呈現日常娛樂和節慶活動的場景，以及花鳥魚獸等自然景物。姿態生動，用色活潑，手法流暢自如，充滿律動的生命力，表達出邁諾安藝術的現世與自由精神。

在雕刻方面，克里特島也並未產生如在同埃及和兩河流域般巍峨的雕像，反倒是小型雕刻十分流行，尤其以青銅、象牙，以及上釉和紅土陶偶最受歡迎；各種器皿和刀劍裝飾也相當精美。以「融蠟法」鑄成的青銅雕像在技巧上已臻成熟，由此而創造出細緻生動的造形，精美絕倫，是當時愛琴海地區的佼佼者。許多小型雕刻的用途大抵不脫傳統的獻祭品範疇，其中以祈禱者與動物等主題最為風行。例如穿著長統靴和短裙、腰間緊束皮帶的青銅製男性祈禱者，以及頭戴高冠、穿著袒胸束腰長裙的釉彩女神像，都雕琢得生動自然。象牙雕刻無論在形態或題材上表現更輕快活潑，

如遊戲的兒童或雜耍般飛騰在空中的跳牛者等皆是。其他如滑石等較軟的石材，則用來雕製作為飲器的公牛頭像*，或者雕成描寫宗教或宮廷儀式的浮雕；這些慶典儀式用的雕刻通常都加貼一層金箔，以給人一種莊嚴華麗的印象。

在克里特島所出土的雕刻品中，數量最多的要屬那些刻在金屬或玉石器皿上的小型浮雕。這類浮雕的題材多半是賞心悅目之事，或作活潑健壯的少年列隊高歌，或作人獸相戲；裝飾也多用花草魚蟲等海

圖12：〈祈禱的男子〉，約西元前1550年，青銅，高15.2公分，希臘赫拉里歐考古學博物館

這件在克里特島中部提力索斯城發掘的青銅雕像，呈現一個幾乎全裸、僅裹著腰巾的年輕男子。他的左手在身體左側下垂，右手臂高舉觸額，像是正在祈禱中。與大多數的邁諾安雕刻品一樣，這尊雕像應是供養用的獻祭品，意在表現對神永遠的崇敬。雕刻家在此省略多餘的細部描寫，而專注於祈禱姿勢的再現。誇張地向前彎曲的身體和向後拱起的膝蓋，使身體側面呈現S形的律動感。如此線條流暢的活潑動感，正是邁諾安藝術的典型。

陸生物，表現出極為自然且自由的風格和喜悅現世的精神。此外，由於經濟富裕和商業興盛，人們對於印章的需求提高，因而在克里特島產生一種以印章雕刻為主的石雕藝術。卵形和橢圓形的寶石刻印尤其重要。最受歡迎的動物題材是獅子和公牛，其他如角力、鬥牛、狩獵、祈禱，以及其他動、植物和風景的描寫也十分流行。 有些金戒指上的圖樣更鉅細靡遺地刻畫出宗教儀式的場面。這些精緻多樣的印章及戒指雕工藝術不但反映出克里特島人多采多姿的圖像世界，也使後人對於克里特人的宗教觀有更進一步的認識。

海上的優勢和經濟繁榮所帶來的藝術成就大約維持到西元前1450年，一場天崩地裂的大地震毀滅了所有克里特島的文化中心，只有克諾索斯一地的宮殿得以倖存。但到了西元前1425年，克里特島為來自北方希臘半島的邁錫尼人所征服，克諾索斯的宮殿也毀於大火。這地區的政治和經濟中心逐漸從克里特島轉移到希臘半島上，克里特島也因此失去了在愛琴海的重要性。

希臘半島的邁錫尼文化

青銅時期的希臘半島居民最早可能來自愛琴海島群。他們分布在半島各地，並於西元前2500—前2200年間發展出一個以陶器和金屬製品為主的文化。雕刻作品甚為稀少。隨後大約在西元前2200—前1850年間，整個希臘半島陷入民族遷徙的混亂期。兩支來自北方的印歐民族先後向南移入希臘半島，透過婚姻結盟或部落間的戰爭，逐步統治了整個希臘半島，成為所謂的希臘人，並且繼續向愛琴海地區擴張。大約在西元前1600年左右，其中一支希臘人侵入伯羅奔尼撒半島，佔領了邁錫尼城。他們的文化也因此被稱為「邁錫尼文化」。

此時，來自克里特島的邁諾安文明也已延伸到希臘本土的東南部海

岸。與南方的愛琴海文化相較之下，邁錫尼人入侵之初仍屬蠻族；但在其後的征服和佔領期間，逐漸接受了愛琴海文化的藝術與生活方式。邁錫尼城也和克里特島長期維持著親密的關係。西元前1400年開始，邁錫尼人因征服或婚姻關係，統治著克里特島，並接續邁諾斯人，將此地的文明維持到西元前1100年左右。

邁諾安文化影響下的邁錫尼雕刻

與克里特人一樣，邁錫尼島人的生活重心在王宮。但是邁錫尼人統治下的希臘半島並非一個統一的國家，而是包含許許多多小王國，其中最著名的即是邁錫尼城。由於各部落間時有戰事，邁錫尼王宮自然與和平、開放的邁諾安宮殿截然不同。它們是高崗上由巨大石塊構築而成的碉堡，並有高大堅固的護城牆。由於建築城牆的石塊如此碩大無比，因此在傳說中有「獨眼巨人的城牆」之稱。為了強調碉堡磅礴的氣勢和威嚴，邁錫尼人也在城門上安置刻有獅子的巨型浮雕，以收震攝嚇阻之效。這種做法顯然受到美索不達米亞地區的影響。

除了巨石碉堡外，邁錫尼人的墓穴也以形制龐大著稱。它們是王國領主及其家人的陵寢，墓頂呈半圓形，其中通道四布。亡者的頭部通常覆蓋著黃金打造的面具。這些面具顯然自亡者長眠的面容複製而來，而黃金不壞的特性，在此也為邁錫尼人用來象徵亡者的英雄形象和聲名永恆不輟。除此之外，亡者身上的冠冕和飾有金片的長衣，則來自克里特島人的墓葬習慣。陵寢四周並有豐富的陪葬品，包括黃金杯皿、小型金屬雕刻、各種紋飾陶器，以及飾有狩獵場景的短刃。它們通常是領主四處征戰所得的戰利品，所以存放這些陪葬品的石室也有「寶屋」之稱。

邁錫尼藝術普遍受到當時文明程度較高的克里特島人影響。當時島上許多技藝精湛的藝術家，被徵召至邁錫尼的王宮工作，而將邁諾安藝術傳

至希臘半島。因此邁錫尼藝術無論在題材或表現風格方面，都顯然有克里特島的影子。邁諾安藝術常見的自然風景和花鳥魚獸，甚至人物的裝束打

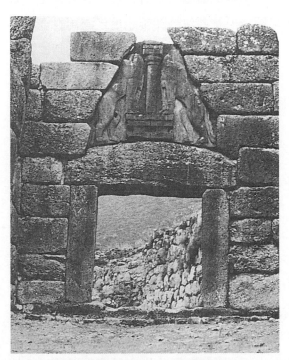

扮，皆一一在邁錫尼藝術裡重現；而在宗教儀式或慶典中使用黃金飲杯和動物頭像飲器的傳統也繼續為邁錫尼人所承襲。但是邁錫尼藝術家雖然沿用邁諾安藝術的題材，造形卻不若後者躍動奔放，強調曲線的動感，反而較為平實自然，在畫面安排上也較嚴謹，注重對稱。在浮雕技術方面，雕刻家逐漸加深刻面，使浮雕脫離平面化，而呈現較為立體的雕刻

圖13：〈邁錫尼城的獅門〉，約西元前1300年，石灰岩浮雕，高約3公尺

這個由三塊長各約3公尺的巨石搭築起來的出入口，是邁錫尼碉堡中位於護城牆上的城門。為了減輕橫楣的負重，人們在城門上嵌入三角形的石灰岩板，並飾以浮雕。浮雕中呈現一對左右相對的獅子，中央是一根立在階梯上的柱子，柱子上支撐著一小段橫樑，藉以象徵整座碉堡；獅子的前腳則分別踏在階梯上，彷彿護衛著碉堡般，並有威嚇敵人之勢。這是現存在希臘本土上最早的巨型雕刻。邁錫尼人的尚武精神，不但表現在精美華麗的武器上，也在此表露無遺，遙想《荷馬史詩》中壯烈動人的英雄傳奇，令人不禁神往。由上到下漸細的石柱和克里特宮殿的木柱造形並無不同，同樣的構圖也早已出現在邁諾安的刻印藝術中，但在這裡，獅子的造形則較接近美索不達米亞風格。此外，邁錫尼人首創在門楣上安置三角形浮雕板的做法，影響往後的希臘建築十分深遠。

效果。至於刻印藝術方面，仍以黃金和寶石刻製的印章圖樣為主。除了狩獵和祈禱等在邁諾安藝術中常見的主題外，各種紋飾圖案也很受歡迎，包括單獨或多層次的螺旋紋組、卍字形和編織圖案組合而成的各式變化，以及圓形花飾與格子或三角等幾何圖形。這些紋飾圖案也廣泛應用在金屬鍛造藝術上，舉凡各種日常用品、刀柄、飲杯、冠冕、裝飾用的金片等，都是藝術家發揮想像力的地方。由於海上貿易的興盛，這些圖案樣式也隨著各式用品器具，經由往來商賈和地中海的航海家，傳播至西歐，進而影響歐洲的塞爾特藝術。

3. 塞爾特人與歐洲的金屬時代

金屬文化在歐洲

在歐洲本土，青銅工具最早於西元前2500年左右出現於巴爾幹半島，並逐漸往西北部傳播。在大約西元前1800年的法國東部塚丘中，考古學家發現了一批由青銅澆鑄、飾有螺旋圖案雕刻的斧頭和箭鏃。這些出土物正標示著歐洲人從新石器時代過渡到金屬時代的開始。

西元前1800－前500年間的歐洲，屬於青銅時代和早期鐵器時代，其中依時間先後而分為幾個文化期。來自中歐和中亞的游牧民族在這段時間裡先後進入歐洲西、北部，此後，這批定居在歐洲的游牧民族即被泛稱為塞爾特人。他們將製作青銅器和鐵器的技術，陸續帶至全歐洲。由於此時歐洲正處於遊牧民族的大遷徙時代，整個歐洲的文化發展無論在時間和空間上都不一致，所呈現的文化和藝術風貌也相當分歧。

東歐與中歐地區在新石器時代晚期即有零星的銅器出現，直至這些地區完全進入銅器文明後，西歐地區仍然具有銅器與石器並存的雙重特徵。甚至到了金屬時代初期，西歐地區無論在生產活動和日常生活中，仍舊以

石器為主要工具。青銅器和銅器一樣,是由一批批的塞爾特人從陸路自中歐的波希米亞地區傳入西歐。但是由於青銅昂貴,起先也只限於製作兵器和象徵權貴的用品。

西元前10世紀至前6世紀末,中歐和西歐進入早期鐵器時代,稱為「哈爾斯塔特時期」。西元前1000年前後,第二批塞爾特人經由中歐進入高盧,即今法國地區。他們是來自中亞的騎兵,與青銅時代來到這裡的原始塞爾特人不同。他們是歐洲最早的騎士,除了攜入鐵器和四輪車外,還帶來了戰馬。他們改變墓葬方式,不但用火葬代替土葬,而且不再堆起塚丘,改將墓室置入地下。這些塞爾特騎士與當時在不列塔尼半島石室文化的農民和漁民,經由長期的和平相處,逐漸融合,人口也愈來愈多。到了西元前3世紀,第三批塞爾特人進入高盧。他們是來自今比利時地區日耳曼化的塞爾特人,擅於織造,服色妍麗。根據羅馬人的記載,他們的金屬鍛造技術相當發達,並喜好各種黃金製品和飾物,經常滿身黃金首飾,如脖子上套著金項圈,胳臂和手腕上帶著金環。

大約從西元前5世紀至前1世紀末之間,是塞爾特人的全盛時期,又稱「拉泰文化」。這段期間,正值歐洲的鐵器時代晚期,在西歐各地大規模的鐵礦開採和冶煉活動都已十分興盛。與此同時,埃及早已步入新王國晚期,而希臘半島的文明猶如東昇的旭日般,正值影響歐洲雕塑深遠的古典時期及希臘化時代。雕刻藝術的發展在這些具有高度國家組織的古文明已有輝煌的成就,宏偉壯觀的大型雕像紛紛在神廟前豎立起來,各種雕刻藝術的類型也已發展完全,彷彿耀眼的鑽石般,在歐洲東南一隅閃爍著光芒。相較之下,歐洲本地的雕刻藝術即顯得黯淡許多。由於騎兵部族的游牧特性使然,塞爾特雕刻多半以攜帶方便的小型金屬製品為主,造形也較原始樸拙。這樣的雕刻傳統在歐洲維持甚久,一直到西元1世紀左右,歐洲地區陸續為羅馬人所征服為止。

塞爾特人的雕刻藝術

由於掌握了開採及冶煉金屬的技術，塞爾特人的雕刻藝術一開始即表現在各種金屬製的裝飾品和小型雕刻上，如飾有螺旋紋或凸紋的腰帶扣、各式黃金飾片以及簡單的馬或牛等動物造形。現今出土的「哈爾斯塔特時期」的青銅藝術品大都是當時上層武士階級的陪葬物，其中包括青銅或黃金製的武器、盔甲以及首飾。塞爾特人偏好以螺旋紋、渦紋、勾紋以及各式格子狀和幾何花紋來雕飾他們的工藝品，與在希臘半島的邁錫尼人有異曲同工之趣。這種裝飾風格在歐洲的流行顯然與邁錫尼商人的傳播有關。

西元前6世紀末至前5世紀，今法國東部已經進入哈爾斯塔特晚期和拉泰納文化早期。考古學家在當地出土的墓葬文物中，發現有大量的長劍、短劍、匕首和彎刀等鐵製武器；其上也有豐富的動物裝飾花紋，甚至包括戰馬車和武士行列。此外，也出現人車合葬的車葬墓，內有二輪車、四輪車和各種鐵製武器，充分顯示出塞爾特人的騎兵和戰鬥精神。

在目前保存下來的拉泰納時期藝術品，也以青銅製品為主。人們從這些工藝品中，可以明顯感受到南方地中海文化和北方塞爾特文化兩股潮流的相互激盪。由於此時地中海東部正值希臘文化的黃金時代，擅於航海經商的希臘人經由地中海，足跡遍及義大利半島、法國南部以及伊比利半島，甚至在這些地區陸續建立殖民地，將古風時期和古典時期的希臘藝術傳往西歐地區。根據考古資料顯示，早在西元前6世紀，塞爾特人即與希臘人發生聯繫。繁榮的馬賽港（位於今法國南部）在當時更是塞爾特人在地中海的重要門戶。考古學家在法國中部的狄戎附近發現一個大約屬於西元前550－前500年的雙耳青銅甕，即顯然是來自希臘半島的進口品。甕口有一條橫飾帶浮雕，以希臘古風時期的雕塑風格表現希臘戰士和戰馬。這件青銅甕的出土不但顯示出當時興盛的海上貿易活動，也證明了地中海藝術對塞爾特人的影響。此外，當時流通於整個歐洲的馬賽銀幣，正面鏤刻

人物頭像，背面刻有獅子圖案，這顯然模仿自希臘貨幣的形式。其他希臘式樣的裝飾風格，也都可在許多塞爾特工藝品中見到。

在傳統造形方面，塞爾特人普遍喜好螺旋線條及對稱性的構圖表現，習慣將自然界的事物脫離單純的形體模仿，而以抽象的線條再現。塞爾特人對於掌握自然的寫實能力尚稱原始，尤其在表現人物方面，更是捉襟見肘。雕刻家似乎無法正確地表現出身體的比例和形象，而使整件作品看起來奇特而扭曲，帶有極強的裝飾意味。但是，這也正是塞爾特藝術裡的獨創性。塞爾特藝術家擅長以格式化的手法，將形體透過嚴謹的對稱原則轉換成各種繁複迷離的抽象化線條。即使是吸收外來的題材，他們也往往將其分解成螺旋形和各種華麗繁複的抽象圖案。這種特殊的藝術作風很可能與他們的宗教信仰有關。塞爾特人是崇拜自然的民族，他們相信自然界的許多事物都是神靈的化身，都擁有神秘的力量。為了避免冒瀆神靈，他們幾乎有意識地拒絕寫實的藝術表現。因此，塞爾特藝術從一開始，就具有某些抽象再現的特徵。這與強調具象性和表現性的希臘藝術顯然有所區別。這種將自然形象抽象化，以繁複細密的圖案線條為主的藝術表現，也成為歐洲北地藝術的傳統，主導著歐洲藝術的面貌，直到中世紀之初。

圖14：〈男子雕像〉，拉泰納時期，約西元前300年，青銅，高4.5公分，捷克布拉格國家博物館
這尊在波希米亞地區出土的小型青銅雕像是此時期典型的人物雕像。雕像中的裸體男子似乎是個左手扛著武器的戰士。

第Ⅱ章　古代希臘與羅馬的雕刻藝術

一、歐洲古典美的原鄉：
古希臘雕刻

1. 希臘世界的發展

　　大約在西元前1200－前1100年間，數支來自北方的蠻族陸續入侵愛琴海地區，分別佔領邁錫尼人的領地，例如多利安人進入希臘本島，愛奧尼亞人則散居在愛琴海上的島群和小亞細亞。他們摧毀原來的建設，統治舊有的住民。經過他們的破壞，愛琴海和希臘地區遂一時進入黑暗時期。大約自西元前800年開始，原始的氏族部落逐漸發展成各據一方的城邦政體，黑暗時期於焉過去，希臘歷史的序幕隨即揭開。於此同時，希臘人也開始冒險航向地中海西部，陸續在西西里島和義大利南部建立起殖民地。

　　雖然希臘城邦間的語言和宗教信仰相同，但是在古老的宗族至上觀念下，城邦間的界限仍無法消除。它們彼此之間的競爭雖然得以刺激觀念和體制的強化與進步，但到了西元前500－前479年間，波斯人入侵希臘半島，原本各自為政的城邦王國卻為此吃足苦頭，因而促成他們產生共同抵禦外侮的信念，並以雅典和斯巴達為首組成聯盟，進而擊退波斯人。自此，希臘文明進入輝煌時代，無論在政治、經濟、社會、哲學、藝術等各方面，都達到前所未有的高峰。一直到西元前431－前404年間的伯羅奔尼撒戰爭中，斯巴達聯盟打敗了雅典人，希臘各城邑也在長期的兵戎交戰下，國力從此一蹶不振。其後來自希臘半島北方的馬其頓人揮兵南下，國王腓力二世於西元前338年成為希臘半島上的共主。其子亞歷山大大帝隨後更建立一個橫跨歐、亞、非三洲的大帝國，創造了希臘化世界的盛世。

但此一盛世有如曇花一現。西元前323年亞歷山大大帝逝世後，帝國領土隨即四分五裂。最後在西元前2世紀至1世紀間，希臘半島、敘利亞和埃及等地先後為羅馬人所征服，而歐洲的政治、經濟及文化重心也就此轉移至西方的義大利半島。

2. 歐洲文化的搖籃

提起希臘雕刻，很容易讓人聯想到豐滿美麗的維納斯，高大莊嚴的宙斯、英氣勃發的雅典娜和俊美高貴的阿波羅等奧林帕斯諸神，以及偉岸昂揚的史詩英雄雕像。正是這些出自古代希臘大師之手的作品，以其完美的形式及高貴沉靜的氣質，成為後世歐洲藝術家和文藝愛好者心目中理想美的典範。由於昔日矗立在地中海晴空下的宏偉廟堂如今已成為供人憑弔的斷垣殘壁，飛舞在神廟內外的繽紛彩繪也不復蹤影，唯有經由考古發掘出土的瓶畫，可讓後人概略揣摩古希臘繪畫的面貌。但是，古希臘雕刻卻得以透過羅馬人的仿製品，以及近代的考古發掘，留給今人最完整的原貌。因此古希臘雕塑，對於歐洲雕塑，甚至整個歐洲藝術的發展皆有深遠的影響。

事實上，歐洲人對希臘藝術，乃至於整個希臘文化，始終懷抱著一股深切的孺慕之情。若說希臘文化是歐洲文化的搖籃，實不為過。歐洲藝術裡古典傳統的發展，即可追溯至西元前5世紀的希臘人，然後經由羅馬人和中世紀末的文藝復興，一直延續到現代。今日文藝理論家所慣稱的「古典」一詞，除了指稱古代希臘與羅馬帝國時代的藝術風格之外，也意味著後人所完成、擁有與古希臘藝術家所創造的形式美相仿，以嚴謹的形式與規則表現的作品或藝術格調。隨著時間的遞嬗，古典樣式或呈現相異的時代風情，然本質上仍可依稀窺見以希臘人為師的影子。

完人理想與現世精神

　　古希臘的雕刻藝術所透露出來的訊息是什麼？簡單的說，即是象徵人的自我認同，頌揚人在宇宙間獨一無二的地位。那些高大過人的諸神或英雄無不充滿自信地展現健美強壯的體魄、高雅雍容的氣質以及美妙絕倫的和諧感。這種顧盼自雄、傲視於天地間的形象，在某種程度上正反映出希臘人的宇宙觀，說明了人在宇宙中存在的價值，以及他們所追求的理想典型。

　　希臘人對生命懷抱無比的熱情，對自身的存在也充滿樂觀的自信。雖然許多雕刻描繪的是神的形象，卻絲毫不減這種肯定人身價值的文化特性。由於希臘人以自身的形樣塑造他們的神，因此希臘神話中的奧林帕斯諸神正是人類形象的反映，擁有人的特徵與人性中各種美好與醜陋的質素。如此一來，人們在崇敬諸神的同時，也歌頌了人類自身；而人們心目中完美人格的理想，也自然投射在諸神與史詩英雄的形象裡。

藝術與城邦倫理的結合

　　希臘大師致力於人體構造的精確再現，以及各種充滿動態效果的肢體表現，他們所創造的形象，在在象徵著人於真實世界裡的解放與自由。這種恢弘的氣度與精神，實來自於希臘在高度發展的城邦社會中所得到的獨立感和自信心。尤其在西元前479年，以雅典為首的希臘聯盟擊退入侵的波斯人之後，更是如此。由於戰爭激發昂揚的城邦意識，此時的希臘藝術在某種程度上便成為城邦意志的表現，其目的不僅是美學的，也是政治的。譬如希臘藝術最偉大的代表作，即是建於西元前5世紀的雅典衛城帕德嫩神廟。神廟中供奉著雅典城的守護女神雅典娜。雅典人在波斯戰爭之後，為這位女神設立一個可供祂經常蒞臨的美麗殿堂，並由希臘著名的雕刻家菲迪亞斯（Pheidias, 西元前5世紀初—西元前430年）以象牙和黃金製

作一尊精美絕倫的神像。這尊神像不但象徵城內人民對城邦的驕傲，也維繫城邦內部團結的力量。雅典人對祂的崇敬與膜拜，正表現出對城邦的愛，也希望城邦能繼續為他們帶來幸福。

　　希臘人對藝術的觀感在許多方面是十分特殊的。藝術對他們而言像戲劇一般，都是城邦生活中不可或缺的一部分，因此也具有高度的倫理意義。美與善對希臘人而言是一體的，都表達人類理想的典範，創造世間的道德標準。因此，希臘藝術的特色，即是一方面固守在理性約束下美的理想準則，另一方面又追求在這準則之內發揮個體的自由。希臘藝術之所以令人嘆服，正是因為能在二者之間取得完美的平衡。希臘雕刻特有的雄偉、高雅、寧靜與莊嚴的質素，即尊奉這個理性的法則而來。雕像也都呈現一般化的理想形象，而非寫實的肖像描寫；但希臘人又能在技巧與觀察自然上不斷有所突破，使他們的藝術更臻完美，這也是希臘雕刻與埃及雕刻最大的差異。希臘人一方面不喜歡混亂與無節制，同時也厭惡壓抑。因此希臘藝術便顯示出單純而形式多樣的特性；沒有過度的裝飾，卻自由地創造各種形式，反映人類在真實世界中的種種姿態、情感與命運，同時更具體表現出均衡、和諧、秩序與溫和等世間道德的理想。

3. 雕像的作用與內容

雕像的用途

　　大體說來，古希臘的雕塑藝術依其作用與功能，可歸納為下列幾種不同的類型：一、裝飾用途：如附屬於建築物，作為裝飾建築物用的山形牆雕刻或女神柱像。二、與宗教活動有關的雕像：如放在神廟裡的神像和為獻祭品的雕像，或者是陳列在通往神廟的道路兩旁、為還願或供奉神明而立的雕像。此外，也包括在墓地裡用來紀念死者的浮雕和其他陪葬用的小

型雕刻製品。三、展現地位或具有紀念性質的肖像：這類雕像自西元前4世紀起漸成潮流。雕像中的人物通常是城邦中各行業的名人，包括政治家、哲學家或戲劇家等。他們的肖像也多半出現在與他們成名的職業有關的公共場所，如大型廣場、學院或劇場裡。

　　至少在西元前第4世紀以前，古希臘的雕塑藝術幾乎與崇拜諸神和墓葬習俗脫離不了關係，而此類宗教活動對於維繫城邦秩序和倫理也有舉足輕重的地位。因此，考古學家可以根據發現雕像的地點，對一座希臘雕像的作用做初步的判斷。譬如，神廟上的雕像應屬裝飾用作品；在神廟裡或神廟附近發現的雕像，即可能是獻祭品。即使如此，有時仍無法完全說明雕像的原始用途，這時便須借助文獻資料或雕像上所刻銘文的記載等其他的識別方法。

雕像的內容

　　由於希臘雕刻中對於人和神的刻畫與造形並無明顯的不同，因此縱使明瞭了雕像的用途，也常會在解讀雕像的內容，也就是判定雕像人物的身分時碰到難題。希臘人習慣以理想化的凡人造形，來崇敬歌頌他們的神；更樂於以神的無上典範來為人做像。這與埃及雕刻有很大的不同：埃及人習慣以人身動物頭的造形表現他們的神，藉此表示他們和凡人的不同。除此之外，希臘人對亡者和生者的表現方式也沒有特定的標識或特徵以資分辨，即使在墓園中發現的立像，我們也很難判定究竟是亡者、陪葬用的家屬雕像，或是守護亡靈的神祇。這種情形又以古風時期和古典時期最為常見。在這種情況下，只能依據文獻、碑文、發現地點及神話圖像學，去判斷它可能代表的意義和內容。這些都是在研究希臘雕塑藝術時所會面臨到的問題。

4. 雕刻風格的演變

幾何時期（約西元前1000─前700年）

　　希臘文明的成形期大約自西元前1100年持續了四百年，關於前三個世紀，我們所知甚少。唯一有關此時期的記載，即是成書於西元前8世紀的《荷馬史詩》*，因此這段期間又稱為「荷馬時期」。稍晚，希臘人開始自廢墟中發展出獨特的文化及藝術，以精美的陶器和小型雕刻品為主。由於此時的陶器多以各種抽象的幾何形花紋裝飾，包括波浪紋、三角紋、齒狀紋、棋盤狀花紋和同心圓等，因此這時期的藝術也稱為「幾何藝術」。到了西元前800年左右，人物和動物的形象也開始出現在陶紋裝飾中，並且都以簡單的幾何造形勾勒出來，呈現剪影般的效果。

> **《荷馬史詩》**
>
> 包括《伊里亞德》和《奧狄賽》兩部敘事長詩。記述希臘人入居希臘半島初期的生活和事蹟。它們最早可能只是一些流傳於小亞細亞希臘殖民地的民歌風謠。由吟遊詩人四處傳誦。在傳誦的過程中，文辭不斷修整，內容益加豐富，並逐漸以一中心主題，組織成完整而連貫的篇章。直到希臘自腓尼基人傳入字母後，才於西元前8世紀間以文字寫定。荷馬是當時活躍於特洛伊城的吟遊詩人，此兩部史詩即可能由他寫定，故名《荷馬史詩》。

　　這個時期所保存下來的雕刻品十分有限，且全都是青銅製的小型雕刻品。它們原本都不是獨立存在的雕像，而是附屬於各種器皿上，包括具有宗教性質的獻祭器物裝飾品。題材不外是手持武器的戰士、打造武器的工匠，或是牽著駿馬的武士，充分顯示出《荷馬史詩》中所歌詠的尚武精神。在造形方面，此時無論是人或動物身體的各個部分都尚未被視為一個有機的整體，只強調其肢體活動的敏捷性和力量，而這也正是一個驍勇善戰的武士所必備的條件。這種尚武的價值觀自然也影響了雕像人物的造型，譬如身體的關節部位特意表現的極端細瘦，藉以產生靈敏迅捷的印象，而四肢堅實有力的肌肉則象徵勇猛無敵的力量。其他與此尚武理念無

圖15：〈戰士雕像〉，約西元前8世紀中葉，青銅，高12.6公
分（不含基座），希臘奧林匹亞博物館
幾何時期的戰士雕像大多呈現出纏束腰帶的裸體形象，
極端細瘦的腰部使整個軀幹看起來像是兩個倒三角
形的組合，顯示出克里特島和邁錫尼藝術的影響。
這尊於奧林匹亞出土的青銅雕像即是此類雕像中的典
型。雕像中是一個短髮齊頸、前髮覆額的裸體戰士。
雖然腰帶緊束、胸臀突出的造形令人聯想起克里特島
和邁錫尼的男子雕像，但僵直平面的嚴肅形象卻是標準
的幾何風格。戰士高舉的右手彷彿持著一支長矛。他原
本以左手牽著一匹馬，立於一個圓形青銅三腳飲器的開口
邊緣。長矛與韁繩皆已佚失。

關的身體部分便僅以單純精簡的形式表現出來。除
了人物之外，動物雕像也十分流行，尤其以馬或人
首馬身的神話動物最為普遍，造形也以細腰肥臀的
幾何組成為典型特徵。

古風時期（約西元前700—前490年）

　　早期希臘雕刻如同希臘文化般，與愛琴海四周的
高度文明有著密切的關係。尤其西元前8世紀希臘人開始
大量向外殖民後，與鄰近文明接觸的機會急遽增加，使得原本顯得樸拙原
始的希臘文化得以吸收外來的養分，進而在西元前5世紀發展出輝煌而獨
特的希臘文化。隨著今日在希臘本土大量發現中東和埃及製造的金屬及象
牙雕刻，我們得以想像當時愛琴海上商賈船隻絡繹不絕的盛況，以及繁榮
的經濟活動。如此頻繁的接觸與交流，自然也影響了本地藝術的風貌。從

西元前700—前490年間，希臘人不斷地接收、融合埃及和中東藝術，使原本講求純粹架構的幾何圖形也摻入了血肉，因而逐漸發展出屬於自己本身的特色，產生所謂的「古代風格」。這段期間也因此稱為「古風時期」。

雕刻藝術的改革

希臘各城邦中，位於阿提卡地區的雅典城一向是最聞名、最重要的。希臘雕刻史上最驚天動地的革命，也在此結出果實。希臘人自埃及人習得雕刻的神聖法則，加上傳統多利安人精簡的幾何圖像形式，使古風時期的雕刻自有一段純樸清新的氣質。尤其形式嚴謹的裸體青年男子立像及女子雕像，更是將這種特色表現得淋漓盡致。他們的臉上一式溫柔而近乎自然的表情，即是古風時期特有的「古風式微笑」。

古風式微笑的出現，說明了希臘雕刻家雖然研究並仿製埃及人像，又學習如何雕製站立的人像，表現軀幹各部肌肉相互連結的關係，但他們顯然不再以追隨任何公式為滿足，而開始自己來實驗了。他們發現，只要將唇角微微向上彎，整張臉便會微笑起來，使雕像產生活潑靈動的印象。如此一來，希臘雕刻家開始運用他們的眼睛，去探討人體姿勢及表情的真正模樣。藝術不再是一個學著以既定公式來表現人體的課題了，每一位希臘雕刻家都想知道要怎樣才能呈現一個獨一無二的人體。在工作坊裡，雕刻家紛紛精心演練著新概念、新的表現手法，熱烈地吸收別人的新東西，並加上自己的新發現。雖然，埃及人的手法在許多方面都比較可靠，新的嘗試往往也不太靈光，但是革新的腳步一旦邁出，便無法停止。

永恆的青春，永恆的美

獨立的青年男子雕像和女子雕像，是古風時期雕刻的兩大類型，在希臘文中分別被稱為「庫若斯」和「柯蕊」。人們製作這類雕像的目的，不

外是安置在神廟內外，當作還願或祈福的奉獻品；或是放在墓地，作為紀念死者的墓像。雕像人物有可能是捐獻者自身或所欲降福的對象，若是墓像則自然是亡者本人。雕刻家有時也在墓像上鐫刻譬如「某某人為我雕成」的簽名，或者註明雕像用途的碑文。但如果是神像、名人雕像或運動競賽優勝者的人像，就沒有簽名了。基本上，這些雕像仍尚未有寫實肖像的特徵，造形也一致，只有在細部刻畫上可觀察出雕刻家個人為追求自然所嘗試的獨特手法，因此它們很可能都是當時希臘人心目中理想美和永恆的具象化表現。為了追求永恆與青春之美，不論雕像中人物的實際年齡為何，無不以少男少女的模樣呈現，即使神像也是如此。雕像男子強健的體魄以及女子柔美的身軀，都表現出希臘人希望藉著呈現物質世界中最完美、最理想的一面，以反映超塵絕俗的神性和價值，並將此視為崇敬諸神和亡者的最高表現。

青年雕像

古風時期的青年男子雕像幾乎全以裸體的姿態出現，其原因仍可追溯到古代希臘人的尚武遺風。強健的體魄所傳達出英勇、奮發、機智、忠誠與智慧等積極的印象，正是傳統戰士精神所強調的典型，在這種價值觀的影響下，也使得希臘人極為重視鍛鍊體魄，因而有了奧林匹亞運動大會的誕生。而呈現完美體格的裸體雕像自然最能表現出希臘人的理想人格。

古風時期初期的青年男子雕像受到埃及藝術的影響很大。如果將一座西元前7世紀末的青年男子雕像和埃及站立邁步像比較，會發現它們之間的相似之處多得令人驚訝。兩者都顯然脫胎自長形立方石，無論是人物寬闊方正的肩膀、緊貼股側的拳頭、自然垂下的兩臂、向前邁出的左腳和及肩、珍珠串般的髮飾，都顯示出它們之間密切的關係。雖然此時的希臘雕像看起來較埃及雕像笨拙、僵直而不夠自然，但雕像中的人物卻可以完全

自立，而不需借助其他方式的支撐。這即是希臘雕刻家最偉大的突破之處。在此之前，很少有雕刻家勇於完全拋棄石材本身的限制，雕製出完全自立的石像。甚至技藝精湛的埃及大師，仍不免保留在人像背後作為支撐之用的長方形石板。但是古風時期的雕刻家，為了製作更自然生動的雕像，紛紛致力於研究如何將雕像人物自由地從石頭裡解放出來，使其自由而有生氣的與人們共同存在這個空間中。這種信念，正與古希臘人肯定個人價值、強調自我實現的理想不謀而合。

就雕刻技巧而言，石刻裸體人像的表現有其相當的困難度。因為它們不像著衣的雕像，可藉著披衣綴飾的包圍，將四肢和軀幹間的空隙填滿而保有石塊的完整性，使其在雕製時不易斷裂損壞。在希臘雕刻中，也以裸體的青年男子雕像最能顯示其雕刻技巧的創新。在力求雕像自然靈活，以表達戰士般英勇善戰的印象為前提下，希臘雕刻家最重要的課題，即是如何去除雕像中缺乏生氣的部分，並以最得當的方法將人物的生命力表現出來。譬如他們發現，如果將雙臂與軀體分開，或不將雙足固定於地面上，人像則會變得生動靈巧得多。此外，雕刻家在製作裸體雕像時，除了清晰地呈現肢體各部分自然靈活的姿態，更須設法維持四肢末端部分的穩固性，使其不致崩塌下來。為了達到這個目標，希臘雕刻家不斷的試驗各種新方法、新可能。雖然剛開始成果並不一定令人滿意，手法也略嫌生澀，但他們勇於演練各種自創的方法，在雕琢人體的細節部分也大膽嘗試嶄新的造形，如捲髮和髮飾的表現、耳部的形狀和肌肉線條等。因此雕像雖然形態一致，卻留下個別雕刻家思考鑽研的痕跡，使每一尊雕像成為獨一無二的作品。

到了古風時期晚期，雕刻家對於自然的掌握愈臻圓熟，雕像的外貌於是日趨壯碩強健，充分展現出希臘人對人體美的追求。寫實的肌肉表現和強而有力的大腿賦予雕像更為生動的活力，肌肉和關節部分的刻畫成熟而

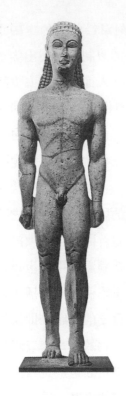

圖16：〈站立的青年男子像〉，約西元前600年，大理石，高約193公分（不含基座），美國紐約大都會博物館

這尊在阿提卡地區出土的大型男子墓像，是目前所發現保持完整的大型墓像中年代最早的一座。雕像本身無論是形式嚴謹的正面表現、及肩的髮型、下垂的雙臂以及左腳在前的姿勢，都流露出強烈的埃及風格。在體態上則保留了傳統幾何風格的造形，但更強調身體肌肉的表現。在這裡，雕刻家以清晰的幾何線條刻繪出肌肉的起伏，這是早期此類雕像中十分典型的手法。到了晚期，雕刻家掌握自然的能力更純熟後，肌肉的表現才顯得較為自然。此外，這尊雕像的雙臂已不再緊緊地貼在身體兩側，只留下手腕和大腿外側間一小塊連接的方石。雖然左腳在前的邁步姿勢仍然保留著，重心卻略往前腳移動，不像埃及的邁步像般重心明顯在後腳。因此從側面看來，軀幹的重心彷彿落在兩腳之間，而使雕像更具活潑的動感。雕像的臉龐除了特有的古風式微笑外，形式化的大眼及彎曲呈拱形的眉線，則顯然來自早期美索不達米亞藝術和希臘幾何風格的遺風。

自然，雕像的手腕部分甚至已完全離開軀體，僅留下一小塊石樁支撐著拳頭。此外，另一種更符合運動家形象的短髮造形也在古風時期末開始出現。希臘雕刻家即在這種實驗與創新的精神下，逐漸開啟了雕刻藝術的新紀元。

女神及少女雕像

以女子為主題的雕像很早便出現在希臘半島，尤其是女神像或貴族少女的雕像。它們大多雙足併攏、連身長裙及地，自有一股端莊矜持的神韻。這些雕像或者姿態雍容莊嚴，或者身形優雅曼妙，都穿著適合身分、並具有強烈地方性色彩的服飾。因此，如何正確地呈現布料的質感、衣袂

翩翩的飄逸姿態，以及使服飾和軀體連成一氣，展露在層層衣物包裹下優美的身體曲線，即成為雕刻家表現這類雕像的重要課題。

西元前7世紀的女子雕像仍流露出濃厚的中東情調：平直正面的造型，隱約透露出原始石材的長方形輪廓；制式的及肩髮辮，則顯然是埃及人典型的髮式；嚴謹的左右對稱姿態，以及左掌及胸、右掌貼於股側的手勢，也是許多埃及人像慣常出現的造形。儘管如此，如同青年男子雕像般，希臘幾何風格的傳統在此仍沒有被遺忘。誇張的圓睜大眼、腰帶緊束的纖腰，以及長裙上刻成方格形的幾何裝飾圖樣等風格，無不繼承本地藝術的遺產。

外來藝術和本土傳統相互雜糅的風格在希臘半島上流行了將近一個世紀，作品也難脫刻板僵直的印象。到了西元前6世紀，雕刻家開始嘗試在雕像上做出各種變化，以產生較為鮮活的效果。這個在藝術史上劃時代的試驗，即以阿提卡地區為中心，迅速在愛琴海四周發展出新的風格。阿提卡地區出土的少女雕像，以雍

圖17：〈少女雕像〉，約西元前530—前520年，大理石，高約182公分（不含基座），希臘雅典衛城博物館
西元前6世紀末的少女雕像中所表現出來的生動性和流暢感，顯示雕刻家對掌握衣飾變化和人體形態的技巧已有長足的進步。這尊在阿提卡地區出土的雕像，人體造形十分寫實自然，長袍裹身，髮辮高攏，姿態高雅。層層交疊的衣衫和華美豐富的衣褶表現，更增加華麗精緻的雍容氣質。雕刻家在此充分展現細緻的觀察力及圓熟的技藝，不但使不同的衣料和層次清晰可辨，甚至緊覆在長裙下的雙腿，也隱約可見肌肉和膝蓋的形態。這種令人讚歎的藝術表現，顯示出當時雕刻家驚人的寫實能力。此外，雕像的色彩極為鮮豔自然，也說明了希臘雕刻對彩繪的重視。

容溫婉的氣質著稱。雕刻家擅長在一些細節的處理上，巧妙地運用弧形和波浪狀的線條，使仍顯僵直的姿勢產生活潑生動的效果。如波浪狀的及胸長髮、微微隆起的顴骨、淺笑情兮的櫻唇、細緻而多層次的衣褶表現、顯示衣料下墜感的直紋，以及豐富妍麗的彩繪等，皆是阿提卡地區少女雕像的特色。這也充分顯示出人們在繁華富足的城邦生活下，偏好一種較為尊貴華麗的格調。

其他在愛琴海島嶼中所發現的少女雕像，卻擁有另一番屬於海島居民特有的浪漫風情。譬如在薩摩斯島上發掘出來的一尊少女雕像，其圓形的軀幹、長直的裙褶、平整的裙邊，加上圓形的底座，神形渾似一支圓柱；雕像身體各部分都與這個圓柱形體緊密結合在一起。由此看來，希臘人對於將複雜的形體精煉為單純形式的手法，確實擁有無上的獨創性。雕刻家在此最大的成就，不在於再現具有真實感的形體，而在於以修長的圓柱為雕像原型，卻能傳達出在長裙包裹下富有生命力的肉體，並且巧妙地利用單純流暢的衣紋線條和呈弧形下墜的衣襟，使雕像不但不顯單調，反而散射出一股簡潔高貴的脫俗氣質。

神殿上的諸神與英雄：建築物雕刻

除了獨立雕像外，附屬於建築物的裝飾性雕刻也在希臘雕刻藝術中扮演重要的角色。早在希臘人自埃及人學得技術，開始用石頭建築廟宇的同時，也繼承了埃及人在建築物上雕刻的傳統。埃及人在牆壁或圓柱上做浮雕，但因雕面太淺，降低了雕刻的質感，使浮雕淪為另類的裝飾性壁畫。但希臘人顯然不以此為滿足。如早期居住在希臘半島上的邁錫尼人所建立的「獅門」雕刻，即顯示出雕刻家對於深度刻面的興趣。此外，邁錫尼人築城門時，習慣在門楣上預留一個三角形的空間，以避免其上的厚牆把門楣壓垮，然後用飾有浮雕的鑲嵌板補足空處。如此，雕刻便和建築物成為

一個整體。希臘人沿襲邁錫人的作風，在神廟頂的山形牆部位和其下的橫飾帶上嵌入裝飾用的石板浮雕，並在技巧上吸收埃及浮雕的精華，而成為希臘藝術裡獨特且重要的雕刻類型。

在內容方面，神廟上的雕刻多半是敘事性的，其題材不離與主祭神有關的神話傳說和歷史事蹟；而墓碑上的浮雕則以亡者形象及其生前從事的活動為主，目的在弔念亡靈。敘事性的浮雕無論在人物配置和空間呈現方面，都較墓碑浮雕來得複雜許多，氣勢也更為磅礴。

古風時期早期的浮雕仍十分平面化。到了西元前6世紀，雕刻家開始嘗試將刻面加深，使人物能夠突出於壁面。在往後的發展裡，雕刻的深度不斷突破，人物彷彿逐漸掙脫牆壁的桎梏，成為自由而擁有自我意識的個體。到了古風時期晚期，由於刻面不斷加深的結果，原來的浮雕人物甚至可完全脫離壁面，成為獨立存在的雕像。

這種情形，在山形牆的裝飾雕刻中更是明顯，因為屋簷下的山形牆較橫飾帶預留更多的深度空間，讓雕刻家得以盡情發揮。但是，由於三角形外框的限制，如何安排畫面中人物位置，使整件敘事作品的說服力更為完整，也是雕刻家在製作山形牆雕刻時所面臨的課題。在較早的山形牆雕刻中，仍依稀可見埃及浮雕的影子，譬如部分人物的上半身呈正面、下半身卻是側面，手臂與手肘也以「最能看清楚」的角度表現。但在深度表現上則較埃及浮雕更具立體感。其後，山形牆雕刻逐漸脫離平面的浮雕形式，刻面不斷加深。到了西元前5世紀初，山形牆雕刻與其說是浮雕，更像是一組彼此聯貫、卻各自獨立的敘事雕像群。最典型的例子，即是愛吉納島上完成於西元前510－前490年間的阿伐伊亞神廟山形牆雕刻。它們的出現，也代表著古風時期的結束。其上的人物已完全脫離壁面，宛如是個別「放」上去的雕像。在東、西兩面的山形牆中，描寫的都是希臘神話中的戰爭場面。中間站立著戰爭女神雅典娜，兩側分別是短兵相接的武士、單

腳跪地的弓箭手,最後是橫躺在地的陣亡者。人物配置井然有序,皆依其身分和姿態,分別在三角形的框圍內找到合理的位置。戰士們健壯的體格結構完美,沉靜的臉龐流露出高尚的情操,彷彿在無情的殺伐中宿命地承擔痛苦和死亡的結果,令人為之動容。

　　希臘雕刻於是在如此的成就之下,開始進入輝煌的古典時期。

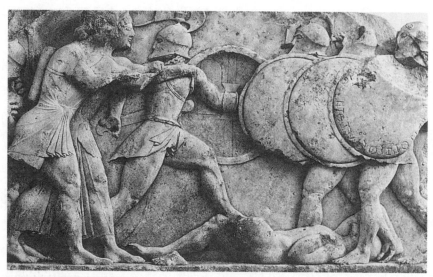

圖18:〈神與巨人的戰爭〉,約西元前550—前525年,大理石,高64公分,希臘德爾菲博物館

這件作品是位於德爾菲島的「司弗尼亞寶殿」上北面橫飾帶浮雕的一部分。描寫的是希臘神話中奧林帕斯諸神與巨人族間驚天動地的戰爭。德爾菲是愛琴海上的小島,自古即是著名的阿波羅神聖地。島上的神廟供奉太陽神阿波羅,傳說中並以靈驗的神諭著稱。寶殿即位於通往神廟的聖路旁。圖片左邊分別是背著箭筒的阿波羅與其妹月神阿緹密斯,正在追趕一個逃跑的巨人族戰士,三個手持盾牌的巨人族勇士從另一個方向趕來救援,而一個重創陣亡的巨人族戰士橫躺在地上。奔跑中的戰士身體不自然的扭曲,顯然仍有埃及浮雕的影子。這裡的浮雕面已很高,雕刻家有較多的空間呈現深度效果,使浮雕上的人物從石板上逼真地浮現出來,重疊部分也更能表現出空間遠近的層次。此外,雕刻家也在此展示另一個由瓶畫畫家發明的革命性技術,就是利用縮短比例的手法,製造平面上的深度空間感。這也是最原始的透視法。

古典時期（西元前490－前330年）

　　希臘藝術在前兩個世紀的奠基下，於西元前5世紀到前4世紀間，成就達到最高峰。不但大師級人物輩出，其作品成為後世理想美的標竿和典範，現代觀念裡的「藝術理論」和「藝術家」也在此時成形。因此這段期間有「古典時期」之稱。後世模仿此時期風格的作品，也泛稱為「古典風格」或「古典藝術」。這時期的藝術表現充滿理想主義的色彩；雕刻家所追求的目標，即是融合均衡和諧的人體美以及崇高的道德情操，體現「美」與「善」，直達宇宙造化的「真」。而這也正是希臘哲學的最高理想。

「相對姿勢」與古典時期的誕生

　　開啟古典時期序幕的，即是所謂「相對姿勢」的發明。我們知道，有時候看似簡單的事情反而最難以完成。希臘古風時期晚期的雕刻家，雖然對浮雕中殘酷激烈的戰爭場面和戰士們內心絕望的掙扎與勇氣交織的動人神態已處理得十分純

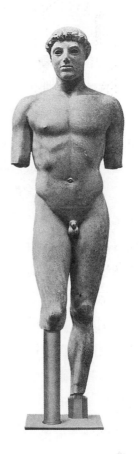

圖19：〈克里提歐斯男孩〉，約西元前490－前480年，大理石，高約86公分，希臘雅典衛城博物館

這尊在雅典衛城附近發現的少年雕像，正標示著從古風時期至古典時期這個過渡階段中的重要成果。它的出現，首度展現直立雕像的全新面貌。克里提歐斯是雕刻者的名字，雕像的眼睛原來鑲嵌彩石。「相對姿勢」的變化緩和了雕像直立的僵硬感，使雕像具有活生生的氣息。在靜止中似乎含有動感，在動態中卻又令人覺得穩如磐石。隨著雕像姿勢的活潑化，整個形體也開始擁有躍動的生命力。如今，雕刻家已不需利用制式的「古風式微笑」來象徵隱藏在雕像裡的生命，因此雕像的表情也變得較為嚴肅，而有所謂「嚴肅風格」之稱。

熟，但對於獨立雕像的處理仍停留在只能使雕像雙足一前一後地維持挺直的狀態。一直到西元前5世紀初，雕刻家為了使雕像更生動自然，才以古風時期的青年男子雕像為基礎，嘗試將雕像的重心向身體一側移動，成為所謂的「相對姿勢」。如此一來，為了維持平衡，重心所在的一側於是腰線上提，肩膀下降，使另一隻腳看起來像是可以活動般輕鬆。整座雕像也因此彷彿活了起來，產生靈便的律動感，雕像也因此脫離了僵直的正面表現，不論從何種角度看去，都自有一番生動的景致。「相對姿勢」不但賦予雕像新的自然風格，並且結合勻稱和諧的比例，成為希臘黃金時代雕刻的基本姿勢，對往後歐洲雕刻也有著深遠的影響。

現代藝術觀念的誕生

在古典時期，不但出現新的雕刻形式，在藝術觀念方面也發生了歷史性的變革。首先，即是藝術家的社會地位提高，脫離了「工匠」的意涵。事實上，在希臘文中對於稱呼一個有名望的雕刻家和富有的木匠原本並無二致。而雕刻家這個職業也不曾有過較高的社會地位。不管是沒沒無聞的石匠，或是頗具名氣的大師都一樣。畫家也是如此。這種情形自西元前5世紀起，便顯然有了改變。根據文獻的記載，一些有名的畫家和雕刻家甚至可以聚積大量財富，許多藝術家更是與上流社會交往密切，如著名雕刻家菲迪亞斯是雅典政治家伯里克里斯的好友，而出身貴族的哲學家蘇格拉底甚至曾經是個雕刻家。柏拉圖在他的《理想國》裡，則將畫家和雕刻家列為倒數第二個階級，與最後一個階級工匠區分開來。這種職業的區分，多少反映出當時社會一般的價值觀。

隨著藝術家的專業受到肯定，一般有錢的貴族也樂於收藏著名藝術家的作品，而形成一股欣賞藝術、收藏藝術之風。此外。關於藝術本身的理論性研究及形式的比較也開始引起廣泛地重視。藝術家自己寫些關於繪

畫、雕刻和建築的小冊子，一方面闡述自己的藝術觀念，另一方面也藉此激發討論，在理念的互相激盪下，不斷尋找新的藝術方向。相反地，在工匠之間便無此類純屬美學上的討論。這種審美上的論述，更直接帶動了藝術批評的興起。如哲學家柏拉圖、亞里斯多德等人的美學理論，即成為後世歐洲美學的源頭與根基。

希臘藝術家對開發新方法、新技術的熱中和努力，將藝術逐漸帶入一個全新的境界。藝術至此得以脫離為宗教等某個特定功能服務的限制，從而發展出以藝術家為主體的藝術活動。他們致力於發揮個人創作力，不依附任何因襲傳統的法則。技藝高超、作品動人的大師們還因此成為眾人景仰、讚歎的對象。對作品的討論和批評甚至進一步地由哲學家發展出美學理論。這些變革和創新，奠定了其後二千多年來歐洲藝術發展的基礎，對歐洲藝術有著深遠且根本的影響。後世尊崇希臘藝術為歐洲藝術之母，實不為過。

雕刻的材質與彩繪

此時在雕刻素材的開發上，也是一片百花爭豔的景象。舉凡木、象牙、骨、赤陶土、石灰石、大理石、銀、金及青銅等，都是雕刻家經常使用的材料。他們甚至依照不同材料的顏色和特性，將這些材料合組成一件作品。在愛奧尼亞及包括雅典在內的阿提卡地區，雕刻家一向偏好大理石；而青銅則是伯羅奔尼撒半島的雕塑家最愛用的材料。西元前5世紀，由於鑄造技術的進步和中空脫蠟法*的發明，此時的

> **中空脫蠟法**
>
> 其過程是用灰泥或黏土製成模型，在模型外以蠟雕塑作品。然後在蠟層外再塑一層灰泥或黏土，並在其上分做許多小孔，置入火爐中燒烤。蠟受熱而從孔中流出後，再將熔成液態的青銅從模型的頂端灌入，填滿空隙，取代原來的蠟層。待青銅液冷卻後，取掉外層模型，然後銼平磨光，上彩或塗金，完成青銅像。

雕刻家已掌握了製作空心大型青銅雕像的方法，因此青銅雕像也廣為流行。但是這個時期出土的青銅雕像數量卻相當稀少，大多數可能在戰亂頻仍、以銅為稀的中古時期，被當作貴重金屬而熔鑄成其他器具了。雖然如此，在少數僅存的青銅雕像中，仍可觀察到當時流行的雕刻手法、樣式，以及雕刻家精湛的技藝。此時的雕刻家喜好在他們的作品上塗敷繽紛鮮豔的色彩，並且裝飾各種璀璨的寶石，使雕像顯得光耀奪目。雕像的眼珠多以彩色石子製成；頭髮、眼睛和嘴唇都敷上金粉，令整個臉孔為之一亮，看起來豐滿而溫暖；牙齒則由白色金屬打

圖20：〈波塞頓像〉（〈或宙斯像〉？），西元前460－前450年，青銅，高209公分，希臘雅典國立博物館

古典時期雕像充滿律動與靜止的和諧美特質，在〈波塞頓像〉上表露無遺。這尊從海底打撈出來的雕像保存完好，堪稱是本世紀最重要的希臘考古發現之一。它巧妙地展現雕刻藝術中人物動作優異的平衡感和穩定性。雕像中的海神左手平舉，右手往後伸出，左腳前曲，右腳後擺，頭部面向左側，順著平舉的左手望去，做出投擲標槍前的預備姿勢。手中的長槍已失；如果是波塞頓，則有可能手持祂的代表兵器三叉戟。毫無疑問地，這是個運動家的姿勢，但如果我們再仔細加以觀察，便會發現，如果一個運動選手依照這個姿勢擲槍，勢必無法將標槍擲遠。顯然雕像裡的擲槍姿態並不是實際連續動作的一部分，而是經過費心揣摩、透過完美的比例法則加以設計的理想化結果，目的是為了表現海神波塞頓完美強健的體格，以及令人畏懼的威嚴和神力，彷彿將給前方的敵人致命一擊。它的眼睛遠眺前方某個定點，使觀者的視線也無形中隨之延長，而向四方伸展的四肢，更令人感受到無限延伸的空間感。在此，雕像人物不再是封閉內斂的個體，而是個開放自身、擁抱自然、優遊於天地間的好漢。

造，唇上也敷了一層鮮豔的顏色。雕琢細緻的毛髮尤其令人讚歎，甚至一根根的睫毛都清晰可辨。另一方面，雕像上勻稱的肌肉組織和寫實的骨架構造，顯示出此時解剖學知識的發達，以及雕刻家對掌握人體結構的純熟技巧。這些精美絕倫的細部表現，都說明了當時希臘的銅鑄技術已發展到極高的水準。雕刻家所塑造的臉孔不全是摹擬真人，而是在一定的法則之下，自由地表現他所知的人的形象，以達理想中至美的典型。

古典時期有許多著名且倍受敬仰的大師，他們的作品早已因戰亂的破壞與劫掠而投入歷史的灰燼中，使我們無從親炙其爐火純青的技藝。除了附屬於建築物的雕刻外，今日我們所見希臘古典時期的雕刻精品，大多原本是羅馬時代放置在富商及達官貴人的私人別墅裡，或者在廣場和會堂中當作豪華飾品的大理石仿製品。這些白淨雅致的大理石雕像，事實上與鮮豔奪目的原作在視覺效果上相去甚遠。部分仿製品的尺寸也與原作差異甚大。但也由於這些羅馬時代的大理石仿製品，使我們多少得以藉此懷想昔日希臘雕刻傑作的風貌。

著名的雕刻大師

古典時期的雕刻家人才輩出，其中在當時享有盛名的偉大雕刻家，即是米濃、波里克雷、菲迪亞斯、普拉西特勒斯以及里西普斯。前三位是西元前5世紀的大師，後兩位則活躍於西元前4世紀。他們的作品幾乎都已佚失，現今存留下的多屬羅馬人的複製品或仿造品。雖然如此，我們仍可藉此一睹大師風采。

米濃（Myron，西元前5世紀前葉）

出生於阿提卡地區的米濃，其主要作品泰出現在西元前5世紀前半葉。他的風格兼具伯羅奔尼撒人的雄健和愛奧尼亞人的優美。作品充滿動

態的美感，並以兩大主題見稱：一是有

關神和英雄的描寫；二是運動員雕像。

在當時，除了神廟上的裝飾雕刻

外，神像多半以獨立個體的姿態

出現，並不與其他雕像有任何情

節上的關聯性。他首先突破這種限

制，將神話故事中的情節表現在一組

雕像上。而在運動員雕像方面，他以擅

長表現正在運動中的人物姿態著稱於

世，最著名的作品即是〈擲鐵餅者〉。

圖21：〈擲鐵餅者〉，羅馬複製品，大理石，高
125公分，原作大約是西元前450年時米濃所作，
義大利佛羅倫斯維契歐宮

米濃的青銅像原作已失。這件出自羅馬時代的大理

石複製品，表現的是年輕運動員正要擲出鐵餅前

那一剎那的動作。他彎下腰，持著鐵餅的右手

向後拉，頭往後擺，身體隨之轉動，以加強投

擲的力量。整件作品捕捉了在施力動作一瞬間

的人體形象，充分展現了動態的空間效果。但

是，我們不能忘記，希臘雕刻的理想化特質。以雕像中的動作，在現實裡勢必無法將

鐵餅投遠。雕刻家所要表現的是完美的體型和姿勢，雖然身體運動時的肌肉、肌腱及

骨骼的各種型態都經過悉心的研究，但仍在雕刻家的轉化之下，成為比例完美的理想

化典型。

波里克雷（Polykleitos，西元前5世紀中葉）

活躍於西元前5世紀中葉的波里克雷出生於伯羅奔尼撒半島的阿哥

斯。他擅長的主題大致和米濃相同，也是以神話人物和年輕運動員的雕像

著稱。但他的運動員雕像，比米濃作品中的人物要稚嫩許多，而且多半以
「相對姿勢」的站姿出現，〈持長矛的男子〉即是其中代表。他曾寫過一
本有關比例原則的論述——《典範》，其中對於美感與和諧的比例之間的關
係有精闢獨到的見解。

菲迪亞斯（Pheidias，西元前5世紀初—西元前430年）

菲迪亞斯是著名的雅典雕刻家、鑄造家及畫家。一般認為，希臘的雕
塑藝術在菲迪亞斯時代發展到最高峰，而此時的典雅也正值伯里克里斯主
政下的黃金時期。雅典衛城在西元前448—前438年間經過波斯戰爭的戰火
摧殘後，滿目瘡痍，正待修復。菲迪亞斯受伯
里克里斯之邀，主導雅典衛城的
重建工作，因此，帕德
嫩神廟上的浮

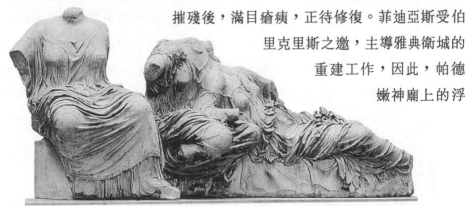

圖22：〈三女神〉，約西元前440—前432年，大理石，高144公分，英國倫敦大英博
物館

這組群像原來是帕德嫩神廟東面山形牆的一部分，描述智慧女神雅典娜由她父親宙斯
頭上出生的傳說。原作如今已損毀不少。學者普遍認為這件作品出自菲迪亞斯的工作
坊，因此雖非菲迪亞斯親作，但也多少可反映其作品的特質。那就是：即使在靜止的
雕像之下，也能表現出流暢的動感。雕像中的女神或坐或躺，顯示雕刻家不再固守純
粹理想化的比例原則，而以自然悠閒的姿勢表現和諧的寧靜感。這件作品的另一特
點，即是繁複的衣褶表現，像是濕透了的薄衣般緊貼在充滿活力的女性軀體上，一改
傳統的女性雕像中，衣飾完全覆蓋住身體曲線的作風。觀者甚至可從複雜多變的皺褶
紋理中，感受到雕像充滿律動的身體。

雕有可能也是由他設計與監督導完成的。根據文獻上的記載，菲迪亞斯的作品以宏偉的造形、愛國主義的宣揚、和諧對稱的比例與莊嚴而節制的氣質著稱於世。除了雅典帕德嫩神廟中供奉的〈雅典娜女神像〉外，奧林匹亞城宙斯神殿中更為高大雄偉的〈宙斯像〉，也是他最有名的傑作之一。這兩座在古代聲名遠播的神像如今都已毀於戰火。

普拉西特勒斯（Praxiteles，西元前4世紀前葉）

在西元前4世紀偉大的雕塑家中，最具天分的應屬普拉西特勒斯。他的作品以描繪細長而柔和的軀體，以及冷靜優雅的姿態見稱，他的神像也較過去的雕刻家更具人性的氣質。幾世紀以來，如何將更多的生命力注入冰冷的石頭裡，一直是希臘雕刻家汲汲探索的課題。這個長期的努力終於在普拉西特勒斯的時代，結出了最成熟的果實。〈赫米斯與幼年的戴奧尼索斯〉即是他最負盛名作品之一。

另外，普拉西特勒斯創造了希臘雕刻史上首度出現的女子裸體雕像。他在裸體女性雕像上的成

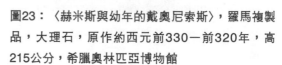

圖23：〈赫米斯與幼年的戴奧尼索斯〉，羅馬複製品，大理石，原作約西元前330－前320年，高215公分，希臘奧林匹亞博物館

赫米斯是天神宙斯的使者，他奉宙斯之命，將仍是嬰孩的酒神戴奧尼索斯送交尼薩的仙女扶養。雕像中所描寫的，即是他抱著宙斯的兒子小酒神在途中休憩的畫面，顯露出一股像是凡夫逗弄稚兒的親愛天真之情。赫米斯那飄遠迷濛的眼神，微啟的雙唇，線條柔和的膝蓋，以及身體曲線的飛揚韻律，表現出一股優雅嫵媚的愉悅氣質。這都代表晚期普拉西特勒斯時代的理想美典型。

就，也使他永垂不朽。〈出浴的阿芙羅狄特〉即是其中代表。阿芙羅狄特是愛神維納斯的希臘名稱。普拉西特勒斯在此將一個高貴莊嚴的女神表現成裸體浴女，實是一項劃時代的做法。而神性與人性合而為一的表現，也說明了此時希臘人在宗教態度上的改變。

里西普斯（Lysippus，西元前4世紀後葉）

古典時期的最後一位雕刻大師，即是里西普斯。他不但將更強烈的寫實主義與個人主義的特性注入雕塑藝術中，也是第一位以逼真的手法表現人性特徵的偉大雕塑家。他的雕像人物不再是優雅可愛的神祇，而是表情高亢激昂，情感表達強烈的真實人物。這種新風格的出現也預示了古典時期的沒落，以及希臘化時代的開始。文獻中並有他為亞歷山大大帝製作肖像的記載。

希臘化時期（西元前323─前31年）

自西元前323年亞歷山大大帝建立橫跨歐、亞、非三洲的大希臘帝國，一直到西元前1世紀崩裂的帝國為羅馬人所征服為止，是希臘藝術史的最後一個階段。亞歷山大將希臘人的生活範圍急劇向外擴張，對希臘藝術有著極為重要的影響：藝術風貌因此由封閉的小城邦形態發展成多元的視覺語言。亞歷山大建立帝國之初，即致力於希臘文化的對外傳播。即使在他去世後，這個趨勢仍然繼續存在。但在希臘文化向外擴散的同時，也大量接收了中東文化的特質。在這樣的背景之下，使得這段時間的雕刻藝術無論在題材和風格方面，都產生了重大的改變，不但表現出希臘雕刻的特色，更擁有風情各異的地方傳統。因此，我們通常將這個希臘文化向外傳播時期的藝術稱為「希臘化藝術」或「泛希臘藝術」，藉以表達其兼容並蓄的藝術特質。

誇張激情的雕刻風格

　　由於帝國的重心外移，位於亞洲和非洲的富庶都城，如埃及的亞歷山卓、敘利亞的安提阿和土耳其的帕格蒙等，也都各自發展出異於傳統希臘藝術的風格。大城市裡精心建造起龐大壯觀的公共建築和紀念碑，過去單純且莊嚴的神殿如今變成象徵權力與財富的燦爛宮殿和豪華官邸。這些改變正呼應了君主專制政體下盲目的激情與誇大。藝術家雖然繼承了古典時代希臘大師的技藝和知識，但這個時期的藝術已失去了前期所擁有均衡而節制的美感，藝術家開始透過作品明確地追求自我表現，雕像寫實主義的色彩日益濃厚並有誇張矯飾的傾向。過去對神的頌揚以及展現公民在城邦

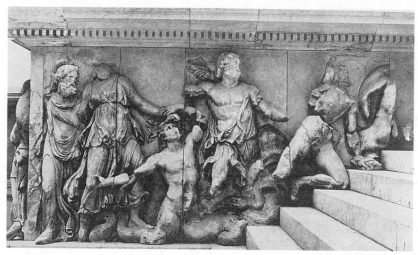

圖24：〈帕格蒙的宙斯祭壇浮雕〉，西元前180－前160年，大理石與石灰石雕，高230公分，德國柏林市立博物院古代收藏館

在這件描寫諸神和巨人間的戰爭的雄偉浮雕，已找不出早期希臘雕刻裡和諧優雅的質素。由人物扭曲而狂亂的姿態看來，雕刻家顯然有意要製造震撼人心的戲劇性效果。畫面的安排，也不再以勻稱和諧為原則；相反地，雕刻家為了要增強效果，刻意以誇張、甚至顯得凌亂的的布局來突顯戰爭局面的不可預測，以及情節的悲壯動人。隨著突出於壁面的人物，一場腥風血雨的激烈戰役，彷彿活生生的重現在觀者眼前。如此的狂野和激情，無止境地撼動觀者的感官，正是希臘化時代的偏愛。

裡的榮耀等若干古典時期的特質，也被誇耀財富與權力的世俗主義所取代。帝國的繁榮與強大直接影響人們對自我的放縱和對物質欲望的追逐，

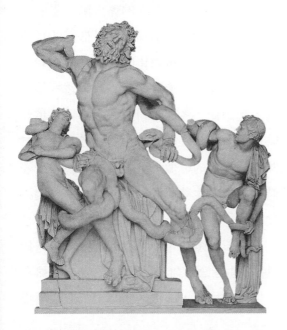

因此在這個時期所表現出來的藝術特質，也顯現出極盡富麗奢華的特徵。過去希臘人對於單純與中庸的熱愛，如今轉變成放縱和奢侈的態度；古典時期裡調和與節制的藝術特質，在希臘化時代卻被現實主義、時尚主義與情感表現所取代了。尤其是悲劇性雕刻的壯烈效果，以及對苦痛的寫實刻畫，更懾服了許多藝術家和藝術愛好者。

圖25：〈勞孔父子群像〉，西元前1世紀－西元1世紀，大理石，高184公分，梵諦岡望樓博物館

自從這組群像於1506年出土後，旋即因作品本身所表現出來的精湛技巧和對掙扎痛苦的動人表情刻畫，深為當時歐洲的藝術家所驚嘆，而成為超越時代的藝術典範。雕像本身描寫特洛伊戰爭時，希臘大軍在屢攻之下，遲遲無法攻破特洛伊城門。他們依照神諭的指示，謀劃以言和為由，企圖將藏有武裝希臘大軍的木馬送入特洛伊城內。特洛伊的祭司勞孔警告人們不可接受此木馬，否則將帶來災難。奧林怕斯諸神唯恐計謀失敗，因此派兩條海中的巨蛇將他和兩個無辜的稚子殺害。這類諸神為私欲而降災於人類的殘酷故事，在希臘神話中屢見不鮮。對雕刻家而言，如何將故事中的人物組構成具說服力的群像，就成了耐人尋味的課題。勞孔因巨蛇無情的噬嚙而痛苦扭曲的臉龐、手臂和肌肉表現出來的絕望掙扎，以及孩子們無助而軟弱的神情，這些令人動容的細節，在在顯示出雕刻家令人嘆服的本領和技巧。而雕像中勞孔的遭遇，似乎也象徵了人類在殘酷命運折磨下的無助與苦楚。

現實主義的發展

希臘化時期的藝術家這種對強烈情感表現的偏好，從藝術發展本身的觀點看來，也似乎有其勢不可免的內在因素。古典時期的偉大雕刻家對和諧與完美的追求，運用清晰得宜的比例，將希臘雕刻那種超越個體的理想性發揮到了極致，其成就令後世難以望其項背。希臘化時期的藝術家想要突破前人立下的典範，建立自己的地位，似乎只能以標新立異、炫耀技巧來表現自我，創造屬於自己的時代。也因此，古典時期雕像中那種永遠年輕、平和的臉龐，已不再適應新時代的需求，雕刻家如今為了尋求突破轉而鑽研面部表情的寫實刻畫，試圖透過冰冷的雕像，將人類的七情六欲表現出來，這種改變充分體現出此時期的現實主義與個人主義精神。〈帕格蒙的宙斯祭壇浮雕〉以及〈勞孔父子群像〉深刻而幾近誇張的表情，即是最典型的例子。在這樣的基礎下，一個新的雕刻類型也逐漸在希臘化時代雕刻家有意識的發展之下誕生，這就是肖像雕刻。雖然此時成果仍然有限，人物表情仍大抵仍不離雕刻家個人的揣摩，卻也從此開創了雕刻藝術的新道路。

古典傳統的遺緒

事實上，並不是所有希臘化時代的雕刻作品都是誇張而形態扭曲的。前人的古典形式在此時依然受到景仰與重視。而雕刻家承襲古典時期大師們衣缽的方式，主要表現在兩方面：首先，即是在學院裡對前人的仿效，因此這種情形也稱為「學院派風格」。換句話說，這些新完成的作品和過去流行的風格間有著密切的關聯，甚至看起來不怎麼符合它們自身的時代精神。著名的〈勝利女神尼克像〉與〈米羅的維納斯〉即屬此類。而前者英氣勃發的爽颯姿態和緊貼胴體的細密衣褶，彷彿有菲迪亞斯的影子；而那泰然靜謐的表情與豐美雅致的姿態，則充滿普拉西特勒斯式的風情。再

者，人們對古典時期雕刻的崇敬之情，也表現在大量複製過去的名家作品上。往後，這些複製品再經由羅馬人的仿製，使許多迭失的古典原作得以其大致的形象流傳下來，對後人揣摩古典時期雕刻的風貌有莫大的幫助。

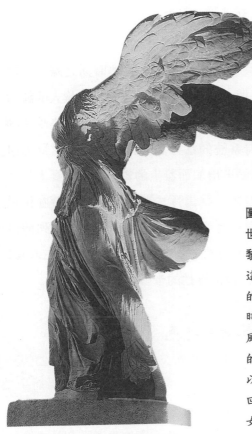

圖26：〈勝利女神尼克像〉，約西元前2世紀末，大理石，高328公分，法國巴黎羅浮宮

這尊雕像是希臘化時代裡，十分「古典」的作品。雕像中尼克女神的頭部在發現時即已遺失。但從那飛揚展翅、衣袂當風、無往不克的姿態，仍可想見其動人的風采。長衣上細緻繁複的衣褶表現，以及宛如濕衣貼身的處理風格，都令人回想起帕德嫩神廟東面山形牆上的〈三女神〉。

二、羅馬時期的雕刻藝術

1. 臺伯河畔的強權

西元前6世紀末，當希臘文化剛從古風時期步入古典時期之際，羅馬尚是義大利半島中部臺伯河畔的一個小城邦。它剛從伊特拉斯坎人的統治下獲得獨立，結束王政時期，開始共和時期的歷史。羅馬人在實事求是的傳統精神下，不久即陸續發展出有系統的法律和政治制度，得以鞏固自身，並進而擴張領土，以及應付因領土增加而發生的繁雜變化。經過長期對外的軍事征服以及政治組織的變革，羅馬逐步兼併了原來的希臘化世界，勢力甚至到達北非、西部的伊比利半島、法國南部及大小不列顛群島，而統一了整個地中海周圍地區，使地中海成為其內海，進而在西元1世紀初，從一個共和城邦正式成為一個世界性的帝國。

2. 羅馬藝術的特色

務實的作風

與希臘藝術相較之下，羅馬時期的作品在藝術上的成就顯得遜色許多。主要是因為羅馬人生性實際樸拙，不似希臘人那麼浪漫而富於想像。他們重視公共事物和日常生活的現實態度猶如希臘人對知性和抽象思考的熱中，所以在藝術表現上的內容和結果也自然有所差異。羅馬人對現實的關心，表現在建築上尤其明顯。他們偏好龐大宏偉、並具有實用性的建築物，如皇帝的宮殿、富商巨賈的郊區別墅、巍峨的拱橋和水道、競技場、

劇場、神殿及許許多多的凱旋門與紀念碑等。這些在城市裡處處可見、氣派壯觀的大型建築物除了表現羅馬人對公共事物的關心外，也具有展現國家威勢和凝聚人民向心力的作用。它們多半裝飾著描繪歷史功績和輝煌戰果的雕刻，讓人時時刻刻都能感受到國家力量的無所不在。此外，由於關心的事物和用途不同，羅馬時代的雕刻也發展出嚴肅而意味深長，並且符合社會實際需要的特殊形式，其中又以肖像和敘事性浮雕最為重要。

對希臘藝術的模仿

由於早期的羅馬文化與同時期的希臘地區相較之下，明顯的落後許多，再加上義大利半島南部曾長期是希臘人的殖民地，因此羅馬人很早便開始大量吸收希臘文化。帝國時代以前，所謂的羅馬藝術實際上都是由東方輸入的希臘化時期的藝術成果。從事征伐的軍隊將在希臘本土與小亞細亞掠奪得來的雕像、浮雕與大理石柱等大量運返義大利，這些戰利品輾轉成為富有的稅吏與銀行家的財產，裝飾著他們豪華的宅邸。如今，這些雕像的作用已有了很大的轉變：它們不再是莊重嚴肅的神像或供獻品，也不再是個值得追求的理想典範，而是散布在私人別墅、花園和公共浴池裡的裝飾品；而華麗的希臘化時期雕刻也被當成奢侈品般，廣泛地為富有的羅馬人所收藏。

這種對希臘雕刻的崇尚和喜好，造成需求量不斷增加，人們於是開始大量仿製，並自希臘地區邀聘許多雕刻家和石匠。到了共和時代末期，羅馬已有了大量仿希臘風格的藝術品，但這類作品卻失去原有的韻味，剩下的只是匠氣的雕琢。一直到帝國時期，這種對希臘雕刻的愛好和模仿從未間斷。如此雖然有助於義大利半島本地雕刻技術的進步，但也由於長期的模仿，使整個羅馬雕刻都可稱為希臘作品的迴響和延伸。他們對希臘雕刻的模仿不僅在造形上，連神話內容都全盤接收了，只將名稱改變而已。

雖然羅馬雕刻在各方面長期處於希臘大師的影響之下，但應當注意的是，羅馬自共和時期發展到橫跨歐、亞、非三洲的帝國規模，在這整個過程間，羅馬人展現出一種對不同文化兼容並蓄的態度。除了希臘之外，早期義大利北部的伊特拉斯坎文化、埃及以及中東地區的文明等，都對羅馬文化有著程度不一的影響。因此，想要像對希臘藝術般清楚地定義出純粹屬於羅馬藝術的特質，實非易事。

3. 雕像的作用與意義

儘管羅馬時代的藝術風格如此多樣又難以捉摸，但從羅馬人偏好實用主義的傾向看來，大致上仍可觀察出一些羅馬雕刻的典型特徵。羅馬人偏愛描寫真實的人物或歷史事蹟，他們雖然也喜愛蘊含理想美的希臘雕像，但卻將它們當成裝飾用的藝術品。他們自己模仿希臘雕刻的作品也多半雜糅了希臘或其他地區各個時期的典範，因此在外貌上有如前代藝術精華的大拼盤，完全喪失這些風情原本所擁有的深刻意涵。

對羅馬人而言，雕刻除了具有裝飾的功用外，也是展現力量的手段。他們恢復了古代美索不達米亞平原諸民族和埃及人的作風，建造宣揚國威的大型紀念碑和石柱。其中最令人印象深刻的，便是散布在帝國境內各地的凱旋門。羅馬人在這些雄偉的建築上裝飾許多雕刻作品，而此類雕視也因此被賦予教化宣示的任務，目的在於表現國家強大的力量與無上的榮耀，並且提高人民的國家意識，藉此凝聚帝國內各族群的向心力。為了這個實用的目的所發展出的敘事性浮雕，即是羅馬雕刻的典型特色之一。

頌揚國威裝飾性浮雕

希臘浮雕在內容上偏好描寫神話人物和故事，對個人戰功較少著墨，

即使是有關戰爭殺戮的場面，也大多是神話裡的情節；相反地，羅馬人卻對國家或個人事蹟情有獨鍾。羅馬的敘事性浮雕所刻畫的內容，雖然也有神話的描寫，但目的已非當初希臘人單純對神表示讚揚、崇敬的信仰表現，而是藉著神話人物的刻畫，來突顯個人的榮耀。而羅馬敘事性浮雕最重要的主題，即是宣揚國威、紀念戰果的征戰情節，以及頌讚帝王個人的豐功偉業。通常這類浮雕無論在規模上或是在畫面安排的複雜性方面，都十分可觀。

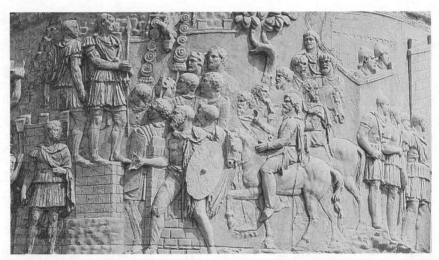

圖27：〈圖拉真石柱浮雕〉，西元110—113年，大理石，石柱總長3981公分，羅馬城圖拉真廣場

圖中顯示石柱浮雕的部分情節，描寫羅馬皇帝圖拉真對外征戰的豐功偉業。從浮雕上平整勻稱的構圖和精細巧妙的布局看來，羅馬人在畫面處理及空間的掌握上確實有異於希臘化浮雕的獨到之處。唯在深度空間的表現上，手法尚不及希臘人純熟。將人物向上層層堆疊，藉此創造深度空間感的守法，亦屬另一種樸拙的羅馬風格。

個人威望的展現

除了敘事性浮雕外，藉人像來表現個人權力與名望，也是羅馬雕刻的重要作用。雕像人物多是帝王、政治名人或有聲望的貴族。雖然他們泰半

模仿希臘雕像中完美的理想化姿勢，但目的已不再是藉由完美的形象來頌揚神，而是為了宣示個人的地位與功業。因此，雕刻家無不儘可能如實刻畫出個別人物的特徵，讓人一眼即可分辨出雕像人物的身分。這與希臘雕像「一般化」顯著不同的強烈寫實色彩，即成為羅馬雕像最顯著的特徵。〈首門的奧古斯都〉便是典型的例子之一。羅馬皇帝奧古斯都的雕像曾以不同的造形出現，放置在重要的公共場所中；而人們對奧古斯都崇拜的同時，也象徵對國家的忠誠與歌誦。這也是在羅馬歷史中，強大的國家意識首度在內容上和形式上發揮它對藝術的影響力。自奧古斯都之後，羅馬人開始大量製造皇帝的雕像和肖像。它們不但被豎立在城市中重要的公共場所，如廣場、劇場、公共浴池和別墅等；也常被用來裝飾首飾、錢幣或兵器等日常用品；甚至在有錢人家的家廟祭壇上，與神像並列而立。處處可見的皇帝雕像和肖像，造成了密集的宣傳效果，彷彿向人民宣告著國

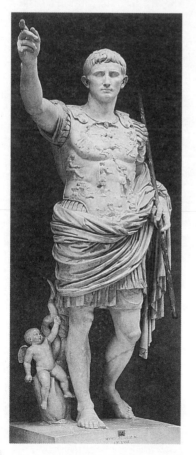

圖28：〈首門的奧古斯都〉，西元前20－前17年，大理石，高204公分，義大利羅馬梵諦岡博物館

奧古斯都是羅馬在西元前27年進入帝國時期的第一位皇帝，這座雕像充分展現了他那一夫當關的領袖氣質。雕像本身的形式很明顯是以希臘雕像為範本，尤其令人聯想起波里克雷的〈持長矛的男子〉。這個造形在當時曾經廣受歡迎而被大量模仿。雕刻家除了成功地融合希臘雕像的造形和這位「第一公民」個人的特徵外，也將雕像背後所隱藏的政治目的表露無遺。

家威權的無所不在。這種皇帝崇拜，甚至成為羅馬帝國的國教。如此將國家意識和統治者形象合而為一的個人崇拜發展到了極致，即表現在每個皇帝都在他們在位期間發行刻鑄上他們個人肖像的錢幣。這些錢幣有如象徵國家權力的圖騰般，將政治宣傳的號角響遍在帝國的各個角落。

在〈首門的奧古斯都〉中，奧古斯都似乎流露出一股身為一個統治者的自我認同。這種自我認同與流行於希臘化時期、以亞歷山大大帝為榜樣的戰爭英雄形象有很大的出入。雕像本身無論在動作、身體結構和比例關係各方面都符合講究平衡與和諧的希臘理想典型，只有身上的盔甲暗示出他在現實世界裡的軍事威權。臉部五官的刻畫，則表現出奧古斯都個人的真實面容，而不是希臘雕像中被典型化、且缺乏個人特色的臉龐，我們甚至可以依據雕像的某些特徵，辨認出其他的奧古斯都雕像。

這種在理想化的形式上表現出現實主義的特色，在其他的統治者雕像中也十分常見。這些雕像中的統治者往往打扮成天神的模樣，尤其是手持長矛的半裸年輕男子造形最受歡迎。不過，與其比例完美的健碩體格相較之下，臉部五官就似乎沒有經過多少刻意的美化和修飾，而呈現出肖像般的寫實特質。由此，我們也可以看出，縱使在追求完美的姿勢與身體表現下，羅馬人仍不忘雕像本身的目的。換句話說，對羅馬雕刻家而言，只有將最真實的臉部特徵記錄下來，才能傳達並宣示他們個人那無可取代、獨一無二的地位與價值。

4. 肖像的風行

雕像臉孔上的寫實主義色彩所呈現的正是一個完全屬於羅馬雕刻特殊成就的類型：肖像。事實上，早在人們開始用不同材料刻畫出個人形象的同時，肖像便產生了。肖像雕刻家所探討的課題不僅在於如何將個人的臉

部特徵忠實地呈現出來，也必須兼顧作品本身的藝術性，表現出雕刻家自身獨特的風格和技藝。而將此二者發揮得最淋漓盡致的，則首推羅馬人。他們不但以藝術表現的手法，再現一個人真實的外貌，也嘗試重建他們從未見過的人物形象。如果比較羅馬肖像和已稍具寫實特色的希臘雕像，顯示出前者似乎更能清楚地傳達出雕像人物在生理和心理上的微妙訊息。

羅馬肖像的起源

羅馬的肖像藝術可追溯到早期在羅馬貴族間流行的祖先崇拜。起初，人們憑著對亡者生前面貌的印象，找一個相似的人，將蠟覆在這個人的臉上製成蠟製面具。然後在亡者的葬儀行列裡，由親屬們托舉這個面具行進至廣場上，以象徵亡者本身也親自參與這最後的一段路程。儀式完成後，人們便將這個面具保存在一個櫃子中，放在家裡。因此，在上層社會階級裡，這種肖像的功用既是私人的，同時也是公開的。而在葬儀的列隊裡托舉著亡者胸像的做法，也具有某種宣示意義：一方面證明家族的實力與地位；同時也強調祖先的美德，以及他們在各方面的功績。這種祖先肖像發展到了後來，受到泛希臘雕刻的影響，逐漸改以較不易損毀的材料製作，如石或青銅等。自西元前1世紀中期開始，原本只在貴族間流行的私人肖像，也慢慢地在中間階層裡傳播開來。

肖像的作用

以肖像與裝飾品的姿態出現的全身雕像和半身胸像，在羅馬人的政治和社會生活裡，扮演著十分重要的角色，尤其在帝國時期更是如此。羅馬人使用肖像，主要基於兩個理由：一是宣示活人的聲望；二是紀念亡者。宣揚名望的雕像中最典型的，即是那些陳列在公共場所的肖像。這些肖像的展示通常會配合雕像中人物在社會、政治和經濟等不同領域裡的身分地

位。相反地，基地肖像則主要屬私人性質，其基本作用在於給予亡者家屬可資懷念的形象。但到了晚期，人們開始願意將這些肖像開放給其他人瞻仰。在這種情況之下，基地肖像的私密色彩也隨之淡化，在作用上與宣揚名望的公共雕像已無二致。

肖像的理想化

這類紀念亡者的肖像在亡者面具的傳統下，泰半呈現出未經美化的寫實主義；但是，雕刻家有時也為了強調往者生前的財富與地位，或頌揚其事跡等特殊目的，而在肖像摻入理想化成分。這類肖像通常和記載生前經歷的碑文一起出現，在性質上已也不再是單純的死者面具，而是雕刻家依照亡者生前的形象，重新揣摩刻畫出來的。因此在寫實的成分裡多少也加入了雕刻家個人的想像與美化。甚至在往後的發展中，漸漸受到公共肖像藝術的影響，而在外形和意義上都與宣揚

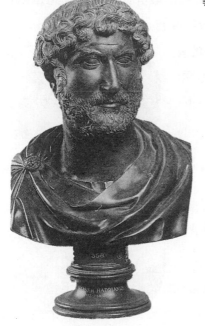

圖29：〈哈德良像〉，西元120—130年，深綠色玄武岩製，高51公分，德國柏林市立博物院古代收藏館

哈德良是羅馬帝國盛期的皇帝，在位時間為西元117—130年之間。他也是第一位以帶有捲曲鬍鬚的造形出現在肖像上的羅馬皇帝。這樣的造形令我們聯想到希臘晚期人物肖像的形式。在哈德良時代，由於皇帝本人對希臘古典形式的愛好，使得整個羅馬帝國都受到這個風氣的影響。緊蹙的眉毛、鼻根的皺紋等寫實的特徵，以及理想化的哲人儀表和氣質，將他表現成一位充滿智慧、力量強大、卻知所節制的統治者。其形象宛如希臘哲學家柏拉圖在他的《理想國》中所描述的哲學家皇帝。

聲望的肖像愈來愈接近，尤其是統治者肖像，更是如此。

新雕刻風格的出現

到了4世紀初，羅馬肖像在風格上開始出現激進的轉變，就某種程度而言，這種轉變可以說是脫離了希臘雕刻在形式上的理想性以及羅馬雕像中傳統寫實風格的影響。雕刻家開始將個人外形的特徵融合抽象的形式表現，其結果使得原本兼具古典雕刻中沈靜、肅穆和羅馬傳統鮮活真實感的雕刻風格，逐漸為單純化與形式化的外觀所替代。這種新的肖像趨勢在君士坦丁大帝時代開始流行，〈君士坦丁大帝像〉即是最典型的例子之一。

君士坦丁大帝因曾在古拜占廷地方建立了一個稱為君士坦丁堡的新首都（即今日土耳其首都伊斯坦堡），以及對基督教的寬容政策而聞名。隨著基督教在羅馬帝國的盛行，古典希臘、羅馬藝術的光芒也逐漸黯淡下來。在其後大約五、六百年的漫長時間裡，歐洲雕塑藝術受到宗教上的壓抑，無論是在藝術上的成就或受到重視的程度皆不若以往，僅多半以浮雕或是小型雕刻品的姿態出現。在早期基督教與拜占廷文化的影響下，雕塑藝術於是有了新的任務，而進一步呈現出迥異的風格與造形。

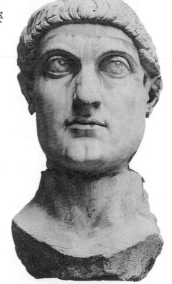

圖30：〈君士坦丁大帝像〉，約西元330年，青銅，高185公分，義大利羅馬大博物宮
雕刻家以抽象化的手法刻畫出君士坦丁大帝的臉部線條，並強調對稱性的結構，以及誇張的大眼等特徵。整體上呈現出格式化的形式主義，另有一番素樸簡約的民俗風味。這種樸拙風格的出現，也顯示出自君士坦丁大帝後，屬於原始基督教的平民藝術的開始。

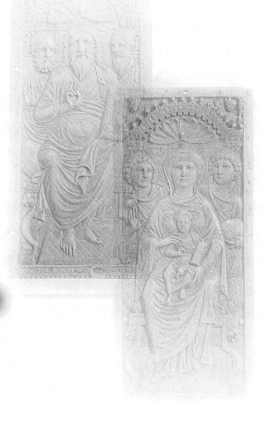

第Ⅲ章　早期基督教雕刻與拜占廷風格

一、羅馬帝國的遷都與基督教的分裂

東羅馬帝國的興起

西元323年，君士坦丁大帝將羅馬帝國的首都自羅馬遷到拜占廷。這次的遷都行動，對往後羅馬帝國的發展有著決定性的影響。促使君士坦丁大帝遷都拜占廷的原因除了宗教之外，最主要還是基於現實上的因素。由於此時帝國東部各省遠較西方富庶繁榮，加上帝國飽受日益強大的阿拉伯帝國來自東方的侵擾威脅，因此遷都對整個帝國而言實有其經濟和戰略方面的考量。位於希臘半島和小亞細亞之交的拜占廷自從被選為羅馬帝國的新國都之後，即改稱為君士坦丁堡。同時，因為拜占廷原本就是帝國東部基督教盛行地區的中心，成為首都後，也自然成為羅馬帝國內基督教信仰的代名詞。自此，羅馬帝國即分為拉丁地區以羅馬城為首都的西羅馬，以及希臘地區以君士坦丁堡為政治中心的東羅馬。

君士坦丁大帝逝世後，帝國東西部時而分治，時而統一。到了395年再度分裂，從此便不再合併。當476年帝國的西部（也就是歐洲部分）在北方蠻族的入侵下崩潰後，偏處希臘半島和小亞細亞的東羅馬地區仍得以屹立不搖，並且以君士坦丁堡為首都，逐漸形成一個獨立的政體。到了6世紀查士丁尼大帝（在位527－565）時代，這個東羅馬政體發展到最巔峰，而有所謂的「東羅馬帝國」之稱，有時人們也以其國都舊稱拜占廷，而稱為「拜占廷帝國」。一直到1453年，奧圖曼土耳其帝國攻入君士坦丁堡後，這個帝國的歷史才宣告結束。

東西教會的分裂

　　羅馬帝國一分為二,它們之間對於基督教世界的正統地位之爭,也在往後導致基督教第一次重大的分裂。在此之前,不同教派對義理的激烈爭論,彼此嚴重對立,早已對教宗的地位和權力問題有著極深的歧見。北方蠻族攻入羅馬城後,皇權衰微,帝統斷絕,西部教會更是以羅馬主教為首,迅速發展出獨立的組織和自主權。在滿目瘡痍、百廢待舉的義大利地區,羅馬主教和教會甚至取代了羅馬皇帝和整個國家的行政系統,在西部維持一種統一的局勢,奠定其往後在歐洲的權力與地位。

　　此時的東羅馬,在古代近東地區君主集權文化的耳濡目染下,皇帝在教會中也擁有相當大的影響力。這與西部教會不但不受世俗權力控制,更意欲超越世俗君主的地位,成為世間秩序絕對統裁者的立場截然不同。此外,由於傳統語言和文化生活長期維持一個拉丁的西部和一個希臘的東部,使得東西教會的分裂更是無可避免。於是,基督教終於在11世紀正式分裂為西部的羅馬天主教和東部的希臘正教,或稱「羅馬公教」與「東正教」。羅馬天主教會自認為是國際性的教廷組織,地位超越任何政治勢力;希臘正教則是政教合一,皇帝既是政治上的、也是宗教上的絕對領袖。藉由政治和宗教的結合,皇帝得以將自己神化,顯然受到古埃及和美索不達米亞文化的影響。不久之後,隨著希臘正教的北傳,這個傳統也為包括東歐諸國及俄國等斯拉夫民族所吸收。直到現在,這些地區仍有很強的希臘正教傳統。

二、早期基督教藝術與拜占廷藝術

藝術內容及範圍

　　羅馬帝國時期的基督教藝術之所以不能以一個固定的觀念來討論,主要原因在於宗教上的分裂,而不是帝國在政治上的東西之別。嚴格說來,「早期基督教藝術」是一個籠統的通稱,泛指西元1世紀初基督教肇始後,到希臘正教獨立之前,任何由基督徒所完成,並以基督教為內容的作品。西羅馬帝國在5世紀中期覆亡後,羅馬天主教開始北傳,而與塞爾特—日耳曼等北方文化有所接觸。在不斷的文化衝撞與融合裡,逐漸誕生新的藝術風貌,而成為歐洲中世紀藝術的源頭。

　　「拜占廷藝術」則不同,它所指涉的不僅是東羅馬帝國的藝術,也同時展現一種獨特的風格。這種風格發端於羅馬帝國晚期,而於6世紀查士丁尼大帝在位時臻至成熟,並自此一直維持固定的面貌,稱為「拜占廷風格」。其流行的範圍,即是希臘正教傳布的地區,包括俄國、東歐地區、埃及、小亞細亞、兩河流域、亞美尼亞和波斯等地。多數地區在往後的幾個世紀間相繼成為回教帝國的領土,只有希臘、俄國和東歐的斯拉夫地區所繼承的拜占廷傳統,仍延續到今日。

> 此後的「古典藝術」或「古典風格」一詞,即泛指古代希臘以及羅馬帝國的文化藝術,或具有這時期風格的作品。

晚期羅馬雕刻的發展

　　如要從風格上清楚地界定一件早期基督教雕刻作品,實非易事,因為這種非古典風格*的圖像基本上仍根植於晚期羅馬藝

術。早在4世紀初，除了承繼希臘藝術的古典風格以及肖像藝術的寫實傳統早已行之多年外，另一種看起來僵硬呆板、以正面呈現人物的表現形式也逐漸成為流行的藝術格調。體積龐大雄偉的〈君士坦丁大帝像〉即是這種形式化風格的代表作。有些藝術史家認為這

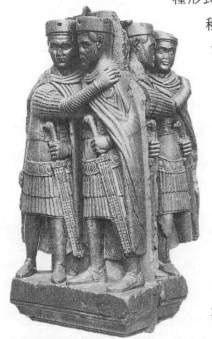

種風格的出現與近東地區的影響有關；但實際上，類似樸拙簡單的表現樣式早已宛如一股隱流般，通行於帝國的下層階級間。如今，這個地方性藝術傳統的影響力逐漸增強，而成為晚期羅馬雕刻藝術的主要趨勢。雖然希臘古典藝術的魅力依舊不減，但雕刻家卻將他們自古典大師所習得表現人物姿態和衣褶層次的手法，轉化為簡單明朗的形式，而呈現另一番樸拙莊重的趣味。這兩種截然不同的格調相互融合的結果，創造了晚期羅馬藝術的獨特風格。

圖31：〈攝政群像〉，約300年，紅色斑岩製，義大利威尼斯聖馬可教堂西面牆上
這組原本來自君士坦丁堡的群像，後來移置於威尼斯聖馬可教堂的外牆。這也是羅馬帝國晚期少數存留下的代表作之一。雕像上的人物分別是皇帝戴克里先，及他的三位攝政：馬克西米連、伽勒里與君士坦丁大帝的父親——君士坦提‧克羅里。雕刻家在此放棄獨立的個別雕像形式，而將四個人緊密相連成一個完整的單元，並且將人物緊貼在身後的石板上，使整件作品看起來僵直而固定，彷彿彼此之間被緊緊地焊接在一起，藉以象徵他們四人在政治上的和諧與團結。群像的人物造形，正是當時官方雕像的典型樣式。身上衣飾的皺褶表現則以單純簡化的直紋刻現，取代了共和時代及帝國盛期的肖像上有如瀑布般流暢的古典紋理。此外，木然一致的人物表情以及誇張的大眼，都是此時形式化表現的典型特徵。

庶民風格與基督教的關係

　　這種庶民風格之所以能夠在帝國內廣泛流行的原因，雖然不能直接歸諸於基督教的影響。但基督教的流行多少也起了推波助瀾的作用。早期由於堅持一神信仰的基督教不認同羅馬國教，拒絕向皇帝頂禮崇拜，加上其秘密的聚會方式，長久以來即被視為國家的叛逆者和秩序的破壞者，而飽受羅馬當局的壓迫。但它所宣揚的博愛美德以及對來世的希望，卻十分吸引那些生活在社會底層裡的奴隸與貧窮困苦的大眾，並普遍流行於中下階層間。於是，基督教題材便自然而然與風格樸拙的庶民藝術結合在一起。到了4世紀末，基督教成為國教之後，上層階級的基督徒也很快地在這種非寫實而單純的形式風格裡，找到了既符合基督教義的要求，且最適合用來頌揚讚美上帝的藝術形式。這種藝術形式，也因此成為基督教藝術的典型。

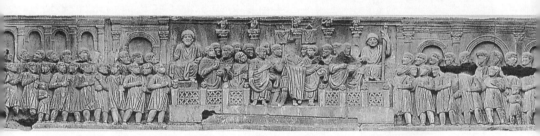

圖32：〈君士坦丁對群眾談話〉，約315年，石灰岩製，義大利羅馬君士坦丁凱旋門北面浮雕

這種非古典的質樸風格，表現在傳統的羅馬敘事浮雕上，也呈現另一種有別於過去的風貌。圖中描寫的是君士坦丁大帝正對他的臣民演說的情景。如果將這件作品與二百年前的羅馬敘事浮雕相較，其上生硬呆板的人物造形與單調對稱的空間排置，似乎是一種藝術上的倒退。前代大師們精湛的技巧，如寫實的相貌、生動的姿態及繁複飛揚的衣褶表現等，在此都還原成簡單、粗略且形式化的造形。在構圖方面，可清楚看出畫面被等分成三部分：群眾分立於左右兩側，君士坦丁大帝及他的從屬們則站立於中央高臺上。背景的建築物，僅以重覆交替的拱門和壁柱表現，整個畫面透露出一股濃厚的裝飾意味。在人物的配置上也顯然較前幾世紀的大型敘事浮雕更為保守，且缺乏空間深度的表現。

三、早期基督教雕刻的發展

1. 基督教對藝術的衝擊

禁立偶像的宗風

　　當時流行於社會各階層間的諸多神秘宗教，以及崇拜皇帝的羅馬國教，都有樹立、膜拜偶像的風尚和習慣。基督徒對此事抱持十分反對的態度，並斥之為墮落的象徵。他們接收了猶太教的一神觀念，並認為祂是無形且全能的。在《舊約聖經》中更有禁止偶像崇拜的記載。為了避免樹立偶像的惡名，古典希臘與羅馬時期所流行的大型完整雕像，在此時幾乎消失無蹤。因此在早期基督教藝術裡，雕刻與繪畫藝術的地位與建築相較之下，可說十分低微。

訓誨與教理的圖像化

　　由於教義上禁立偶像的規定，使得基督教藝術在發展之初，便無可避免地激起有關圖像及其宗教功能的猛烈爭辯。幾乎所有早期基督徒都同意不應為神造像，尤其是雕像更應禁止。因為即使是為了提供信徒瞻仰而製造的雕像，也難免流於與《聖經》所譴責的偶像和異教徒的神像有異曲同工之嫌。雖然虔誠的基督徒一致反對塑造逼真的巨像，但對於繪畫及浮雕方面便較為寬大，這種寬容的態度在義大利地區最為明顯。6世紀末的羅馬教皇格列高里一世便曾提醒那些反對圖像的人民，教會裡許多信徒不能讀也不能寫，對高深的教理未必能理解，遑論要他們在心靈上產生感動。圖像對這些人的教導作用，正如同兒童圖畫書的插圖。他說：「圖畫之於

文盲，等於著作之於能閱讀的人。」如果將宗教內容加以簡化，並以圖像的方式表現出來，便可時時提醒信徒所領受的教訓，使經典插曲的記憶永遠活在信徒心中。

格列高里一世此番對於藝術的立場，在藝術史上極具重要性。因為他提供歐洲中古世紀基督教藝術的重要依據，使其得以蓬勃發展。但是，早期基督教藝術所容許的形態，顯然是頗有限制的。若欲達到格列高里的目的，則必須在形式上盡可能明白簡單地述說故事，專注於故事本身的精髓，並省略、去除一切可能使注意力游離於這個主要神聖目標之外的東西。在技巧方面，雕刻家不再發明表現人體或製造深度錯覺的新方法，前代大師在技藝上所留下來的寶藏，也都以最含蓄保守的方式呈現。因為，此時雕刻家所面對最重要的課題，不再是手法的創新與風格的突破，而是如何忠實地傳達上帝神聖的啟示，以達到教化的目的。人物的逼真與否，在此顯然不是很重要，雕刻家甚至為了避免流於塑造偶像，而有刻意簡化及形式化的傾向。

新題材的出現

由於繪畫與浮雕的形式有利於情節的敘述和表達，在信仰教化的作用上較單獨的雕像更具有說服力，因此敘事性浮雕便在基督教雕刻藝術裡扮演著舉足輕重的角色。雖然部分作品的形式仍具有濃厚的古希臘與羅馬藝術色彩，但這時期的作品所刻畫的內容卻不再是浪漫綺麗的古典神話或宣揚國威與個人戰功的歷史榮耀，而是基督教信仰中敘述苦難與救贖的故事和情節，如神的仁慈與恩惠，以及聖人的美好行誼和護教的英勇事蹟等皆是。其他典型的基督教藝術主題，如耶穌在十字架上的受難圖，以及聖母馬利亞與聖嬰像等，也都在此時開始出現，成為信徒崇敬祈禱的對象。從325年君士坦丁大帝即位，到卡洛林王朝的查理曼大帝時代（768－814）

這段大約五百年的時間裡，儘管在雕刻技術方面並沒有可與希臘、羅馬時期相提並論的發明，但隨著基督教對歐洲文化深遠的影響，這些與基督教信仰有關的新題材，也自然在往後的歐洲雕塑裡扮演重要的角色。

2. 古典藝術與基督教信仰的融合

帝國境內基督教雕刻

在君士坦丁大帝之前，羅馬並不是當時基督教的中心；那時較古老、較大的基督教團體都成立於北非和中東的城市裡，如亞歷山卓港、拜占廷及安卡拉等地，都是當時著名的基督教徒聚居地。但是，我們對於這些地方的原始基督教藝術卻所知有限，在考古發現上也缺乏足夠的證據，以說明基督教興起後的前三個世紀裡，藝術為這個新興宗教服務的方式和程度。在羅馬，公開的基督教藝術更是付之闕如，只有羅馬基督徒的地下墓窖中所遺留的壁畫，可多少提供我們有關原始基督教藝術的線索。

原始基督教藝術神秘隱晦的面貌，到了4世紀後開始有了改變。由於基督教在帝國內被認可，使其傳布益廣，上流社會人士加入者日眾。這些信仰基督教的上層階級與富有會眾原來都是古典文藝的愛好者和支持者。因此在一開始，雕刻家基於他們的需求所製作的作品，雖然內容以基督教為題材，但在形式上卻仍具有強烈的古典風格。尤其是在石棺雕刻與小型象牙鑲板中，更可觀察出此時基督教雕刻的風格，以及城市裡菁英階級的文化概況及其審美愛好。

在往後的發展裡，儘管古典傳統的題材仍深受羅馬貴族的喜愛，但已日趨式微。相反地，以基督教為內容的作品卻顯得愈來愈重要。到了6世紀中，西羅馬帝國已滅亡了一個多世紀之久，而此時古希臘、羅馬所代表的古典文明，也終於完全為基督教文化所取代。

石棺浮雕

羅馬人在石棺外壁雕刻裝飾的習慣由來已久。石棺浮雕的出現可追溯到西元前5世紀的希臘,並隨著希臘人的足跡流傳至義大利半島,而廣泛盛行於上流社會間。石棺的題材不外是神話或史詩傳說裡驚心動魄的情節,或亡者生前的姿態。羅馬帝國興起後,隱身在地底或暗室裡的石棺浮雕更一躍成為貴族富賈炫耀地位與財富的方式,人物情節日益繁複,式樣也更見瑰麗精巧,與豔陽下展示國威的大型敘事浮雕相互輝映。到了帝國晚期,石棺浮雕不但形式簡約許多,內容也改以基督教題材為主。

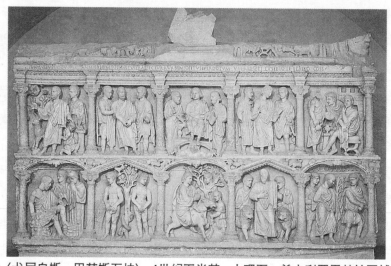

圖33:〈尤尼烏斯‧巴蘇斯石棺〉,4世紀下半葉,大理石,義大利羅馬梵諦岡博物館

石棺的主人巴蘇斯原是羅馬城的行政首長。他在359年去世前不久才改信基督教,因此這件浮雕上所表現出來的古典形式,正反映出當時羅馬上流階級的一般品味。作品本身在取材方面已很開放,內容包括《舊約》和《新約》裡的記載。整個石棺的一側分成上下兩個橫帶,安排各種人物情節,並以刻有裝飾花紋的小柱分隔每個場景。這種簡潔單純的畫面安排就像是讀圖畫書般,使觀賞者能對所要表達的故事一目了然。我們一般所知的耶穌像,都是畫他成年以後,蓄著鬍子、經歷苦難與滄桑的堅毅形象。但是這個石棺雕刻的耶穌卻看來像個面容平靜的年輕國王。祂頭戴王冠,威嚴地坐在天堂的寶座上,兩側分別是門徒彼得和保羅(上排中)。

由於受到基督教在帝國境內被打壓而必須秘密傳教的影響，早期基督教的石棺浮雕在題材上較為固定，表現也較隱晦。自從君士坦丁大帝在4世紀初承認基督教之後，這種情形才有所改觀。人們不再隱藏其信仰，而在浮雕上盡情發揮《聖經》情節的描寫。但即使到了基督教成為國教後的前幾世紀裡，古典藝術的傳統依然受到許多文藝愛好者的重視。譬如此時人們偏好將耶穌基督的形象塑造成一位年輕尊貴的國王的作法，即反映出當時普遍的信仰觀念。這種形象的目的在於強調耶穌無上的莊嚴神性，以及能夠把人們從黑暗的魔爪中拯救出來的光明力量；而非注重耶穌肉身所受的種種磨難和苦痛。這即是古典遺風的影響。此外，以基督教的內容和古希臘、羅馬藝術的造形觀念互相融合所產生的雕刻作品，也是早期基督教藝術的典型。

象牙鑲板浮雕

　　由於基督教雕刻一開始就必須小心翼翼，不能走上紀念碑的模式，以免不慎觸及偶像崇拜的禁忌。因此除了石棺浮雕外，此時的雕刻藝術幾乎全都是刻度淺、尺寸小，且便於攜帶的小型雕刻品和象牙浮雕。在長方形的象牙薄板上雕製的浮雕，有時是單獨出現的「單鑲板」，有時是兩片一組的「雙葉鑲板」。雕刻家多視其需要，在象牙板上刻出一個完整的長方形加框畫面，或者分割成幾個不同的場景，並飾以穗狀花紋或古典風格的細柱，將畫面區隔成格子狀外框。這些小型雕刻品泰半屬私人物品，人們可在長程旅行中隨身攜帶，所以常能反映出收藏者本身的審美嗜好，藝術價值也就相對提高。在內容上，基督教的題材並非是唯一的選擇。羅馬的權貴之家似乎對傳統民間宗教的儀俗仍充滿緬懷之情。

　　到了6世紀，以基督教為內容的象牙鑲板無論在題材和風格上的發展都臻至成熟。最典型的主題即是以君王之姿出現的耶穌像，或是聖母懷抱

聖嬰像。祂們都以正面的形象，端坐在使徒或天使之間，散發出令人望之儼然的神聖威儀，藉此激發信徒虔誠的宗教情操。此時的耶穌開始以長髮蓄鬚的中年苦修者形象出現，而不再是一派年輕男子的模樣。這種新的耶穌形象，將成為後世基督教藝術的典型。

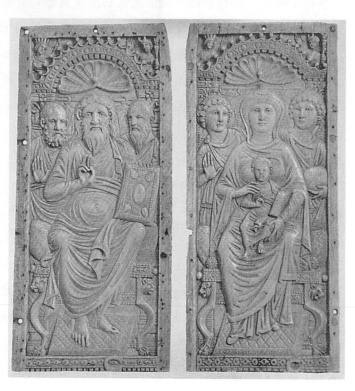

圖34：〈基督與聖母雙葉象牙鑲板〉，約546—556年，象牙雕製，29×13/12.7公分，德國柏林市立雕塑展覽館

浮雕上的基督和聖母都以正面坐姿面對觀賞者；在他們身後分別侍立著保羅、彼得以及兩位天使，突顯出他們尊貴的威儀。這樣的構圖形式屬於典型的基督教藝術表現。耶穌基督在此是以人的形象出現：蓄著長鬚、面容豐滿、腹部圓凸，這些特徵顯然與〈尤尼烏斯‧巴蘇斯石棺〉上年輕而理想化的耶穌形象有很大的不同。另外，坐在聖母膝上的小基督看起來世故而老成，缺乏一般孩童應有的稚氣。雕刻家藉此區別聖嬰與一般凡人的嬰孩，正是為了強調祂一出世，即具有超塵絕俗、令眾人臣服的神性。這種莊重威嚴的聖嬰形象，也出現在拜占庭及早期中古藝術裡，成為制式的表現。浮雕背景上的建築物與真實世界毫無關聯，完全是裝飾意味濃厚的理想化表現。這種非現實的背景，也象徵基督徒的理想中那超越塵俗的上帝國度。浮雕人物的衣褶表現柔軟而自然，顯示出雕刻家純熟的古典技法，而使整件作品看起來溫暖而優雅。

十字架上的耶穌釘刑像

在早期基督教藝術中，耶穌基督的造形皆以人性或神性的王者之姿出現。至於耶穌受難於十字架上的情節並不受到重視，僅僅附屬於有關耶穌復活的敘事圖像中。直到大約6世紀晚期，這種強調耶穌代受人類罪惡而殉難在十字架上的題材，才逐漸獨立出來，成為除了人性與神性的王者基督外，另一種廣為流傳的藝術造形。這個題材尤其在9－10世紀間的歐洲基督教藝術中扮演舉足輕重的角色。造形上也逐漸受到歐洲各地民俗風格的影響，而與古希臘、羅馬的藝術風格漸行漸遠。

不過，早期的釘刑像，用意在象徵世間生命的短暫及萬物現象的易逝，唯有上帝的國度才是永恆。十字架上的死，即預示人的生命必將走向死亡的事實。這種專注於教理訓示的單純表現，使得此時的釘刑像另有一番純樸的清新感。歐洲13－16世紀間哥德時期的藝術家在處理這個題材時，反而對於殘酷恐怖的一面較感興趣。

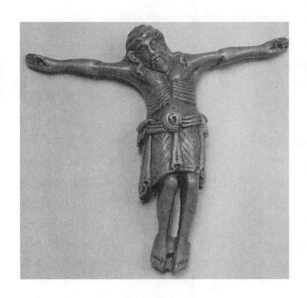

圖35：〈耶穌釘刑像〉，約600年，青銅，14.5 × 15.5公分，德國科隆施努特根博物館

這是目前所知最早的耶穌受難雕像。雕像體積十分小巧，背後的十字架已佚失。耶穌基督的面容寧靜而安詳，絲毫沒有半點被釘在十字架上的痛苦神情，駭人的死亡經歷被美化成進入神國的想望與幸福。為了強調這個主題，雕刻家在此除了《聖經》中所敘述的細節外，放棄其他多餘的人體描寫，讓觀者能專注於雕像所傳達的訊息與啟示。

四、拜占廷雕刻

1. 拜占廷藝術的成形

　　君士坦丁大帝之後，帝國境內東、西兩地的藝術發展在短期間內並無顯著的不同，造形樸拙而形式化的庶民風格，同樣流行於帝國東部。到了6世紀查士丁尼大帝時代，它們之間的差異才逐漸顯露出來。此時，西羅馬已滅亡近一世紀，東羅馬帝國仍屹立不搖，藝術的發展也在查士丁尼大帝的獎勵下達到最高峰。隨後，一方面由於東、西兩教會在宗教觀點上的差異，導致藝術表現逐漸產生不同的風貌。另一方面，拜占廷文化並沒有經歷到歐洲中世紀藝術的變遷和融合，不但繼續維持舊有的傳統，東方藝術的影響也日益增加，最後自成一式固定的風格，而與西部的基督教藝術分道揚鑣。

2. 拜占廷藝術的發展

教會對造形藝術的排斥

　　當西方教會對於藝術的存在性引發激烈的爭論之時，東方教會的立場顯然更加保守，更堅持《聖經》上有關禁立偶像的基本訓戒。雙方在這個問題上截然不同的立場，甚至成為引起東方希臘教會拒絕接受拉丁教皇領導的主要爭端之一。即使在東方教會裡，不同派別間對藝術的觀點也互有歧異。當時有一派叫作「偶像破壞者」，他們反對一切宗教性的形象，並認為那是對神最大的不敬與褻瀆。他們於8世紀得勢時，便不准東方教堂

裡出現任何宗教性的繪畫或雕刻。726年，一紙反對偶像崇拜的詔文，幾乎瓦解了查士丁尼時代的雕刻和繪畫成就。此後一百年的時間裡，除了建築藝術外，幾乎沒有任何進步。

到了843年，主張圖像的一派重獲權力，而開始拜占廷藝術的第二個黃金時代。但即使他們對圖像的立場寬容，也不完全贊同格列高里的意見。他們認為形象不僅「有用」，更是「神聖」的東西。教堂裡的繪畫與浮雕，除了是為沒有閱讀能力者所做的插圖外，更是超自然世界的神秘投影。從此，東方教會不再允許藝術家在宗教作品裡摻入自己的幻想，只有古老傳統而神聖的藝術典型才能繼續服務於宗教。

圖36：〈馬利亞與聖嬰〉，11或12世紀，象牙雕刻，高32.5公分，英國倫敦維多利亞與雅伯特博物館
為了正確傳達莊嚴神聖的質素，拜占廷藝術家在堅持嚴格遵奉傳統這方面，簡直就跟埃及人一樣。藝術家個人的經驗和情感，完全在作品的表現之外。但他們也因此保留了希臘藝術在處理披衣容貌或姿態上的成就。拜占廷藝術裡的人物造形，仍可看出君士坦丁大帝時期的藝術風格，在僵直而形式化骨架上，有著古典風格的血肉。這種特色不但表現在繪畫上，雕刻也是如此。這尊出現在東羅馬帝國晚期的聖母聖嬰像，即擁有拜占廷藝術的人物特徵。如直立正面的造形、無變化的表情和形式化的大眼等，突顯出雕像的「抽象性」和「非人性」；以象牙為材料象徵其尊貴的地位。而雕刻家對古典技巧的掌握力，則顯示在聖母披衣上優雅流暢的皺褶表現上，比起同時代的西方藝術要更自然。

雕刻藝術的沒落

雖然早期在拜占廷帝國境內應有關於耶穌基督的雕刻出現，但這些作品卻在8世紀興起的破壞聖像運動中幾乎銷毀殆盡，其他的宗教雕刻作品也都難逃被破壞的命運。到了9世紀，藝術開始復興後，教會雖然允許繪畫的發展，但在雕像的製作方面，卻仍存有很大的禁忌。藝術家對於雕刻的重視，更是遠不如他們在以彩色石子拼貼而成的鑲嵌畫上的成就。雕刻藝術被迫退居幕後，精美的鑲嵌畫與其所衍生出的「聖像繪畫」，才是東正教藝術裡的主角。

直到11世紀後，希臘正教地區才逐漸有零星的雕像出現。而此時的西歐，中古時期的基督教藝術正如火如荼地展開，開始進入雕刻史的新紀元。

第IV章 中古時期

——6世紀至15世紀

一、中世紀初期的雕刻 ——
6世紀至11世紀中期

羅馬帝國晚期，北方的好戰民族，包括哥德、汪達爾、撒克遜、丹麥與維京等族漸漸往南遷徙。在他們的席捲之下，曾經盛極一時的羅馬帝國終於覆亡；昔日在地中海晴空下閃耀懾人威儀的凱旋門經過戰火的薰燃，如今也已風塵僕僕，黯然無光。就在此時，一道星光劃破北方黑暗的長空，點亮了歐洲中世紀的舞臺。隨著中古序幕的開展，歐洲文明的重心也轉移到從前羅馬帝國北部邊境地區，如萊茵河和多瑙河沿岸；而在過去幾個世紀裡曾是文明火炬的地中海世界，如今反而成了邊陲地帶。

由於在自認繼承希臘古典文化遺產的羅馬人眼中，這些遷徙不定、好戰成風、信仰原始的北方民族，就像是粗鄙無文的野蠻人，而且自查士丁尼大帝去世後（565）到查理曼大帝當政（742—814）的二百多年間，文化的發展與過去希臘、羅馬時代的輝煌成就相較之下，也似乎呈現某種倒退的狀態。因此，後人便將這段歷史冠上「黑暗時代」的名稱。事實上，這種歧視而帶有強烈貶意的說法並不公正。今日我們知道，在整個歐洲中世紀長達約一千年的時間裡，西歐地區無論在經濟、政治和精神文明上，都有長足的進步。與其稱為「無知的時代」，無寧將這個階段視為「信仰的時代」，因為在這個時期裡最重要的，即是基督教在歐洲的傳播與發展。

1. 北方藝術的傳統

實用性手工藝的流行

早在基督教往北傳入歐洲各地之前，這些北方民族在工藝雕刻方面已有很高的成就。由於部落間戰事頻仍，對各種刀劍武器的需求也高，冶煉鍛造等活動便成為部落生活中極其重要的一環。因此，這些北方民族的藝術，很自然地也以製造武器、金屬器具、金飾和護身符等手工藝見長，並且習慣在這些物件上雕琢各式各樣精巧繁複的裝飾花紋。

　　這種以實用性為主，並專注在日常器物上細部裝飾的作風，顯然與希臘、羅馬時期那震懾人心、宏偉壯觀的神殿和紀念碑式的大型雕像截然不同。形成這種差異的原因很多，最重要的，則與他們長期征戰和習於遷徙的生活方式有關。幾世紀以來，在各民族部落的相互侵襲與掠奪之下，使歐洲地區很難產生較為穩定的政治、社會和經濟條件，足以孕育出一個象徵財富與權力高度集中的紀念碑式藝術，如我們在埃及、希臘與羅馬藝術中所看到的大型浮雕和雕像般。人們在如此不安定的環境中生活，自然也較難發展出持續而統一的藝術風格，或進一步地在這個固定的風格下培養出更成熟的藝術表現。

動物風格與編織狀圖案

　　雖然沒有足以產生大型藝術的條件，但這並不意味著這些北方民族完全沒有美感，或對藝術毫無貢獻。他們也有技藝精湛的匠人，能做出巧妙的金屬工藝及上等的木雕。各種金製飾品，如器皿、餐具、首飾及武器上的裝飾等，都是工匠們發揮巧思的地方；其他金屬製物件，如鐵與青銅器，以及木製品上，也處處可見細膩精巧的雕琢。以今日的眼光來看，這些裝飾意味濃厚的作品其實較接近工藝美術的範疇。在這個兵荒馬亂的時代裡，最具代表性的裝飾風格即是所謂的「編織花樣」及「動物裝飾」。人們喜愛由曲繞的龍身或怪異交纏的鳥類所構成的複雜圖樣，並偏好以各種繁複的編織狀花紋，來塑造各種人物或動物的形象。

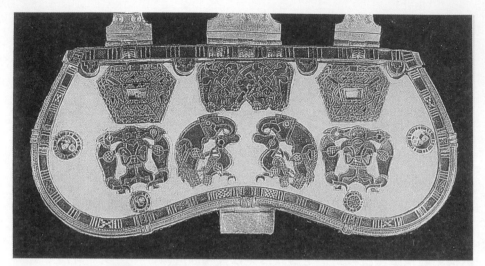

圖37：〈沙福舟塚裡的錢包扣〉，7世紀，黃金、石榴石、琺瑯等製，英國倫敦大英博
物館

這件在英國沙福出土的舟塚上發現的精美錢包扣，原屬於一位去世於654年的塞爾特
族國王的陪葬品。錢包扣上即顯示出此時期最典型的裝飾風格。作品表面呈現四組兩
兩對稱的圖案。無論是站在兩獸之間的男子，或被猛禽撲抓的鴨子，都呈現出一種獨
特而變異的造形。這種將形體的外觀以裝飾性的手法加以變造的手法，表現在上排的
三個圖形上更是明顯。無論是人或動物的造形，都被轉化成像迷宮般繁複而對稱的裝
飾紋理。

圖像的護身符作用

對這個時期的工匠而言，描摹自然顯然不是他們所關心的課題；他們
對於繪製人像，也似乎懷有某種禁忌。但是這些張牙舞爪的動物雕飾與精
巧細密的裝飾花紋對當時的人而言，究竟具有何象徵意義，至今仍是眾說
紛紜。一個令我們較能接受的解釋是，古代條頓各族的藝術觀念，可能與
我們先前所看到的歐洲史前時期，或其他地區的原始居民相似；他們將這
些奇異抽象的圖像視為能產生法力、驅避邪神的護身符。譬如北歐維京族
的大雪橇或船上的木刻雕龍，張口露齒、表情威嚇，並以互相交纏曲繞的

動物造形交織成頸部表面的鏤雕花紋。人們似乎希望藉其猙獰可怖的面容，達到鎮邪降災的作用，以保旅者平安。

2. 早期歐洲的基督教雕刻

傳統藝術與基督教藝術的融合

在歐洲各地接受基督教之後，當地的僧侶和傳教士便嘗試將傳統匠人的技藝與風格，運用在基督教藝術上，例如模仿傳統的木構建築，用石塊建造起教堂與尖塔。此外，北方匠人對於表現精細事物的喜好和專長，也在基督教藝術中，得到新的發揮。他們開始在基督教儀式用的金屬器皿或聖物盒上，鍛造雕飾各種令人目眩的繁複構圖和精確細膩的花紋。不但將北方民族特有的裝飾風格揮灑得淋漓盡致，更烘托出這些聖禮器物華麗貴重的神聖意義。同樣地，這些原屬北方金屬手工藝品的風格和技藝也很快地與來自南方的石棺藝術及石造建築裝飾相結合，而產生新的藝術風貌，後者尤以教堂裡的裝飾石雕最為重要。

雕刻的用途和使命

由於《聖經》裡禁立偶像的限制，歐洲的基督教雕刻一開始便無可避免地成為建築藝術的附屬品。除了耶穌釘刑像與供奉用的聖母像外，此時幾乎所有的雕刻都在建築上扮演裝飾的角色，其中又以教堂建築最為重要。但這並不意味著雕刻藝術在中古時期受到冷落；相反地，在中古社會裡，教堂不但是當地民眾的信仰中心，也是傳播與保存文化的殿堂，而教堂中的雕刻裝飾，更是傳遞宗教與文化的重要媒介。由於當時社會除了教會裡的修士和傳教士之外，一般平民幾乎都是文盲，因此在知識和教育極度不普及的狀況之下，教堂裡敘述《聖經》故事和聖人行誼的雕像與浮

雕，便成了一般大眾獲得信仰的來源。如此一來，教堂裡的雕刻不僅是單純的裝飾品，也身負傳達基督訓示、教化群眾的神聖任務。在這樣的背景和需求下，奠定了中古世紀雕刻藝術發展的基礎。

雕刻的類型和特色

　　大體說來，裝飾教堂內外的雕刻在應用上十分廣泛。早期，教堂的樣式較為樸實簡單，雕刻也大多出現在各個大門周圍、祭壇附近和柱頭上。有時人們也會以刻有浮雕的石板，嵌在牆壁上做為裝飾。稍晚，教堂底下基窖裡的石棺與墓碑，也成為雕刻的舞臺。

　　這些雕刻作品的外貌與風格，通常具有強烈的地方色彩，與當地流行的裝飾品味息息相關。雖然如此，它們都呈現一個共同趨勢，那就是試圖將北方傳統裡特有的動物風格及迷離多變的編織圖案，融入基督教的人物表現。

圖38：〈丹尼爾在獅穴裡〉，約7世紀後半葉，西班牙那弗聖貝托教堂

這件柱頭雕刻取自《舊約聖經》，敘述先知丹尼爾因其堅定的信仰而被不信的國王囚禁在獅洞裡，最後卻毫髮無傷地走出獅洞。這個題材在基督教藝術裡，常用來象徵耶穌的復活與救贖。浮雕中以正面呈現的先知，雙臂上舉，站立在兩隻面貌凶惡的獅

子中間；獅子的鬃毛和先知的衣裳都飾以波浪狀的花紋。這種對稱的造形令我們回想起沙福舟塚上的錢包扣圖樣。其上的柱頂線盤也有四隻禽類，分別刻在環狀的外框裡。從整體構圖上看來，似乎嚴格遵守傳統的對稱形式，但在個別的細部變化上卻可觀察出工匠個人的巧思。

三民書局股份有限公司收

姓名：

出生年月日：西元　　年　　月　　日

地址：

電話：（宅）　　（公）

E-mail：

性別：□男　□女

感謝您購買本公司出版之書籍，請您填寫此張回函後，以傳真或郵寄回覆，本公司將不定期寄贈各項新書資訊，謝謝！

職業：＿＿＿＿＿＿＿＿＿ 教育程度：＿＿＿＿＿＿＿＿

購買書名：＿＿＿＿＿＿＿＿＿＿＿＿＿＿＿＿＿＿＿＿＿

購買地點：□書店：＿＿＿＿＿＿＿ □網路書店：＿＿＿＿

　　　　　□郵購（劃撥、傳真） □其他：＿＿＿＿＿＿

您從何處得知本書？□書店 □報章雜誌 □網路

　　　　　　　　　□廣播電視 □親友介紹 □其他

您對本書的評價：

	極佳	佳	普通	差	極差
封面設計	□	□	□	□	□
版面安排	□	□	□	□	□
文章內容	□	□	□	□	□
印刷品質	□	□	□	□	□
價格訂定	□	□	□	□	□

您的閱讀喜好：□法政外交 □商管財經 □哲學宗教

　　　　　　　□電腦理工 □文學語文 □社會心理

　　　　　　　□休閒娛樂 □傳播藝術 □史地傳記

　　　　　　　□其他

有話要說：＿＿＿＿＿＿＿＿＿＿＿＿＿＿＿＿＿＿＿＿＿

（若有缺頁、破損、裝訂錯誤，請寄回更換）

復北店：台北市復興北路386號　TEL:(02)2500-6600
重南店：台北市重慶南路一段61號　TEL:(02)2361-7511
網路書店位址：http://www.sanmin.com.tw

新的難題與挑戰

由於北方藝術中將自然形象加以變形成裝飾圖樣的傳統風格，無法寫實地呈現人物的形態，因此當本地藝術家嘗試摹擬基督教藝術時，便面臨到新的難題。尤其在浮雕表現上，更可看出傳統手法與新題材相遇時，處處顯得捉襟見肘的窘況。北方藝術家精湛的裝飾技巧以及純熟的圖形變化能力，在面對人體造形時，似乎顯得一籌莫展。他們已習於將自然的形象分解變形成光怪陸離的圖樣，如果要他們將人像的表現當作一種系統化的組織時，根本無從發揮起。一開始，藝術家摘取《聖經》中的一段情節，然後照自己喜歡的模樣加以變形，使得人物平面而圖案化，與真實的人類形象相去甚遠，倒像是由人形構成的奇怪圖案，樸拙而僵硬。例如在〈丹尼爾在獅穴裡〉中，先知丹尼爾的形象即有如一幅充滿想像力的兒童畫，頭部、手臂和雙腳彷彿各自為政，無法成為一個和諧的整體。整個造形幾近於原始偶像般生硬僵拙。此外，古希臘、羅馬時代所發展出來有關空間深度的知識，更是對擅長線性圖案的本地藝術家而言十分陌生。

這些都顯示出在本地藝術傳統裡長大的藝術家，面對基督教藝術的新要求，也就是將基督教典籍中的情節加以具象化時，所產生適應不良的情形。但是，本地藝術家具備良好的手眼訓練，能在石板上刻畫出精緻絕倫的花樣。他們勇於在另一個不熟悉的圖像表現上跨出了嘗試性的第一步。雖然成果仍顯生澀，卻自此將北方傳統藝術的新要素，注入了古典風格的作品中。也由於這兩種風格的不協調，使歐洲藝術得以在不同元素的互相激盪之下，產生嶄新的東西。

3. 卡洛林時期的雕刻藝術

卡洛林帝國與查理曼大帝

隨著基督教的北傳，地中海地區的晚期古典藝術也經由傳教士而到達歐洲其他地方。但在歐洲內地吸收古典藝術的過程中，最具貢獻的，仍首推查理曼大帝（Charlemangne, 在位768－814）。查理曼大帝是卡洛林王朝（751－887）最偉大的君主。他繼承父親所創建的法蘭克人王朝，致力於文治武功的擴展。在他的統治之下，除了不列顛群島之外，歐洲出現了短暫的大統一，史稱「卡洛林帝國」。其疆域甚至南達義大利半島中部。他本人並且在800年接受羅馬教皇的加冕，成為北方第一位繼承羅馬帝國的皇帝。但在查理曼去世後，他的三個孫子將帝國分成東、西、中三部分，分別持用帝國的名號。其中，東王國和西王國的疆域即成為今日德國與法國的雛形。

　　雖然查理曼所完成的一統帝國並未持續很久，但他在文化上的成就，卻對西方世界有十分深遠的影響。他以西羅馬帝國的繼承人自許，對於推動羅馬古典文化的復興不遺餘力。查理曼大帝不但想恢復羅馬帝國的光榮，也希望藉由保存古籍、興辦教育的方法，重振古羅馬精神，再現羅馬帝國輝煌的文化氣象。此外，他也熱心推動基督教在歐洲中北部的傳布，獎勵地方主教和修道院開辦學校、訓練教士，並且在自己的宮廷裡設立學堂，從歐洲各地延聘學者任教。因此，「查理曼復興」的來臨，即意味塞爾特—日耳曼精神與地中海世界融合的開始。

古典藝術的模仿與吸收

　　查理曼大帝曾經成立專門的機構和工作坊，培養各類藝術人才。他們不但多方收集且複製古羅馬的文獻，模仿古代羅馬的藝術，有時也直接自義大利半島及其他地中海地區進口成品。查理曼大帝對推行古典文化的不遺餘力，可以從一事看出：當查理曼大帝在800年左右到義大利地區旅行時，對君士坦丁大帝時期的建築，印象十分深刻。回國後便開始模仿這些

建築物，在他的官邸所在地夏培爾城（今德國阿亨市）構築起充滿晚期羅馬風味的議事廳和行政廳。他為了建築一座古典樣式的宮殿禮拜堂，甚至不惜遠自義大利直接進口巨大的圓形石柱、科林斯式柱頭*和雕刻精美的銅製欄杆，並模仿查士丁尼大帝時代教堂建築的樣式，將南方的古典建築移植到歐洲中部，以達成真正在文化上繼承羅馬帝國的想望。而為了使華美精緻的

> **科林斯式柱頭**
>
> 科林斯式柱頭是晚期希臘建築中的一種柱頭造型，外觀上主要分成上下兩部分。下半部圍繞著兩層莨苕葉形的裝飾，上半部則有渦輪狀的小分枝。這種形式的柱頭在歐洲代表著承繼自古希臘和羅馬以來古典風格的傳統。

古典雕刻能在質樸無文的北地生根，他也讓當地技藝較高的工匠演練這些陌生的雕刻造形。於是這些雕刻形式逐漸為各地匠人所熟悉而流傳開來。

福音書封頁的裝飾

在此時期的雕刻藝術方面，以象牙鑲板浮雕和華麗貴重的金飾製品為最重要。其中，又以福音書封頁上的象牙鑲板最能反映出卡洛林王朝的復古精神。在中古時期，教士們為了強調傳遞上帝神聖訊息的福音書之偉大與珍貴，習慣在書頁封面上以貴重金屬和各種寶石加以裝飾。有時，也會在正中間嵌上精緻的象牙浮雕。浮雕的形式，則顯然受到君士坦丁時代藝術的影響；無論是人物的造形、理想化的臉龐、身上的衣飾，甚至背景上的建築形式，都令人聯想起羅馬帝國晚期的浮雕。然而，這些福音書封頁的象牙鑲板浮雕在構圖方面卻有新的發明。對稱的原則在此似乎不再是鐵律；為了使所描述的情節更顯而易懂，雕刻家儘可能將與故事有關的人物、內容刻畫出來，而使得整件作品在佈局上產生強烈的繪畫性。事實上，這個時期的小型浮雕在個別風格方面，也泰半與手抄本繪畫有密切的關係。甚至有些學者認為，卡洛林時期的手抄本工作坊也同時是當時象牙

圖39：〈禿子查理福音書〉，9
世紀中葉，中間為象牙浮雕
板，周圍以雕金花紋和寶石裝
飾，法國巴黎國立圖書館

這件在巴黎附近的工作坊完成
的福音書，封頁正中央刻畫的
是一位殉教者的事蹟。浮雕板
的外框是豐美的葉狀裝飾，中
間則以殉教者受難後橫躺的軀
體，將整個畫面分成上下兩部
分。兩段情節的最左邊，分別
以一男一女的形態象徵日、
月，用以說明故事發生的時間
背景。這件深度雕刻的作品顯
然具有強烈的古典風格，雕刻
家的寫實能力表現在細節的刻
畫上，令人印象深刻，人物彷
彿呼之欲出。在象牙鑲板的四
周則是華麗精緻的金飾加工、
貴重的寶石以及琺瑯製品。

鑲板的主要製造中心。除了構圖的繪畫性
外，此時象牙浮雕雕刻面的深度也有加深
的趨勢，而不再只限於淺面浮雕。

金飾藝術

　　由於此時歐洲社會逐漸燃起一股崇拜聖徒遺物的風潮，加上各地重要
教會日益壯大，教區不斷擴張，新教堂對聖禮用品的需求日大，而促成了
卡洛林時期金飾藝術的蓬勃發展。卡洛林時期的金飾藝術精細繁複，實得
自塞爾特─日耳曼金屬工藝的傳統，但此時的鍛造技術已有長足的進步。
無論是聖禮所用的器皿、小型雕像、各種保存聖徒遺骸的匣子、福音書封
頁以及其他與宗教事物有關的物品，都在這個時期的金飾藝術裡扮演十分
重要的角色。此外，裝飾祭壇和講堂的金箔浮雕，更因為祭壇與講堂在彌

撒儀式中的地位特殊，而一直是各地藝匠競相爭取並引以為榮的工作，成就自是可觀。

風格的匯流

　　卡洛林帝國分裂後，古典藝術對歐洲的影響卻未曾稍減。查理曼大帝對復興古典藝術所做的努力，很快地便擴散到歐洲其他地區，並且改變了歐洲傳統雕刻藝術的風貌。古典的新式樣不斷成為本地藝術家嘗試的對象，基督教的題材也持續地推陳出新，新的藝術風格儼然成形。尤其是教堂建築的樣式及其相關裝潢，如拱廊與附有柱頭的圓型石柱等，首先成為各地模仿的對象。這些古典建築的樣式也廣泛應用在雕刻藝術上，做為裝飾與分隔畫面的背景圖形。嚴謹且比例勻稱的古典構圖與北方的裝飾花紋所講究的對稱性，在此似乎得到了一致的平衡：每個人物都站立在一個由古典石柱和拱形牆所組成的空間中，而其身上的衣袍，卻擁有屬於北方民族典型的裝飾線條。在這種充滿活力與刺激的藝術氣氛之下，使帝國境內的藝術發展在各方面都顯得生氣勃勃，歐洲藝術的重心也因此逐漸北移。

4. 鄂圖時期的日耳曼雕刻

薩克森王朝與鄂圖藝術

　　卡洛林帝國在9世紀末正式解體後，歐洲各地分裂成若干獨立的王國，其中有些王國甚至維持到10世紀末。其中，在日耳曼地區的世系於911年告絕，隨後即由薩克森公爵亨利建立了薩克森王朝（919－1024）。而這個王朝最偉大的人物，即是鄂圖大帝。他在位的這段期間（936－973），日耳曼地區無論在政治、文化或藝術上，都居於全歐的領導地位，因此薩克森王朝的藝術也統稱為「鄂圖藝術」。

卡洛林時期對於古典文藝和基督教藝術的貢獻，終於在鄂圖時期開花結果。大約在1000年左右，日耳曼地區發展出一種結合王國和教會力量的藝術形態，也就是以傳統崇拜世俗帝王的形式來表現基督教題材。如今，宛如堡壘般宏偉堅固的教堂擁有簡潔明晰的幾何形式，每一個細節都呼應著《聖經》的訓示和神學的指導；繪畫與雕刻也都不離宣揚教義的目的。基督教藝術的種子開始在歐洲發芽茁壯。

　　雖然查理曼大帝一心致力於古典藝術的北傳，但事實上在整個卡洛林時期，並未出現希臘和羅馬藝術中所見宏偉壯觀的大型人像雕刻。其原因在於卡洛林時期工匠的雕刻技術，仍根植於北地的傳統，習於刻畫精細繁複的圖案和各種變形的裝飾線條。大型人像對於早期的日耳曼民族而言仍十分陌生。他們對臨摹自然沒有興趣，也缺乏有關塑造真實人體必備的知識。在基督教藝術北傳後，為了傳遞信仰，藝術家不得不小心翼翼的踏出第一步，因此早期的藝術家在人像表現方面的嘗試，主要仍在繪畫、象牙鑲板和金飾藝術等小型雕刻方面。到了鄂圖時期，雕刻藝術仍然承續卡洛林藝術的傳統，主要仍表現在福音書封頁的象牙鑲板、聖龕和祭壇的金飾浮雕以及各種宗教儀式器皿，如燭臺等。

　　然而，鄂圖時期的藝術家在掌握人像的技巧上已有所進展，並開始出現一些模仿羅馬時代大型敘事性浮雕的作品。這類作品主要出現在教堂大門周圍，浮雕的主題也從過去宣揚戰功的場景，轉變為敘述《聖經》故事的情節。另外，由於基督教信仰的普及，供做信徒集會膜拜用的大型聖像雕刻也應運而生，如基督受難像和聖母像相繼成為重要的雕刻類型；存放聖人遺物的金像也因聖物崇拜風氣的興盛而大為流行。這些新的雕刻類型已脫離了小型雕刻的範疇，不但在尺寸上比過去要大得多，內容上也更為豐富。雖然在造形的寫實性方面仍無法與古代希臘、羅馬雕刻相提並論，但藝術家卻在日耳曼的傳統之下，賦予人物嶄新的、屬於鄂圖時期特殊的

表現語言。

古典敘事浮雕的再現

　　由於查理曼大帝開啟風氣之先，鄂圖時代的帝王也以古羅馬帝國的繼承人自許；鄂圖大帝並於962年親至羅馬，接受教皇的加冕，繼承「羅馬人的皇帝」頭銜。繼位的鄂圖二世更娶東羅馬帝國皇帝的姪女為后，進一步將南方拜占廷文化移植到日耳曼地區。

　　上位者對於南方古典文化的憧憬與嚮往，自然對藝術產生強烈的影響。最著名的例子，即是位於今德國中部希爾德海姆的聖米契爾大教堂。這座教堂是在1000年由大主教貝恩華德所主持完成的。貝恩華德本人不但是古典文化的愛好者，也曾到過羅馬城，並以特使的身分出使拜占廷帝國。地中海古城裡高大雄偉的建築與雕刻，自然令這位在北方土生土長、見慣精緻小巧傳統手工藝的大主教感到神馳目眩，起而決心效法。希爾德海姆大教堂裡的〈貝恩華德銅門〉與〈貝恩華德銅柱〉便是在這樣的背景下誕生。兩者都有強烈古典藝術的影子。前者以青銅鑄成教堂大門，並在其上隔成數個場景，分別刻有取材自《聖經》的敘事性浮雕，這種做法早已流行於義大利地區。而後者在銅柱上裝飾浮雕的方式更是模仿自羅馬時代的凱旋石柱。這座銅柱的高度將近4公尺，表面被分割成螺旋狀的飾帶，其中雕繪著耶穌生平的故事。

　　此外，在裝飾教堂的過程中，藝術家也試圖將他們所熟知的技巧，運用在新的需求上。在德國科隆的高地馬利亞教堂裡，有兩扇製造於11世紀中期的木門，木門上雕繪著耶穌的行蹟。有些地方還殘留斑駁的色塊，顯示出原來的彩繪痕跡。撇開它那龐大的體積和木材的質感不談，無論在構圖或人物造形上，都和早期的象牙鑲板雕刻有令人驚訝的雷同性，人物形象明晰，場景安排簡單，無一處多餘的敘述或描寫。在造形上也充滿厚重

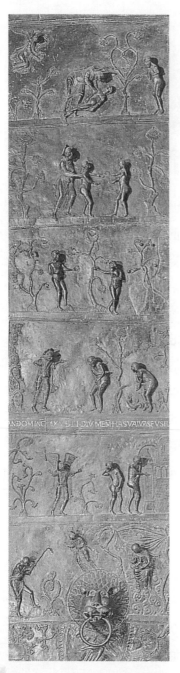

圖40：〈貝恩華德銅門〉，1015年，青銅，銅門總高
228公分，德國希爾德海姆聖米契爾大教堂

在這件早期歐洲基督教藝術裡最重要的青銅浮雕中，
可清楚地看出北方藝術家在吸收古典藝術的同時，所
產生驚人的創造力。浮雕中所顯示的場景，簡潔有
力，沒有任何不屬於這個故事的情節。背景部分雕得
極淺，雕刻家在此運用傳統圖案風格的特色，將背景
裡的自然景物轉化為奇異扭曲、充滿想像力的裝飾線
條。為了強調人物之間的互動關係，雕刻家將人物突
立在樸素而平坦的背景上，彷彿呼之欲出。從它們的
肢體語言，我們可以輕而易舉地讀出其中的內容。以
銅門裡一幅〈上帝譴責墮落後的亞當與夏娃〉的故事
為例（圖片裡往下數第四格）：上帝指責亞當，瑟縮
的亞當怪罪給他的伴侶夏娃，夏娃則將過錯歸咎於她
腳邊的蛇。在此，人物的比例是否精確，體態是否完
美，顯然都不是藝術家關心的問題。如何藉著鮮明的
形象，將《聖經》裡的情節和上帝的啟示，簡明有力
地呈現出來，才是他們所追求的目標。雕製這座銅門
的藝術家也的確辦到了。

莊嚴的拜占廷風情。這種將舊有的形式與題材
擴大應用到教堂裝飾等其他領域的做法，逐漸
豐富了鄂圖時代晚期的雕刻藝術。

聖物崇拜與聖徒金像

除了木刻與青銅浮雕之外，金飾藝術仍是
鄂圖時代雕刻的主要內容之一。尤其是保存聖
徒遺骨或其他遺物的聖徒金像，更能顯示出此
時金匠技術的發展和人們的宗教觀。

當時的歐洲除了教士和少數貴族、學者之外，大部分都是不識文字的普通人。他們不是神學家，對基督教教義的精神和意義自然不甚了解，因而要求具體的象徵之物以及物質的、可以看到或觸摸到的目標作為崇拜的對象。他們這種需求即充分表現在崇拜聖徒遺物的行為上。中世紀的歐洲人普遍相信，聖徒是凡人和神之間的傳達者，而聖徒的遺物和聖徒本身一樣具有神秘的力量，藉著聖徒的遺物不但可與耶穌基督溝通，獲得神蹟，甚至有如靈符一般，只要碰觸到它，就足以治癒疾病，或使人不受邪神惡靈的傷害。這種聖物信仰在中古時代的基督教世界裡十分狂熱。一個擁有著名聖徒的骸骨或遺物聖龕的地方，往往成為基督教的聖地，吸引虔誠的教徒不辭遠道而來朝拜，請求救助並獲得慰藉。而朝拜聖地的行為，也經常是教會所定補贖罪愆的善行之一。在這股朝拜聖物的狂潮之下，放置這些聖物的聖龕及聖徒金像於是大為流行。

雕刻家在製造聖徒金像時，通常先以木頭做為素材，雕刻出人像造形後，中間挖空一部分，預留放置聖物的空間，最後才在雕像表面貼上一層金箔，並鑲上各式各樣貴重的寶石，以增加堂皇富麗的價值

圖41：〈聖‧費德斯的聖物雕像〉，9—10世紀間，木刻上貼金箔、琺瑯、珍珠及各種半寶石，高85公分，法國康克修道院

這是目前保存下來的聖人雕像中，最古老的一件，目的是用來保存基督教聖人費德斯的頭蓋骨。人們為聖徒的骸骨製作一個完整的身體形象，使信徒在膜拜聖物之時，彷彿得以見到聖人的姿容。雕像中的聖費德斯如同國王般坐在寶座上，全身貼滿金箔並鑲嵌各種貴重的寶石，看來高貴莊嚴無比。他的兩眼直視遠方，似乎正對世人宣示他那神奇而令人敬畏的力量。

感。這類雕像偶爾也會出現單純的木刻造形，但在多數信徒的眼中，精緻貴重的金像依舊最能彰顯出聖物珍貴稀有與超塵絕俗的神聖價值。

耶穌釘刑像

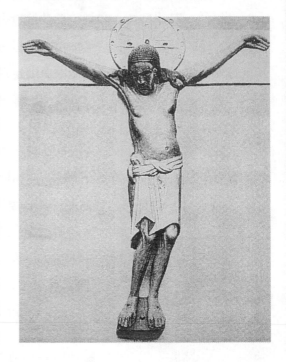

耶穌釘刑像的傳統，從未在西方基督教藝術裡消失過。早期由於禁立偶像的戒律使然，釘刑像多是可隨身攜帶的小型雕刻，屬於私人性質。到了鄂圖時代，一方面由於教會裡對於製作雕像的規定漸寬，再加上此時有以崇拜帝王的形式表現宗教藝術的趨勢，釘刑像於是逐漸成為在教堂中供人膜拜的大型雕像。其中最著名的，即是在德國科隆大教堂裡的〈格羅釘刑像〉。在此時的

圖42：〈格羅釘刑像〉，約980年，彩繪木刻，高187.9公分，德國科隆大教堂

這尊釘刑像中救世主的新形象，雖然已出現在稍早的拜占廷藝術中，但在北方的基督教藝術裡確屬首見。雕像本身的尺寸很大，約真人般大小，同時也是目前所知最早的木刻十字架受難像。在這裡，日耳曼雕刻家將拜占廷藝術裡輕柔哀傷的人物神情注入氣勢宏偉的雕像中，並保留本地藝術的強烈表現力。雕刻家呈現耶穌身軀的手法非常大膽，耶穌的身體看似沉重，且腹部微鼓，往前突出，造成某種沉重的印象，彷彿手臂和肩膀都正承受著一股難以忍受的壓力。雕刻家在此似乎無意創造一個理想的典型，而專注於傳達一個偉大人物的真實形象，耶穌基督那尖削而憔悴的臉龐，正是一張在真實的世界中，所有面臨生命逐漸消逝的人們，所流露出的哀惋神情。

釘刑像裡，耶穌的形象大多符合《聖經》中所描述的情景：衣不蔽體的身軀，僅留下腰間一條狀似圍裙的長巾；及肩的長髮貼著頸項，頭部無力地向一側垂下。此外，稍晚在西班牙與法國南部也出現穿著長衫的受難耶穌，並且在造形方面顯現出強烈的地方性色彩。如一座在12世紀中葉出自於西班牙北部，被稱為〈巴特羅榮耀〉的十字架受難像中的基督，即在身著色彩鮮豔的教士長袍。這座木刻雕像的基督造形充滿質樸的民俗風情，與〈格羅釘刑像〉所傳達出屬於日耳曼式的情感表現力截然不同。

聖母馬利亞雕像

除了耶穌釘刑像外，聖母懷抱聖嬰像也在聖徒金像的基礎下，逐漸發展成獨立的雕像類型。如同釘刑像般，聖母與聖嬰像最早也出現在南方，尤其是拜占廷的聖像繪畫裡最常出現的主題。在鄂圖時代，此類雕像大多以坐姿呈現，並在木刻表面貼上一層金箔。雕像中的小耶穌有時像是在母親懷裡嬉戲的嬰孩，有時卻以莊重嚴肅的王者之姿出現。在風格上，除了部分作品模仿拜占廷風格嚴謹的對稱性，以及強調衣褶的線條外，也有屬於北方趣味、充滿想像力的質樸造形。

圖43：〈金色馬利亞〉，約980年，木刻敷金，並飾以金色琺瑯和寶石，高74公分，德國埃森大教堂
這件作品屬於最早期的馬利亞雕像之一。馬利亞手持一顆蘋果，逗弄著懷中的聖嬰。雕像本身的造形十分樸拙生硬，馬利亞的臉孔在不熟悉表現人體的北方藝術家手裡，變形成像是某種奇怪的生物。但是，如我們在〈貝恩華德銅門〉所看到的，人物的寫實性並非是中古時期的藝術家所關心的。這座雕像所表現出來的力量，正在於藝術家心中那股不受任何形體所拘束的神祕感受。

二、羅曼藝術——
11世紀中葉至12世紀

1. 「羅曼藝術」

羅曼藝術的產生

中古時代初期的歐洲，無論在文化或藝術上都深受南方拜占廷帝國的影響。查理曼大帝首開古典復興的風氣，表現出野心勃勃的歐洲君主意欲擁有過去羅馬帝王尊貴無上的威勢，並藉著古代藝術品來裝飾自己的王朝。羅馬帝國的藝術遺產，一時間成為歐洲藝術家新的演練對象。這種情形一直持續到12世紀中葉，第一座哥德式教堂在法國誕生之後，才產生一個真正在歐洲北方土地上開花結果的偉大藝術。「哥德風格」的全盛時期大約是13至15世紀，以前的非哥德藝術都稱為「羅曼藝術」。「哥德風格」（Gothic）意指「野蠻民族的藝術」，是文藝復興時期的古典文藝愛好者所發明的貶稱。而「羅曼藝術」（Romaneque）一詞的原義即為「羅馬式的」，或「受羅馬風格影響的」。中古藝術史家對這些風格的區分，一開始多針對建築形式而言。在他們眼中，哥德風格之前那些堅實厚重的圓弧形教堂，自然比尖塔林立、形式高聳輕巧的哥德式建築，更具古羅馬風味。

因此，我們可以粗略地說，在12世紀以前的中古藝術，只要與地中海傳統有關，皆可稱為「羅曼藝術」。不過，「羅曼藝術」包羅的範圍很廣，它在西歐各地興起的時間也有先後之別，並且包含多種起源不一，但彼此之間卻相互依屬的地方風格。但是，如果以這類大型教堂與修道院的建築風格，作為「羅曼藝術」的依據，那麼我們可以較為明確地說，自11

世紀中葉至12世紀中葉，是「羅曼藝術」發展的高峰期。

教堂雕刻的興起

　　既然「羅曼藝術」名稱的來源與古典羅馬風格有關，因此早在查理曼大帝積極推動古典復興後，「羅曼藝術」便隱然成形。有些藝術史學者，甚至將鄂圖時代視為「羅曼藝術」的前導期。大體上，查理曼與鄂圖藝術在雕刻上主要的成就，在於小型雕像、象牙鑲板、銅製浮雕、木刻雕像和金飾藝術等。在建築物雕刻方面，便顯得十分簡潔。以柱頭雕刻為例，查理曼時代流行象徵承繼古典文化的「科林斯式柱頭」；而鄂圖時期的教堂則以樸實無華的方塊式柱頭為主。羅曼時期的雕刻藝術卻以羅曼式教堂內外的各式大型石刻浮雕最引人注目。這些在11－12世紀間迅速發展的石雕藝術與羅曼式教堂一樣，都反映出第一次十字軍東征的宗教狂熱。這股宗教狂熱延燒了整個歐洲，使得各地的藝術也呈現多元而豐富的面貌。

2. 教堂上的浮雕

朝聖風氣與教堂浮雕

　　在羅曼式教堂內外飾以雕刻的風氣，始於法國。雖然我們至今對確實的地點與時間仍無定論，但我們知道，在今日法國西南部和西班牙北部，有一些當時由法國的克呂尼教團為了到西班牙的聖地牙哥朝拜聖雅各之墓，所開闢出來的朝聖之路。伴隨著興盛的朝聖活動，許多修道院及教堂也相繼沿著這些道路附近興建起來。正是這些修道院與教堂首開風氣之先，運用了大量製作精美的石雕裝飾。但是，這裡所謂的「裝飾」，並非是單純而漫無目的。其實每一件屬於教堂的東西，都有其特定的功能，都表示著與教會訓誨有關的某一特定觀念。這些建築物的雕刻，尤其是在教

圖44：〈使徒浮雕〉，約1100年，石雕，法國圖魯茲聖・塞寧教堂

使徒的身高幾乎與真人一般，高大的身形，令人即使身在遠處，也可看到聖人的注視；當人們佇立在雕像面前，聖人的身軀又讓人自覺藐小，不禁敬畏於祂的崇高與強大的力量。作品本身的造形堅實，流露出古典的氣質，顯示雕刻家對遺留在法國南部的晚期羅馬雕像可能有某種程度的認識。就整體的設計而言，雕像以正面姿態，立於由兩個古典圓柱支撐起的拱形門框中。這種形式，顯然是拜占廷藝術的特色，同時也令人聯想到象牙鑲板上的背景雕刻。雕像所身處的壁龕明顯形成凹穴；聖人所站立的地面，則以兩條向內集中的邊線，象徵三度空間的立體感。

堂外部，顯然是給那些來往於朝聖之路的俗世信眾瞻仰用，而不是針對神職人員所作的。儘管保守的教士們恐懼製作大型雕像有樹立偶像之嫌，但這些具三度空間的大型雕像自然比傳教士的說教和任何精美的繪畫更具說服力。當貧窮而不識字的人們對著聖人的雕像禱告時，可以確定自己的禱辭能真正送入聖人的耳朵裡，而增強他們的信心。

拜占廷風格的影響

此時的聖人浮雕大多具有強烈的拜占廷風格。由於12世紀是歐洲十字軍東征的世紀，許多歐洲諸侯與大小領主都起來登高一呼，號召民眾加入聖戰，幫助東羅馬帝國抵抗阿拉伯人對聖城耶路撒冷的侵略。在這樣的背

景之下，無形間使歐洲人與拜占廷藝術的接觸更頻繁。許多藝術家也競相模仿希臘正教教堂裡的莊嚴聖像。於是拜占廷風格在11－12世紀間廣泛流行於歐洲，使這個時期的歐洲藝術普遍具有南方地中海藝術的影子。

3. 柱頭雕刻

柱頭形式

　　羅曼時期雕刻藝術的重要特色之一，即是豐富而多樣的柱頭雕刻。事實上，人類在石造柱頭上雕飾花紋的歷史由來已久，早在古埃及時代，人們便習慣在巨大宏偉的圓柱上端刻上植物形態的裝飾，如紙莎草和蓮花柱頭。這個傳統由希臘人加以發揚光大，先後發明了三種古典柱頭雕刻的典型。它們分別是線條簡潔方正的多利安式、有渦輪裝飾且柔美優雅的愛奧尼亞式，以及結合二者特色而具華麗效果的科林斯式。尤其是科林斯式柱頭在查理曼大帝的引進和推廣下，對歐洲建築藝術更是有深遠的影響，甚至成為古典品味的代名詞。

　　古典文化北傳之後，塞爾特－日耳曼的藝術家也嘗試將本地風格注入古典的形式裡。這些不同的演練，使羅曼時期的柱頭雕刻具有十分濃厚的地方性色彩。11世紀前半葉的柱頭雕刻，除了可見到古典的科林斯式、代表塞爾特－日耳曼古老傳統的編織紋飾與幾何圖形，以及流行於鄂圖時代的方塊形、稍晚的籃形柱頭等單純的柱頭類型外，最重要的，即是在這時候開始大量出現雕繪人物及動物造形的柱頭。

敘事性的柱頭浮雕

　　羅曼時期的人物造形柱頭首先出現在11世紀初的法國。最初，藝術家在石頭上雕刻人像的手法仍顯生澀，而這些柱頭雕刻的造形也十分粗糙原

始，但不久之後，隨著技巧逐漸純熟，柱頭雕刻也在各地蓬勃發展起來。直到哥德風格興起後，這股風潮才沉寂下來。因此，這類雕繪人像的敘事性柱頭雕刻，幾乎可說是羅曼藝術的特色。鄂圖時代在銅門和銅柱上的《聖經》故事場景，如今搬到石造的柱頭上以及教堂建築本身，如門廊等部分。雕刻家在柱頭上雕繪各式各樣《聖經》裡的故事，以象徵的手法，甚至藉由誇張的表現形式，讓當時的每一個人都能了解故事中所要表達的內容與意義。除了《聖經》故事之外，此時也出現融合基督教寓言與古希臘、羅馬神話的柱頭浮雕，顯示出此時人們對古典藝術的吸收，已不再限於形式上模仿，而更進一步將古典藝術的內容轉化成基督教的訓誨。

圖45：〈捕獵大鹿的半人馬〉，11世紀初，石雕，法國盧瓦爾‧歇爾省聖‧艾格那教堂

這件出自法國中部的柱頭雕刻，混合了古典和基督教的寓言：半人馬手執大弓，正在追獵著一隻大鹿。這隻代表受洗禮者的鹿，為了逃避象徵肉慾歡樂的箭而奔跑著。半人馬是希臘神話中象徵逸樂與欲望的人獸；而在基督教傳說中，鹿曾以聖水驅退惡魔，因此在藝術表現裡常被當成基督教洗禮的象徵。在此，我們看到雕刻家如何將古典神話的內容，巧妙地轉換成為基督教服務的道德勸說。雕刻家成功地將浮雕裡的人物情節，安排在圓形的柱體四周，使浮雕的敘事連貫，一氣呵成。

豐富的地區性風格

在羅曼藝術的柱頭雕刻中，地區性的發展也造成許多不同的風格。一

般而言，羅曼式柱頭雕刻最發達的地區仍在法國與西班牙等地。其他地方的發展較晚，風格也較簡單，主要仍以花草等植物造形或傳統的幾何圖案為主。但在法國一地，卻有極為複雜而豐富的面貌。有時即使在同一教堂裡，也會出現多種風格南轅北轍的柱頭浮雕。這種風格不一的情況與各個受委託的工作坊的專長有關。有些作品的人物造形粗獷原始，肢體語言豐富誇張，並飾有對比強烈鮮豔的彩繪，散發原始的表現力。但同時也出現一些優美雅致，充滿古典情調的柱頭浮雕。

4. 門廊上雕刻群像

末世審判的圖像

　　為了讓所有進入教堂的人都能立刻感染到道德訓戒的震懾力量，教堂大門外四周的一大片範圍，即成為表現大規模敘事圖像最合適的地方。這些敘事圖像主要取材自《舊約》或《新約》中所描敘的景象。尤其有關末世審判與基督的勝利等題材，最常出現在大門正上方圓拱和門楣之間的半圓形牆面，使人一站在教堂門前，就彷彿墜入另外一個世界。教堂成了神在地面上的國度。如法國奧屯城的聖・拉匝爾教堂大門門楣上〈末世審判圖〉所示：基督以世界統治者的姿態，端坐在寶座上，四周被傳福音者、天使與地獄裡的幻想生物圍繞著。在祂的右手邊，是品德高尚、得以上天堂的好人；祂的左邊，一群作惡多端的壞人正在地獄裡受苦著。下方的門楣部分，一位天使正揀選著善人與惡人，並將惡人推入地獄。大門上張牙舞爪、形態扭曲的惡魔，讓人恐懼；天堂的安詳與美好則使人心生嚮往。世間善與惡的絕然對立，獎懲與處罰，將在基督的坐前聽候公正地審判。

　　我們可以想像，當一個個懷著虔敬心情的善男信女步入教堂之前，舉頭仰望，天堂與地獄兩種截然不同的景象即高高地展現在他們的頭上，無

形中使他們感到自我的藐
小，而震懾於上帝那超越一
切的崇高權力。善與惡的下
場，是如此鮮明地呈現在眼
前，還有什麼動人的言語，
比這令人難忘的景象更直
接、更具說服力呢？

門廊雕刻的形式

　　除了在大門上方門楣與
圓拱之間，稍晚，人們也將
這類圖像敘述擴展到大門兩
側的外牆上，使整個門廊正
面的雕刻裝飾，看起來更華
麗壯觀。以法國中部亞耳城
著名的聖‧特洛芬教堂門廊
為例，整個門廊的形式，包
括門楣上的橫飾帶、橫跨大
門兩側上方的多層次圓拱，

圖46：〈末世審判圖〉，約1140—1145年，門廊
雕刻，法國奧屯聖‧拉匝爾教堂

在這裡，雕刻本身所要傳達的意義，顯然不在於
人物造形的真實與否，而是為了使觀者能立即感
受到神的無上權力、天堂的美好以及地獄的恐
怖。因此人物造形簡單樸拙，姿態奇特誇張。但
它們所散發出的強烈表現力，卻使人不由自主地
產生敬畏之心，令人印象深刻。

以及圓拱和門楣間裝飾浮雕的半圓形壁面；大門兩側外牆，則以圓柱和聖
人浮雕規律地交互排列成華麗的雕像群。這樣的設計令人聯想起羅馬時代
的凱旋門。門廊雕刻的內容十分淺顯易懂，一見即知。整個形式也與所要
表達的說教內容一般嚴肅厚重。由於在那個信仰的時代裡，教堂內部的每
一個細節，都要符合它的用途和目的，我們自然無法期待，這些表現末世
景象的雕刻，看起來會如古典作品般優美、自然。

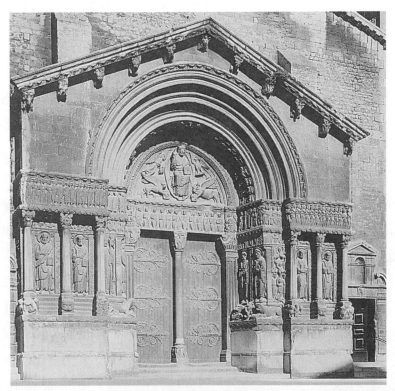

圖47：〈最後的審判〉，約1190年，門廊雕刻，法國亞耳聖·特洛芬教堂

在這個完整而大規模的門廊雕刻群像中，其圖像組合完全是一幅典型的基督教末世
景象。這是出自《新約·啟示錄》：基督將以萬王之王的姿態再度降臨，地面的一
切終將歸於天國的光榮。我們看到，藝術家如何將他自身從這個記載得到的理解和
感動，重新安排在門廊上，傳達給每一位觀者。門楣與圓拱之間雕繪的是：坐在寶
座上的基督籠罩在燦爛的橢圓形榮光之中；在祂的四周，圍繞著四個傳播福音者的
象徵物。獅子代表聖馬可，天使是聖馬太，公牛是聖路加，而老鷹則是聖約翰。其
下站立著十二使徒的立像；二十四個長老以及諸天使則環繞在圓拱內側。大門右邊
上方的橫飾帶，有一排被鎖鏈繫上的裸體人像，這些是將被送往地獄的墮落靈魂；
在左邊排列著受到祝福，帶著永恆的喜悅準備進入天堂的靈魂。大門兩側是真人般
高的聖人浮雕，他們在最後審判時，能為信徒們說好話。這個代表上帝榮耀的幻象
被雕飾在教堂的入口處，彷彿正告訴人們，一旦踏進大門，就是進入上帝的神國
中。

5. 在寫實的形象之外

　　至此，我們看到藝術家在一方面藉由雕刻來完成信仰的傳達，另一方面又必須避免雕像的製造淪為偶像崇拜的危險之間，是如何取得妥協。無論是寓含道德教誨的柱頭雕刻、牆壁上的聖人像，以及門廊外的神國景象，其上所雕繪的人物鮮少與真人同樣大小，形象也往往經過藝術家刻意的變型。自然寫實的描摹對藝術家而言，顯然是一種危險的舉動。但也因為這種獨立於自然之外，免於模仿自然的自由，才使中古時期的大師們能把超自然的觀念表達出來。與此同時，藝術家也演練著一種技巧，探討如何解決空間與戲劇化動作的干擾，才能把人物和形象，安排在一個純裝飾性的畫面上。這種簡單呈現法的恢復，使中世紀藝術家有了新的自由去實驗，如何將情節中的人物以更複雜的方式組構起來，成為一個完整的畫面。也因為這種手法的運用，使教會的訓示得以轉化成肉眼可見的情景。

圖48：〈夏娃〉，約1130年，聖‧拉匝爾教堂北面大門門楣石雕，法國奧屯羅林博物館

夏娃橫躺著身子，將自己隱藏在茂密的樹叢間，正要採摘象徵墮落的蘋果，而罪惡的來源——引人墮落的蛇，正匍匐在她的腳下。整個畫面由於曲線的巧妙運用，而呈現優美流暢的律動感。夏娃的身軀宛如一尾靈巧的游魚，優雅地穿梭在飄動的水草間。如果我們盼望見到一幅真實的美女圖像，恐怕會感到失望，可是我們若想到藝術家所關心的原本就不是自然形象的摹寫，而是如何用傳統象徵去處理這個原本天真無邪的人類之母，在面臨罪惡誘惑之時的嬌怯與躊躇，那麼便不難理解到這幅〈夏娃〉的動人之處。

三、城市的興起與哥德藝術 ——
12世紀中葉至14世紀

1. 哥德藝術的流行

哥德時期大約始於12世紀中葉。剛開始範圍很小，大概在法國北部的巴黎附近。但是這個原本流行於法國王室的新風格很快便受到歐洲各地王室和教會的喜愛，在短短的半個世紀內即取代羅曼藝術，成為大部分歐洲地區，包括義大利在內的藝術主流，甚至曾經由十字軍東征而傳入近東。15世紀中葉，哥德風格的領域開始縮小，義大利地區逐漸進入文藝復興前期，而脫離了哥德風格。到了16世紀中葉，北方的哥德風格也終於步入尾聲。在這整個過程中，哥德風格在不同地區所流行的時間並不一致，某些地方長達四百年，也有些地方卻可能不到一百年。

哥德式教堂的出現

哥德藝術最早是以教堂建築為主，哥德式的教堂也是各種視覺藝術中最容易辨認的。在12世紀後期至13世紀間，正當歐洲教會勢力的全盛時期，歐洲社會發生了一些重大的改變。由於人口的增加、商業的發達、經濟的繁榮、學術的發展以及城市的興起，導致世俗興趣的增長。於是，人們需要一種較為精緻的建築形式來表現新時代的理想，取代羅曼式建築的沉重與單調。這種以大片的彩色玻璃窗取代厚重的石牆，並用纖細的拱架和支柱將整個教堂結構支撐起來的嶄新形式，一改厚重嚴肅的羅曼式教堂造形；高聳的尖塔與輕巧修長的支架，使整座教堂看起來既優雅，又超塵

絕俗。如果說，羅曼式教堂像是提供人們一個安穩的庇護所；那麼精緻華麗的哥德式教堂帶給人們的，便是一幅天堂的景象。在象徵上帝恩寵的陽光照射之下，華美的彩色玻璃閃耀著寶石般的光芒；細柱和鏤空雕花的窗格散發出靈巧剔透的神采。一切與塵世有關的東西，似乎都不屬於這個神國的世界；夢想中美麗的天堂，彷彿已在地上實現。

哥德式雕刻的發展

　　相較於哥德式教堂在風格上的明確與清晰，哥德風格的雕刻，就某種程度而言便顯得不是那麼容易界定清楚。早期的哥德式雕刻與羅曼時期一樣，也是附屬於教堂建築的。哥德式大教堂的全盛時期在12世紀中葉至13世紀中葉間，此時的雕刻藝術也泰半表現在建築上的裝飾。但自13世紀初開始，便逐漸脫離建築的束縛，以獨立而生動的姿態出現。這個趨勢基本上與當時社會上人口的集中和日漸富庶的城市生活有密切的關係。雕刻不再僅限於教堂和修道院裡的專屬品，許多工作坊也接受世俗信徒的委託，順應他們的喜好製造各種宗教禮俗的雕刻品；同時，一些勇於創新的雕刻家也開始發展出具有個人風格的作品。在這樣的背景之下，此時的哥德式雕刻便呈現出地方性的多元面貌。不過到了14世紀中葉，這些地方風格又開始互相影響，最後在1400年左右形成統一的「國際風格」，流行於歐洲各地。到了15世紀，歐洲的藝術再度分裂成南、北兩個不同的風格發展：在南方，以佛羅倫斯為首的義大利藝術家開始脫離哥德風格，重新發現古典文化的精神，進而開創嶄新的「文藝復興」藝術；至於阿爾卑斯山以北的地區，則以法蘭德斯為中心，在哥德藝術的基礎下，繼續發展出具有市民風格的晚期哥德繪畫和雕刻。

2. 大教堂時代（1150—1280）

　　哥德式教堂在法國興起之後，歐洲其他地區便開始競相模仿。許多主教座堂紛紛計畫興建這種時髦而宏偉堂皇的大型教堂，但由於財力、人力和其他政治上的因素，使得能夠真正按計畫完成的，卻十分有限。雖然如此，今日在歐洲許多古老的城市中，我們依然可見到巍峨的哥德式教堂猶如整個城市的保衛者般聳立在市中心，它們不僅是市民的宗教中心，也往往象徵愛鄉情操的最高表現。通常這些城市裡最大的空地便是大教堂前方的廣場，市民在此設立市集，也在此舉行各項公共集會和儀式，大教堂也自然成為當時城市居民的生活重心。

　　哥德風格的雕刻在一開始便附屬於教堂建築，並且同時扮演著宗教訓示與裝飾的角色，如同我們在羅曼式、或者更早的教堂建築上所看到的裝飾性雕刻般。然而哥德教堂所體現的宗教精神並不是性靈上的，而是充滿濃厚的現世關懷。過去人們藉著苦修和冥思，靜待生命結束後，才能因神的恩寵進入那至福的天國；而今，當他們在現實世界中望見那閃耀著炫目光彩的哥德式大教堂時，幾乎令他們相信，那理想中完美幸福的天堂正矗立在眼前。人們不再熱切地凝望渺不可及的天空，轉而將雙眼投向四周，投向他們所生存的世界。這種新的現世精神，也為此時的雕刻藝術注入一股新的活力。

哥德式雕刻的誕生——法國
理性的信仰與風格

　　關於新風格的產生，我們可從教堂大門的門廊雕刻看出端倪。法國北部小城查德於1145—1155年間興建的聖母院西側入口的門廊裝飾，可能是最早的哥德式雕刻。如果與前述大約同時期、但屬羅曼風格的聖・拉匝爾

教堂和聖·特洛芬教堂相較，查德聖母院門廊上和諧而清晰的人物配置，似乎與後者較為接近。不過在同樣的題材與畫面安排下，我們仍可發覺兩者之間在雕刻風格上的差異。聖·特洛芬教堂上的浮雕仍謹守著基督教雕刻單純的圖像敘述原則，避免製造出真人似的雕刻，因此刻面淺，產生的效果也較為平面，使人物似乎與壁面密不可分，造形上也較為單調。但在查德聖母院的門廊上，雕刻家則利用很深的雕刻面，使浮雕的人物像是得到了生命般，從壁面呼之欲出。個體間不再彼此糾纏——如我們在聖·拉匹爾教堂中所見，相反地，他們彷彿都各自獨立，靜靜地謹守著屬於自己的一塊角落，以超然之姿，俯瞰塵世間的善與惡。

這種冷靜而清晰的空間分布，以及對和諧與秩序的追求，正與產生於11世紀末的早期經院哲學（Scholasticism）*的精神相呼應。這些扮演著歐洲中古時期啟蒙者角色的神學家們宣示：信仰必須經由理智產生。我們在哥德式雕刻的造形風格上，也看到這種思想的具體化。雕刻家逐漸收斂起羅曼藝術中藉誇張激烈的情感表現來暗示人物與情節的手法，轉而利用標準化的手勢表情與配飾，以及虔誠內斂的舉止，使雕像群中人物的身分顯而易辨。而邏輯化、秩序化的構圖與造形，更令作品散發出一股屬於知性的宗教情操，深刻而動人。

雕刻的新趨勢

在查德聖母院所出現新的雕刻風格，也擁有與哥德式教堂般輕靈和優雅的特質。我們還記得，亞耳城的聖·特洛芬教

> **「經院哲學」**
> 又稱「煩瑣哲學」或「士林哲學」，因神學中的「唯實」與「唯名」之爭而興。中世紀歐洲的信仰定於基督教一尊，在知識的領域上也是獨尊神學。神學是中世紀的哲學，用來闡釋基督教信仰。「經院哲學」便是以思辨法則應用於討論神學問題而產生。因為神學的討論多在學校，所以有「經院哲學」之名。

堂的羅曼藝術大師們在大門兩側所雕製的聖人雕像，有如牢牢嵌入建築架構裡的浮雕；而製作查德聖母院哥德式門廊雕像的大師，卻嘗試將人物的生命力注入雕像中，使這些排列於圓柱上的修長雕像，脫離牆面的桎梏，彷彿自僵硬冰冷的石壁中走出般真實。這些作品已非刻在石柱上的浮雕，而是各自獨立的雕像。雖然如此，由於早期製作這些依石柱而立的雕像，是為了配合圓柱形狀而得到的靈感，因此，它們仍舊不屬於可以單獨陳列

圖49：查德聖母院西面中門及北門兩側列柱雕刻，1145－1155年
這些門廊側柱雕像幾乎已脫離浮雕的性質，人物依柱而立，彷彿懸空站在大門兩側。修長的身形與細密長直的衣褶線條，更顯其淡雅靈秀，彷彿離塵絕俗的神仙中人。雕像的面部表情雖然肅穆，但與羅曼時期的雕像相較之下，顯然更為真實。它們分別代表《舊約》中的先知、國王和王后，每一座雕像的臉孔都具有各自的特徵，部分雕像中的人物所穿戴的衣飾和髮型，正是當時法國宮廷裡流行的款式。類似的世俗風格，在位於巴黎附近建於1140年的聖‧德尼教堂門廊雕刻中也可見到。

的雕像，而與石柱共成一個整體；在造形上也具有圓柱般寂然靜立的內斂神韻。雕刻家幾乎在每一尊雕像上，都清楚地附上與人物相關的特定象徵物，讓普通略識《聖經》的信徒，能夠一望即知，進而沉思其含義與啟示。整體看來，它們把教會抽象的訓示都具象化了。可是，與羅曼時期的雕刻不同的是，雕像不再只是激發人們心靈感動的神聖符號，或代表道德真理的沉重訓誡；相對地，對哥德時期的雕刻家而言，每一尊雕像都代表一個特殊的人物，他們本著現世精神，賦予雕像不同的姿態與美的類型，使這些人物各有一股獨特的尊嚴。

現世精神的反映

大約到了1200年左右，這種哥德式的新風格開始在法國各地廣泛發展。同時也吸引許多外地的藝術家前往法國演練這種新的藝術，然後將這個來自法國西北部的新潮流注入家鄉的傳統裡。一時之間，整個歐洲地區的哥德式雕刻發展得如火如荼。後來的藝術家在習得前人的技藝後，也設法加入新的發明，甚至出現不同的地區性特色。儘管如此，這些相異的發展在人物造形上都呈現出現世精神與人本主義的共同趨勢。藝術家藉由表達真實世界裡人性的光彩，創造出虔誠謙卑的宗教情懷。這個現象一方面說明此時雕刻家已逐漸脫離南方拜占廷藝術的限制；另一個方面也代表中世紀俗世文化的興起，從而與信仰的領域相互結合。而藝術家走向現實的腳步一旦邁出，便開始其無止境的探險。

中世紀的藝術家長久以來對真實人像的描摹並不重視，這種情況到了13世紀卻產生令人驚訝的改變。此時技藝精湛的雕刻家相互間的模仿與創新蔚為一股風氣。由於城市經濟的發展所帶來的現世精神，雕刻家也不再拘泥於經典的教條，而試圖藉著雕像人物優美生動的姿態，向善男信女們述說神國的美好。他們重拾過去幾個世紀以來被教會所壓抑，對於表現人

圖50：〈天使報喜〉和〈馬利亞的探訪〉，1260－1274年，法國理姆斯大教堂西面中央大門兩側雕像

圖中前兩組雕像分別出自《新約聖經》中，有關天使告知馬利亞懷孕的消息，以及馬利亞拜訪施洗者約翰的母親伊莉莎白，並轉告這消息的情節（自左至右）。人物的表情生動自然。雕刻家在此充分表現出對動態的掌握能力，流暢的衣褶線條暗示著披衣下軀體的動感，微曲的膝蓋隱約可見。尤其圖右馬利亞與伊莉莎白的造形，無論在類似「相對姿勢」（參見第II章）的S形站姿上，或是衣袍樣式及衣褶表現的處理，都顯然深受古典風格的影響。

體的興趣，開始探索自然形象的奧妙。為了適應新的需求，他們將目光投向過去，希企在前人的成就中得到啟發。於是，古典風格的大師對於表現人體的經驗再度受到重視，過去僅止於小型象牙鑲板的古典人物造形，如今也廣為應用在大型雕像上。譬如位於法國北部的理姆斯大教堂西側門廊的雕像群，即擁有強烈的古典風格，雕像人物的姿態和動作也較過去更加豐富。查德聖母院直立在圓柱上的人物雖然已走出石壁，但姿態仍嫌僵硬；而理姆斯大教堂的雕像人物卻像是具有生命般優美自然，舉手投足間散發出溫暖的人情。

「美麗的聖母馬利亞」

以聖母馬利亞與聖嬰為題材的雕像，在13世紀間廣泛而普遍地流行於整個歐洲。這個題材在拜占廷的聖像藝術中早已出現，歐洲的雕刻家在10世紀末開始將其應用在雕像上之後，一直到12世紀間，都以坐像的形式為主。到了13世紀，開始出現了立像。雕像中的聖母馬利亞通常頭披長巾，有時也戴著王冠，長袍曳地，一隻手抱著聖嬰，上身向外微傾，使身體呈一優美的曲線，眉眼含笑，溫柔地望著懷裡的孩子。

這種造形在藝術史上習稱「美麗的聖母馬利亞」。著名的例子之一，即是出自於13世紀中期、法國北部亞眠城聖母院南面大門上的〈黃金聖母〉。如同古希臘的偉大雕刻家，哥德風格的藝術家再次觀察自然，從中學習如何使

圖51：〈黃金聖母〉，1240－1245年，石雕，法國亞眠聖母院南面大門

這尊出自於13世紀中葉的雕像，顯示出馬利亞一手懷抱小耶穌，上身因承受聖嬰的重量而往外微傾；衣袍的一角往上拉至胸前，而產生鮮明的衣褶表現。這些大膽的嘗試使生硬的雕像頓時活躍了起來。雕像中的聖母馬利亞身著當時的宮廷服飾，像個宮廷貴婦般，以慈愛的眼神、淺笑倩兮地望向懷裡的嬰孩。過去那莊嚴神聖、高不可攀的聖母形象顯然已不能滿足人們的需求。雕刻家轉而將他們的眼光望向周遭世界，搜尋他們心目中結合純潔的童貞女與救世主之母形象的新典型。這個新的聖母馬利亞形象，即成為哥德藝術的特色之一。

人像顯得真實有力。然而哥德風格的雕刻家感興趣的不僅是要表現「什麼」，更進一步地探究「如何」去呈現問題。他們所關心的不只是塑造美麗人像的方法；對他們而言，這一切方法與訣竅都只為了使雕像所要表達的宗教情操更動人、更具感染力。我們在哥德時代的聖母像上，看到的不是神聖莊嚴的典型，而是一個美麗溫婉的少婦，無限疼愛地凝望著她的孩子。雕刻家在此也沒有將馬利亞和聖嬰塑造成傳統中神聖莊嚴、超越世俗的形象；對他而言，一個現實世界裡散發著動人的母愛光輝的貴婦，顯然更具說服力。

「國際風格」的誕生

亞眠的〈黃金聖母〉那經過特別強調的優雅笑容，以及S形的體態和豐富的衣褶表現，與前述理姆斯大教堂的天使造形極為神似（圖50左邊第一尊）。這種被稱為「柔軟風格」或「國際風格」的優雅造形，是1240年左右由一群在巴黎供職於皇室的藝術家首先發展出來的。之後立刻大受歡迎，而在14世紀哥德藝術的全盛時期風行於歐洲各地，成為全歐洲一統的風格。「國際風格」一詞，即由此而來。這種新風格尤其適合用來表現聖母馬利亞的形象。教會裡更為這種新形象提供神學上的詮釋：在寫實自然的造形背後，雕像細緻柔軟的體態和皺褶細密的衣料，暗喻非物質化的人體、輕盈有如純潔的聖靈；容光煥發的臉龐，則代表對美好德性與光榮的希望。

隱喻的世界——德國

此時中歐以神聖羅馬帝國為主的德語地區，在石雕藝術方面的發展，則有著與法國迥然相異的環境。當各式各樣的人物浮雕和大規模的敘事圖像紛紛佔據法國羅曼式教堂裡的柱頭與門廊時，德國地區的羅曼式教堂顯

然並沒有受到太大的影響。教堂內主要仍以具有強烈地方傳統的彩繪圖案與富麗莊嚴的拜占廷式壁畫作為裝飾，在建築物上飾以人像雕刻的做法實屬少數，門廊的形式也十分簡潔。

哥德風格在12世紀中葉出現於法國後，也吸引許多德語地區的藝術家前往法國學習。這些藝術家回國之後也將這種新的藝術運用在家鄉的傳統裡。因此德國的哥德藝術，一開始便是在厚重單純的晚期羅曼藝術的基礎下，逐漸加入哥德風格的元素。

雕刻的擬人化象徵

在基督教藝術中，雕刻長久以來一直擔負著傳遞教會訓誡的使命，教堂裡的雕像一般都含有濃厚的象徵意義。查德聖母院門廊兩側的先知、國王、貴婦及其他《聖經》裡的人物群，不僅像象徵基督的教誨與世俗貴族的護持，也顯示出法國藝術家充滿人性的現世精神。相對地，習於抽象思考的德國

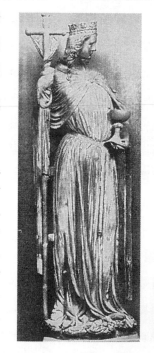

圖52：〈基督教會〉（左）與〈猶太教會〉（右），約1235年，石雕，法國史特拉斯堡聖母院

雕刻家將這歷史淵源極深的兩大教會，塑造成兩位姿態優美的女子，分別手持代表基督教和猶太教的象徵物：前者頭帶王冠、手持承接鮮血的聖杯和十字架長杆，象徵基督的受難和基督教會的勝利；後者低垂著頭、雙眼以布條綁住，手持折斷的長矛以及滑落的律法石板。

人則偏好抽象概念的擬人化表現。位於當時德國西南方的史特拉斯堡（現為法國東北部亞爾薩斯省的大城）聖母院南面大門兩側的雕像〈基督教會〉與〈猶太教會〉，即是這類擬人化象徵的代表。這組題材本身隱喻的內容十分豐富，大多不離復活與死亡或者經典與律法等意義，有時也被視為暗喻，並且歌誦著基督徒與猶太人的和好。在這一組雕像上，雕刻家不僅改變了傳統主題，也在雕像造形上創造了一個新的風格：緊貼於身的長袍下，顯示出柔軟優美的修長體態；細緻而垂直的衣褶表現也與前述查德及理姆斯教堂裡的雕像顯著不同。雕刻家賦予雕像一股神秘優雅的氣質，藉此訴說他所要表達的抽象概念。

寓言的道德勸說

這種雕像的擬人化表現，實有其傳統。在中世紀神學作品及手抄本繪畫中，原本即有將抽象的道德概念（如善、惡、謙遜等）加以擬人化的習慣，並配上情節故事的解說，使不識字的信徒也能了解其寓

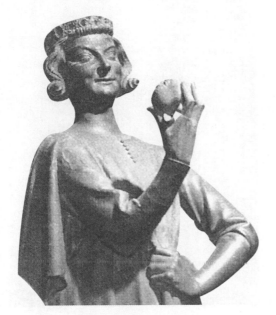

圖53：〈引誘者〉，約1270—1300年，石雕，高170公分，法國史特拉斯堡聖母院

一個外表瀟灑體面、笑容可掬的貴族男子，手上高舉著在基督教傳統中象徵誘惑的蘋果，像是勸人吃食；在他的身後卻爬滿了各種醜惡毒蟲。雕像傳達了教會的訓示：塵世間美好的事物，宛如包了糖衣的毒藥，只有一心歸向上帝，聽從上帝的旨意，才能得到真正的幸福。

意，得到教化。雕刻家此時開始將這種道德勸說的手法，應用在大型雕刻的製作上。另一座位於史特拉斯堡聖母院西面門廊的〈引誘者〉雕像即是這類雕像的典型。由於13世紀中葉城市的繁榮與經濟的興盛，使市鎮商人與市民階級的地位日漸重要，雕刻家於是也開始製造一些符合市民趣味的作品。這尊雕像大約出自於13世紀末，以外表體面、風度迷人的宮廷青年象徵罪惡的誘惑，多少反映出當時的人對宮廷文化華而不實的作風的譏諷。

寫實風格的發展

此時，德國地區的雕刻家不斷吸收來自法國的新樣式，將哥德雕刻移植到中歐的土地上，卓然有成。例如位於德國中部班堡大教堂裡的馬利亞雕像，即顯然有法國理姆斯大教堂中馬利亞雕像的影子。除此之外，本地

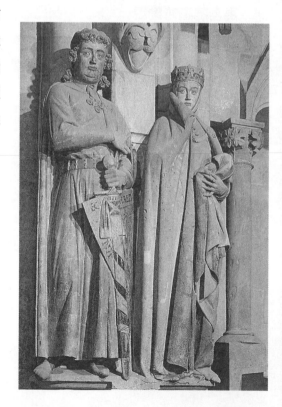

圖54：〈埃克哈爾德與其夫人烏塔〉，1249年，砂岩雕，彩繪，高186公分，德國諾姆堡大教堂

這組雕像位於諾姆堡大教堂的祭壇西側，雕像中的埃克哈爾德伯爵及其夫人，正是教堂的贊助者。伯爵持劍倚盾、一手橫胸：其夫人則頭戴王冠、披風裹身，他們都身著當時流行的宮廷服飾，神情堅毅果敢，充滿對自身地位的自覺。這兩尊雕像都經過彩繪，使其看來更寫實自然。

的雕刻家在觀察自然方面，也有不錯的成績。受託為諾姆堡大教堂製造其創立者之像的雕刻家，即幾乎令我們相信他所刻畫的是當時封建貴族真正的肖像。因為除了寫實的服飾外，雕像本身從手勢與臉龐所散發出來的個人精神特質，使它們彷彿得以穿越歷史時空的阻隔，隨時都會從臺座上走下來，成為現實中勇敢堅毅的武士和高貴美麗的淑女。然而，事實上雕刻家並未真的臨摹這兩位當時政治上的重要人物，因為在雕像製作之時，他們都已去世多年。即使如此，雕刻家在賦予冰冷的石頭靈動的生命力時所創造的寫實效果和神韻，依舊令人動容。

當古典遇見了哥德——義大利

尼古拉‧比薩諾

　　正當哥德藝術以巴黎為中心，在西歐各地造成風潮之時，義大利地區卻沒有什麼熱烈的反應。一直要到13世紀下半葉，才出現一位模仿法國大師的風格，並潛心研究古代雕刻的手法，以期更有力地呈現自然的雕刻家。這位劃時代的藝術家即是活躍於義大利中北部比薩城的尼古拉‧比薩諾（Nicola Pisano, 1220－1284）。他最為人所稱道的作品，即是兩座分別為比薩城的洗禮堂與西恩那大教堂所完成的講道堂。他在這兩座講道堂上創造了一個融合阿爾卑斯山北側的哥德藝術與古代羅馬石棺和早期基督教象牙浮雕的嶄新風格。以一幅在比薩講道堂上的浮雕〈聖嬰降生〉為例，整個畫面的安排繼承中古基督教藝術的敘事傳統，雖然顯得擁擠雜亂，彷彿要將四周的框架撐裂般，但在細部的刻畫上，卻顯示出雕刻家對自然觀察的用心，以及如何將生動的細節安排在適當位置的巧思。從人物的姿態和披衣的處理，可看出雕刻家研究古代大師作品的心得，尤其是斜倚的馬利亞，更令人回想起古羅馬石棺上儀態端莊的貴族婦女。但在空間的安排上，古羅馬時期的作品則顯然開闊得多。

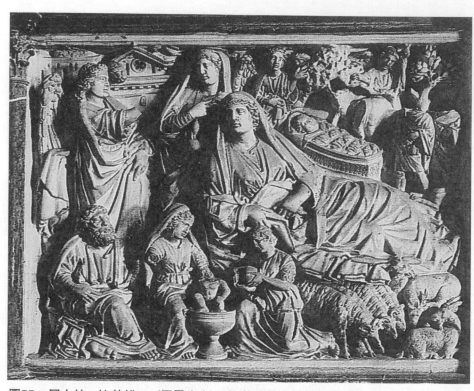

圖55：尼古拉·比薩諾，〈聖嬰降生〉，比薩洗禮堂的講道壇部分浮雕，1255—1259年，大理石雕，義大利比薩洗禮堂

乍看這幅作品時，實在不容易看出它的內容究竟為何。因為，雕刻家在此仍遵循中古藝術敘事傳統，將故事中時空相異場景組合在同一個畫面裡。這樣的手法不但增加畫面的豐富性，同時讓觀者即使不識文字，也能完整的解讀畫面所傳達的故事情節。畫面的左上角是天使報喜，告知聖母馬利亞將產下聖嬰的故事；中間是斜倚在床架上的聖母，聖約瑟和兩個正在幫聖嬰洗浴的僕人則在左下方；畫面的右上角出現襁褓中的聖嬰、牧羊人和天使，右下角的羊群顯然是屬於牧羊人的。浮雕中所要傳達的內容，正是「天使報喜」、「耶穌誕生」、「聖嬰的沐浴」和「牧羊人報信」四幕情節。

喬凡尼·比薩諾

尼古拉·比薩諾所開創的新風格，不久即為他的兒子喬凡尼·比薩諾（Giovanni Pisano, 1245—1320）所繼承。他一開始跟隨著父親，在工作坊

中學習雕刻技藝,但很快地,他便發展出自己的風格,成為13世紀重要的
義大利雕刻家。他與父親在風格上的不同之處,可由一幅在皮斯托伊亞城
聖‧安德烈亞教堂裡的浮雕觀察出來。這幅浮雕所描述的故事,與前一幅
浮雕相同,也是有關「天使報喜」、「聖嬰降生」和「牧羊人報信」的情
節。在尼古拉‧比薩諾的作品中,人物造形皆透露著一股平衡和諧的古典

圖56:喬凡尼‧比薩諾,〈聖嬰降生〉,講道壇部分浮雕,1293—1301年,大理石
雕,義大利皮斯托伊亞聖‧安德烈亞教堂

畫面中的情節分別是:左上方的天使報喜,中間是耶穌誕生,下方是聖嬰受洗,最右
邊則是牧羊人報信。浮雕中的人物姿態彎腰縮頸,動作強烈,顯示出北方基督教藝術
中,藉著人物誇張而戲劇化的姿態,強化藝術家所要表達的情緒感染力。尼古拉的馬
利亞莊重自制,即使是剛分娩後,仍是神態自若,眉眼間有一股屬於貴族的威嚴。但
喬凡尼的馬利亞卻是一個尋常少婦,流露出一個剛生產完的母親,不顧自己虛弱的身
體,仍強打起精神,一手伸向襁褓中的嬰兒,慈愛地望著自己的孩子。這樣的形象,
反而更能打動凡夫俗子的心。古典與哥德風格在人物情感的表現方面,差異即在此。

美，莊重而不誇張，令人想起晚期羅馬時代厚重的雕刻風格。但喬凡尼・比薩諾顯然對北方哥德風格的領會更有心得。他在這幅浮雕中所表現出來的特質，即充滿法國哥德式的柔軟與纖細，人物的姿態誇張，畫面的安排活潑。而他為西恩那大教堂正面外牆所製作的雕像〈米麗安〉與〈西蒙〉，所表現出來的戲劇性情感表現，則與北方哥德藝術大師們的精神實有相通之處。喬凡尼・比薩諾的成就，即是將北方哥德風格與義大利傳統完美融合於一爐。

3. 貴族與市民的時代（1280—1400）

13世紀是哥德大教堂的世紀，雕刻也像其他藝術一樣，扮演著服務教堂建築的角色。到了14世紀時，這種情況便開始有了轉變。

12世紀中葉的歐洲仍是人口稀少、鄉民聚居的大陸；在政治上則是封建制度盛行。封建諸侯的城堡與修道院分別是當時世俗權力與精神知識的核心。隨後，各地大主教開始在市鎮上建立起代表個人權力與榮耀的哥德式大教堂，也同時帶動了市鎮居民的自我覺醒。到了14世紀，這些市鎮漸漸茁壯成商業中心，經濟的自主讓市民開始感受到不需依賴封建領主，也能獨立擁有富足的生活。城鎮的繁榮，同時吸引住在城堡莊園裡的貴族，他們帶來上流社會的豪奢習氣與享樂的生活，而他們的品味，也時常影響當時藝術表現的風格。此時人們對宗教的觀點已十分世俗化，一般大眾多以功利的角度看待信仰。14世紀的歐洲已不再是十字軍的時代，也不再屬於封建武士與城堡貴婦的世界；而是如義大利方言文學作家薄伽丘（Giovanni Boccaccio, 1313—1375）在《十日談》中所描述的騎士、鄉紳、修道士、酒館主人與工匠等各種活靈活現的人物活躍的歷史舞臺。

雕刻的新題材

在如此充滿世俗化的社會之下，雕刻漸漸脫離教堂建築，成為私人禮拜堂的收藏品，或是為貴族留下永恆形象的紀念碑。因此，雕工精緻的象牙鑲板再度流行，貴族的私人雕像取代聖人雕像，成為大型雕刻的主角。此外，由於對世俗事物的普遍關心，一般大眾日常生活的真實景象，如田野鄉夫的勞動，以及狩獵的貴族仕紳，也都成為雕刻家喜好的題材。在與宗教信仰有關的雕刻方面，則充分表現出藝術家在觀察自然上的成果。他們藉由表達人類真實的形象與情感，引發人們內心深處的共鳴，而使雕像

圖57： 〈圍攻愛情的城堡〉，14世紀前半葉，象牙雕製，英國倫敦大英博物館
雕刻家在這件以象牙雕的置物匣蓋上，俏皮地描寫一群為抱得美人歸而奮不顧身的
騎士。城堡上的愛神將愛之箭射向騎士，而深受相思之苦的騎士在城堡外全副武裝，
奮力進攻，企圖攻破象徵男女之間那道藩籬的城堡，贏得站在城堡上的宮廷淑女的芳
心。部分騎士為了得到所愛之人的青睞，甚至不惜兵戎相向。雕刻家將這現實世界荒
謬莫名的的情狀，以幽默風趣的手法呈現出來，令人會心一笑。

更具說服力。因此14世紀的藝術在某種程度而言，代表了藝術從中世紀早期純粹附屬於宗教、以基督教神學的指導為依歸的本質，轉而開始反映真實世界，並呈現以人自身的需求為出發點的現實意義。這種初步的人本精神，為往後文藝復興的人文主義墊下了根基。

宮廷趣味的反映

大體而言，14世紀的雕刻藝術在現世主義的風氣之下，世俗君王與貴族的價值觀顯然較遠在羅馬的教廷更具影響力。他們追逐世間的權勢，競相誇耀各自的財富，並且重視享樂。在宮廷趣味的需求下，雕刻藝術的題材也不再僅止於描繪嚴肅的宗教故事，有些作品甚至以輕佻戲謔的手法，反映出現實世界裡宮廷生活的景象。

私人雕像與墓像的流行

在傳統貴族的價值觀中，個人尊嚴與榮譽的維護，是12、13世紀裡騎士精神的延伸。封建制度日漸沒落之後，這種重視個人榮耀與名望的價值觀，也促使藝術家為符合上流階級的需要，而創造出新的表現形式。有錢的主教與貴族開始委託藝術家為他們私人擁有的教堂和小禮拜堂製作奉獻用的雕像或繪畫，並且要求在作品上刻繪出贊助者及其家族成員的肖像，一方面希冀獲得特別的神寵，另一方面也藉此表現出自己與家族的地位與聲望。

事實上，將奉獻者或贊助者製成雕像，放在教堂中的做法，在13世紀的德國諾姆堡創立者雕像中即已出現，但這在當時只是個別的例子，並未流行開來，直到14世紀，才形成一股普遍的風氣，成為個人社會地位與權勢的象徵。這類突顯個人功德的雕像，常以墓像的形式出現，雕像人物身上通常穿著適合其身分地位的服飾，或手持能彰顯其成就的象徵物，以紀

念其生前的豐功偉績。除此之外，當時一些貴族騎士，也會為自己心儀的宮廷淑女，委託雕刻家做像。這些穿著貴族服飾、丰姿嫣然的貴婦人，也成了聖母馬利亞雕像外，最流行的女性題材。

墓像的盛行是14世紀雕刻藝術的特色之一。事實上，中古早期即有墓像出現，但數量極少。到了12世紀中，才進一步在法國北部流行開來。這些墓像多半屬於國王、主教、封建諸侯，及其家族成員的雕像。他們彷彿沉睡了般，靜謐而莊嚴地的躺在石棺之上，讓每個經過的人都能駐足下來，瞻仰他們的遺容。這種形式的墓像，顯然已具有紀念碑的性質，也彰顯出當時世俗君王的政治力量，足以與教會相抗衡。由於墓像所刻畫的，是在真實世界裡顯赫一時人物，因此已多少呈現出寫實的個人特徵。早期這些木刻或石造的雕像多為彩繪，以增加真實感；到了14世紀，雕刻家呈現真實人體的手法更加成熟，因此 難度較高，但最能呈現永恆價值的大理石，也開始成為雕刻家在表現墓像時經常使用的材質。

圖58：〈尚・提桑第耶呈獻利歐禮拜堂的模型〉，1333－1344年，石雕，彩繪，法國圖魯茲奧古斯丁博物館

雕像中的圖魯茲主教身穿主教聖衣，頭戴主教高冠，以半跪的姿勢，上身微向後傾，手上懷抱著一座以實物縮小的小禮拜堂模型。他本人正是這座小禮拜堂的贊助者，以作為自己的長眠之所。這座雕像看似充滿虔誠的宗教熱忱，事實上卻是宣示個人的權力，主教手中的禮拜堂，即是他的所有物。雕像本身刻畫寫實的面容，如同當時其他墓像一般，具有十分個人化的特質。

雕刻與新的崇敬形式

〈巴黎的黃金聖母〉

由於世俗化和宮廷趣味流行的結果，14世紀最受歡迎的雕刻藝術，顯然不再是裝飾於哥德式教堂內外的石雕作品，而是傳統歐洲藝匠所擅長的貴重金屬和象牙製成的小型雕刻品。這些雕刻作品通常不是放在大教堂中供眾人膜拜的，而是準備給富有貴族的家族禮拜堂，供作私人禱告之用。因此，14世紀雕刻流行的審美風格，也最能從這些精細工藝中觀察出來。其中最著名的，即是一所謂〈巴黎的黃金聖母〉。這是1339年一位貴婦奉獻給巴黎近郊聖・德尼修道院的一尊聖母金像。這尊精美絕倫的馬利亞雕像在整體造形上承襲前述出自13世紀的亞眠聖母像：溫柔慈愛的母親與天真頑皮的嬰孩。在藝術家的眼中，馬利亞彷彿化身為優雅的巴黎貴婦，而聖嬰就像是凡人的小孩。這類形式的馬利亞雕像十分受到哥德晚期的藝術家所喜好。雖然製作這座雕像的藝術家在造形上或許只是追隨這個潮流，但在每一個細

圖59：〈巴黎的黃金聖母〉，1339年，鍍金的銀、琺瑯、黃金和寶石，法國巴黎羅浮宮
馬利亞的左手抱著聖嬰，右手持著一支權杖，權杖頂端以寶石鑲嵌象徵法蘭西王室的百合花。雕像的基座則以精細的琺瑯畫，分別描述耶穌從受難到復活的事蹟。這尊精美的雕像不但顯示此時金飾工藝及琺瑯藝術的進步，也呈現出宮廷風格的典型。

節上的潤飾，則充分顯露出個人敏銳的巧思與精湛的技藝：聖母的身形有如流暢的S形曲線，優雅自然，絲毫不覺勉強；小巧的頭部搭在修長的體態上，細緻而具有韻律感的披衣線條，閃爍著奇妙的色澤變化。整件作品所散發出的優雅氣質與細膩精巧的手工，值得讓人回味再三。

巴爾勒家族

這種原來在法國流行的優雅風格與觀念，在歐洲各地產生極大的回響。此時，一個來自盧森堡的家族統治了中歐地區，他們定居於布拉格。由於王室對這種法國宮廷風格的喜好，促成許多服務於朝廷的藝術家和家族工作坊也相繼模仿這種優雅的造形，投入哥德風格雕刻的懷抱。其中最著名的，即是巴爾勒（Parler）家族。這個著名的家族工作坊成員不但是雕刻家，同時也是建築師，曾參與許多歐洲市鎮的教堂建築，也留下不少動人的雕刻作品，其中包括在布拉格大教堂頂樓柱廊裡的一系列精彩胸像。這些雕像人物多半是教堂興建的捐贈者，作用和其他贊助者雕像相同。重要的是，雕刻家在此展現精湛的寫實能力，使我們相信，這些雕像

圖60：彼得‧巴爾勒，〈男子胸像〉，1379－1386年，石雕，捷克布拉格大教堂
這尊位於布拉格大教堂裡的胸像，具有十分鮮明的個人色彩，寫實特徵濃厚。有史家認為，這很可能彼得‧巴爾勒的字雕胸像，在雕刻史上的意義非常，因為它是目前所知最早的雕刻家自製肖像。

都已是真正的「肖像」。其中還包括一尊據稱是參與工作的藝術家之一，彼得・巴爾勒（Peter Parler, 1330—1399）的胸像。

　　隨著巴爾勒家族成員的足跡，這種新風格也被帶至中歐各地，包括在萊茵河岸的科隆。當時的歐洲雖然在政治上互有從屬，但並無真正的國界觀念。人們可以自由地從一地遷徙到另一個君王的領地；藝術家與各種思想也從一個中心旅行到另一個中心。沒有人會把其他地方的成果當成是「外邦的」而加以排斥；相反的，大家互相交換經驗，並吸收他人的成就。14世紀末，這種源自法國的優雅風格普遍為各地藝術家所接受，並與本地藝術融合，而醞釀出所謂的「國際風格」。

「聖母慟子像」的出現

　　在有關基督教題材方面，哥德時期的藝術家習於在人物身上注入豐富飽滿的情緒力量，藉以喚起信徒在情感上的共鳴。優雅而溫柔的「聖母與聖嬰像」表現出人類真摯動人的母愛光輝，相較之下，在德國發展出來的「聖母慟子

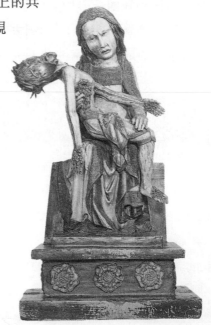

圖61：〈羅特根的聖母慟子像〉，約1300年，彩繪木雕，高26.5公分，德國波昂萊茵地方博物館

這尊木刻像如同其他「聖母慟子像」，表面漆上鮮豔的色彩。強烈的情緒張力表現在聖母因哀痛而低垂的頭，以及基督乾枯而僵直的軀體；淌著鮮血的傷口誇張而令人驚心。雕刻家便是利用這種戲劇性的手法，來激起人們心中的恐懼和憐憫之情。這種刻意表現情緒感染力的作風，實與日耳曼地區早期中古雕刻的精神有相通之處。

像」，則呈現出一位痛失愛子的母親最深沉的控訴。這個雕刻題材如同「聖母聖嬰像」般，並非出自《聖經》的記載，而是後人為私人禱告用而創造的新造形。14世紀橫掃歐洲、並造成大量人口死亡的黑死病，不但使中古歐洲社會在各方面發生根本上的動搖，也導致宗教圖像表現的重大改變。「聖母慟子像」即是在這樣的背景下產生的新題材。這類雕像中的聖母呈坐姿，神情哀淒，膝上橫躺著剛自十字架上卸下的耶穌屍體。傳統中被塑造成如少女般純真嬌美的聖母，在此成了因突遭變故而悲痛逾恆的母親；枯槁而無生氣的屍首則取代了過去高貴莊嚴的救世主形象。這類表達人類悲苦與無助的題材，讓當時飽受生命威脅的歐洲人產生了深切認同感，彷彿對聖母的痛苦感同身受。

斯魯特與〈摩西之井〉

「聖母慟子像」中形容枯槁、鮮血漫流的軀幹，幾乎將人體原有的特質扭曲變型了。到了14世紀末，荷蘭雕刻家斯魯特（Claus Sluter, 1355－1405）開始重新對人體的重量與質感產生興趣，他們的作品甚至讓我們可以觸及到某種程度的真實。斯魯特在法國為勃艮地公爵工作，並且擅長石雕。他的作品人物渾厚雄壯、簡樸有力，與當時精美細緻的國際風格截然不同，更看不到任何渲染情緒的誇大的描寫。在他的〈基督受難像〉中沒有強烈而戲劇化的痛苦表情，但我們依舊可自雕像中基督緊閉的雙眼，單薄而微張的雙唇，感受到在淡然平靜的面容下那份攝人心弦的苦楚。這種痛苦不是身體的，反而像是內心深處因悲憫世人而產生的深沉苦痛。斯魯特最出名的一件作品，即是一組稱為〈摩西之井〉的先知群像。雕刻家在此運用寫實的手法，使每尊雕像都呈現出個人化的精神特質，並巧妙地使它們與四周的空間自然地結合，彷彿真實地站立在觀者眼前。這種真實感令雕像得以在沉穩厚重的造形之下，從冰冷堅實的石塊中產生出驚心動魄

的人性力量。雕刻家在此將這些《舊約》中的先知塑造成因得上帝的啟示，而沉重地肩負著人類未來命運的偉大智者。除此之外，斯魯特在安排各個人物的肢體動作時，顯然經過精心的設計和考慮，無論是抬頭、俯身和手臂的角度或是披衣擺動的線條之間，都呈現出和諧穩定的莊重感。

大體而言，14世紀的藝術所呈現的特色，在內容上即是社會價值重新受到肯定，藝術家對周遭真實生活的一切光彩與歡欣感到興趣，而使那些以世俗生活及人物為題材的作品大為增加。但是，他們卻未曾離開宗教，只是藉著展現人性的特質及現世的共鳴來喚起人們對宗教的熱忱。就風格而言，從前藝術家呈現《聖經》故事的公式，以及運用這些知識將人物重新組合的手法，如今已顯然無法滿足新時代的需求；藝術家必須先觀察自然、研究自然，然後將其轉化成令人信服的作品。這些都象徵此時的人們對現世的關心。這種人本精神，將延續到下個世紀。

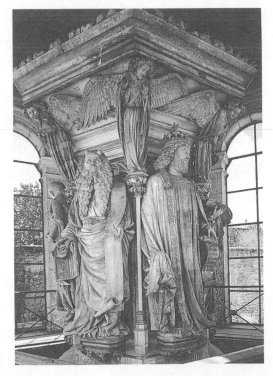

圖62：斯魯特，〈摩西之井〉，1396－1405年，彩繪石灰岩，高200公分，法國狄戎香普摩的卡爾特修道院

這件象徵生命之井的作品曾一度作為標示朝聖地噴泉的大十字架底座，規模極為龐大，單是那些環繞在四周的先知們即高達2公尺。這些先知預言基督的受難，每個人手中握著一本記載預言的大書或卷軸，似乎都因這場即將降臨的悲劇而沉思。圖中左邊所刻畫的人物即是摩西。

四、北方的晚期哥德風格——
15世紀至16世紀

1. 一統風格的分裂

「國際風格」在14世紀下半葉萌芽之後，由於各地藝術家的交流與激盪，隨即在歐洲迅速發展開來，最後在15世紀達到高峰。包括義大利地區在內，歐洲各地的藝術都在「國際風格」的影響下，於15世紀初期呈現暫時的一統局面。不久，當義大利藝術家將阿爾卑斯山以北的現世傾向帶入本地藝術的同時，也重新發現義大利古典文化中的人文精神。雕刻家開始仔細研究古代雕刻的方法，再度欣賞古典雕刻中的人體之美，從而在15到16世紀間發展出耀眼豐碩「文藝復興」。「文藝復興」的發展，最先開始於以佛羅倫斯等城市為首的義大利地區，爾後在16世紀慢慢往歐洲北部擴展。

在15世紀間，正當義大利地區的「文藝復興」如火如荼地展開之時，阿爾卑斯北側的一片廣大地區仍然籠罩在晚期哥德的國際風格之下。事實上，北地的基督教傳統長久以來便遠較南方強大，因此即使對現世表示關注，最終仍都以信仰為依歸。較好的藝術仍是屬於那些表現宗教題材的作品。在這樣的背景下，北方的藝術家並不排斥國際哥德風格，反而以其為立足點，因此不像南方的藝術與過去明顯不同。法蘭德斯（今荷、比、盧一帶）的畫家在纖細繪畫的寫實技巧，無論在北方或是義大利都十分受歡迎，但依舊屬於國際風格的藝術。雖然如此，藝術家在突破前人留下的準則，創造具有個人特色的作品方面，仍有相當可觀的成就。

2. 晚期國際風格的發展

在歐洲即將進入15世紀之初，中古雕塑史的最後一個樂章即以優雅的國際風格展開。整個歐洲包括義大利北部、西班牙、德國、法國、英國、尼德蘭，甚至到波西米亞地區，都在這股潮流的籠罩之下。國際風格的產生，事實上可視為14世紀宮廷藝術的最高成就；宮廷貴族愛好風雅的品味，也使這種風格在各地君侯及其追隨者間十分流行。如在布拉格查理四世的王宮裡服務的巴爾勒，以及在法國為勃艮地公爵工作的斯魯特，都是15世紀國際風格的先行者。

聖母馬利亞崇拜

這種以優雅風格為勝的雕刻技藝，在當時的歐洲各地十分盛行，舉凡私人禱告用的聖人雕像、小祭壇，以及墓像等，無不留下藝術家演練這個新技巧的痕跡。在所有國際風格的雕刻類別中，以所謂「美麗的聖母馬利亞」形式最為引人注目。這種以S形的姿態表現女性柔美優雅氣質的聖母聖子雕像，最早出現於13世紀中期的法國北部。到了15世紀初，在以波西米亞及德國為主的中歐地區產生了極大的回響。造成這種流行的原因，多少與15世紀極為興盛的聖母馬利亞崇拜有關。聖母馬利亞被當時教會推崇為完美女性的化身，擁有一切人類「柔弱的美德」——如順從、愛、謙遜等。這類馬利亞雕像的造形，也多反映出調和理想與真實的美感，以及非物質性與人性兼具的嫵媚。

戲劇性的動態表現

歐洲的前輩們並不像古代埃及和近東地區的藝術家，習於長久接受一種固定的觀念，他們總是不斷地嘗試各種突破窠臼與成規的可能，找尋另

一種呈現真實的方法。因此，我們不難想像，國際風格中流暢優美的衣褶表現，在歐洲各地盛行了半個世紀之後，即有雕刻家在15世紀中期發展出另一種截然不同的處理方式。這種針對優雅風格的圓弧造形所產生的反動力量，主要出現在法國以北地區，包括德國及荷蘭等地。特色在於表現出聖母衣裙厚重布料的質感，以及翻折成尖角狀的衣褶紋理，並且將聖母的身軀完全包裹在層層翻覆折曲的衣袍內。這種尖角狀的衣褶表現，即是所謂的「棱角風格」。此外，德國南部地區的雕刻家則偏好另一種如波浪般翻騰狂亂的衣褶處理，使整座雕像充滿戲劇化的律動感。

這種紛亂如雲的衣褶紋理，與優雅風格中和諧而有韻律感的褶紋，正代表哥德藝術中兩股存在以久的相對風格：一則用誇張驚怖的手法，描寫強烈的情感張力，以強調現實世界裡苦難的一面；另一個趨勢即是藉精緻優美的堆砌，歌頌人世間美好的德性與光榮，進而共同創造出一個天堂般的理想幻境。前者在16世紀的晚期哥德藝術發展中有日漸增強的趨勢。而這兩股風格趨勢的融合，也為17世紀的巴洛克藝術創造出肥沃的土壤。

圖63：〈聖母聖嬰像〉，15世紀末，菩提木刻，法國巴黎羅浮宮
這尊來自上萊茵地區伊森海姆城聖安東尼修道院的〈聖母聖嬰像〉，呈現與當時流行的「柔軟風格」截然不同的表現形式。這樣的風格卻普遍流行於中歐地區。聖母的身形厚重，尤其是翻飛奔騰的衣褶表現，與平靜柔和的臉龐互成對比，更顯出一股戲劇性的情感張力。

除了聖母馬利亞與耶穌的題材外，此時單獨以聖母馬利亞為主題的圖像，也出現多種不同的形式和內容。其中較為特殊的一種造形，即是以大披肩保護眾人的聖母雕像。這類雕像也屬當時馬利亞崇拜的一部分：人們將所有女性具備的美德投射到萬福的基督之母身上，希冀在其撫慰人心的母性力量之下，得到心靈上的救贖與恩寵。蜷縮在聖母衣袍下的人們不分貴賤，似乎也象徵著：在神的祭壇之前，眾人皆是平等。

「火焰式風格」的雕飾

　　哥德晚期的藝術家在大型建築的裝飾上，雖然仍繼續發展哥德建築中的尖拱及細柱等典型要素，但喜好的時尚已有所不同。15世紀的藝術家對於複雜花格窗飾與充滿夢

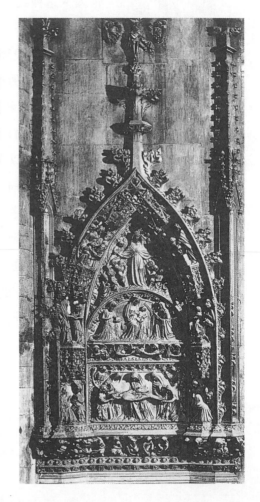

圖64：米蘭大教堂南面聖物保藏室大門上方的雕刻裝飾，約1393年
這組門廊雕飾給人的第一印象，即是裝飾精緻茂盛的尖拱，與羅曼式及早期哥德式教堂建築上的圓拱造形趣味相異。尖形拱內的平臺分別雕繪著馬利亞崇拜中最主要的三個題材，由上而下分別是馬利亞以衣袍護佑眾生、馬利亞抱著聖嬰，坐在施洗者約翰及聖安德烈之間，以及聖母慟子圖。尖拱外框周圍雕飾各種關於馬利亞生平事件的雕刻，其餘空隙部分，則被大量精巧瑣碎的雕鏤藻飾所填滿。整個尖拱裝飾繁麗，令人目眩神迷。

幻色彩綴飾的熱中，顯然較早期哥德更甚。這種華美精細的花飾在尖拱上奔騰飛舞，給人火焰般的印象，因此有時也被稱為「火焰式風格」。除了尖拱上的裝飾雕花外，有時人們也在尖拱內的牆面雕刻各種取材自《聖經》故事的浮雕，將整個內壁填滿，更顯得豐富華麗。這種對繁複裝飾的喜好，令我們聯想到早期塞爾特和日耳曼藝術中迷離魅惑的交織花樣。例如在義大利北部米蘭的哥德式大教堂，位於南面聖物保藏室大門上的尖拱雕飾，即屬此類風格中的典型。

這種新的裝飾風格應用極廣，不但出現在教堂及世俗建築中，甚至也以木雕的形式，模仿哥德式建築鏤空雕窗的樣式，作為祭壇浮雕的裝飾。這種祭壇雕飾愈到晚期，花樣愈繁複精緻，而成為晚期哥德的雕刻家裝飾

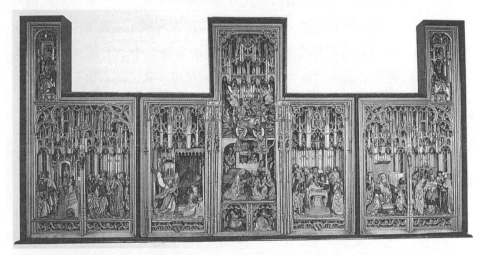

圖65：三葉祭壇浮雕，約1500年，鍍金、彩繪木刻，比利時布魯塞爾市立博物館
這種可閤蓋式祭壇的起源可追溯至早期基督教藝術中的象牙鑲板浮雕，不過當時主要是以單片或雙翼的形式出現。到了14世紀，由於建造私人禮拜堂之風興起，為了適應這種新的禱告形式的需要，於是發展出規模較大的三翼祭壇浮雕，也就是左右兩翼的鑲板有如蓋子般可將中間鑲板完全閤上。這件三葉祭壇上的內容，描述的是聖母馬利亞生平事蹟與耶穌童年的故事。

大型群像作品的基本元素，尤其是附有側翼的祭壇雕飾更是如此。這類可移動的祭壇外表看起來像是個大型木匣，裡面雕刻各種《聖經》人物的造形及精巧複雜的雕飾；左右通常附有活動的側翼，可視需要將祭壇關閉起來，闔蓋之後的側翼外表，也多半繪有其他聖人或富有宗教寓意的圖像。火焰式風格在15世紀十分盛行，許多教堂都喜好這類精雕細鏤、裝飾華麗的祭壇，而讓技藝精湛的雕刻家得以在祭壇中發揮他們無窮的想像力與創造力，製作出不少精美絕倫的作品。這種結合繪畫、微細的建築式雕鏤，以及雕像的祭壇雕飾作品，也最能將晚期哥德藝術的精華展露無遺。

基督教傳統下的人本精神

15至16世紀間，北方的藝術家在哥德藝術的傳統之下，對自然的觀察與呈現有了更進一步的發展；與此同時，南部義大利「文藝復興」的藝術家對表現人體方面的新觀念也對北方的藝術家產生不小的震撼。大體而言，北方的藝術家雖然也致力於真實自然的呈現，高明的畫家和雕刻家甚至能夠忠實地複製每一根毛髮、每一條皺紋，或是手背上每一根青筋；但他們卻不以複製真實為藝術家的使命，或是將藝術視為探究美的法則。對他們而言，藝術只有一個目標，也就是中世紀一切宗教藝術的目標——用圖畫來提供教義，宣揚教會所倡導的神聖真理。

1477年，德國的祭壇雕刻家史托斯（Veit Stoss, ？—1533）受克拉考城（今波蘭西南部）的聖母堂委託，製作了一件規模龐大的祭壇雕飾。一般而言，這類祭壇雕飾在教堂中的陳列位置，通常和參與聖禮儀式的瞻仰者有一段很大的距離。因此製作這麼一件從遠處看的巨大祭壇，便必須把握明確清晰的原則，將《聖經》裡的主題呈現在信徒眼前。在這件作品的主祭壇上出現的人物不少，但雕刻家將每個人物做一番精心的安排和設計，使我們能清楚地辨認出每一個人物、情節的輪廓和相互間的關係，甚至從

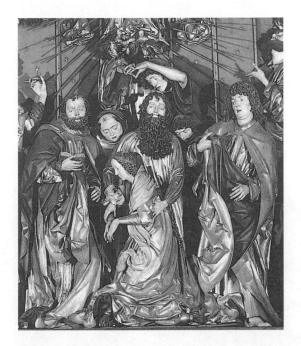

圖66：史托斯，〈馬利亞之
死〉，聖母堂的主祭壇部分，
1477－1489年，木刻彩繪，波
蘭克拉考聖母堂

神龕中央所描寫的正是「聖母之
死」的情節：聖母跪坐在眾門徒
之間，在禱告中逐漸斷息。雕刻
家呈現使徒們親眼目睹整個事件
時各種不同反應的手法，令人印
象深刻；我們似乎可以從他們臉
部的神情，揣摩出其內心情緒的
激盪。狂亂鬈曲的頭髮與鬍鬚樣
式，則是15、16世紀之交流行在
中歐地區的典型風格。

最細小的部分，都可看出其清晰的圖樣設計所展現的價值。雖然史托斯在
此表現的是基督教藝術的一貫傳統 —— 以明晰易辨的圖樣達到宣傳教理的
效果。但是這種明晰的構圖法並未阻礙藝術家呈現真實的企圖。尤其是精
細刻畫的頭髮和栩栩如生的雙手，都顯示出雕刻家驚人的寫實能力。但是
誇張的表情，以及紛亂狂野的衣袍都傳達出豐沛的情感張力，顯示出雕刻
家仍希望藉著戲劇性表現所帶來的情緒感染力，傳達強烈的宗教情感的喜
好。

寫實化的宗教情操

　　活躍在德國南部烏茲堡的林姆施奈德（Tilman Riemenschneider,
1460－1531），於1499－1505年間所完成的一座祭壇浮雕中，有一幅描述
《新約聖經》所載，耶穌在受審判前與他的門徒共進晚餐的情節。在這幅

〈最後的晚餐〉中，我們再度看到雕刻家為求畫面清楚易辨所做的努力。
林姆施奈德在此精心努力創造一個真實的場面，不願在畫面上留下任何空
白或無意義的部分。為了讓觀者能一眼即看到背叛者的模樣，他將猶大放
在中間最顯眼的地方，並且儘量把其他人物分散在兩旁。我們觀察到雕刻
家在刻畫前排坐人物的巧思與用心：猶大身後的兩個門徒正低低爭論著誰
是出賣者，在他身前的幾個門徒則靜觀整個場面，彷彿若有所思。而無論

圖67：林姆施奈德，〈最後的晚餐〉，聖血祭壇的聖龕浮雕部分，1499－1505年，菩
提木刻，德國羅登堡雅各教堂

這件祭壇雕刻是林姆施奈德受羅登堡雅各教堂所委託而製。在這幅描繪〈最後的晚餐〉
的浮雕上，圍坐在長桌四周的人物被安置成兩排行列，站立在中央的猶大，突破這個
上下的平衡，使整個畫面也呈現左右的對稱感。耶穌在受難前與門徒的最後晚餐上，
暗示門徒中將有人要背叛他，在眾門徒張口結舌、交頭接耳之際，被收買的猶大手裡
拿著金袋，故作詫異地向耶穌問候。雕像人物細密貼頸的及肩捲髮，以及折曲翻飛且
剛硬多角的衣褶表現，正是林姆施奈德的獨特風格。

在人物的肢體動作或細節的描寫上，都說明此時雕刻家對自然的細緻觀察與純熟的寫實能力。

這些逼真動人的刻畫，都是為了使信徒更能了解圖像所要表達的內容，並思索這個事件的意義。雕刻家再現自然、探究自然的目的，無非是要使作品裡所要傳達的宗教內容更使人信服。這也正是此時北方藝術家在根深蒂固的基督教文化籠罩下，呈現出與同時代的義大利地區截然不同的人本精神。

過去幾個世紀以來，人們對中古藝術的忽略，常常是來自古典愛好者根深蒂固的誤解，以為是古典文化衰微後的退化現象，甚至有「黑暗時代」的貶稱。如今我們知道，歐洲中古時期藝術的豐富和多樣性，與歷史上其他時代的藝術相較之下毫不遜色。而近代藝術史家也對中古藝術有較為中肯的評價。基督教對中世紀歐洲人在生活各層面的深入影響，不是今日的我們可以想像的。基督教藝術雖然為宗教服務，但並不代表傳統的題材無法產生偉大的作品。事實上，藝術的偉大性並不在於有無新發現；一位藝術家可以不是「進步的」，但卻很偉大。原因在於他如何運用所熟悉的知識與發現，幫助他傳達心中所思索的東西，讓觀者也能領略到作品所散發的誠摯力量。至少，這對中古時代的藝術家而言，的確是件重要的任務。

第 V 章　義大利的文藝復興
———15 世紀至 16 世紀中期

一、文藝復興的內涵

1. 「文藝復興」的由來

瓦薩里與「藝術再生」的觀念

「文藝復興」一詞最早出現在義大利畫家、藝術史家及建築家瓦薩里（G. Vasari, 1511—1574）於1550年出版的《最傑出的畫家、雕塑家、建築家傳記・序言》中。他從藝術史的角度，指出藝術產生於埃及，繁榮於希臘、羅馬。但自野蠻民族傾覆偉大的羅馬帝國後，最傑出的藝術家以及他們的作品也隨之被埋沒在廢墟之下。加上基督教興起後，一些狂熱的基督徒在肅清異教的過程中，進一步毀壞古代雕塑和繪畫，加速了古代偉大藝術的毀滅。直到13世紀起，藝術才又在義大利開始「再生」。

新時代的開始

瓦薩里的「藝術再生」概念在兩、三百年後走出義大利，並最早由法國學者將其譯成詞義相同的法語。1800年左右，人們開始使用法文"Renaissance"一詞，指稱15至16世紀的文學、藝術及科學運動。中文通譯為「文藝復興」。但事實上，這個法文中譯為「再生」、「復興」的字眼，並不僅意味著文藝方面的發展，而是泛指在這一段歷史時期內所發生的一切事情。「文藝復興」的時代，也就是「再生的時代」，它是此時義大利在社會、政治、經濟、文化等各方面所發生根本轉折的總稱。

古典文化的復興

　　這個新時代的開始，並非突然而至。它根植於中古晚期的現世精神，並反映了城市經濟所帶來在生活各方面的改變。其中最重要的，即是人們重燃對古典文化的熱情，而在14世紀中葉的義大利興起所謂的「人文主義」。人文主義者致力於復興古典文化，學習和研究古典語文，而希臘、羅馬的古典文明也提供人文主義者創作的素材和反省基督教神學的根據。很快地，這個復古運動帶動了藝術、文學、科學、哲學、政治，以及宗教等各方面的反省和變革，從而產生各種適應時代的新思想和新制度，造就了「文藝復興」的時代。因此，「文藝復興」不僅是復古的，更是創新的；它不但代表一個新時代的開始，同時也是中古晚期一連串世俗化發展的結果。這些發展，都在15世紀的義大利達到高峰。

2. 文藝復興在義大利的誕生

恢復「羅馬人的榮耀」

　　這種文化再生的觀念會在義大利蓬勃發展起來，似乎並不令人感到意外。事實上，義大利較西歐任何一地都具有更強烈的古典傳統。在整個中古時代，義大利人便曾設法保存一個信念：他們是古羅馬人的後裔。他們深信，在遙遠的年代裡，以羅馬為首都的義大利，一度是世界文明的中心，直到北方汪達爾和哥德等族的入侵，毀滅了羅馬帝國，才使它的輝煌和榮耀衰微下來；而復興古典文化的觀念，實與恢復「羅馬人的榮耀」的想法密切相關。14世紀的義大利人相信興盛於古代的所有藝術、科學與知識等，已遭北方蠻族摧殘殆盡，而恢復輝煌的昔日並塑造新紀元，則有待於他們的努力。

　　義大利人的這種觀念，其實並沒有什麼事實根據，而且過度簡化文明

發展的歷程。即使羅馬帝國的輝煌文明曾因蠻族的入侵而中斷，但新的藝術在歷盡兩、三百年的黑暗摸索之後，也已慢慢發展出來，一直到哥德時期臻至高峰。另一方面，自查理曼大帝之後，整個中古時期對於古典文藝的復興運動從未真正間斷過；而教堂與修道院對古代作品的收集和稱頌，甚至可追溯至第10世紀。因此，萌發於14世紀的「文藝復興」大體上可說是集這一連串崇古運動之大成。但是，對義大利人而言，由於中世紀的義大利已不再是世界文明的中心，並且退居為歐洲政治、文化的邊陲地區，中古時期義大利的藝術發展也顯然較北方落後。因此我們或許可以明瞭，在對昔日榮耀的緬懷與驕傲下，義大利人自然較北方民族懷有強烈的藝術倒退觀念，而較少意識到中古時期藝術本身的漸進發展。

世俗文化的興盛

雖然如此，14世紀的義大利確實擁有較北方地區更為有利的條件，得以孕育古典文藝的復甦。除了上述在意識上的原因外，中古時代的義大利也比其他基督教地區更具有濃度的世俗文化。當巴黎和科隆等北方大學以研究神學馳名於世之時，位於南方的大學即以研究法學和醫學著稱。此外，由於地利之便，義大利地區受到拜占廷和阿拉伯文化的影響也較北方來得深刻，在西方基督教世界與東方恢復貿易後，義大利地區的城市也成了主要受惠者。隨著經濟的繁榮與私人財富的增加，富商巨賈對藝術品的需求量大增，他們不但資助藝術家的創作，也相對地使本身的鑑賞力逐漸提高。在這種情形之下，藝術的內容和精神自然趨向世俗化，藝術家也因此獲得較大的創作自由，開始向新的題材與形式挑戰。

3. 文藝復興與人文主義

以人為中心的世界觀

「文藝復興」在文化上是個精神昂揚、意氣風發的時代。它與中古時代最大的不同，即是人文主義的興起。人文主義學者先是以研究古典語文開始，進而探求古人的思想，並企圖將這些思想運用在當代社會。他們在古典希臘與羅馬的作品中，發掘出「人」的價值，並以此為基礎，重新審視所有的知識，因而產生新的世界觀。這個新的世界觀，是現世的，是以人為中心的，與基督教建立在「人」與「上帝」關係上的世界觀迥然不同。在上帝所創造的世界裡，個人必須和這世界的基調達成某種一致性，因為存在於這世界的萬物都被賦予一個神聖的共同使命，也就是榮耀上帝。既然是一致的，個人的獨立就不能存在了。人文主義學者的觀點正好相反，他們認為先有個人，才有所謂的「關係」。人之所以可貴在於擁有獨立的人格，有天賦的能力，能夠創造自己的將來。這種觀念，即類似所謂的「個人主義」和「樂觀主義」。

以人為主體的文化

在過去「信仰的時代」裡，人們的生活以教會的訓誨和安排為準則，以上帝的神國為依歸；如今，人們開始重視、並承認現世的真實與價值。這樣的轉變固然與13世紀以降歐洲社會歷經封建制度的衰頹、經濟的發展以及城市興起所造成的世俗化有密切的關係，但人文主義學者的鼓吹和實踐，也功不可沒。14世紀方言文學的興起，正是這種現世主義的結果。素有「文藝復興文學之父」之稱的佩脫拉克（F. Petrarca, 1304－1374）和《十日談》的作者薄伽丘（G. Boccaccio, 1313－1375），即是早期人文主義的代表人物。他們不僅將義大利方言提昇至文學藝術的殿堂，在他們的作品中也反映出古典文化的深刻影響。雖然他們在精神氣質上仍與中古時代極為接近，但在某些信念上，卻使他們成為人文主義的先驅者。人文主義

對於佩脫拉克等人而言，就是以人為主體、合乎人性的思想。他們認為研究知識應該以人為對象和目的，如文學、歷史、哲學等各方面的知識，不應僅是神學的附屬品，更應該成為造福世人的工具。人文主義學者並未侷限於單純的復古工作，而文藝復興的目的也不在於複製古人的作品；他們自古人的遺產中，認知到人類自身的能力，而以這個信念為基礎，再反省過去的知識和權威，因此其成就往往超越古人。另一方面，人文主義學者也並未與中古基督教精神完全脫節，而是致力協調古典哲學與基督教教義。人文主義雖然是一種排斥中古而回歸古典的運動，卻在調和現世的過程中，開創了一個新紀元，成為現代精神誕生的搖籃。

4. 社會的變化與藝術的新需求

藝術的新內容

　　除了人文主義學者的鼓吹外，工商業的發達也造就了社會上一些巨富和上流階級。他們為了維持並擴張財富，而霸持城邦的政治，控制立法，排擠中下階級的平民；同時，為了炫耀財富，他們也提倡文藝。一方面為求生活上的享受，另一方面也為求文化支持者的雅名，他們建築更大更富麗的宮廷庭園、私人教堂和圖書館，甚至為自己和家族建造足以流傳百世的墳墓。在這樣的情況之下，如果說「舊」的哥德藝術是反映社會集體的宗教熱誠和信仰，那麼14、15 世紀的「新」藝術便是表達城邦上等階級的個人主義和自我主義。

　　隨著俗世贊助者的增多，如今藝術已不再是教會和教士的專利品，雕刻和繪畫更獲得解放。在哥德藝術裡，先有建築，而後有裝飾建築物的雕刻和繪畫。在文藝復興藝術裡，雕刻和繪畫開始脫離建築，成為獨立存在的藝術類型。雕刻家和畫家不再依據建築師的整體計畫來裝飾教堂的大門

或圓柱，而以個人的名義獨立完成作品。即使它們有時仍扮演裝飾建築物的角色，也不僅限於裝飾教堂，而擴及到各種公共建築、私人住宅和家具上。在題材方面，建築師不再專造教堂或修道院，包括宮廷、別墅花園、圖書館和墳墓等都是他們發揮長才的地方；同樣地，除了《聖經》和聖人行傳裡的故事外，希臘神話或贊助者的半身像，也成為雕刻家和畫家的重要題材。當然，14、15世紀的藝術仍帶有明顯的宗教色彩，但是俗人贊助藝術，勢必改變藝術的精神、內容和風格，「俗世化」的色彩自然也愈來愈強烈。

藝術家地位的改變

　　藝術家的出現也是文藝復興時代的一個新趨勢。中古時代的藝術家是同業公會的會員，是「工匠」；他們隱身在團體之中，沒有個人的意識，所以其作品大多不載名字。自14世紀以來，在俗世贊助者的要求之下，同業公會對於工匠的種種規章和傳統已不能滿足他們的審美價值，較具才識的工匠就乘機發揮他們的想像力和創造力來迎合富商巨賈的要求。如此一來，有天分的工匠逐漸脫離公會的約束，一躍成為獨立自主、展現個人風格的藝術家。但是，能展露頭角的藝術家畢竟是少數，大多數仍是依附在公會裡的「工匠」。而那些出類拔萃的藝術家已開始受到社會的敬重，他們是真正的個人，對自己的作品感到驕傲。因為在他們的作品裡有他們自己的理想和精神，所以也開始在作品上留下自己的名字。此後，他們的作品不再是工作坊裡代代相傳的模子裡出來的「複製品」，而是藝術家憑自己想像所創造出活生生的「個體」。

　　至此，藝術家的工作本質得以重新定義，他不再是個工匠，而是個有思想的人，而他的作品正是個人心靈創造的具體記錄。不久之後，收集藝術大師的成品、原稿或未完作品的活動開始在上流社會間掀起一片狂潮。

此時藝術家本身也有所改變，他們加入了學者及詩人的行列，學養日增，因此有些藝術家能寫詩、自傳或是關於藝術理論的文章。而對於藝術的教養，也成為知識分子的養成科目之一。藝術家有了新的社會地位後，逐漸分為兩種類型，第一型為世間之人，他們在貴族社會中怡然自適；另一型則為屢與贊助者對立的孤傲天才。總之，現代人觀念中的藝術和藝術家，在15世紀初的佛羅倫斯都已得到具體的實現。藝術史上波瀾壯闊、氣勢磅礴的「1400年代」，即在這樣的背景下展開。

二、佛羅倫斯的建築雕刻與早期文藝復興

1. 望向古典雕刻的餘暉

早期古典人體造形的演練

　　古典藝術對義大利雕刻的影響甚早。當中古晚期的義大利雕刻家尼古拉・比薩諾於1260年完成比薩洗禮堂裡的講道壇時，即從古代作品中汲取靈感，創造了令人耳目一新的雕刻風格。而這個新的雕刻形式更進一步發展成往後文藝復興時代雕刻最重要的原則。他的講道壇不但改變了中古傳統裡建築和雕刻的關係，使雕刻開始擁有獨立的個性；更重要的是，他研習古代的石棺雕刻，吸收古典雕刻中英雄式的裸體表現，讓浮雕中的人物展現各種靈動自然的身體姿態，使其彷彿自僵硬的建築中掙脫出來。浮雕中無論是逼真的裸體形象，或是人物骨架、肌肉和肌腱的寫實刻畫，處處顯露出以古典雕刻為師的痕跡。這也是自羅馬帝國滅亡以來，首度根據古典原則而完成的人體表現。自此之後，類似直接模仿古代雕刻的作品沉寂了一段時間；直到1400年左右，在佛羅倫斯的一場競賽中，這種對古代雕刻的演練與模擬才再度出現，繼而開啟了佛羅倫斯雕刻的盛世。

浮雕裡新的空間概念

　　14世紀前半葉，另一項新的變化正在義大利悄悄地進行著。此時雕刻家在製作敘述《聖經》故事的浮雕時，逐漸脫離過去中古藝術裡，將不同時空的場景堆擠在同一畫面的傳統做法，轉而專注於個別情節的呈現，並

以清晰簡潔的畫面，突顯人物在舉手投足間所散發出來動人的宗教力量。一種新的空間觀念於焉誕生。譬如安德烈‧比薩諾（Andrea Pisano, 1270－1348, 與上述比薩諾父子並無親屬關係）在1330－1336年間為佛羅倫斯主教坐堂前的洗禮堂所製作的南面銅門浮雕，即是這種新風格的代表。銅門分成數個方形的格子，每個方格中都以簡單明晰的構圖法，呈現個別的內容，而不再將人物緊密地堆疊在畫面裡。雕刻家剔除了枝節的描寫，僅表現出心目中最重要的人物，及其彼此間互相連貫的動作和表情，使整個畫面不但顯得異常清晰明快，也讓情節更集中、人物間情感的互動更真實，更容易觸動觀者的心弦。這種清澈的構圖，及其所產生立體的空間感，顯然受到當時的繪畫大師喬托*（Giotto, 1267－1337）的影響。在此，雕刻家試圖在浮雕上創造一個與真實世界相仿的情境，而不再是中古藝術中訴說聖人事蹟的幻象。

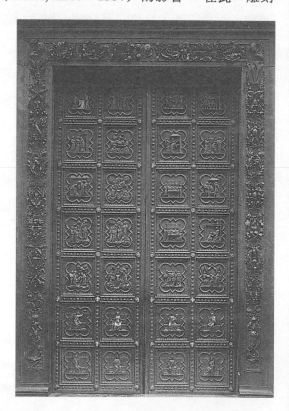

圖68：安德烈‧比薩諾，佛羅倫斯主教坐堂前的洗禮堂南面大門浮雕，1330－1336，青銅鍍金，義大利佛羅倫斯洗禮堂

安德烈‧比薩諾在這兩扇銅門上各分出十四個方格，每個方格又以四葉狀的造形做為浮雕畫面的外框。在這兩扇門上方各十個畫面裡，分別敘述施洗者約翰的生平事蹟，下方各四塊浮雕中的人物則是《聖經》中的先知。

2. 洗禮堂的銅門浮雕

1401年的競賽

洗禮堂銅門的計畫在1336年由安德烈·比薩諾完成第一面銅門（即南面大門）之後，佛羅倫斯即陷入一連串的政治紛擾和經濟風暴，造成許多大銀行的破產。此外，再加上黑死病的肆虐，更是人心惶惶。如此混亂的世局，使得另兩面銅門的製作中斷了近五十年之久。安德烈·比薩諾本人也於1348年去世。為了繼續完成他在洗禮堂所未完成的計畫，贊助這項工作

的佛羅倫斯商業工會於是在1401年決定由藝術家提供圖稿公開競賽，優勝者得以擁有洗禮堂另兩面銅門的製作權。這件極具挑戰性的工作，立刻引起廣大的回響，參賽者幾乎網羅了佛羅倫斯和義大利北部托斯卡納地區一流的藝術家。評審團選出七位藝術家，贊助他們製作樣品較量。目前留下的只有布魯內勒斯齊（Filipo Brunelleschi, 1377－1446）和吉貝爾提（Lorenzo Ghiberti, 1378－1455）的作品。這場藝術的競逐最後由吉貝爾提拔得頭籌。

吉貝爾提與布魯內勒斯齊兩人都以〈以撒的犧牲〉做為浮雕樣品的題材。〈以撒的犧牲〉取材自《舊約聖經·創世記》中，敘述上帝為了考驗亞伯拉罕的信仰，命他弒子獻祭的故事。兩件樣品都承襲安德烈·比薩諾在第一座銅門的做法，將浮雕畫面巧妙地安排在四葉形的外框中。畫面中最醒目的場景，即是亞伯拉罕正執刀刺向跪立在祭壇上的以撒，在這千鈞一髮之際，天使自空中呼聲阻止的一刻。亞伯拉罕的兩個僕人和驢子則在

遠方等候，渾然不覺悲劇的來臨。一隻雙角扣在樹叢中的山羊隨後為亞伯拉罕取來，成為獻祭的替代品。雖然兩者都是大師級的作品，但對評審團而言，吉貝爾提的作品顯然較接近《聖經》的原意，並且鑄造過程較簡便，也最節省材料，因此得以勝出。而布魯內勒斯齊則在他的作品中充分發揮個人的想像力，在人物的舉手投足間，注入強烈的戲劇性張力。在構

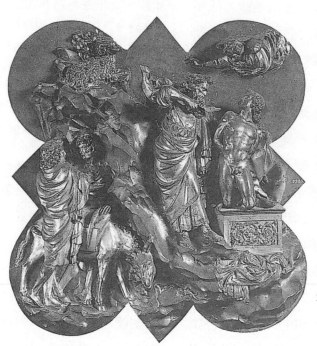

圖方面，吉貝爾提明顯受到國際哥德風格的影響，傾向對角線分割的畫面安排，使其看來活潑而具有層次；相較之下，布魯內勒斯齊卻著重水平和垂直的組構，讓整個畫面看來穩定而清晰。這種明朗的構圖原則，令人回想起安德烈・比薩諾的清澄風格。

圖69：吉貝爾提，〈以撒的犧牲〉，1401—1405，青銅鍍金，45×38公分，義大利佛羅倫斯國立巴傑羅博物館

金屬細工出身的吉貝爾提在此刻意以重疊的手法，來創造浮雕深層的空間感（如畫面左邊的僕人和驢子）。吉貝爾提的畫面處理精巧細膩，無論是在衣飾皺褶、鬈曲的頭髮或是人物姿態上，都顯示出哥德式國際風格對其藝術的影響。然而，他也是文藝復興初期對古典藝術有深刻研究的藝術家之一。他掌握古代雕刻技法的能力，可從跪在祭壇上的以撒那有如古典雕像般的強健裸體得到證明。與布魯內勒斯齊自然樸質的風格相較之下，吉貝爾提精巧的手法顯然更接近國際風格的宮廷趣味。

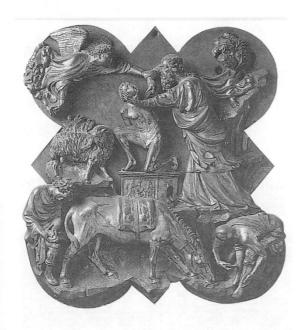

圖70：布魯內勒斯齊，〈以撒的犧牲〉，1401－1402，青銅鍍金，42×39公分，義大利佛羅倫斯國立巴傑羅博物館

布魯內勒斯齊在此專注於揣摩情節的戲劇性的效果。虔誠的亞伯拉罕粗暴地扳住以撒的咽喉，另一手執著利刃，正作勢刺下；此時天使急急自天而降，攫住了亞伯拉罕執刀的手臂，及時阻止了悲劇的發生；全神貫注的亞伯拉罕則為這突來的狀況而驚愕地抬起頭來，望向神情急促的天使。如此真實自然的表現，令人聯想起喬托的繪畫。在布局方面，布魯內勒斯齊將亞伯拉罕弒子的場面安排於中央，天使、人物、動物，以及背景上的樹木，都井然有序地各立一角，使整個畫面看來清晰而質樸。

雖然如此，這兩件樣品都有一個共同的特色，那就是明顯反映出對古典雕刻的研習與演練。例如在布魯內勒斯齊的作品中，左下方低首抬足的僕人造形，顯然摹仿自希臘化時期雕刻的傑作；而吉貝爾提的以撒那有如運動員般肌肉結實的裸體形象，更說明他在臨摹古典雕像方面的努力與成果。

布魯內勒斯齊落敗後，心灰意懶之餘，轉而研究建築藝術，後來成為開創文藝復興建築的一代宗師，作品包括佛羅倫斯大教堂。吉貝爾提則於1402年開始製作洗禮堂北邊大門，歷時二十餘年，於1424年完成。由於委託者的要求，這座大門的設計大體上仍以對面安德烈·比薩諾的南邊大門為藍圖。內容也取材自《聖經》中有關耶穌生平，以及使徒行傳等故事。

圖71：吉貝爾提，〈天堂之門〉，1452，青銅鍍金，80×80公分，義大利佛羅倫斯洗禮堂

在此，空間深度已成為任由人物自由活動，極盡觀者目力馳騁的背景。處於這片深遠、連續的「圖畫浮雕」中的人物，個個呼之欲出，這正是吉貝爾提變化浮雕層次的結果。他將最近觀者的形體，用古代的技法塑成突出於畫面而有幾近全雕的效果，然後仔細地控制逐漸縮小的人物和建築，使它們呈有系統的遞減，而非如以前那樣猛然縮小，這種方法即為數學透視法。數學透視法的運用，是早期文藝復興藝術與過去的分水嶺；同時也是義大利藝術家在繪畫中創造真實情境的重要方法。數學透視法的真正發明人並非吉貝爾提，而是文藝復興建築的創始人布魯內勒斯齊（浮雕背景的建築物便呈現當時的新建築風格）。吉貝爾提利用數學透視法製造平面上三度空間的視覺效果。但其人物多皺的衣服與婀娜雅致的姿態，仍呈現出濃厚的哥德國際風格的情調。

〈天堂之門〉

　　1427年，吉貝爾提再度受委託製作洗禮堂的第三座大門——正對佛羅倫斯大教堂的東邊大門。這個工作一直到1452年才完成。由於吉貝爾提也參與教堂的建築事宜，而掌握足夠的建築知識，再加上前一座銅門的成功，此時的他已非昔日受僱的金細工匠，而是眾所景仰的大師了。因此

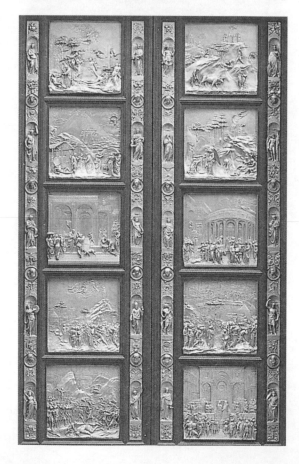

他在製作這座大門時，擁有較過去更大的創作自由。首先，他將兩扇大門各分五大方格，且脫離四葉外框的束縛，使畫面加大，人物動作更開闊自由。他在佈局方面則沿用中古繪畫的敘事習慣，將幾個不同的《聖經》場景放在同一個畫面上，內容豐富，卻處理得一點也不雜亂。此外，吉貝爾提更巧妙運用他的建築學知識，在浮雕的背景上以透視法*架構出逼真的建築物。人物安排的遠近層次分明，無論在空間感和立體感上，都較以往更勝一籌。由於這座門金碧輝煌、美麗非凡，佛羅倫斯人便稱之為〈天堂之門〉。

> **透視法**
> 這裡指在15世紀所發展出來，在二度空間中再現三度空間立體感的特殊方法。也就是將畫面上的全部平行線及面緣線均呈同一角度倒退，最後集中於一點。這種暗示單一空間的技法，也稱為「線性透視」，或「數學透視」。

3. 唐納太羅

文藝復興早期最偉大的雕刻家，非唐納太羅（Donatello, 原名Donato di Niccolo di Betto Bardi, 1386－1466）莫屬。唐納太羅出生於佛羅倫斯，早年曾在吉貝爾提的工作坊裡當助手。1408年後開始接受委託，獨立創作。他的作品包含範圍甚廣，無論是由陶土、青銅、木刻或大理石製成的浮雕和雕像，都在他的手裡幻化成一件件具有無上獨創性的偉大傑作。他擺脫哥德雕刻的傳統，將古代雕刻與自然寫實風格完美的融合在一起。他的作品，也最能體現出早期文藝復興的精神。

完全雕像的產生

自立雕像的產生，是佛羅倫斯在早期文藝復興時最具革命性的雕刻成

就。1400年左右，北方與南方之間大體上已產生了一個思想上的鴻溝；這個事實可由完全雕像在義大利的誕生看出。此時在北方，人們仍然將雕刻歸為一種附屬於宗教的應用藝術，目的不外是製造禱告用雕像。當大型雕像大約在1100年左右重新被教會接受之時，人們為了要與古典晚期的異教「偶像」有所區分，便賦予雕像一個「框架」，或是放置在壁龕裡，或是和建築物結合在一起，成為建築的一部分。直到15世紀初的佛羅倫斯，雕像才逐漸從建築中獲得「解放」，脫離建築物的聯結和束縛，成為獨立而完整的自立雕像，也就是所謂的完全雕像。此後，雕像不再只是造形裝飾，同時也是自我意識的實現，體現了頂天立地的自由人精神。而創造這個自由人的，即是一個知識發展蓬勃、市民財富豐沛，現世的價值觀充斥的新世界。

早期的裝飾雕像與〈聖喬治〉

在這變革中扮演重要角色的，即是唐納太羅。早在1408－1415年間，唐納太羅即與其他佛羅倫斯的雕刻大師，包括迪‧邦可（Nanni di Banco, 1370/75－1421）等人，共同為佛羅倫斯大教堂完成一系列安放於神龕裡的聖人及先知雕像。這些或立或坐的雕像，雖然目的是為了裝飾教堂，在姿態中仍有哥德風格的影子，但它們的神情卻彷彿流露出自我意識般，孑然而獨立。這反映出在這段時期裡逐漸成長的意識，也就是人文主義學者所強調的，對於人的尊嚴和價值的認同及肯定。

這個正萌芽的新觀念，體現在唐納太羅的〈聖喬治〉身上，顯得特別突出。這尊大理石雕像是唐納太羅在1415年接受佛羅倫斯聖米契爾教堂的委託所做。聖喬治＊是中古基督教傳說中的屠龍勇士。在唐納太羅的藝術想像下，聖喬治成為一個勇武的騎士典範。這座雕像雖然安置在一個哥德式的雕花尖拱壁龕中，但它的形式和表現力，卻顯然與當時流行的作品不

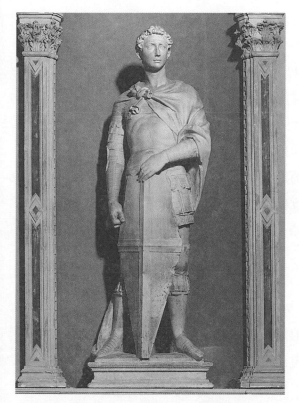

圖72：唐納太羅，〈聖喬治〉，1415－1417，大理石雕像，高209公分，義大利佛羅倫斯聖米契爾教堂

根據中古歐洲十分流行的民間傳說，聖喬治原是一位羅馬軍人。一日，他行經位於小亞細亞的吉勒那，見當地有隻惡龍為患。城裡人為了滿足牠的胃口，必須定期送一人給牠食用。這日，依照抽籤的結果，正好輪到國王的女兒。聖喬治基於義憤，於是挺身鬥惡龍，將牠重創一番，並讓國王的女兒用腰帶繫在惡龍的頸項上，拖曳回城。由於聖喬治是基督徒，因此全城的人在感激之餘，都改信了基督教。而龍在基督教信仰裡被視為惡勢力的象徵，是撒旦的使者，是一切異教思想的化身。所以，屠龍的聖喬治，也自然成為護教聖人。

唐納太羅在此發展出一種融合英雄的青春與優雅的雕像風格。聖喬治臉上凜然的神情與氣宇軒昂的身姿這個新造形正是人文主義者眼裡理想完人的具體呈現。雕像下方基座的浮雕，刻劃著傳說中聖喬治屠龍的情節。浮雕中呈現出一股似有若無、清幻飄渺的氤氳風格，這種手法正是唐納太羅所發明的淺浮雕技法。

同。雕像中的聖喬治兩腳八字分立，一手放在腹前扶著盾，另一手握拳緊貼身側，堅毅地注視著前方，大有神聖不可侵犯之概。清晰而簡潔的造形，強而有力地表達了他的英雄兼宗教家本色；雕刻家將古典雕刻中明朗和諧的精神，注入在聖喬治的氣質裡。在唐納太羅的眼中，聖喬治宛如希

臘的神祇阿波羅,是正義的化身,是冷靜而傲然屹立的英雄。我們在他的〈聖喬治〉身上看到的,正是一個擁有高度自我意識的新時代人類,昂然而無懼地迎向這個世界,並且以無窮的勇氣和智慧,做為真理的守護者。

　　唐納太羅的〈聖喬治〉是繼希臘、羅馬後,首度具有古典平衡感的大型雕像。唐納太羅將人體當作一個關節相連、活動自如的組織,因此能立即掌握住古代雕塑的神髓。和哥德式雕像不同的是,這座雕像上的甲冑及衣服的縐褶,自然地依身體的形態而塑造,毫無造作誇飾的成分。雕刻家的目的,即是要創造一個真實世界裡的人。古典精神的再生,充分體現在〈聖喬治〉身上;而〈聖喬治〉的誕生,也代表佛羅倫斯雕刻風格的轉變。

裸體完全雕像的再現

　　如果〈聖喬治〉所展現的是人在自我意識上的覺醒,那麼〈大衛〉像即象徵著自中古以來,人對自身軀體的肯定與認同。〈大衛〉是唐納太羅在1430年左右所完成的作品,也是歐洲自羅馬帝國滅亡以降所出現的第一座自由站立的大型裸體雕像。他脫離了「外框」的拘束,不再是為某個建築的附屬品,而像古代雕像般獨立存在。《舊約聖經》中拯救猶太族的少年大衛,在此被塑造成一個頭戴桂冠便帽、足蹬長靴,卻全身赤裸的少年英雄。他長劍杵地,在歷經一場激烈的戰鬥後,冷漠地望著腳下被他所擊敗的巨人頭顱。他那充滿青春氣息的裸體,自然而毫不造作,而身姿體態正是典型的相對姿勢。這些無疑都是得自古典雕像的靈感。由於基督教視人體的裸露為一種羞恥的表現,中古時代的裸體人像因而缺乏希臘、羅馬時期的自然真實和感官上的吸引力。人體美雖然於15世紀被重新發現,但以法蘭德斯為中心的北方藝術家所描寫的裸體人物,實是「赤裸」而非「裸體」;彷彿這些人物本應穿著衣服,但卻因故褪下,因此與希臘、羅

圖73：唐納太羅，〈大衛〉，1444—1446，青銅，高158公分，義大利佛羅倫斯國立巴傑羅博物館

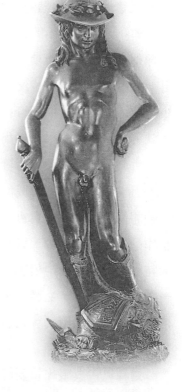

這座雕像是15世紀第一座青銅雕像，也是第一座脫離建築而獨立的雕像。雕像原來可能放在佛羅倫斯最顯赫的麥狄奇家族的庭園裡。瓦薩里在他的書中讚嘆這件作品道：「這形象擁有如此充沛的自然、生命與柔軟度，對藝術家而言，彷彿它是成形於一個真實的軀體般。」唐納太羅的〈大衛〉，是一個削瘦結實的青年，雖沒有希臘諸神的發達肌肉和運動家體型，但依舊表達了十足的古典精神；究其原因，就在大衛有張漠然的臉孔，而古代雕像的特色就在於理想化的臉龐，以及平衡和諧的身體姿態。

馬藝術中的裸體人物大異其趣。義大利藝術家則不然。他們研究古典雕刻，創造了真正的「裸體」人物。唐納太羅這個劃時代的作品，可能令當時的人感到不安，所以數年間沒有類似的作品問世，但卻標識著歐洲雕刻對古典的回歸與依賴。

　　文藝復興的藝術家不僅重新發現古典的成就，更以全新的目光，發覺「人」和人所依存的「身體」。無疑地，他們對於這個世界有了一個與過去截然不同的視覺認知；他們致力於對自然的了解，探究各種可以如實再現自然的知識，並在造形藝術中，尋找最令人信服的表現。15世紀初的佛羅倫斯大師，已經不再滿足於重覆中世紀藝術家傳下來的老公式了。像他們所欽佩的希臘人與羅馬人一樣，他們開始在畫室裡與工作坊探討人體構造，要求模特兒或同道藝術家做出他們所需要的姿態。也就是這種新方法與新興趣，使得唐納太羅的作品具有如此驚人的說服力。

古典元素和基督教精神

如今，雕刻藝術開始走向一個新的時代：雕刻家不僅模仿古人，而且發揮個人的天賦與才華，以完成寫實的最後目標。在文藝復興時期，古典雕刻藝術無論對雕刻或繪畫方面都有十分深遠的影響，因為古代的繪畫甚少存留下來，但人們卻可在義大利各地的古代遺跡中看到古人在雕刻上的成就。古希臘、羅馬的雕刻作品成為孕育文藝復興藝術的養分；而研究和模仿古典雕刻，就成了文藝復興時期藝術家最大的共同特色。

但事實上，文藝復興的藝術並未完全與中古藝術脫節。藝術家發揮無比的想像力，重建最真實的場景，努力捕捉最動人心弦的瞬間，將它凝結在作品上。這種精神，既是現世的，也是永恆的。中古藝術裡無時間分別的特性、古典藝術中對軀體的觀點和基督教題材都在文藝復興藝術中融為一體。換句話說，文藝復興藝術的特色不僅在於風格上回歸到人的眼光和標準，同時也在形式、內容和作用上總結前人的成果，進而創造出豐富而多元的新藝術。

這種以古典眼光重新詮釋基督教題材的作風，即是早期文藝復興藝術的特徵。以唐納太羅的〈天使報喜〉為例，這座於1430年左右為佛羅倫斯的聖克羅采教堂所製作的神龕裡，描述的是《聖經》中天使向馬利亞報喜，並告知聖嬰即將誕生的情節。這是傳統基督教藝術中十分尋常的題材。但是唐納太羅卻將這個預示基督誕生、神秘動人的一刻，放置在模仿希臘建築樣式的神龕中，而希臘建築的造形對基督教而言，完全是異教徒的產物。我們可以想像，這在當時是一個多麼不尋常的舉動。唐納太羅曾為了學習古代藝術，親自到羅馬城研究古代遺跡。由於他對古代風格熟練的掌握能力，使他得以將基督教的救世史，巧妙地編織在令人振奮的古典想像中，並因此使傳統的題材擁有了創新的力量。

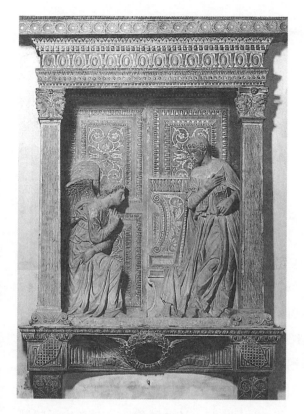

圖74：唐納太羅，〈天使報喜〉，1428－1433，石灰岩及硬陶土製，部分描金，高420公分，義大利佛羅倫斯里克羅采教堂

瓦薩里認為這件作品的創新之處，即在於形式和題材上所表現出來的想像力和創造力。雕刻家將古典的元素，自然而巧妙地與基督教題材結合在一起。作品本身部分以石灰岩、部分以硬陶土製成，原本在表面繪有多種顏色，並描上金漆。神龕上精心雕飾的花紋，也成為一百多年後義大利雕刻作坊裡追求奇巧造形和複雜裝飾的先聲。

三、找尋雕刻的新任務

　　雕刻藝術在脫離建築的束縛之後，由於新時代對於個人成就的重視與肯定，使文藝復興時代的雕刻也有了新任務。其中最重要的，即是騎士雕像和大型陵墓雕刻。

1. 騎士雕像

　　早在古希臘、羅馬時代，騎士雕像即被視為最能將統治者的形象永恆化，並且展示其強大的軍事或政治力量的特殊造形。中古時代也有零星出現，但為數甚少。15世紀後半葉的義大利，由於世俗權勢的興起，騎士雕像因而再度受到重視。這些雕像裡的人物，幾乎都是君王或戰功彪炳的將領。他們通常被塑造成高坐駿馬、器宇軒昂，令人望之生畏的戰士。雕像也通常放置在重要的公共場合裡，供人瞻仰。這些雕像除了具有宣示威權的作用外，也多少具有墓像意義，成為公眾的紀念碑。許多傑出的義大利藝術家都曾接受委託，鑄造此類雕像。他們不但沒有將這類委託當作普通的任務，反而視為是藝術家的無上榮耀，並在雕像中注入新時代的精神，產生許多優秀的作品。其中最著名的，即是唐納太羅的〈賈塔梅拉塔騎馬像〉與維洛奇歐（Andrea del Verocchio, 1435－1488）的〈科雷歐尼騎馬像〉。

　　古希臘時代雖然有文獻述及騎士雕像的存在，卻沒有作品流傳下來。現存最早的騎士雕像即是大約製作於173年的羅馬皇帝〈奧瑞留斯騎馬像〉（Marcus Aurelius Antonius, 121－180），因而成為後人揣摩古典雕像的範

本。15世紀的騎士像，對於馬的姿態大體上仍承襲〈奧瑞留斯騎馬像〉的傳統，也就是乘者正坐，一手拉彎，一手指向前方，並且將馬的一隻前腳上提作邁步狀。這個典型一直要到16世紀初才為文藝復興的全才達文西（Leonardo da Vinci, 1452－1519）所打破。他在為米蘭元帥所設計的騎士像中，讓坐騎的兩隻前腳高高抬起，作躍馬之勢。這座雕像最後雖然沒有完成，但他在草稿上所描繪的造形，卻為17世紀巴洛克雕刻大師貝里尼（G. L. Bernini, 1598－1680）與巴洛克畫家魯本斯（P. P. Rubens, 1577－1640）帶來新的靈感。

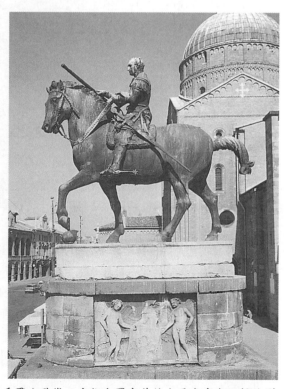

圖75：唐納太羅，〈賈塔梅拉塔騎馬像〉，1444－1453，青銅雕像，大理石基座，高340公分（不含基座），義大利帕都亞聖人廣場

1443年唐納太羅到帕都亞，為剛去世的威尼斯將領賈塔梅拉塔（Gattamelata, 原名Erasmo da Narni）塑像紀念。這座騎馬像為唐納太羅最大的自立雕像，也是文藝復興第一座公共紀念碑。這件作品的靈感顯然得自〈奧瑞留斯騎馬像〉，雖非直接模仿，但在材料、規模、平衡感及氣勢方面，都十分類似。這座雕像豎立在帕都亞聖安東尼教堂前的廣場上。雕像中的賈塔梅拉塔全副武裝、神態威嚴地俯瞰著帕都亞。為了向這位威尼斯共和國的優秀戰士致敬，唐納太羅完美結合了真實與理想的形象，讓這位身披15世紀盔甲的將軍，佩帶古代裝飾；在他具有個人特徵的臉龐上，流露出古代羅馬人的高貴氣質。

騎士雕像的傳統在文藝復興時代一經開啟，便成為往後三、四百年間，歐洲雕刻家發揮想像力和創造力的雕刻形式。而這段期間歐洲君主政體的興起及壯大，對騎士雕像的流行也有推波助瀾的作用。一直到了19世紀，由於紀念碑的大量製造，才逐漸喪失它在藝術上的意義。

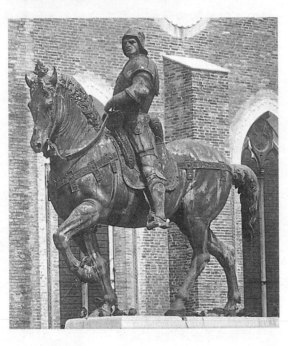

圖76：維洛奇歐，〈科雷歐尼騎馬像〉，1480－1488，青銅，高396公分，義大利威尼斯聖喬凡尼與聖保羅教堂

維洛奇歐的這件作品，是15世紀唯一與〈賈塔梅拉塔騎馬像〉相互輝映的露天騎士像。科雷歐尼（B. Colleoni）是一位傭兵隊長，不但為威尼斯征戰有功，也創立了許多慈善事業，使人民對他歌頌有加。維洛奇歐是15世紀下半葉活躍於佛羅倫斯的雕刻家，他受威尼斯政府之聘，於1479年起製作此雕像。他的騎士雕像，無疑是唐納太羅後的最佳傑作。如果我們仔細觀察作品本身，便可發現他是如何慎重地研究過馬的結構，並仔細地觀察肌肉與筋脈的分布情形。然而最值得佩服的還是騎馬者的姿態，彷彿帶著率然抗敵的神情，在軍隊的前頭騎行。雕刻家藉著人物的姿勢和生動的表情，將這位將領的堅毅與驕傲表露無遺。簡單而清晰的輪廓，使人與馬無論從哪個角度看來，都顯得生氣勃勃，勇敢而精力充沛。

2. 陵墓雕刻

　　陵墓雕刻與騎士雕像的作用相仿，在紀念死者的同時，也緬懷其生前的功績。在新時代的需求之下，陵墓雕刻也有了新的風貌。古典時期的石

棺雕刻在中古初期曾一度沉寂下來，取而代之的是簡單的墓碑和幾無裝飾的石棺。一直到14世紀，才重新得到人們的青睞。15世紀的義大利，由於世俗贊助者的重視與財力的支持，原來僅在石棺上雕刻亡者形象的墓像雕刻，開始進一步發展成規模龐大，裝飾也更精緻的墓壁雕像群。

中古傳統的墓像，即是在墓碑上以淺浮雕的方式刻出亡者形象，嵌在教堂的地板上，讓亡者彷彿躺在地上般。15世紀初的義大利藝術，依舊有著極強的中古傳統，但古典色彩也愈來愈濃厚。在這段「過渡時期」裡，許多傑出的雕刻家，如吉貝爾提、唐納太羅和奎爾西亞斯（Jacopo della Quercias, 1374－1438）等人，都在墓像方面有極高的成就。在形式方面，

圖77：奎爾西亞斯，〈伊拉麗亞‧卡瑞朵的墓像〉，1406，大理石，244×93公分，義大利路卡聖馬丁教堂

伊拉麗亞‧卡瑞朵是當時路卡公爵的第二夫人。整個石棺的設計顯然是受到古代雕刻石棺的啟發：大理石棺外側雕飾著背著花環的小天使，神情悲淒而哀傷，彷彿正悼念這位難產而逝的可憐母親。石棺之上靜臥著盛裝的伊拉麗亞，她那美麗而安詳的面容，正是雕刻家將寫實精神，巧妙地融入古典美的傑作。一隻象徵忠實的小狗，則靜靜地趴在她的腳邊。

此時也出現新的趨勢，譬如在浮雕墓像上做出類似建築樣式的外框，並增加各種裝飾圖樣。然而，奎爾西亞斯的〈伊拉麗亞・卡瑞朵的墓像〉卻捨棄建築式外框，轉而自古典石棺雕刻找尋靈感。奎爾西亞斯是文藝復興初期活躍於西恩那（Siena, 義大利北部古城）的雕刻天才。他不僅學到了比薩諾派雕刻的寫實技巧，也將古典雕刻的元素融合在傳統題材裡。譬如在這件墓像中，他雖然承襲14世紀墓像的做法，以全雕刻的方式，讓亡者躺在大理石石棺上。而環繞在石棺四周的小天使和花帶，卻是古典石棺上常見的裝飾。

隨後，雕刻家逐漸發展出一種結合刻有全雕墓像的石棺以及建築式壁龕的新類型，爾後並成為文藝復興盛期的雕刻特色之一。這種貼牆而設的大型墓像群的外觀通常是一個古典樣式的拱門形內凹大壁龕。其中安置由古典托柱或人形柱像支撐的石棺，石棺上則刻有亡者雕像。石棺與拱形外框之間則飾以其他相關題材的浮雕、雕像以及古典花環裝飾，使單純的墓像成為一組華麗繁複的雕刻群像。由於這種規模龐大的壁龕陵寢十分適合用來展示個人名望及身分地位，炫耀家族的權勢，因此非常受到世冑權貴的歡迎。在他們的資助下，雕刻家無不殫思竭慮，爭妍鬥麗。對雕刻家而言，如何發揮他們的想像力和藝術巧思，組構一件有意義的大型雕刻群像，也是個極大的挑戰。貝爾納多・羅塞里諾（Bernardo Rossellino, 1409－1464）為曾任城邦總督、同時也是歷史學家及人文學者的布尼（L. Bruni）所製作的壁龕墓像，堪稱此類雕像的典範。在這座墓像中，古典的柱式所構成的簡潔風格散發出濃厚的人文氣息，沉穩而典雅。大約十年之後，貝爾納多之弟安東尼奧・羅塞里諾（Antonio Rossellino, 1427－1480）更進一步將人文主義的構思轉化為充滿戲劇性的場景。在他的〈葡萄牙紅衣主教墓像〉中，深邃的壁龕前用大理石雕出逼真的捲簾，以及石棺上方飛舞靈動的天使，將整組雕刻的氣勢襯托得更華貴。

圖78：貝爾納多‧羅塞里諾，
〈布尼壁龕墓像〉，1448－
1450，大理石，部分金漆，高
715公分，義大利佛羅倫斯聖克
羅采教堂

布尼於1444年去世。羅塞里諾自
布尼的人品和風格中得到啟發，
創造了這件革命性的作品。圓拱
壁龕的兩側分別是刻有溝紋、並
配上科林斯式柱頭的方形壁柱。
整個壁龕立在一個基座之上。死
者的雕像橫躺在石棺上方，頭部
戴著月桂花環，一本其生前重要
的著作則靜置在胸前，象徵亡者
在文史方面的成就和地位。雕刻
家正以這些象徵物回顧亡者的一
生，並向其致敬。此外，有關死
後靈魂在彼岸得救的希望在此卻
無太多著墨，虔誠的宗教情操為
濃厚的人文氣息所取代。唯一可
見的基督教元素即是圓拱下的圓
形聖母聖嬰浮雕及天使像，但它
們似乎僅單純地屬於整體構想的
一部分。

圖79：安東尼奧・羅塞里諾，〈葡萄牙紅衣主教墓像〉，1461－1466，大理石，部分
金漆，高400公分，義大利佛羅倫斯聖米尼亞托教堂

這座為葡萄牙的紅衣主教雅各所設計的墓像，是第一座被視為在建築物中自成一個獨
立單位的墓像。原因在於壁龕在牆中雕入極深，彷彿成了教堂裡的一個小禮拜堂。雖
然墓像本身仍採用人文主義學者墓像的組成要素，雕刻家卻能不落窠臼，大膽創新手
法：圓拱下兩個自天飛降下來的天使，扶著聖母聖嬰圓形圖像，給人一種突如其來的
幻象之感；壁龕前雕製成帷幕，和圓拱內側的薔薇花飾，使整組墓像更顯華麗精緻的
質感。這種強調富麗堂皇及戲劇效果的表現方式，將在兩百年後由17世紀的巴洛克藝
術家發揮到極致。

四、文藝復興盛期

　　時序進入16世紀，一連串的新發現使得歐洲人的世界完全改變：1492年哥倫布（C. Columbus, 1451－1506）發現美洲大陸，激發歐洲人的海上探險之風，以及尋找新大陸的熱潮。1543年，也是哥白尼（N. Copernicus, 1473－1543）去世的那一年，這個為真理奮鬥一生的偉大天文學家終於發表了他的重要論說，闡述了以太陽為中心的宇宙觀（地動說）和無盡頭的世界（地圓論）。從西班牙殖民地源源而來的黃金珍寶促成了早期資本主義的興起。義大利則成了法王法蘭西斯一世和哈布斯堡家族的查理五世對抗的舞臺。野心勃勃的教皇朱利烏斯二世（Julius II, 在位1503－1513）一方面以武力擴張教皇國的疆土，一方面高價資助文藝，藉以提高教廷的聲望和領導地位。在他的支持下，羅馬逐漸繼佛羅倫斯之後，成為16世紀義大利藝術的重鎮。

1. 文藝復興三傑

　　談起「文藝復興盛期」的藝術，便不能不提到達文西、米開朗基羅（Michelangelo Buonarotti, 1457－1567）以及拉斐爾（Raphael Sanzio, 1483－1520）三位偉大的藝術家。正是他們三人超凡入聖的技藝和獨特的個人氣質，將文藝復興的藝術推至巔峰。他們不但綜合了早期文藝復興大師們所累積的成果，同時也開啟一個新的時代。這是一個屬於天才的時代，藝術家被視為是具有創造力的能人，足以完成神聖、不朽的工作。而在此之前，「創造」這個字眼是屬上帝專有的。這種天才崇拜的觀念影響所及，

藝術家開始追求遠大崇高的個人理想和目標。他們依獨特的個人風格和標準求真求美，並各自獲得極高的成就，從而使他們的光芒，掩蓋了其他次要的藝術家。

在他們三人之中，拉斐爾的成就主要表現在繪畫方面，而達文西與米開朗基羅都繼承了佛羅倫斯早期藝術家在人文主義的薰陶下所塑造成「全才」典型。他們兩人不僅是畫家、雕刻家、建築師，對科學和哲學也有深入的研究。尤其是達文西，更是集工程師、發明家和音樂家於一身。但是，除了少數神秘動人的偉大畫作，如〈蒙娜麗莎的微笑〉，幾乎沒有留下雕刻作品，只有創作的草圖。相反地，米開朗基羅卻留下許多大理石雕像。這些雕像不但具體呈現出藝術家個人內在情感的衝突與掙扎，也記錄了在這個充滿變動的時代裡，人類的思想從講究和諧勻稱的人文主義，過渡到強調情感勃發的誇飾精神的轉變。

2. 米開朗基羅的勝利

米開朗基羅出身於佛羅倫斯近郊一個沒落貴族的家庭。年輕時所受的訓練，跟別的藝匠沒有什麼兩樣，十三歲起，便在佛羅倫斯畫家格朗達佑（Domenico Ghilandajo, 1449—1494）的門下習畫，並在他的工作坊裡當學徒。一年之後，他轉投洛倫佐·麥狄奇（L. de'Medici, 1449—1492）所設的藝術學校，並受到洛倫佐的賞識，在1490—1492年間住在麥狄奇家族的宮廷中。在這段時間裡，他有機會在麥狄奇圖書館內研讀各種知識，並在麥狄奇家族的私人古代藝術收藏館中，臨摹學習昔日大師與古希臘、羅馬雕刻的傑作。他不僅洞悉那些古代雕刻家運用肌肉與筋腱的表現以展示動態中優美人體的奧秘，更親自從事人體解剖的研究，以求能全盤掌握人體的各種形態。正是這樣孜孜不倦、追根究底的熱情與專注，使米開朗基羅

成為一位曠世的雕刻家。

早期作品

　　在洛倫佐・麥狄奇支持下的這段生涯中，米開朗基羅潛心學習雕刻，將雕刻視為藝術的最高境界。在目前保留下來的作品中，最早的一件即是模擬唐那太羅的淺浮雕技法所製作的聖母聖嬰像浮雕。在這幅製作於1490年的浮雕中，雖然技巧和題材都屬前人的成果，但在布局方面，卻已顯露出米開朗基羅不凡的創造力及獨特的藝術眼光。浮雕中的聖母以左邊側面的全身造形，坐在樓梯口的石階上，左手抱著背向觀者的聖嬰，右手正撩起衣角作哺乳之勢。這樣的聖母聖嬰像對當時人而言，實是前所未見，驚世駭俗，卻為這個傳統基督教題材注入更多的人性關懷。這種人性關懷正顯示著米開朗基羅在其往後的作品中所流露出，藉藝術傳達人類內在最深沈情感的個人理念。

　　此外，米開朗基羅也研習麥狄奇宮廷裡收藏的古代作品而完成不少仿古雕像。其中一件作品甚至被當成古董真品高價賣出。這也是藝術史上第一件史蹟可證的贗品事件。這個事件說明了米開朗基羅深得古典雕刻的精髓。洛倫佐・麥狄奇去世後，米開朗基羅離開佛羅倫斯，周遊各處。1496年他首度到達羅馬，親炙昔日帝國首都所留下的雄偉遺跡和殘垣斷壁間的古代雕刻，緬懷馳騁沙場的英雄。羅馬的所見所聞，為他帶來思想上的啟發，使他的作品更增添一股悲愴的氣質。1499年，他完成著名的〈聖母慟子像〉。這一年，他二十四歲。這個題材自14世紀起即在阿爾卑斯山以北的雕刻藝術中廣為流傳，但在義大利卻實屬少見。北方的藝術家在表現這個題材時，多以戲劇化的誇張手法，極盡揮灑人物肝腸寸斷的悲痛情感；米開朗基羅卻一改傳統作風，將這個深具情緒感染力的題材，以理智內斂的表現守法，轉化成一個對人世的痛苦與悲傷無言的冷靜訴說。

圖80：米開朗基羅，〈聖母慟子像〉，1497－1499，大理石，高174公分，義大利羅馬聖彼得大教堂

聖母馬利亞懷抱愛子耶穌的屍體，低頭閉目靜思，彷彿沉默地接受了上帝的旨意：懷中愛子之死，是為了拯救人類靈魂的必要犧牲。她的表情不再是哀慟恆逾，而是一種近乎無奈的淡淡憂傷。但是在纖細無助的臉龐下，卻似乎壓抑著難以形容的巨大悲痛，內心洶湧有如奔騰翻捲的衣褶表現。米開朗基羅刻意將聖母塑造得十分年輕，說明她是永遠的貞女。這座形體龐大卻和諧優美的雕像在風格上所展現的特點，實超越了唐納太羅和奎爾西亞斯等人的成就。

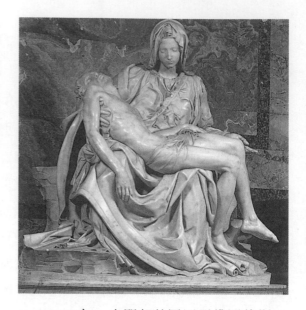

1501年，米開朗基羅回到佛羅倫斯。此時麥狄奇家族已失去了在佛羅倫斯的統治權，繼位者薩佛納羅拉（Savonarola）是一個宗教狂熱主義者。他在佛羅倫斯建立了一個共和政體，實行他的公社理想。他為了使理想具象化，以激發人民的向心力，於是委任藝術家作一系列以歷史英雄為題材的作品。其中包括以色列人的民族英雄大衛。米開朗基羅接受了這項委託，於1504年完成了這件令他永垂後世的重要作品。這座雕像完成之後，即於1505年豎立在維奇歐廣場上，以象徵佛羅倫斯市民的自尊自信，以及佛羅倫斯共和國的精神。這座高達4公尺的巨大雕像，不但開啟了巨像雕刻的新紀元，也展現出雕刻藝術的新境界。事實上，這尊雕像原本由另一藝術家承作，開工不久後卻因故放棄。因此米開朗基羅受限於前手在石材上的處理，而在雕像的尺寸和整體造形上所能發揮的地方不多。雖然如此，他在這尊雕像身上所塑造

圖81：米開朗基羅，〈大衛〉，1501－1504，大理石，高434公分（含基座），義大利佛羅倫斯學院藝廊

米開朗基羅的〈大衛〉不但赤裸而巨大，更是充滿挑釁的。他雙唇緊閉，雙眼向前凝視，左手將投石袋搭在肩上，垂下的右手緊握著石子。米開朗基羅所表現的，正是身負以色列命運的大衛，準備和巨人哥利亞作殊死戰的一刻。大衛全身的肌肉緊繃，必勝的戰鬥意志在他的眼中燃燒。故事最後的發展是，大衛以石頭擊倒了巨人，並用巨人的劍割下他的頭，拯救了以色列人。唐納太羅的〈大衛〉看起來優雅迅捷，而米開朗基羅的〈大衛〉則充滿力量，像是古典傑作中的裸體英雄，但那特意強調的犀利目光和突出的大手卻是古典雕像中所沒有的。

人類美德的新形象，卻開創了雕刻藝術的新視野。在大衛堅毅的個人勇氣與青春而充滿力量的軀體中，散發出與人文主義相通的內在精神。《舊約聖經》中的牧羊童在此成為全人類的英雄典型。

教皇朱利烏斯二世的墓像雕刻

　　米開朗基羅的〈大衛〉完成之後，受教皇朱利烏斯二世的委託，他重抵羅馬，並開始構思教皇的陵墓雕刻。朱利烏斯二世是一位極有野心的人物，也希望自己能擁有一座足以流傳百世的偉大陵寢。初時，米開朗基羅提交一份構思極為龐大的草圖，有意傾畢生之力完成此一巨作。但事與願違，不但橫生阻撓，並被迫縮減計畫，後來更因教皇改變初衷，將原本預

定要安置陵墓的羅馬聖彼得大教堂拆除，重新改建新式樣的大教堂。米開朗基羅憤怒地離開羅馬，回到佛羅倫斯，因而使這個工作中斷下來，教皇為了安撫他，1508年又將他召回羅馬，委託製作西斯汀教堂天花板上的壁畫（1508—1512）。

隨後，他仍然繼續在大理石堆中尋思作品，但仍枝節橫生。朱利烏斯二世去世之後，仍然無法完成作品。之後，計畫不斷被迫修改，直到1545年，才完成目前位於聖彼得大教堂裡的陵寢。但這個規模和形式都顯得精簡許多的作品，已非米開朗基羅的初衷。雖然無法實現年輕時的夢想，米開朗基羅卻在這段期間，為這計畫留下數座震撼人心的作品，其中包括〈摩西〉與〈垂死的奴隸〉。前者是最後完成的壁龕陵寢的主要雕像。米開朗基羅將這位

圖82：米開朗基羅，〈垂死的奴隸〉，1513—1516，大理石，高229公分，法國巴黎羅浮宮

雕像中呈現一位年輕力壯的奴隸，卻處於生命正要凋萎，形體正要屈服於死神的一刻。這個精疲力盡與認同命運的姿態，彷彿蘊涵著解脫的快慰，充滿對宿命的理解與釋然。這種在靜止的一剎那間，呈現雕像中人物激烈奔騰的情感與生命力，正是米開朗基羅的雕刻令人嘆服的奧秘之處。他的人物彷彿原本就有生命般，只是被「囚禁」在冰冷的石頭裡，等待雕刻家運用神奇的雙手，將其自石塊中「解放」出來。因此雕像中的人物外表看來有如大理石般穩定、冷靜而高貴，但內心翻攪的情緒卻有如波濤洶湧，令人動容。

以色列人的先知，塑造成頭生雙角、長髯糾結、目光深邃、神情肅穆的智者，卻擁有發達的肌肉和壯碩結實的體格，有如一位背負人類命運的勇者。

麥狄奇禮拜堂

　　1520年開始，出身於麥狄奇家族的教皇利奧十世（Leo X）與系出同門的後繼者克雷蒙七世（Clemens VII）為了供奉家族中的四位祖先，決定聘請米開朗基羅在佛羅倫斯的聖洛倫佐教堂裡，建造麥狄奇禮拜堂。米開朗基羅花了十四年的功夫完成這座禮拜堂和其中的兩座陵墓，即是洛倫佐‧麥狄奇及其子朱利安諾‧麥狄奇（Giuliano de'Medici）的壁墓雕刻。

圖83：米開朗基羅，〈朱利安諾‧麥狄奇的陵墓〉，1521—1534，大理石，高178公分（朱利安諾‧麥狄奇像），義大利佛羅倫斯聖洛倫佐教堂麥狄奇禮拜堂

米開朗基羅將這些雕像所組成的大三角形，構築在細緻而清晰的垂直線與橫面上，使雕像壯美的軀體更加顯得圓滑厚實。與其豐滿雄渾的身軀相反的，卻是宛如洞察人類命運的智者般沉思的凝重神情。代表肉體與靈魂的「晝」與「夜」，也在沉思與睡眠中，散發出令人難以忘懷的莊嚴氣度。

這兩組在禮拜堂內遙遙相對的壁墓，形制統一而對稱。壁墓各分兩層，上層以古典壁柱分成三個壁龕，在中間壁龕裡分別坐著洛倫佐與身著古羅馬軍服的朱利安諾。在壁龕下方，各有一個石棺，一對象徵「黃昏」與「黎明」，「晝」與「夜」的男女裸體臥像分別坐在洛倫佐和朱利安諾的石棺的圓弧拱頂兩側。這些陵墓的特殊之處，在於不帶個人色彩，不僅沒有任何紀念碑文，洛倫佐和朱利安諾的塑像也都和本人毫不相像，因而使整組作品的隱喻色彩更加濃厚。雕像中洛倫佐和朱利安諾都望向大門附近牆上的聖母聖嬰像及聖人雕刻，使得這兩組分立禮拜堂兩側的壁墓在整體空間上完美地結合為一體。

　　米開朗基羅的作品所展現的力量，正說明他身為一位具有嚴肅精神的思考者對人類生存深邃的洞察與理解。他提高了雕刻藝術的地位，使其成為探究人類存在本質的寓言。當時他的雕刻凌駕所有義大利雕刻家；在創造時代的大師去世之後，文藝復興盛期也就此劃下了句點。

第Ⅵ章 權力與榮光的號角
——16世紀下半葉至18世紀

一、文藝復興晚期──
16世紀下半葉

1. 米開朗基羅影響下的義大利藝術

尋找雕刻的新方向

　　1520年，大約在米開朗基羅盛年之時，義大利的文藝復興發展到最高峰。當時的義大利人似乎認為，繪畫與雕刻都達到了完美的頂端。文藝復興早期的藝術家所努力的目標，似乎都在達文西、拉斐爾，以及米開朗基羅等大師的手中得到實現。過去人們所追求的技巧，如今對大多數雕刻家而言也不再是難題。在這種情況之下，部分雕刻家為了另闢蹊徑，試圖從古代作品中挖掘新的靈感，或者直接打破和諧穩定的古典原則，以狂放而不對稱的形式與構圖，強化作品的戲劇性效果。文藝復興初期人們所追尋和諧理智的古典美逐漸被打破，雕刻藝術因而開始走向新的時代。例如以複製西元2世紀的傑作〈勞孔父子群像〉而成名的佛羅倫斯雕刻家邦狄奈里（Baccio Bandinelli, 1493－1560），即從希臘化時代壯美而慷慨激昂的雕刻風格得到靈感，使其作品中的人物個個擁有運動家般發達渾厚的肌肉組織，以及宛如悲劇英雄悲切激越的誇張表情。

古典與完美的挑戰

　　在縱橫整個義大利藝壇的大師那令人無法逼視的光芒照耀下，年輕藝術家幾乎沒有出頭的可能。有些人默然地接受這一切，努力研究米開朗基羅學過的東西，模仿他的風格；但也有一些藝術家雖然崇拜優秀大師的傑

作，但也不免開始思考，是否藝術仍有繼續發展的空間。他們設法在其他方面超越前人，甚至有時故意拋棄公認的藝術規則，率性而為，使作品看來不自然、不和諧，甚至古怪。年輕一輩的藝術家利用這種方式，使他們的作品受到注意，企圖在其他方面超越他們的老師。事實上，這種作風也繼承了文藝復興大師們的精神：打破權威與慣例，向未知的領域挑戰，並藉由不斷的實驗與創新，尋找藝術的新潛能。年輕藝術家大膽突破「美」與「和諧」的傳統，以及追求標新立異的結果，使得米開朗基羅以後的義大利藝壇流派眾多，風格也不一而足。後世便將這個時代的藝術通稱為「矯飾主義」（Manierism）。

混亂中的新藝術

「矯飾主義」一詞原來是17世紀的評論家用來嘲笑16世紀下半葉羅馬和佛羅倫斯一些風格奇特造作而流於形式化的畫家，只知模仿米開朗基羅的方法和技術，而失去其精神的做法。　而後卻成為這個充滿未知與迷惘時期的藝術代名詞。這段形式化的模仿與天馬行空的幻想並行的時代，也正是藝術史中最富爭議性的時期。當一群學者將矯飾主義視為純粹藝術的衰微時期而加以否定時，另一派卻強調這段藝術的「危機時期」所代表的自由昂揚，以及敏銳的感受性。在這段時間內，城市失去了獨立自主的地位，並且陷入了新的僧侶統治的暴亂中。專制主義興起前夕的不安氣氛，籠罩在歐洲的上空；在各地宗教改革的浪潮下，宗教裁判所瘋狂追獵異端。在這種充滿不確定的氣氛之下，藝術家的類型也因此產生變化。昔日人文主義者所追求獨立自主的「全才」典型已遠，藝術家不再是個受人尊敬、冷靜沉著的工作坊主人，而是君主與主教爭相取悅的「名家」。

2. 矯飾主義的雕刻藝術

切里尼與新時代的英雄形象

　　早在16世紀前半葉，邦狄奈里即在他的作品裡強調戲劇化的悲壯效果，以及誇張奔放的情感表達，以突破米開朗基羅如巨人般的陰影。這種試圖在和諧而充滿秩序的古典規則外，找尋雕刻新方向的趨勢，進一步在佛羅倫斯雕刻家兼金匠切里尼（Benvenuto Cellini, 1500－1571）的手裡得

到發揮。切里尼出生於佛羅倫斯的一個工匠家庭，早年曾隨邦狄奈里的父親學習金工。他是這個時代典型的藝術家，誇張、自負又毫不留情。他在

圖84：切里尼，〈派修斯〉，1545－1554，青銅雕像 ，高320公分（含基座），義大利佛羅倫斯蘭濟藝廊

派修斯是希臘神話中的大英雄。他曾自天使赫米斯（Hermes）借來帶翅的飛鞋與飛帽，飛行至遙遠的極地，英勇地砍下蛇髮女妖美杜莎的頭，獻給戰爭與智慧女神雅典娜。雕像中的派修斯一手執刀，另一手高舉著被砍下的美杜莎首級，這個動作事實上含有強烈的宣示意義：我們仍然記得唐納太羅的〈大衛〉冷靜而自信地看著腳下敗戰巨人的首級，他所象徵的是佛羅倫斯用以對抗外侮的自我認同精神；而切里尼的〈派修斯〉，將砍下的美杜莎首級高舉示眾，卻象徵佛羅倫斯大公對臣屬的諸侯們一個令人戰慄的警告。

那本名噪一時的自傳裡，精采生動地刻畫這個時代的情景。他從一個城鎮到一個城鎮，一個宮廷到另一個宮廷，往來奔波，挑起紛爭，但也博得榮冠。他在1543年為法國國王所做的金質餐桌用鹽瓶上，充分發揮他的虛榮與狂想，以黃金雕出一對分別象徵海洋及陸地的男女裸體雕像，柔滑優美，雕工細膩，展現出這個時代奇巧精緻的宮廷趣味。

1545－1554年間，他接受當時佛羅倫斯大公柯西摩·麥狄奇（Cosimo de'Medici）的委託，製作一尊〈派修斯〉雕像。切里尼企圖在這裡與唐納太羅和米開朗基羅一較長短，不但賦予雕像古典英雄般健壯結實的體格，更讓他在舉手投足間，宛如舞臺劇的演員般，誇張而戲劇化。派修斯左手橫著短刀，右手高舉美杜莎的首級，一腳踩在美杜莎的屍首上。他的頭部誇張地向下低垂，兩眼瞪視地上的屍體。這是一個多麼駭人的場面。但是，切里尼藉著高舉的手臂，使這年輕英雄的身體顯得更加修長；而幾乎如舞蹈姿勢般站立的優雅形體，也削弱了這件血腥行為所帶來的恐怖感。彷彿這個除妖的目的，將殘暴的手段神聖化了，而為政治所構想的藝術品淪為一場精緻化的遊戲。在這裡，切里尼從〈派修斯〉向外伸展的姿勢中，創造作品的戲劇性，而非如米開朗基羅在人像蜷縮的軀幹裡喚起心靈的悸動。

征服地心引力的雕刻家——波洛內

這種軀體線條向外伸展的風格所帶來新的視覺感受，將由波洛內（Jean de Bologne, 1529－1608, 義大利人稱他為Giovanni da Bologna）發揚光大。波洛內出生於法屬法蘭德斯地區。大約在1550年，他動身前往羅馬，在那裡研習古典雕刻和米開朗基羅的作品。隨後，他到達佛羅倫斯，於1561年為麥狄奇家族工作，而受到切里尼的啟發。在完成於1580年的〈麥丘里〉雕像中，他融會前人的成就，結合米開朗基羅在雕像上扭轉身

軀的做法，以及切里尼讓人物四肢向外
延伸的風格，發明了一種以螺旋狀為基
本構成的雕像形態，為雕刻藝術開創一
個全新的視野。雕像人物肌肉結實的裸
體形象和相對姿勢，顯示出他對古典風
格的依戀，但那僅以一腳腳尖支撐全
身，彷彿欲乘風歸去的姿勢所帶來的動感
和韻律，卻遠遠超過古典雕像的成就。前人
的雕刻中，強調石材本身厚重感的既定規則，在
此則被波洛內打破，並且產生令人驚異的效果。以
自體為中軸的螺旋形轉體，與食指指天所產生往上
伸展的印象，不但使作品產生戲劇性的動感，也為
雕刻創造出更豐富的空間意象。

隨後，波洛內在他的一組〈薩賓族女人之劫〉
群像中，將這種自下盤旋而上的螺旋狀造形結構
發揮得更淋漓盡致。他在這件描述征戰劫掠戰
鬥場面的群像中，以三個向上交疊、姿態互

圖85：波洛內，〈麥丘里〉，1564—1580，青銅雕像，高180公分，義大利佛羅倫斯
國立巴傑羅博物館
雕刻家在此彷彿要向一件不可能的任務挑戰，讓雕像克服重量的限制，而有凌空疾飛
之感。而〈麥丘里〉給人的印象正是如此。麥丘里（Mercury）為羅馬神話中諸神的
使者神，等同於希臘神話裡的天使赫米斯，這位穿梭於諸神間傳遞信息的使者神，腳
踝生著翅膀、頭戴附有雙翼的帽子、手持兩翼雙蛇棒。他正將一手向上揚起、一腳向
後高踢，彷彿跳著芭蕾的舞者，作勢向空中躍起。整座雕像只以一個腳尖支撐，而在
腳下的，事實上是由象徵南風的面具口中呼出的一股氣流。雕刻家仔細地塑造雕像的
平衡，彷彿真的在空中翱翔，優雅又迅捷地穿過空氣。

異，並且面朝不同方向人物，組構成有如繞著圓柱盤旋而上的雕像形式。這種奔騰飛躍的印象，實與征服重量及空間的精神相通。雕刻家在此藉著人物緊密的安排，以及相互繫屬的眼神傳達，保留了雕像的整體感，將所有的不安、對立與衝突，都包含在這自成統一的形體中。米開朗基羅最早在他的作品中嘗試扭轉雕像人物的軀體，探討這個動機帶來的效果。其目的在於豐富雕像的面向，讓雕刻成為真正「全面」的藝術，不論從任何角度觀賞，都無損雕像的「可看性」。波洛內進一步成功地將這種扭轉的動機運用在群像中，使這類沒有固定視點的雕像成為新時代雕刻理所當然的基本準則，影響下一個世紀雕刻藝術的風貌十分深遠。

圖86：波洛內，〈薩賓族女人之劫〉，1581—1583，大理石，高410公分，義大利佛羅倫斯蘭濟藝廊

這個描述傳說中羅馬人的搶婚故事，經常是藝術家表現動感與人體美的靈感來源。波洛內在這組傑作上，僅以三個人物堆疊構成：中間是一位壯碩的年輕男子，他雙腿夾跨一個制伏在地的薩賓族人，兩手高舉一位向空中掙扎呼救的薩賓族女人。人物層疊而上，節奏緊湊明快，而分向不同方向伸展的身軀，使雕像擁有不同的視覺面向。文藝復興雕刻注重精神力量的傳統，在此似乎轉化為單純的雕刻形式：互相抗衡的動作、隆起與內凹、緊縮與伸展。一連串的動態線條，將雕像本身的戲劇性力量推到極致。

狂想與瑰麗協奏曲

藝術家那充塞夢幻與想像的寶盒一旦開啟，便如狂瀉的湧泉，一發不可收拾。他們揚棄和諧的定律和比例法則，挑釁因襲的視覺習慣。他們以自己「嶄新獨創」的發明震驚大眾，處處給人出奇不意的驚喜，也往往帶來迷惑與慌亂。譬如在原本方正的窗框上，雕刻詭異奇特的臉孔；在林園亭閣間隱藏造形詭異的巨大雕像；在鬧區廣場上設置壯觀而充滿奇幻人物的噴泉；在王公貴族的豪宅牆上堆砌花環、彩帶、古典細柱，以及造形怪異的面具等組合而成豐富雕飾，環繞著清靈舞動的人物，極盡炫耀之能事。雕刻家在製作君王權貴的陵寢雕刻上也越來越自由，此時壁墓不再流行，人們偏好獨立的墓像群，因此雕刻家發揮的空間更大，雕像群的設計和組合更自由。許多雕刻家也運用不同色彩的材質，或以彩繪的方式，使作品繽紛華麗，令人目不暇給。

例如佛羅倫斯雕刻家阿曼那提（Bartolomeo Ammannati, 1511－1592）在一組以海洋為主題的噴泉雕刻中，即展現這種飛揚不羈的狂想。大理石製的海神像挺立在層層平臺最高處，橫目遠眺；在祂的下方，分別是手持各種貝類的小使者、奔騰跳躍的駿馬、以青銅鑄造的林泉水仙和獸腳人身的牧神雕像，以及各種水中幻想生物。一條條白練般的細長水柱從這些造形奇特誇張的人物間噴灑而出，令人彷彿置身於一場奇幻瑰麗的水舞盛宴。而林泉水仙那異常修長的雙腿與不合比例的長頸，小巧雅致的蛋形臉、細緻柔媚的五官、優雅高攏的髮型，以及纖細圓潤的體態，顯然受到早期矯飾主義畫家巴米加尼諾（Francesco Parmigianino, 1503－1540）筆下人物的影響。

3.矯飾主義的傳布與影響

新風格的流行

矯飾主義所產生的影響很大。由於藝術家從一個宮廷，旅行到另一個願意高價延聘他們的宮廷，而將矯飾主義的風格，傳布到歐洲其他地方。喜好搜奇藏珍的王公貴族趨之若鶩，一時蔚為時尚。當德國地區的晚期哥德風格仍然十分興盛之際，布拉格、法國，以及西班牙的皇宮卻已為這個來自義大利的新風格所征服。其中法國因地緣之利，接受最早，並發展出法國自身獨特的藝術風格，而成為古典崇拜與義大利矯飾主義外重要的藝術流派。

法國矯飾主義與楓丹白露派

早在16世紀初，法王法蘭西斯一世便曾延攬包括達文西與切里尼等義大利大師至他的宮殿，並留下作品。著名的矯飾主義畫家羅索（Giovanni Battista Rosso, 1494－1540）和普利馬提喬（Francesco Primaticcio, 1504－1570）則分別在1530和1532年前往楓丹白露宮，為法蘭西斯一世工作，並成為「楓丹白露派」的創始人。法國的宮苑建築與義大利那些城市裡巍峨壯觀的教堂和豪華氣派的宮邸大異其趣，它們幾乎只出現在林木掩映、風光旖旎的鄉野。在這裡，人們可以傾聽流水的低吟，享受水鄉澤國的清新。而羅索和普利馬提喬的畫風，也融合北方哥德和古典風格的特色，體現出與這法國式情趣相應的寧靜、穩健、流暢與輕快起，呈現出矯飾的魅力和抒情的清新。普利馬提喬同時也是雕刻家和建築師，他的傑作是一系列在楓丹白露宮發展出結合色彩與高浮雕的灰泥壁飾，其中人物纖細修長，體態優雅柔媚，展現出典型的法國風情。

這種優美地運用古典風格的典範，也影響其他法國本地的雕刻家，包括古戎（Jean Goujon, 1510－1568?）與皮隆（Germain Pilon, 1531－1590）等人。古戎是法國雕刻家和建築師，並且曾為羅浮宮的列斯考側翼建築做

外部的雕塑裝飾。他造訪過義大利，受到古典雕塑的影響，但他融會貫通，自成一家。他的浮雕不以透視的手法創造空間幻象，而是在一連串流暢的線條、柔和的形塑與優雅纖細的人物中，浮現三度空間的印象，充分體現法國式的抒情風格。古戎的藝術是林中空地的藝術，山林水澤的藝術，掩映於林木之中的雕塑與廊柱的藝術。這種高雅的貴族氣息，正是16一17世紀法國藝術的獨特之處。

　　皮隆的貢獻則在於他為這一風格增添寫實的色彩。在他早期的傑作中，如1561年所作的〈優美三女神〉，仍有普利馬提喬式修長、優雅的韻味。之後，他的作品更為流利，也更為寫實，並且結合純熟的手法與戲劇性張力，創造豐沛的情感表現。在他為法王亨利二世及王后凱薩琳‧麥狄奇所製作的陵寢雕刻中，即在傳統北方哥德的形式下，展現動人的神韻與風采，人物表情特徵的刻畫，更是維妙維肖。此外，他也製作許多法國貴族的肖像徽章和胸像。

圖87：古戎，〈無邪之泉〉，1547—1549，石刻，法國巴黎羅浮宮
古戎的作品以無可匹敵的流暢優雅著稱。在這組精緻柔美的浮雕中，他融合古代神話與現實生活於一爐，傾倒水瓶的林泉水仙姿態互異，卻都個個嫵媚動人。流暢衣褶線條下溫潤的軀體若隱若現，彷彿在她們之間有道肉眼看不見的流體，飄逸在微風、芳香、呢喃的低語和嘹喨的聲響間，穿越空氣、靜謐和水流，在各種形體間浮盈，使作品產生獨特的自然、典雅風味。

二、巴洛克風格的雕刻藝術

1. 巴洛克藝術的興起

巴洛克藝術的誕生

在16世紀下半葉的義大利所產生的眾多流派中，有一小群藝術家，他們揚棄無創造力的形式主義，也看不慣不顧比例原則，隨興扭曲變形人體的標新立異作風。不過，他們對古典平衡美的風格也不感興趣，而嘗試在繪畫中創造氣勢磅礴、充滿旋風式動感與物質世界歡樂氣氛的幻境。這個新試驗，即成了後來巴洛克藝術的前身。「巴洛克」（Baroque）一詞原來有不規則、扭曲或荒謬怪異的意思，也是後來崇尚古代藝術的評論家用來反對、嘲笑17世紀藝術不合常規、稀奇古怪、離經叛道的貶稱。巴洛克藝術涵蓋的層面甚廣。在時間上，它萌芽於16世紀後期的義大利，於17世紀初在羅馬成形，並在17世紀盛行於整個歐洲，甚至延續到18世紀。在藝術史上，17世紀也通常被稱為「巴洛克時期」。在內容上，所謂的「巴洛克藝術」雖然打著創新與變革的旗幟，卻包含許多不同的路線，而成為多樣化風格的綜合物。其中最主要的即是發端於義大利、以華麗奔騰的恢弘氣勢為典型的巴洛克風格，以及興起於法國路易十四時期的古典主義風格。這兩股力量陸續傳入歐洲各地，交織成各國巴洛克藝術的基本風貌。

時代精神的反映

作為一個時代風格與潮流，巴洛克藝術自然也反映了當時歐洲在政治、經濟、思想上的巨大變動。它不但是反宗教改革運動的產物，又受到

科學發展的影響，同時也與君主專制制度的鞏固有關。17世紀是資產階級日益強盛、君主專制趨於鞏固的時代，資產階級要求一種新的風格來反映他們的生活，專制君主也需要藉此顯示自己的權勢和財富，而文藝上的巴洛克風格，即是在這世俗人文主義持續深化發展下的產物。另一方面，此時的羅馬天主教在經歷內部的改革運動後，開始恢復元氣，與新教的衝突和混戰也以平分秋色的結局告終。羅馬教會陶醉於表面上的勝利，而樂於看到凱旋式藝術的復興。此外，17世紀的歐洲也是「天才的世紀」，是現代科學誕生的時代。培根（F. Bacon, 1561—1626）、笛卡兒（R. Descartes, 1596—1650）、牛頓（I. Newton, 1642—1727）等人相繼帶動一連串思想與科學的革命，重新肯定人的理智與獨立的思想。在新思想、新方法的推動和鼓舞下，人類從基督教傳統裡被動接受的角色，一躍而為主動探索大自然，並利用新知識和新方法改善自身生活的積極創造者。正是這種種樂觀主義的氣氛，為風起雲湧的巴洛克時代定下了基調，譜寫出近代歐洲藝術燦爛輝煌的一頁。

2. 義大利的巴洛克藝術

巴洛克藝術的特徵

　　巴洛克風格的精髓最能在1630—1680年間的義大利藝術彰顯出來，尤其是其發源地羅馬。這段時間相當於巴洛克藝術的代表人物貝里尼（Giovanni Lorenzo Bernini, 1598—1680）的成熟期。典型巴洛克風格完美結合了精巧與雄渾生動的手法，在結構上氣勢恢弘，變幻莫測，給人激烈運動的旋轉印象，以及無限擴展升騰的感覺，而在細部的刻畫上卻是精緻優美、細膩絕倫。巴洛克的節奏奔騰而繁麗，彷彿以千軍萬馬之勢，鼓動著生生不息的變化，匯成一首氣象萬千，動人心弦的交響曲。如此藉動感

效果宣洩宗教熱情作風，正是巴洛克藝術最大的特色，也是它與表現和諧沉穩的文藝復興藝術在本質上最大的不同。

這種特色可從巴洛克大師貝里尼在17世紀初，為羅馬聖彼得大教堂所設計的內部裝潢看出端倪。其中最突出的成就之一，即是為主祭壇建造的巨型青銅鍍金華蓋。這件充滿凱旋意味的作品融合雕刻與建築於一體，它那扭曲立柱上威武華美的視覺裝飾、活潑的渦捲和充滿動感的雕塑，正是反宗教改革運動中強調以華麗誇張的形式表達激昂的宗教情操的縮影，而成為巴洛克藝術發展的里程碑。

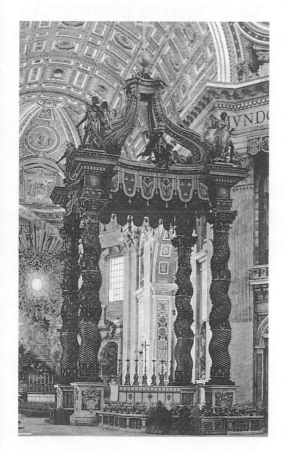

圖88：貝里尼，〈聖彼得大教堂祭壇華蓋〉，1624－1633，青銅鍍金，高2900公分，義大利羅馬聖彼得大教堂

這座巨大得令人摒息的青銅製祭壇華蓋表面以鍍金線條為裝飾，富麗堂皇；四枝支撐的大圓柱，絞扭成螺旋狀，造成一種奇特的律動感。大柱上的篷蓋造形也十分不尋常，乍看之下有如回教徒的帳篷，但仔細觀察，仍會發現渦捲與弧形曲線等巴洛克建築裡典型的裝飾性細節。篷頂上靈巧生動的天使，像是自天空飛降下來般，高高地護衛著神聖的祭壇。其他如雕製成金色格子狀的天花板、祭壇後彷彿自花窗射出萬丈光芒的金色雕飾，以及彩色的大理石等，都像是一場金碧輝煌的盛大展示，洋溢著飛揚神馳的光輝與靈動。藝術家似乎為人們建造了一個燦爛華麗的夢幻世界，處處洋溢著令人愉悅的光彩與動感。

貝里尼的成就

　　實際上，我們對於這種將形體的姿態向四周伸展、扭轉，以創造空間動態感的風格，並不感到陌生。16世紀後半葉的矯飾主義雕刻家，早已在這方面踏出了第一步。如今，巴洛克藝術家更將這種風格發揚光大，形式與動作也都更奔放誇張，為專制君主和教會創造出浮誇華麗的榮光幻境。而這整個幻境的創始人，便是義大利藝術家貝里尼。

　　貝里尼出生於義大利那不勒斯，七歲隨著雕刻家父親遷居羅馬。他從小就是一個天才兒童，八歲即能掌握雕刻的技巧，十六歲便以獨立藝術家的身分獲得一件雕像的委託製作。除了傲人的天分外，更有幸運之神的眷顧。他的精神導師，同時也是終生的摯友——紅衣主教巴爾貝里尼（M. Barberini）於1623年當上了教皇，成為烏爾班八世（Urban VIII）。隨後，在這位教會最高主宰的資助下，貝里尼完成了許多傑作，其中包括聖彼得大教堂的擴建工作及其內部裝潢。貝里尼不但是羅馬巴洛克最重要的雕刻家和建築師，也寫過劇本，並且親自演出。無論是舞臺設計、裝潢，甚至作曲，他都一手包辦，是這時代最重要的藝術家。知道貝里尼的這些經驗，我們多少可以明瞭，在聖彼得大教堂的裝飾中，為何那些聖人及天使們看起來個個像是舞臺上表演的演員，以強烈而誇張的動作表情來呈現情感。整個教堂裝飾，更如同一個敘述光輝神蹟的大型舞臺布景，流金溢彩，令人眼花撩亂。

閃爍時間流轉的雕刻

　　在聖彼得大教堂的工作之前，貝里尼在1622－1625年間，接受紅衣主教波傑斯（S. Borghese）的委託，製作了〈阿波羅與達芙妮〉大理石雕像。這則充滿古典情調的故事，在貝里尼的詮釋下，讓所有過去同樣題材的作品頓時都失去光彩。高貴的奧林匹斯山神祇表現出來的不再是理智與

力量，而是戀愛中人的美麗與迷醉。雕像敘述林泉水仙達芙妮在太陽神和弓箭神阿波羅的追求下變成一棵月桂樹*，這個變形的題材，正與巴洛克藝術家熱中於動態表現的精神相通。如同〈聖彼得大教堂祭壇華蓋〉的柱子，圓柱的形態被扭曲變形成螺旋狀的樣式，卻因此使圓柱產生迴旋的動感。動態的造形使人產生流動的時間感，而在時間的流轉下，就會有過去，有未來，因此事物在每一刻裡，都在變化、變形。

在這裡，貝里尼反對米開朗基羅賦予人物石材厚重質感的做法，也不再採用矯飾主義中特有的多視點螺旋狀結構組合，而發展出新的觀念：採用單一視點，柔化雕像輪廓，並且不受石材的限制，在雕刻上表現繪畫性的效果，在單

圖89：貝里尼，〈阿波羅與達芙妮〉，1622—1625，大理石，高243公分，義大利羅馬波傑斯美術館

雕像中所描述的場景，正是達芙妮被阿波羅追上，而四肢開始長出枝葉，變形為樹的一刻。奔跑中的達芙妮，她的手、腳與頭髮，都已長出了樹葉，彷彿向上飛昇的火焰，充滿跳躍的律動感。在這裡，人物的體態動作宛如兩道單純的平行弧線，但在飛揚躍動的肢體伸展和澎湃激昂的情感表現下，已為雕像創造出升騰的韻律感和強烈的戲劇性。雕像下的基座有一段充滿道德寓意的話語：「誰要是沉迷於愛戀而總在追求匆匆飛逝的美麗，終會抓到滿手的樹葉，摘取苦澀的果實。」貝里尼的藝術，便是在活潑跳脫的外在形式下，表達對世間歡愉轉瞬即逝的沉思冥想，以及回歸上帝懷抱的渴望。

這尊雕像取材自希臘神話故事：話說一日，太陽神阿波羅和小愛神丘比特比賽箭術，小愛神為了證明自己的箭術較高明，而將會讓人燃起戀愛熱情的黃金箭，一箭射中了阿波羅，並把會令人厭惡愛情的鉛箭射向正巧路過的山林水澤仙女達芙妮。阿波羅因此立刻陷入熱戀，對美麗的達芙妮百般追求；但這位仙女一看到阿波羅便急忙逃跑。達芙妮拼命地跑，阿波羅就拼命地追；她的秀髮飛揚，卻神色驚惶。當充滿熱情的阿波羅終於快追上她時，她筋疲力竭，不得不向河神求救。河神聽到她的呼救後，便將她變成一棵月桂樹，以躲避阿波羅的追求。阿波羅在傷心之餘，為了紀念她，便將月桂樹的枝葉摘下，編成桂冠帶在頭上。

純的動作下，賦予情節和表現更多的想像空間。雕像結構的單純化，使他得以專注於人物動作的呈現，在具有感性吸引力的形式中揮灑奔放的熱情。游移不定的感覺也轉變為精力充沛的明確表現。他同時擅長藉著閃爍不定的光線表達空間動感，以打破雕刻的侷限和原有空間的限制，延伸觀賞者所在的空間。加上對人性內在的洞悉和掌握整體的美感，使他成為繼米開朗基羅之後，最偉大的雕刻家。

神醉迷離的宗教幻象

巴洛克藝術的顛峰是整個建築、繪畫和雕刻藝術的匯流。它融合光線、色彩及動作，創造出令人震撼的幻境，牽引觀者與作品人物的情緒交融，而隨其苦惱或歡悅，進而激發誠篤的宗教情操。貝里尼的〈聖女泰瑞莎的幻象〉即是其中的傑作。他在這組雕像上，利用不同的素材與媒介，將建築、雕刻、繪畫完美地結合在一起，充分揮灑出驚人的戲劇性舞臺效果，以及強烈的情緒感染力，進而創造了一個扣人心弦的幻象。在這組雕像上，我們看見聖女躺在雲端，帶翼的天使宛如愛神邱比特，溫柔地拉著她的衣襟，將一枝象徵神寵的金箭刺入聖女的心窩，使聖女陷入極樂忘我的恍惚狀態。整組雕像充滿向上飛昇的律動，人物的衣服也隨之掀起翻動，好像

要脫離祭壇的框架而翱翔起來，奔向祭壇上方的圓壁畫。象徵神寵的一道道金色光芒即從這充滿幻覺的壁畫迸射出來，籠罩在暈眩迷離的聖女身上。她正朝著象徵天國榮耀的光芒緩緩上昇，無數歡樂的天使沐浴在其中。貝里尼為了表現神聖、神秘和超塵絕俗的境界，在雕像底下開一個暗窗，讓光線自下而上照耀在雲端之上的聖女和天使。如此一來，散發著白色光輝的形體，彷彿蛻下了物質軀殼，成為觀賞者眼中的幻覺。

貝里尼晚年在宗教上開始產生一種接近神秘主義的熱忱。他的宗教雕刻，是用來激喚觀者接受聖靈感召，而產生狂喜的情感以及神秘的聯想。這也是巴洛克藝術家所要達到的目的。他將過去一切嚴謹的法則擱在一旁，以全新的手法，將觀者的情緒引至頂點。為了創造這樣的效果，他加強人物的表情張力，並以無比敏銳的觀察力，呈現人性內在的情感。同

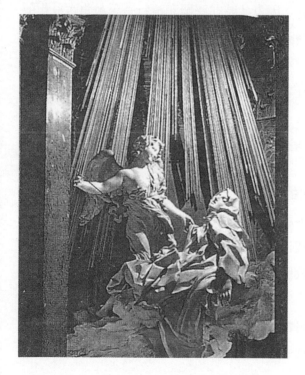

圖90：貝里尼，〈聖女泰瑞莎的幻象〉，1647－1652，大理石，青銅鍍金，高350公分，義大利羅馬聖馬利亞‧維多利亞教堂

這座在羅馬聖馬利亞‧維多利亞教堂側廊祈禱室的祭壇雕刻，是為了紀念16世紀的西班牙修女泰瑞莎。她是天主教反宗教改革的聖者，曾在一本著作上，描述她在聖靈的感召下，所歷經神聖狂喜的一刻。那情景彷彿是上帝派來的天使用一枝閃爍著金光的利箭射穿她的心，讓她同時沉浸在極度的痛苦與無限的幸福中。貝里尼在此大膽呈現的，即是這個神秘的幻象。

時，他也不再按照傳統的古典樣式來處理披衣的形式，而將披衣沿著身體，落成高貴的衣褶，讓它們有如被狂風吹起般翻騰飛躍起來，以提高激奮和動態的效果。這種令人驚異的戲劇化手法，不久即成為全歐洲的藝術家所模仿的對象。

貝里尼在法國

　　1665年，有「太陽王」之稱的法國國王路易十四邀請已老邁的大師至巴黎作客，並請他為預定改建的羅浮宮設計新式樣。同時，貝里尼也為法王路易十四製作了一尊大理石半身胸像。這件富有外交意義的使命最後觸礁：路易十四採納了法國藝術家派洛特（Claude Perrauld）較富法國式古典色彩的羅浮宮設計圖。而貝里尼受路易十四之託所作的肖像，顯然也沒有受到這位「太陽王」的青睞。因為此時在法國正流行一種較為古典化的風格。儘管這位義大利的巴洛克藝術大師在法國宮廷並沒有獲得預期的成功，但他依舊對當時以及新一代的雕刻家有著十分深遠的影響。他在巴黎停留的時間，曾受邀在法國的學院演講，而將義大利藝術帶至法國。

3. 巴洛克藝術在法國的發展

專制君主的凱旋與宮廷林園的盛行

　　伴隨著17世紀歐洲各國專制主義興起，歐洲各地的國王與君主，也如同羅馬天主教會般，渴望炫耀他們的權勢，進而加強對人心的控制。他們要以俗世統治者的姿態，與教會的力量相抗衡，並宣稱他們的權力，乃是上帝授予的。這就是所謂的「君權神授說」。

　　17世紀後半葉最能體現這種精神的統治者，即是法王路易十四。他是法國最偉大的專制君主。在他主政之下，使法國無論在政治上或文化上，

都居於當時歐洲的領導地位。法國藝術家與義大利藝術家交流頻繁。到義大利研究文藝復興和巴洛克大師們的傑作，幾乎成了法國年輕藝術家共同的學習經歷；另一方面，他們也聘請著名的藝術家為法國宮廷服務。不久之後，法國便繼義大利之後，成為歐洲藝術的中心，產生許多傑出的藝術家。代表專制君主的榮耀與威勢的凡爾賽宮（興建於1655－1682年之間），更是成為18世紀裡歐洲其他專制君主競相仿效的對象。一時之間，包括奧地利、德國等地的君王和小諸侯，都希望擁有一座自己的凡爾賽宮。藝術家被徵召，為野心勃勃的君主們打造一個個夢幻樂園。他們以最奇特的想像力，將一片片的土地改造成林木掩映的花園、潺潺低吟的溪流，以及如白練奔騰的人工瀑布，將整個宮殿打扮得像是大型的舞臺背景。如此在風光綺麗的鄉野間，堆砌出豪奢精緻的貴族文化。

水榭林園裡的幻境

在如此龐大的宮苑庭園中，雕刻家必須具備全方位的才幹，才能在如此巨大的舞臺上，以最得當的方式呈現他們精細複雜的布局和構想。無論是宮殿、小徑、花圃、雕塑、噴泉，乃至整個空間的對應關係，都被視為一個龐大的有機體，在這其中反映出統治者的需求與野心。雕刻品妝點著這個摹擬自然的人工舞臺，而這個龐大的舞臺同時也提供雕刻藝術一個更為寬廣的創作空間。在這裡，雕刻與其所在地點的環境，有著密不可分的關係。這種關係，正如同舞臺布景對演員的重要性一般。因此，無論是晴空下的林蔭大道上駕著奔騰的黃金馬車躍水而出的阿波羅噴泉，或是在林木掩映、崖洞參差的空谷幽林間載歌載舞、奔跑嬉戲的林泉水仙，都與周遭的景物結合為一體，成為自然的一部分。它們打破了雕像與觀賞者所處空間的界限，讓人彷彿置身於藝術家所創造的幻境裡，不知何者是真，何者為幻。而這些雕像也只有在這樣的背景之下，才能顯示出其意境與美

圖91: 圖比,〈阿波羅水池的太陽車〉,噴泉雕刻, 1668－1670 ,鍍金的鉛,法國巴黎凡爾賽宮

圖比 (Jean-Baptiste Tuby, 1635－1700) 這組位於凡爾賽宮林園裡的噴泉雕刻,描寫太陽神阿波羅駕著太陽馬車在水池上飛馳的景象。四匹奔騰的駿馬拉著馬車,下半身幾乎隱藏在水面下,兩旁並伴隨著形狀奇特的大魚,以及鼓著雙頰、吹著喇叭的水神;萬馬奔騰之勢,彷彿將要自水面疾馳而來。寬闊的水池,以及水池後向外開展的林蔭大道,都將這組鍍金的噴泉雕刻的氣勢,襯托地更加宏偉;在陽光的照射下,閃爍著跳動的燦爛金光。我們可以想像,如果將水池裡的水抽乾,或甚至將這輛阿波羅馬車放置到其他地方,所產生的效果一定會大打折扣。雕像中的太陽神阿波羅,正隱喻凡爾賽宮的主人路易十四。由於路易十四自稱為「太陽王」,因此對於表現這位希臘神祇的題材也就特別情有獨鍾。

感,若將雕刻像搬離原來的地方,就如同舞臺上表演中的演員突然被換了不相稱的布景,格格不入。

古典主義與「路易十四風格」

　　貝里尼在義大利的成功,也使鄰近的法國陷入這股巴洛克的熱潮中,吸引許多法國藝術家前往義大利觀摩學習。他們到了義大利之後,面對偉

大的古代藝術，在驚豔之餘，重新發現古典藝術的魅力。回國之後，他們便將充滿秩序與規則的古典精神運用在巴洛克的表現形式裡，發展出與法國精神相應的藝術，而出現所謂的「古典主義」。

古典主義在法國的盛行，與法王路易十四個人的愛好及其推行的文化政策密不可分。17世紀下半葉，正是法國的君主專制制度在路易十四治下達於顛峰之時。為了符合「太陽王」本人追求偉大與尊嚴的需求，整個法國宮廷便以凡爾賽宮為中心，形成了一整套繁文縟節和矯揉造作的禮儀。這種建立在等級制度上的秩序和統一，正與古典主義的內在本質不謀而合，它體現著均衡與和諧、宏偉與壯麗、榮耀與尊嚴、輝煌與成熟。其不可動搖的中心便是「太陽王」路易十四。整個凡爾賽宮的設計和建造，都依這個最終原則而完成。而專制制度與古典主義正是建立在伴隨科學和思想革命所產生的理性觀念上。

相對於巴洛克的奔放，古典主義顯得節制得多。如果說巴洛克風格以自由、誇張為特徵，是情感的，是強烈律動的；那麼古典主義風格便以和諧、統一為特色，是理智的，是凝重沉靜的。巴洛克是熱烈活潑的，古典主義則是宏偉壯觀的。在這個意義上，古典主義也可說是對巴洛克潮流的反動。

奠定法國古典主義基礎的大師，當屬畫家普桑（Nicolas Poussin, 1594－1665）。他愛慕古典文化，一生大部分在羅馬渡過，並以無比的熱情研究古代雕像，藉由古典形式裡單純高貴的美感，喚起對往昔世界純真美麗的懷念與想望。他的作品具有一種簡潔性和嚴謹性，深具動人的力量。這種清澄明晰、內斂節制的風格來自理智的薰染，而與17世紀上半葉的法國哲學家笛卡兒在精神上有著相通之處。普桑的繪畫將樸素與莊重寓於和諧與秩序之中，構思嚴密，線條清晰，層次分明，充分體現了「絕對即完美」的古典主義原則。法國「學院派」的雕刻，也繼承了這個特徵，並進一步

融合古典雕刻的節制和宮廷情調的優雅，以簡明澄淨的構圖和優雅自然的風格，呈現作品超塵絕俗的高貴氣質。由於這種以追求古代藝術中「絕對的」均衡與理智的理想美為職志的新風格，受到「絕對的」專制君王路易十四的喜愛和獎勵，而成為法國宮廷裡的「學院派」，並且有「路易十四風格」之稱。

17世紀的古典主義雕塑與皇家宮苑建築的關係密不可分。在參與裝飾凡爾賽宮大規模雕刻工程的眾多雕刻家中，最負盛名的要算是吉拉爾東（Francois Girardon, 1628－1714）和夸茲沃（Antoine Coysevox, 1640－1720）。在他們的作品中，都表現出高貴冷靜的古典風格。吉拉爾東於1657年成為皇家繪畫雕刻學院院士，1663年曾參加修飾羅浮宮阿波羅畫廊的工作。位於凡爾賽宮花園的大型群像〈洗浴的阿波羅〉，即是他在1666

圖92：吉拉爾東，〈紅衣主教李希留的陵墓〉，1675－1694，大理石，法國巴黎索邦禮拜堂

李希留於1642年去世，曾當過路易十三的首相。雕像中的李希留躺臥在他長眠的石棺上，並在身後一位象徵「哀悼聖母」的女子攙扶下，起身坐起，面向空中；他那虔敬的手勢與神情，似乎在說明他坦然無愧地歸向上帝。在他的腳邊撫棺而泣的女子，則是「基督教論述」的擬人化表現，用意在緬懷歌頌他在著述論說方面對教會的功績。整件作品的組成簡單清晰，高雅動人。

年為歌頌路易十四而雕製的傑作。1694年，吉拉爾東為曾經擔任攝政的紅衣主教李希留（Richelieu）製作一組陵墓雕像。在這組雕像中，他將真摯熱切的宗教情懷，隱藏在節制而冷靜的形式之下，令人動容，而成為古典主義雕刻的代表作之一。吉拉爾東也曾為路易十四製作一座高7公尺的青銅騎馬雕像。在這座騎馬雕像中，他回頭採用了貝里尼以前的古典形式，將馬的形態塑造成一腳提起的碎步姿態，藉以強調雕像在靜態下所造成威嚴、寧靜和莊重的效果；而非如巴洛克藝術中，兩腳向前躍起、充滿爆發力的律動姿式。這座雕像後來在1792年毀於法國大革命。

與吉拉爾東相較之下，夸茲沃顯然受到貝里尼的影響較深。他擅長運用不同的材質，在作品上創造豐富的色彩。著名的作品包括1686年為路易十四所製作的半身胸像，以及紅衣主教馬薩林的胸像和陵寢雕刻，為這位曾輔佐路易十四的攝政大臣塑造出智慧而沉穩的形象。

法國的巴洛克雕刻

在整個17世紀的法國藝術中，巴洛克風格與古典主義風格這兩股既對立又融合的潮流，都尋求偉大崇高的表現，所不同的是前者在緊張、後者在和諧的氣氛中力求實現。不論其形式恢弘還是儉約，無不表現出一種矯揉性和浮華性。在17世紀上半葉居主導地位的巴洛克風格，到了17世紀的下半葉古典主義當道之時，依然保持著旺盛的生命活力。

正當古典主義的「學院派」主導了以巴黎為中心的法國雕刻界，在法國南部亞維農一帶則由於地利之便，義大利式的巴洛克風格仍十分流行。其中最有特色的雕刻家即是普傑（Pierre Puget, 1622－1694）。如同其他法國雕刻家，普傑也曾經在義大利度過數年的光陰，學習古典雕刻和巴洛克雕刻家的技巧。回國後，於1656年為圖魯滋市府大廈門道作雕飾，此時即已顯露出他成熟期的獨特風格。製作於1672－1683年間的〈克羅托的麥隆〉

是他最特殊的傑作。雕像刻畫的是手被樹幹夾住的麥隆與身後狂怒的雄獅奮力搏鬥的場面。在這件作品中，我們看不到法國宮廷雕刻特有的雅致和柔美，卻再度感受到貝里尼的魅力。人、獸形象的活躍性與衝動性呼之欲出，驚心動魄的戲劇性場景，令人為之動容。肉體的極度痛苦所帶來恍惚迷離的表情，使人聯想起貝里尼的〈聖女泰瑞莎的幻象〉。而普傑將他自巴洛克大師習來的精湛的技巧和情緒表現，在此轉化成強烈的寫實風格，彷彿這災難性的一刻，就在觀者的眼前發生一般，扣人心弦。麥隆的其他作品同樣具有巴洛克風格特有的流動感和敏銳感，表現出人對自我超越的強烈渴求。

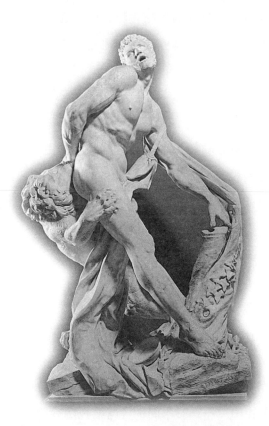

圖93：普傑，〈克羅托的麥隆〉，1672－1683，大理石，高269.2公分，法國巴黎羅浮宮

雕像中的英雄正被一頭獅子的利牙狠狠地咬住，臉部的表情因極度的苦楚而扭曲，而他的左手手掌則深陷入一截樹幹的裂縫裡。人物的側面和動作彷彿隨時在變化，加上強調肌肉、血脈和關節等細節，予人一種不確定的，緊張的感受。吉拉爾東認為普傑的作品「並不具備自然的美感與美麗的衣褶線條」而只有「效果」的呈現。在追求單純高貴的古典風格雕刻家眼中，普傑的作品的確不具備「美」的質素，但我們可以想像，雕刻家在刻畫麥隆所受的痛苦前，一定仔細地觀察過真實的狀況下，肉體在承受痛苦時，肌肉和筋骨的變化，並將它們如實地刻畫在石頭上。

第VII章　古典的與浪漫的

—— 18世紀和19世紀前半葉

一、啟蒙運動時代

1. 法國文化的優勢地位

在路易十四所建立起的龐大基業下，法國仍是18世紀歐洲文化思想的中心；巴黎的貴族和文人雅士獨領風騷，經常首開時代潮流和風氣之先。17世紀後半葉在法國興起的古典主義文化，在18世紀席捲歐洲其他各國。這種情形，可從各地競相模仿凡爾賽宮的建築風格看出。無論是葡萄牙、西班牙、義大利、德國、奧地利、波蘭、瑞典或俄羅斯，都湧現凡爾賽宮式的宮苑建築。巴黎皇家廣場式的城市廣場，也在歐洲各大城市紛紛出現。啟蒙時代法國古典文化在歐洲的優勢地位可見一斑。

此時法國文化和思想在歐洲的風行，語言和出版品的傳播與流通也功不可沒。幾乎無邊界限制的歐洲也為來自法國的人才和出版品敞開大門。法語在歐洲各國的上流社會成為必不可缺的社交工具，數以百計的法國人在王公貴族的宅邸充任家庭教師，成為傳播法國文化的使者。在遍及歐洲各國的沙龍和科學院，法語被定為和本國語言一起使用的官方語言或工作語言，並以法文為正式的通用文字。在這股潮流的推波助瀾之下，法國的書籍和藝術在歐洲廣為流傳，法國的服飾和家具樣式也普遍受到模仿。這一切都充分顯示出，從物質世界到精神世界，從生活方式到思想意識，法國文化真正征服了全歐洲。

在這段期間最具代表性的兩股歐洲文化風潮，即是「洛可可藝術」和以科學理性為其標誌的啟蒙哲學精神。兩者皆根源於17世紀。前者屬於巴洛克風格晚期發展，其表現是藝術上的；後者則是在冷靜與理智的古典主

義孕育下，表現在精神思想上的產物。它們彷彿是18世紀文化長河的兩側，分別從感性與理性的角度折射出這個時代璀璨奪目的光輝。

2. 巴洛克的餘暉 —— 洛可可風格

洛可可風格的內容

所謂「洛可可風格」，意指1715年路易十四駕崩後，到1789年法國大革命爆發之前在藝術表現上的新風格。主要風行於18世紀前半葉。此時，巴黎取代凡爾賽，成為全國的文化中心。專制王朝逐漸解體，貴族與文人雅士的力量日趨強大，成為社會的中堅分子。為了適應裝飾城市和住宅所需，而出現了一種優雅別致的裝飾風格。這種充滿人工化的風格即是洛可可風格。「洛可可」（Rococo）源於法文中「變形的貝殼」一字，而有「用貝殼或石塊建造的岩狀砌面」之意。原來指的是流行於法王路易十五的宮廷中，一種以不規則、捲曲的貝殼狀花紋構成的裝飾風格。這種輕巧、精美的風格隨後大量運用在各地宮殿的室內裝飾和家具的雕花上，增添貴族豪宅繁複精緻的富麗氣派。很快地，歐洲各國的王公貴族趨之若鶩，在歐洲的上流社會中蔚為一股潮流。藝術家摒除一切的侷限與顧慮，運用他們天馬行空的想像，將這些君侯的小宮廷裝飾得宛如人間的奇異夢境。雕梁畫棟的鍍金欄杆、花紋繁複的壁飾，各種色彩精美的大理石、各種姿態的雕像交織成一片錯綜迷離的仙境。這樣繁複細緻的格調，較巴洛克早期的作風甚至要更勝一籌。

洛可可藝術雖然繼承晚期巴洛克日趨豪華的藝術趨勢，但它與巴洛克風格的不同之處，在於它完全起源於法國，也以法國為發展中心。此外，它主要表現在繪畫、建築，以及室內裝潢和家具裝飾方面，而逐漸形成種以柔和、浪漫、華麗、細膩為特徵的審美趣味和藝術情調。這種情趣建

圖94：亞當，〈歷史與聲名〉，
1735－1736，灰泥雕塑，法國
巴黎蘇碧斯宮

典型的洛可可風格最能從宮邸
的裝潢觀察出來。藝術家亞當
（Lambert－Sigisbert Adam, 1700
－1759）從大自然裡得到靈
感，偏好秀逸輕巧、纖細雅致
的弧形線條，以及花草動物和
在林園水榭間嬉遊的人物等主
題。此外，充滿貴族趣味的狩
獵和在河海中捕魚等活動的題
材也十分受到歡迎。洛可可裝
飾風格以C形渦旋線和非對稱結
構為典型，色彩明快柔和、格調清新、淡雅。圖片中顯示的是巴黎蘇碧斯宮一間沙龍
牆上的灰泥雕飾細部。雕飾出一位手持鵝毛筆在一本大書上書寫的天使，以及一位吹
著號角的天使。她們分別是「歷史」與「聲名」的擬人化表現。亞當三兄弟是著名的
法國雕塑家，擅長洛可可式宮廷的內部裝飾，在法國、普魯士和歐洲其他地區都享有
盛名。

立在享受生活與自然的基礎之上，創造出充滿新奇和愉悅，令人陶醉，使
人欣喜。雖然洛可可風格一開始在雕刻藝術上的表現並不明顯，但在新的
審美趣味的薰陶下，也散發出優雅、可愛、親切、嫵媚的獨特風情。

晚期巴洛克的教堂雕刻

巴洛克藝術進入18世紀後，愈來愈趨近繁瑣華麗，戲劇性的場景也日
益誇張。在洛可可精巧華美的風格影響下，更增添了一股炫麗不羈的浪漫
情致。這種風格不僅受到蒐奇獵珍的王公貴族喜愛，教會也樂於利用這種
幻境來激奮信徒的宗教熱情，喚起人們對天堂美好的想像與渴望。狂喜地

凝視天光的天童、天使與聖人擁擠地充塞在祭壇四周，載著聖人的橫溢雲朵似乎就要落到教堂裡來。藝術家衝破繪畫、雕刻與建築的框界，令前往瞻仰的虔誠信徒感到幻惑與淹沒，天國的壯麗景觀彷彿就在眼前，再也分不清何者是真，何者是幻了。

　　譬如德國雕刻家亞撒姆（Egid Quirin Asam, 1692－1750），在為德國南部一間教堂所製作的主祭壇中，設計了一幕聖母死後昇天的戲劇化場景。雕刻家在此有如一個充滿想像力的舞臺導演，精心揣摩每一個細節，將這個場面設計得驚心動魄。雕像中的人物動作誇張、情感高漲，讓只能在遠處觀看的信徒，也能感受到這幕景象所帶來的震撼力量。貝里尼在一百年前所創造的舞臺效果，在此時場面更為壯大、氣勢更為驚人。藝術家慎重

圖95：亞撒姆，〈聖母昇天祭壇〉，1722－1723，鍍金與彩繪灰泥，德國羅爾城修道院教堂
雕刻家在此發揮她的浪漫狂想，將聖母昇天的傳統主題表現得奔放飄逸。雕像所顯示的，即是聖母去世之後，天使翩然而至，鼓動著雙翼，帶著聖母的靈魂往天國飛昇而去；目睹這個突發奇蹟的門徒們，無不驚異萬分，而做出不同的反應，有的跪伏在床邊祈禱、有的仰天讚美神，還有的伸手探查聖母是否真已不在床榻上。在祭壇的頂端，天使和雲朵圍繞著一個巨大的金冠；上方的花窗射出萬縷金光，象徵聖靈的白鴿乘光而來，聖母則展臂迎向上帝之光，飛昇而去。

地運用裝飾的變化和造成動態效果的技巧，將教堂布置成一個展示天國榮耀的舞臺，讓人們聯想天堂的富麗堂皇，其作用甚至比中古世紀的大教堂更為具體。雖然有時不免也流於狂歌亂舞而降低藝術的內涵與獨立性；但對於一個居住於鄉間農舍的信徒來說，卻可能是一個令人神迷目眩、留連不已的天堂景象。有人或許會覺得這種富麗耀眼的風味太過世俗了，但那時代的教會卻有不同的想法。他們發現藝術為宗教服務的形態，可以更超越中世紀，不僅要給那些沒有閱讀能力的人們傳達教義，也要展示教會的光榮與令人震懾的力量，藉此與興盛的新教勢力以及強大的世俗君主相抗衡。

3. 理性與感性的交匯

沙龍文化的興起

　　1720－1750年間，可說是大城堡、宮苑建築，以及沙龍（Salon）文化的繁榮期。沙龍是法國上流社會的產物，原來指貴族宮邸裡社交用的接待室，後來在沙龍主人的支持與召集下，成為文藝人士私下聚會的場所。在沙龍裡，詩人、藝術家、哲學家或音樂家等不同領域的菁英分子，集結於一堂，發表自己的作品或觀點，彼此辯論和反省。在思想的碰撞和激盪下，許多新思想和新風格在沙龍裡誕生；新觀念也藉由沙龍的交流而得以廣為流傳。在沙龍文化的推波助瀾之下，繼承17世紀理性主義和科學革命的啟蒙思潮，更是如火如荼地展開。

啟蒙運動的內涵

　　18世紀是啟蒙運動的世紀。「啟蒙」這個詞的原意是「照亮」，也就是思想上的解放，其目標是要從思想層面上，進一步打垮法國封建統治和

教會的力量。在啟蒙主義者眼中，社會制度的腐敗根源在於思想的混濁，而這混濁是由宗教迷信造成的。只有宣揚理性和近代自然科學的技術，才能照亮人們的頭腦，繼而破除宗教迷思和教會黑暗的統治，達到改良社會制度，增進人類幸福的目的。事實上，啟蒙主義者雖然強調理性的重要，但其社會理想以及回歸自然與人類天性的呼聲，都表現出唯心的浪漫情懷，而對盛行於19世紀初的浪漫主義有很大的影響。也就是說，啟蒙時代的理性主義在本質上已與17世紀古典主義的理性精神大相逕庭，它所追求的不再是絕對的美感，更不是集權君主的點綴排場。而是在理性、明晰的內在法則外，展現大自然的純樸與美麗。啟蒙運動的中心主題是人，是具有理性的獨立思想，並能自由發揮情感與天性的人。

啟蒙精神下的雕刻藝術

　　啟蒙運動是思想與精神上的表現，在藝術史上並不存在所謂的「啟蒙主義風格」。但是此時的藝術表現在啟蒙精神陶染下，產生一切理性與情感、實際與理想交匯的雙重特性。尤其在雕像方面更是明顯。在洛可可式的雅致情趣下隱藏秩序與節制的莊重本質；在和諧高貴的古典形式下閃耀自然與浪漫的人文氣息。這種融合理性與感性、古典與浪漫的理想化表現，即成為18世紀法國大革命前的雕刻特色。

　　這時期的法國雕刻家，如同上個世代的前輩，仍將他們的目光望向羅馬。大多數的雕刻家在他們的生涯中，都到過義大利遊歷、學習。古代希臘、羅馬、文藝復興和巴洛克藝術的大師們在那裡留下來的傑作，繼續成為年輕藝術家創作的養分和基礎。古典和巴洛克的元素在他們的作品中融合為符合時代精神的新風格。譬如典型法國式的洛可可室內裝飾，也經常在圓角淺壁龕裡及貝殼、捲葉環繞的圓形浮飾中出現古典式的半身人像。

　　18世紀的啟蒙思想家反對宗教和政治的中央集權，宣揚人的價值和尊

嚴，鼓吹人性的解放和個性的拓展，而為雕塑藝術注入了新活力。在這樣的背景下，造成了半身塑像的流行。早期對胸像有重大貢獻的雕刻大師是勒莫安（Jean Baptiste Lemoyne, 1704－1778）。他曾任法王路易十五的雕刻師，為國王和其情婦彭芭度夫人（Madame Pompadour）做過多件肖像。此外，他也為當時法國社會名流製作半身胸像，包括著名的啟蒙運動領導者伏爾泰與孟德斯鳩。他的肖像人物有著貝里尼的影子，呈現出巴洛克式的寫實風格，但在裝飾方面則具有洛可可的典雅性。勒莫安同時也是位出色的教師，他的學生包括法爾寇內（Maurice-Etienne Falconet, 1716－1791）、皮加爾（Jean-Baptiste Pigalle, 1714－1785）和胡東（Jean－Antoine Houdon, 1741－1828）等傑出的後起之秀。

皮加爾的自然風格

皮加爾曾在羅馬停留五年，回到巴黎後以〈綁涼鞋的麥丘里〉一鳴驚人。他在這件作品中所表現出對平凡事物敏銳的感受力，以及對自然天性的描寫，顯示出往後對寫實風格的興趣。這種將眼光從仰望天國幻象和高高在上的專制君王與教會，拉回到所處的世界與社會現實，以及重視個人價值與發展的趨勢，正反映啟蒙運動的理性主義者對人性以及理性的重視。

在肖像表現上，雕刻家也開始丟棄肖像上繁縟的衣飾和皺褶表現，專注於表達模特兒個人內在精神與心理特質，並加以形象化。譬如皮加爾在他的〈狄德羅肖像〉中，並不以呈現這位啟蒙運動思想家完美的理想化雕像為職志，而是無情地將狄德羅滿布皺紋的臉龐以寫實的手法刻畫出來，卻讓我們「看」到這位撰寫《百科全書》的理性主義學者眼裡的靈敏和智慧。正是這種對自然、真實的熱中，使皮加爾有了為啟蒙運動大師伏爾泰製作裸體雕像的想法，並藉此向這位偉大的思想家致敬。但是這個製作伏

爾泰裸體像的構想，在當時文藝界堪稱醜聞，連伏爾泰本人也非常驚愕。雖然最後雕像未能得到委託的沙龍協會的接受，但如此大膽的表達方式，卻已遠遠超越羅丹及雨果等19世紀的寫實主義大師。

圖96：皮加爾，〈綁涼鞋的麥丘里〉，1739，大理石，高58公分，法國巴黎羅浮宮

我們看過這位希臘神話中的信使神，由古希臘大師賦予高貴雍容的理想化形象，以及矯飾主義大師波洛內所創造飄揚飛逸的姿態，在皮加爾的想像中成了風塵僕僕、年輕跳脫的少年。祂在長途跋涉後，正坐在大石上休息重新繫好祂的雙翼鞋。這樣一個平凡無奇的綁鞋動作，正反映啟蒙精神下對人道關懷和自然主義的謳歌。皮加爾將他的注意力，放在足以明確描述這個行為的三個點：麥丘里左腳邊綁鞋的雙手、投向遠方目的地的目光，以及近乎不自然地往後擺的右腳。雕像本身隱含了時間的連續性：到來前的過去、休息時的靜止，以及望向遠方的未來。雕刻家將如此豐富的意涵，巧妙地統合在一個簡單的造形中，令人回味再三。

法爾寇內的洛可可風情

在皮加爾的時代，優雅嫵媚的洛可可情調事實上更接近通俗的品味，法爾寇內即是此派雕刻家中的佼佼者。由於彭芭度夫人的支持，他於1757至1766年間，擔任法國著名的陶瓷工作坊雕塑總監，製造了許多柔美纖麗的洛可可式小瓷像，並且大受歡迎。一時之間，這種描寫貴族淑女和翩翩

少年在林園鄉野間彈琴跳舞的彩色瓷像，風靡整個歐洲宮廷。他的大型人像則結合古典風格的題材與可愛嫵媚的洛可可情趣，並以表現人體的溫潤和柔和感見長，使其作品在當時獨具一格。他在工作坊以三十歲之齡，開始接觸啟蒙學者的論著，並參與沙龍裡的討論，而與狄德羅產生深厚的交情。1766年，他透過狄德羅的引薦，一同接受俄國凱薩琳女皇的邀請，前往沙皇宮廷，在聖彼得堡製作一座彼得大帝的騎馬雕像。在這座氣勢恢弘的大型青銅像中，馬匹前蹄凌空，昂立於巨大的花崗岩基座上，顯然有巴洛克風格的影子。

圖97：法爾寇內，〈浴女〉，1759，大理石，高82公分，法國巴黎羅浮宮

1759年，他在巴黎的沙龍展示這尊大理石雕像，立即贏得眾人的喜愛，成為流行的風格而廣為模仿。顯然的，〈浴女〉仍具有他在陶瓷工作坊裡所發展出來的風格特色，身段玲瓏雅致，體態嫵媚優美，儀態自然大方。線條柔和的身體曲線下，彷彿自肌膚裡散發出溫暖的氣息，十分動人，是不可多得的傑作。

兼容並蓄的雕刻大師——胡東

此時對肖像雕刻貢獻最大的法國雕刻家，當推胡東。他將18世紀的肖像雕刻推向登峰造極的地步，是法國和西方歷史上最偉大的肖像雕刻家之

一。胡東是勒莫安與皮加爾的學生。早在1764年，他便在羅馬為一間聖母堂製作〈聖布魯諾〉大型大理石雕像，並藉這座造形簡單而古典的作品嶄露頭角。回到巴黎後，於1777年以〈莫斐斯〉臥像成為皇家美術學院的正式院士。大革命期間，他差一點被捕入獄，但後來仍繼續在拿破崙的帝國保護下從事創作及擔任教職。

他的作品風格多樣，從散發理性精神的古典肖像到洛可可式優雅細緻的女性雕像，無不展現出大師級的風範。他的肖像作品最受當代人的推崇，數目也最多，模特兒網羅了當時最偉大的人物，包括伏爾泰、狄德羅、莫里哀等法國思想和文學巨擘，以及富蘭克林、華盛頓和傑佛遜等美

VOLTAIRE.

圖98：胡東，〈伏爾泰坐像〉，1779－1781，大理石，高165公分，法國巴黎法蘭西劇院

在這尊伏爾泰身著寬大長袍的大理石坐像，是18世紀人物雕塑的代表作。胡東在此採用古典雕刻特有的嚴謹形式，來處理披衣的皺褶，簡潔而高貴，表現出這一代哲人的莊重氣質；另一方面，卻以高度的寫實技巧，刻畫出其機智、文雅、清晰的風采。沉靜清晰的形體，卻有著十分生動傳神的面容。在和諧節制的形式下，捕捉人物內心所散發出來的一線靈光，散發出圓融的智慧與深沉的同情。他的形象與精神，都在深具理性與節制的古典形式下化為永恆。

國開國政治家。胡東在他的肖像雕刻中完美地結合古典風格與寫實手法，人物形象逼真，意境深邃，閃爍著理性的光輝。同時，他也重視雕像的裝飾性效果，使人物在古典、理性的風采中，散發洛可可式優雅的神韻。

在其他著名的作品中，〈顫抖的少女〉即結合了皮加爾的寫實題材和法爾寇內式溫暖柔美的女性軀體。他的女神像姿態優美、線條流暢、丰姿嫣然，或者富於洛可可式自然生動的意趣，或者具有古典式的嚴肅與冷漠。總之，在胡東的作品裡，理想與現實息息相關，體現著對理性與情感的兼容並蓄，完美結合明朗清澄的形式與雅致靈巧的手法，正是那一時代造形藝術綜合風格的最好證明。

二、革命浪潮下的古典與浪漫

1.風起雲湧的革命年代

革命火焰中誕生的新時代

1776年的美國獨立運動與1789年的法國大革命，開啟了現代歐洲的序幕，結束了數百年來被當成定律的傳統。宗教的狂熱燃燒成歷史的灰燼；專制君主的權力與榮光也已是昨日黃花。這些巨變的產生皆導源於半世紀前的思想革命。英國和法國的啟蒙運動思想家以洛克、孟德斯鳩、伏爾泰、盧梭等人為代表，倡導將理性的思考和社會大眾的福祉置於傳統和權威之上。在這股思潮的影響下，藝術家也開始以理性為準則，將他們的注意力，轉向平凡百姓的生活與情感。巴洛克的壯麗格調、法國凡爾賽宮的氣派，以及洛可可風格的精緻溫馨都已成為過時的東西了。如今，整個貴族式的共同夢境已漸消退；代之而起的，則是理想市民生活的新藍圖。

18世紀末不但是政治革命的時代，也是工業革命的時代。機器的運用改變了過去以手工業為主的生產形式，貨物得以大量生產而更為流通、普及。如此累積的財富也造就了一批新的社會新貴，就是所謂的「中產階級」。他們取代過去教會和王公貴族的角色，逐漸成為藝術家的「主顧」。這些新主顧各自擁有不同的品味與好惡：有的崇尚古典大師冷靜的傑作，有的偏好當代人情感奔放的作品。有錢的藝術愛好者開始自覺地收集自己喜歡的古董，注意到這些不同時代的藝術品在風格上的相異之處。事實上，這正是理性時代的人所表現出來的自我意識。他們本著這種自我意識來選購當代藝術家的作品，如同人們在布置自己的房子時，選擇適合自己

風格的擺飾一般。

風格的多樣化

這樣的情形不僅發生在附庸風雅的大眾身上，甚至藝術家本身對於所謂「風格」的態度，也有了革命性的轉變。正如同政治上的大革命根植於理性時代，人類藝術觀的改變也是如此。在從前，一個時代的風格對當時的藝術家而言，純粹是完成作品的手法。它一再被演練，因為人們認為它是能夠達到所希望的特殊效果的最佳途徑。雖然仔細觀察仍可分辨出傑出藝術家的個人特色，但大體上，它們都具有某種程度的共通性；藝術家在創作時，也通常不會注意到自己正依循何種風格。而理性時代的人，則開始自我意識到風格與風格形成的問題。一些鑑賞家甚至花時間思考風格和審美準則的關係。這種對藝術和「風格」本身的反省，使得這個時代的藝術家，不再以追隨單一風格而感到滿足。他們擁有更多的自由，選擇自認為最得當的方式，來探索藝術的各種可能性。因此，自這個時代開始，我們很難再以一個時代風格來統合藝術的整體風貌，而各種「運動」或「主義」如潮水般大量地湧來。它們在短暫的盛行期間，各自擁有支持的追隨者。在18世紀末至19世紀中期流行的各種藝術現象中，仍以理性、崇高與情感、自然兩股相互拉扯、卻又彼此融合重要的力量為依歸，而產生盛行於革命時期的「新古典主義」以及隨後的「浪漫主義」運動。二者皆在啟蒙運動下的孕育而生，卻又象徵對啟蒙時代藝術的反動。

古典與浪漫

事實上，理性與感性正如同一對孿生子，同時誕生於人類的自我意識裡。19世紀的德國哲學家尼采（Friedrich Nietzsche, 1844－1900） 即指出，西方文化自古希臘象徵理性、和諧與永恆的太陽神「阿波羅精神」和

情感、放縱與易逝的酒神「戴奧尼索斯精神」開始，古典主義與浪漫主義便同時出現，交替發展。雖然為了適應不同時代精神和價值，而賦予被不同的意義，但依舊主宰了整個歐洲文化的歷史。它們相互對立，在本質上卻又有共通之處。古典主義和浪漫主義所追求的都與「理想」有關，而非「真實」。它們對現實都是有選擇性的，是周遭事物的重組。然而古典主義所追求的是人與社會相互調適的理想，浪漫主義卻嘗試超越現狀，憧憬遙遠而不可企及的夢境。換句話說，浪漫派強調個性的表達，而古典派卻欲建立起普遍的秩序和法則。但實際上，古典與浪漫的分野在大多數時候並不是那麼容易劃清，其藝術表現在精神和形式上有時也會有某種程度的交融。

2. 新古典主義

追隨古代的典範

由於舊時代的傳統被打破，新的價值正待重建，因此理性主義者很自然地將他們的目光，望向古代所有美好的質素。18世紀的藝術家回歸理性、自然與道德的口號，在某個程度而言，就是回歸古希臘的典範，因為他們認為最早具備「理性」者，即是那些古希臘的哲人。德國的藝術史家兼批評家溫克爾曼（Johann Winckelmann, 1717－1780）以無比沉醉仰慕的心情，讚美希臘藝術的特質是「高貴的質樸和沉靜的偉大」，正代表了這股研究古典作品的風潮再度興起。

古典主義的傳統發展到了18世紀末，開始有了不同的風貌。如同我們之前所提及的，新時代的藝術家開始注意到風格本身的問題。他們開始思考，這些由前代古典大師們所留下的優美典範，是否真的是古希臘時代的雕刻的原貌，或者只是一種習以為常的慣例。他們重新審視自文藝復興以

來的古典準則，遺憾地發現這些規矩只是取自已屬古典晚期的羅馬遺址。如今，一些熱心的古典文藝愛好者甚至旅行至希臘，親炙古代希臘藝術的原貌。波濤洶湧的大革命，也喚起人們對古代雅典公民自由與理性精神的緬懷。人們在拋棄專制政體的桎梏，企圖在大革命之後重建起新的「雅典精神」，在藝術表現上則以模仿古代希臘藝術節制沉靜的理想美為職志。這時期在造形藝術上所產生的復古熱潮，受到啟蒙運動的影響，多少帶有懷舊、嚮往的浪漫情緒，而與過去文藝復興和路易十四時代的精神大異其趣，因此稱為「新古典主義」。

「古典的貝里尼」——卡諾瓦

「新古典主義」的雕刻大師中，最著名的就是義大利雕刻家卡諾瓦（Antonio Canova, 1757－1822）。卡諾瓦早年受威尼斯地區的巴洛克藝術影響，並且以高超的技巧、在作品呈現生動的想像力和充沛的動感為著名，而有「古典的貝里尼」美稱。他在這個時期的作品也仍停留在18世紀的傳統，製作許多栩栩如生的雕像。但自1780年抵達羅馬之後，接受了當時考古學家和理論家的論著和宣揚，轉而開始從事新古典主義的創作，並以神話為題材，產生了許多優美動人的作品，如在1817年完成的〈赫貝女神像〉即是其中一例。

法國大革命之後，熱情而自信的革命家喜好自比為希臘人與羅馬人再世。拿破崙建立了新的帝國，新古典主義便成了最適合表現帝國榮光的藝術形式。1802年，卡諾瓦接受拿破崙的邀情，前往法國為拿破崙雕製胸像，並於1803年至1809年之間，為拿破崙鑄造了幾座巨大的裸體銅像。從這幾座理想化的雕像的造形看來，卡諾瓦顯然自古代統治者雕像中得到靈感，尤其是古羅馬的皇帝雕像。以其中一尊〈拿破崙為創造和平的戰神〉為例，拿破崙的左手執著長長的權杖、右手握著象徵世界的球、球上站立

的是帶著雙翼的勝利女神。這樣的造形顯然與雅典娜神廟裡龐大莊嚴的雅典娜雕像十分相似，而其精神更接近奧古斯都雕像。由此可看出，卡諾瓦在此對高貴的觀念，已不同於啟蒙運動時的看法，他將這位皇帝提升到神的地位，並賦予浪漫主義式的崇拜。

卡諾瓦也為拿破崙家族成員製作雕像，其中最著名的，即是一尊以拿破崙的妹妹寶琳為模特兒所作的維納斯雕像。事實上，這種扮成希臘神祇的肖像雕刻在19世紀初開始流行於上流階級間。這風氣一方面來自拿破崙家族的帶動，另一方面也顯示出此時人們在革命所高唱自由、革新的理想中，所激發的自我覺醒和個人精神的昂揚。如今，人們樂於留下古代雕像般永恆的形象，而在藝術家的手中搖身一變，成為優雅而高貴的希臘神祇。雕像中半裸的寶琳以正面的姿勢斜靠在躺椅上，一手倚著頭，兩眼望向另一側的

圖99：卡諾瓦，〈扮成維納斯的寶琳・波傑斯〉，1804－1808，大理石，義大利羅馬波傑斯美術館

這座十分理想化的大理石雕像無論在姿態或神韻的處理上，都具有濃厚的古典風味。臉部的線條莊重寧靜，嘴角泛起一抹微笑，除此之外，幾乎看不出我們在啟蒙時代的肖像雕刻所觀察到的寫實特色和情感表達。這種看似漠然冷靜的臉龐，正是希臘雕像的特徵。因為在希臘藝術中，這種永恆寧靜的理想美，是屬於神或被神化的凡人所擁有的特性。

遠方。這座雕像的人物造形單純節制，既無飛揚的衣裙所創造的動感效果，也沒有表達激昂的情緒而極力伸展的四肢。整座雕像的構成有如一幅繪畫般，只有單面性；我們從雕像的正面，即可看到它的全貌。令人聯想起早期羅馬的石棺雕像。這種單純性，顯示出古代羅馬藝術對卡諾瓦的影響。然而正是從這優雅流暢的輪廓中，產生卡諾瓦藝術中特有的女性化柔媚氣質，散發無限的魅力。

托爾瓦森與夏多

除了卡諾瓦之外，來自丹麥的托爾瓦森（Bertel Thorvaldsen, 1770－1844）以及德國雕刻家夏多（Johann Gottfried Schadow, 1764－1850）也是新古典主義的代表人物。托爾瓦森曾在羅馬停留十餘年，對古典大師的成就十分崇拜，不但潛心研究、摹擬他們的作品，也曾經參與古代雕刻的修復工作。由於他對希臘雕刻甚有心得，因而試圖在作品中重現其高貴和諧的理想美。他謹守希臘古典風格的法則，作品構圖嚴謹簡潔。與卡諾瓦相

圖100：托爾瓦森，〈加尼梅德〉，1817，大理石，高93.3公分，哥本哈根托爾瓦森博物館

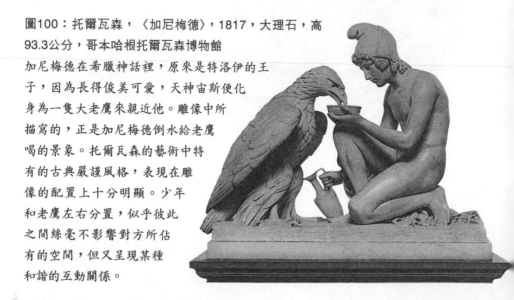

加尼梅德在希臘神話裡，原來是特洛伊的王子，因為長得俊美可愛，天神宙斯便化身為一隻大老鷹來親近他。雕像中所描寫的，正是加尼梅德倒水給老鷹喝的景象。托爾瓦森的藝術中特有的古典嚴謹風格，表現在雕像的配置上十分明顯。少年和老鷹左右分置，似乎彼此之間絲毫不影響對方所佔有的空間，但又呈現某種和諧的互動關係。

較之下，受義大利傳統的影響也較少。但他有時也依時尚的趣味而臨摹古
人作品，是其美中不足之處。

　　夏多的作品與古典雕像特有的靜謐和諧的質素相較之下，顯得活潑許
多。活躍於柏林的夏多也曾在羅馬度過多年的光陰，並與卡諾瓦交好，受
其影響很深。1787年回到柏林後，翌年成為普魯士王室的宮廷雕刻師。他
曾經為普魯士王室製作許多雕像，包括腓特烈大帝的紀念碑以及柏林各教
堂裡的紀念雕像。布蘭登堡大門頂端載著勝利女神的四馬二輪戰車雕刻，
即出自其手。另外，他也為普魯士王室的兩位小公主露易絲和菲德里克製
作雙人立像，充分表露出夏多對於捕捉人物自然動態方面所展現的才能。
雕刻家雖然以古典的手法，來處理人物的姿態和衣褶表現，但這兩位姐妹
身上所穿著的衣飾，卻是當時所流行款式。這說明了新古典主義的雕刻家
不僅是對古典雕像的單純模仿，在人物肖像方面，
更試圖在古典節制的形式裡注入寫實自然的生
命力；將那瞬忽即逝的一刻，凝結為永恆靜止的
美麗。夏多的學生勞赫（Christian Daniel

圖101：夏多，〈露易絲與菲德里克公主雙人
像〉，1793，大理石，高172.7公分，德國柏林國
家藝廊
這兩位出身自梅克倫堡家族的姐妹，後來都成為
普魯士國王腓特烈・威廉二世的兒媳婦。這組作
品雖然屬於肖像，但十分接近紀念碑的性質：姐
姐露易絲昂著頭，遠眺他方，左手摟住妹妹的肩
膀，顯示出雍容大方的舉止和自信；而年幼的妹
妹則嬌怯地微低著頭，左手搭著姐姐放在肩頭的
手，並用左手親愛地摟著姐姐的腰。在當時，幾
乎沒有一件作品可以如此生動傳神地表現出那份
存在於姐妹之間的友誼。

Rauch, 1777－1852）也是德國新古典主義雕刻的健將。

3. 浪漫主義運動

浪漫主義的內涵

　　興起於18世紀中期的啟蒙運動，不但解除了傳統對理性的束縛，也激發了另一股反理性的力量，那就是抒發個人情感的浪漫主義。18世紀末的人們，如果想要反抗社會階級、宗教或任何既定價值，不是藉著理性和自律的精神，建立一套具有普遍性的新秩序，就是追尋個人情感經驗為新的依歸。但是，他們都有著「回歸自然」的共同願望。只不過，理性主義者認為自然是已被「完成」的規律，是放諸四海皆準的，唯有找出這套準則，並切實遵守，才能將世界帶至和諧完美的境界。相反地，在浪漫主義者的眼中，自然卻是無窮的、恆變的、壯觀與美麗的。他們歌頌大自然迷離幻化的奇妙，為大自然無邊的力量深深地撼動著，並且渴望投入大自然的懷抱裡，將自身融入其中，然後，從靈魂深處，發出一聲充滿鄉愁氣息的喟嘆。就好像被上帝放逐的亞當與夏娃，他們的後代永遠渴望回到蕩漾著牧歌般詩意的天堂樂園。浪漫主義者為了反對理性主義的普遍性與世界性，所以特別強調自我個性的發展，認為只要隨著人類的天性自由發揮，便能達到「善」的境界。因此他們漠視規範的束縛，拒絕一切對於所謂「和諧」、「節制」、「冷靜」的要求；而頌讚自然迸發的熱情和肆意奔放的情感，並藉著這種自我的解放，以達到對自身存在的肯定。

　　浪漫主義雖然在18世紀末即已萌芽，但在拿破崙時代由於政治需要，對於抑制個人情感、歌頌君王的古典主義藝術顯然較重視。因此這時社會雖已躍入另一歷史階段，浪漫主義並未得到長足的發展，直到19世紀的20年代開始才逐漸進入其黃金時代。

中世紀的浪漫懷想

浪漫主義者的目標，既然是要打破成規與刻板的形式，在雕刻藝術方面，就必須與當時已建立起來的風格形式有所不同。於是，藝術家便將他們的目光投向過去，在歷史中，搜尋能夠引起自我情感上的回響與共鳴的風格。因此雖然古典主義者和浪漫主義者在實際行動上同樣都是復古，但前者將他們的眼光望向古代希臘、羅馬，而後者為了打破古典主義所建立的理性與秩序，在一開始便對中古時代的遺跡感到特別的依戀。浪漫主義（Romanticism）這字眼，最早即從中世紀的傳奇一詞而來，因此具有想像與理想的中古騎士精神。但是，浪漫主義的藝術家所要復興的並非只有一個形式，而是跳出所有既定的窠臼，重新發現和運用各種已過時而被摒棄風格。這種風格再現的情形尤其在建築藝術上最為明顯，隨著「新哥德藝術」之後，緊接著又出現「新文藝復興」、「新巴洛克」等種種充滿懷舊風情的建築格調。因此，有時藝術史家也統稱19世紀這些復古風格為「歷史主義」。

在這些不同風格的復古浪潮裡，中世紀的哥德藝術最能撫慰那些在企圖藉理性力量改造世界的一連串過程中感到失望的無助心靈、在政治革命和工業革命中失去權勢的舊貴族，以及渴望回歸中世紀「信仰的時代」的人們，喚起對往昔的緬懷和鄉愁的浪漫共鳴。在這樣的需求下，而有「新哥德風格」的誕生。人們最常以新哥德風格表現那些為紀念某位對國家民族有重大貢獻的古代人物雕像。這類紀念碑式的雕像，通常富有濃郁的懷古風情，雕像人物也多半出自中世紀的歷史和傳奇。有些作品甚至刻意表現出童話般的夢幻情調。

新哥德風格的雕刻除了以紀念碑的形式出現外，也如同過去中古傳統，在哥德建築上扮演著重要的角色。由於19世紀浪漫主義者對中古文化的重視，人們重新將注意力放在一些過去因故未能完成的哥德式大教堂

上，恢復教堂的建造。德國科隆大教堂雙尖塔的完成，即是一例。除此之外，人們也開始對那些歷經歲月侵蝕和戰亂破壞而褪盡光彩的大教堂從事修復工作，試圖恢復昔日華麗堂皇的舊觀。這些龐大的工程都都或多或少成為推動新哥德雕刻的一股力量。為了製作新的雕像來裝飾這些哥德風格的教堂，雕刻家於是重新研究、模仿過去哥德教堂上的雕刻。巴黎聖母院新修的西側大門邊的聖人群像即是其中著名的例子。

與傳統的對抗與奮戰

19世紀的浪漫主義者一方面對於中世紀懷抱著夢幻綺想，另一方面又渴望改變社會現狀。在歷史上，大革命的熱情隨著拿破崙帝國的擴張而蔓延到歐洲各地，挑戰德、奧等地的專制政權，

圖102：普雷歐特，〈克蕾夢絲‧依索兒〉，1847－1848，大理石，高245公分，法國巴黎盧森堡公園

克蕾夢絲是一位中世紀的抒情詩人，雕刻家普雷歐特（Auguste Préault, 1809－1879）特意將這位美麗女詩人的體態塑造成S形姿勢，宛如哥德國際風格裡聖母馬利亞造形，衣飾和髮型也都是中古哥德時代流行的貴族裝束。雕像低垂的頭部，流露出這位詩人傷雨悲秋的敏感氣質。

而有所謂的保守主義與自由主義的對立。如今，慷慨激昂的革命情緒點燃了浪漫主義者狂熱的反叛；他們秉持著對人類深切的同情，漠視舊秩序的束縛，並期盼建立一個更為人性的理想社會。這種民主、自由主義和人道主義的呼聲，尤其獲得那些在工業革命中逐漸興起的中產階級的歡迎。

在藝術方面，人們事實上依然景仰昔日大師們的偉大，那些謹守冷靜明晰的構圖和完美格調的學院派作風，仍舊能夠滿足展覽會場的群眾口味，但也有一群具有個人視野的年輕藝術家，不願迎合潮流。他們試圖打破那些經過歷代大師們不斷演練的技巧和審美的規則，並尋找另一種更自由的形式，以期能更充分地表現出他們所要傳達的意念，體現對個人獨立、個性自由的嚮往。

情感的釋放與表現

浪漫主義者對自由與獨立的嚮往，正是建立在崇尚自然的基礎上。不論是外在的自然景物，或是個人自然情感的宣洩和流露，都代表對傳統價值要求統一、秩序與和諧的反抗。藝術家自我情感的解放，也反映在他們對壯烈奮戰或慷慨就義的英雄，以及以一己之軀對抗無情命運的勇者等人物題材的喜好。在這些題材中，狂野奔放的情感和激昂慘烈的戰鬥是藝術家表現的內容，而為個人自然獨立的天性而戰的孤傲精神，更是浪漫主義者所欲傳達的理念。當時人們常將這類作品視為「狂野」的表現。誇大的動作與扭曲的形象，無非是要讓情感的表達更震撼、更深入人心。這種衝破圍堵個人天性的桎梏的強烈欲望，正與19世紀封閉、保守，充滿教條的市民價值觀對立。人們在現實社會中的壓抑，在藝術的國度裡找到了宣洩的出口。

這種強調自然的浪漫主義精神，不僅表現在情感與內在精神的抒發上，藝術家也同樣熱中於研究、表現自然的外貌。如法國雕刻家法國雕刻

圖103：巴里，〈獅子與蛇的戰鬥〉，1832—1835，青銅像，135×178公分，法國巴黎羅浮宮

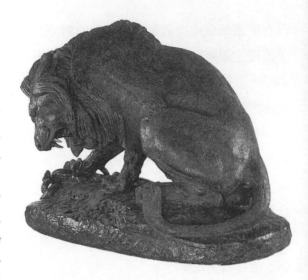

巴里曾在巴黎的植物園製作動模型，以專業的態度長期研究動物的軀體，從此以後即專注於動物雕刻。後來更在巴黎自然歷史博物館擔任動物生態學素描老師。他在掌握動物自然形態上的能力，可從他重現動物皮毛的精確度觀察出。這尊完成於法國七月革命後的雕像正暗喻對革命成功的慶賀，勇猛的獅子代表法國人民，而被制服的蛇則象徵被推翻的波旁王朝。

家魯德（François Rude, 1784—1855）與巴里（Antoine-Louis Barye, 1796—1875）的作品即顯然是長期對自然觀察和分析的結果。巴里的動物雕刻尤其展現出栩栩如生的姿態、細膩真實的皮毛刻畫，以及狂暴激烈的情緒爆發力等典型的浪漫主義作風。

熱情洋溢的革命情操

　　為了能夠充分展現革命家追求理想的浪漫情懷，並激發觀者的熱情和共鳴，藝術家於是從巴洛克藝術的舞臺化和戲劇性效果中，找到精神相契的靈感。於是，巴洛克式奔放奇想的噴泉或紀念碑，又重新佔據了城市的廣場和公園的一隅。魯德在1836年完成的一組大型浮雕〈1792年志願軍的行進〉，即是這類雕刻中最早的傑作之一。這組高達12.7公尺的龐大浮雕，又稱〈馬賽曲〉，是巴黎凱旋門的一部分，內容描述1792年巴黎的士兵和

義民共同保衛共和國而奮戰的壯烈場面。

　　魯德早年曾經如同當時其他年輕藝術家，接受過古典主義的教養和薰陶，並且於1812年，贏得羅馬大獎，成為古典主義傑出的青年雕刻家。不久之後，他卻放棄前往義大利發展的機會，成為一個狂熱的共和主義者；並且在法國波旁王朝復辟之時，一度被迫流亡到比利時的首府布魯塞爾。

由於這樣的經歷，使他對革命有著深切的共鳴和同情。因此，他的作品不但具有革命家的浪漫情懷，也有古典的外貌，以及政治狂熱者的激情，如這組凱旋門的浮雕即是典型的例子。從浮雕的整體構圖看來，魯德大膽地打破過去藝術家所承襲雕刻和浮雕的規則，不但脫離了框架的束縛，在人物安排上更表現出自由奔放的格局，強化了作品所欲表達的情緒

圖104：魯德，〈1792年志願軍的行進〉，1833—1836，石雕，1270×600公分，法國巴黎凱旋門

浮雕中慷慨激切的戰士們有的穿著古代的服飾，有的赤身裸體，他們都在一位身披古羅馬戰袍、鼓動雙翼的自由女神的號召和帶領下，勇敢地衝向敵陣。飛翔在眾人之上的女神一手握著長劍，直指前方的敵人，另一手則高高舉起，熱血沸騰地向群眾吶喊著；昂揚的情感表現和強烈的情緒感染力，都令人不禁回想起巴洛克大師貝里尼的傑作。在祂的身後，飄揚著共和國的旗幟；而祂的形象，正是象徵著共和軍強烈的求勝意志。

和理念。自由女神瞪目呐喊的神情，即屬巴洛克式誇張的情感表現，但又加了幾分寫實的味道。藝術家在此所表現的，正是將自由、澎湃的革命精神加以具體化，使觀者在浮雕之前，能感受雕像中人物奔放熱烈的情感，彷彿可以聽到一首猶如馬賽曲般堅定嘹亮的戰歌，緩緩在耳畔響起。

歌詠生命的歡樂

魯德的作品中所展現出來的豐沛情感和動人的力量，很快地便由他的學生卡波（Jean-Baptiste Carpeaux, 1827－1875）所繼承。卡波也曾到過羅馬，對於貝里尼在賦予冰冷生硬的石頭鮮活奔放的生命力方面，所展現的高超技巧十分嘆服。在羅馬停留的時光裡，他勤奮地研究這位巴洛克大師的傑作，並設法探尋出隱藏在石塊之內靈動活躍的秘密。最後，他終於辦到了；他的成就，可以從一組原為裝飾在巴黎歌劇院正門邊的浮雕作品〈舞〉中，得到最好的詮釋。作品裡寫實逼真的表現與舞者恣意嬉戲的題材在當時幾乎沒有前例可尋。只有在動態的捕捉和寫實主義的表現上，和他的老師魯德的作品有相似之處。

1869年，當這件作品揭示在巴黎市民的眼前時，立刻引起了一陣不小的騷動。卡波的〈舞〉徹底顛覆了當時被普遍遵行的公共雕像製作的法則：它既沒有對稱的形式，也沒有清晰簡潔的輪廓，整體構圖更非依照學院中所教導般，依照幾何形狀組成堅實穩固的力量。此外，它所傳達的感官性，也著實驚動了當時的保守人士。他們認為，陳列在戶外公共場所的雕像，應是公眾意志的象徵，具有凝聚市民向心力的積極作用，用來宣示理念和教化市民。當他們看到這麼一件宣揚「狂歌亂舞」的作品，即使它是為歌劇院而作，頗符合表現音樂與舞蹈的主題，但也不免顯得驚世駭俗，而在道德上受到極大的非議。

如今我們已經很習慣類似的作品出現在大街小巷，因此很難想像，這

麼一件洋溢歡樂與頌讚青春的傑作，在當時衛道人士的輿論裡卻被指控為散播淫穢與宣傳性感的低級趣味。但對於那些看膩了仿造希臘神像的貴族仕女和模仿古代遺跡的雕像的人而言，這無疑是一件令人振奮的新鮮作品。人們看到的不再是仿造古典藝術博物館裡的希臘女神，或是從古代遺跡裡的殘塊拼裝而成的人物。相反地，浮雕中歡笑舞蹈的男女卻擁有生動真實的肉體，彷彿具備自然狂放的生命力和充沛豐富的情感。一股符合時代精神的現代力量和現代形式顯然就此誕生。

圖105：卡波，〈舞〉，1869，石雕，420×298公分，法國巴黎奧塞美術館

這組浮雕所描繪的，是一群手牽著手、圍成圓圈跳舞的裸體女子，她們快樂地唱著歌。在她們中間，一位男子搖著鈴鼓，展臂高歌；在男子的腳下，則是代表歡樂與愛情的小天使。整件作品充滿歡愉的氣氛。人物婀娜多姿的體態，也具有濃厚的洛可可情致。這組作品，目前保存在巴黎的奧塞美術館中，而原來的地方則被後人以石膏複製品代替。

第VIII章 ──19世紀

新時代的來臨

一、紀念碑的時代

1. 民族國家的成形與紀念碑的流行

民族國家的誕生

「新時代的來臨」在某種意義上，正代表著傳統的打破。發生於1789年的法國大革命，以及隨之而來的工業革命，都強烈地震撼歐洲社會的每一個層面。在政治思潮上最明顯的，莫過於國家意識與民族主義的興起。法國大革命以「自由、平等、博愛」為號召，激發了法蘭西人民的自我覺醒，從而推翻了幾世紀以來的君主專制政體，完成現代國家的雛形。在隨後的一百年中，歐洲各地在法國大革命和拿破崙帝國的影響下，逐漸產生民族主義的思想，並紛紛建立起現代化的民族國家。到了19世紀末，民族主義和國家意識發展至高峰。在歐洲大陸歷經近一個世紀戰火的洗禮之後，終於浮現出今日所見具有現代意義的國家，包括法國、德國、義大利等。

紀念碑的目的和內容

在雕刻藝術方面，最能體現這股潮流的，莫過於在歐洲各地紛紛豎立起的紀念碑。所謂「紀念碑」，即是人們為了緬懷某位具有重要地位和名聲的人物，或是為了讓後人對某一意義非凡的事件銘記於心而製作的大型雕像或石碑。就這個層面而言，早期的紀念碑在本質上多少具有墓碑的意義，其表現主題雖然是已逝的人或事，但服務的對象卻是生者或當代的人。因此在所有的藝術類型中，紀念碑也最容易淪為宣傳的媒介，尤其是

公共紀念碑，更是如此。它們最大的作用，便是將所表現的人和事加以崇高化、神聖化，使轉瞬即逝的事物，藉著紀念碑的存在而得以如諸神般不朽，其精神也將化為永恆。凡是人們認為值得「紀念」的人和事，如對地方或眾人有貢獻的偉人及事蹟、勇敢的戰士、輝煌的戰役、甚至歷史的傷痛回憶等，都是紀念碑所表現的題材。但題材的選擇也通常與當政者或輿論一時的好惡和目的有關。當然，那些刻畫著統治者肖像的紀念碑，更被視為宣揚政治力量、凝聚人民向心力的最有效方式。

政治力量的推動

幾世紀以來，這些靜立在城鎮一隅的紀念雕像，彷彿對後人訴說著過往的榮耀與悲情，不斷地提醒人們它的存在與力量。19世紀的紀念碑在作用上，依舊與過去有著相同的意義。但是無論在數量或題材上，都較過去更為可觀，使整個19世紀幾乎可稱為紀念碑的時代。以德國為例，人們估計在1800年左右約有18座公共雕像，到了1883年卻激增至800座左右。在法國等其他歐洲國家的情形也是如此。很明顯地，此時的紀念碑在社會中所扮演的角色，有了本質上的改變。我們回顧過去，17世紀以前的紀念碑多半是皇帝、宗教領袖、專制君王，以及著名將領或貴族的專利品。在啟蒙運動時代，理性的價值得到極高的推崇，而那些具有深刻智慧的理性主義大師以及才華洋溢的天才，更被視為是一群受到神寵的人。因此，人們也為這些具有非凡才能的人塑造雕像，讓這些僅具市民身分的人物有如神祇般受到崇拜。但是這個階段很快便結束了。拿破崙重新將紀念碑作為自我神化和宣揚帝國榮耀的工具，到了19世紀，紀念碑更成為政治理念和民族意識的具體宣傳。因此，造成這段期間紀念碑興盛的原因，與其說是藝術的，無寧說是政治上的需求。

浪漫主義的影響

　　另一個促成紀念碑盛行的因素，則與當時的思潮有關。基本上，人們對於啟蒙精神的信仰，也同時賦予藝術一個教養群眾的新任務。而浪漫主義者更是相信，在人類的精神裡存在無盡的可能性，只要藉著適當的方式，便可被引導出來；如同一個美麗的風景、一首動人的曲子，都可以激發人類情感的共鳴。這種將人視為「可啟發」、「可教育」的浪漫主義觀念，很快地便與紀念碑的宣傳作用互相結合。於是，為了傳遞他們的理想，鼓舞人們的愛國情操和民族意識，大量的紀念碑便在國家或市政府的贊助下，紛紛湧現在歐洲各地。當時學院中所謂「官式藝術」的雕刻家最常得到的委託工作，便是製作紀念碑。這些現象與純粹藝術的理念幾乎沒有直接關係；在某種意義上，甚至可說是利用藝術為其政治野心和意識形態宣傳的鮮明例子。這種將紀念碑作為手段和工具的情形，甚至一直持續到現在。

2. 德意志精神的象徵 —— 德國

　　19世紀的德國，在政治、社會等各方面都發生巨大的變革。在這段期間，大量的紀念碑改變了城鎮的市容，創造出令人鼓舞的新朝氣，即使是市井小民也能深刻地感受到這股變革的力量。當時，許多德國人民都以他們的城市擁有「鐵血宰相」俾斯麥、德皇威廉一世或其子威廉二世的騎馬像而深感榮耀。如今，它們很容易令人對往昔德意志帝國光榮的歷史產生鄉愁般的懷舊情感，而掩蓋了原來號召民族主義、凝聚國家意識、宣揚國家至上的宣傳目的和作用。

　　在1813年至1814年間，德國人成功地驅逐了法國拿破崙軍隊在德國的勢力，強化了德國人一度被拿破崙踐踏在地的民族尊嚴。到了19世紀後半

葉，長久以來呈諸侯邦國分立的德意志民族，終於在意志堅強又野心勃勃的普魯士王國宰相俾斯麥的統領下，以民族主義為號召，分別對奧匈帝國、法國和義大利等鄰國發動戰爭，開疆闢土，確定邊界，從而成功地完成統一大業，建立了德意志帝國。體現國家勝利和民族精神的紀念碑因而在一片歡欣鼓舞、高唱民族主義的熱情中紛紛矗立起來。除了德皇和俾斯麥等當政領袖自然是多數紀念碑中被神化的政治圖騰外，許多以國家、民族意識為主題的紀念碑，都不約而同地選擇德國歷史上的偉人為題材，抵禦外敵的中世紀英雄，也成了護衛德意志精神的象徵。這種愛鄉愛土、對自身民族歷史的緬懷與幽情，正與德國浪漫主義的精神相通。

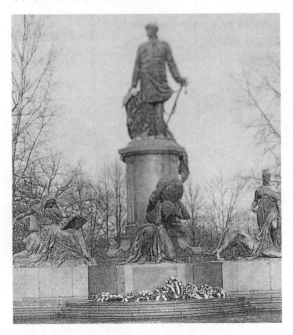

圖106：貝佳斯，〈俾斯麥紀念碑〉，1897—1901，青銅，原矗立在柏林帝國國會大廈前，現移至柏林市區

貝佳斯（Reinhold Begas, 1831—1911）的俾斯麥雕像，身著當時的軍袍與軍帽，一手倚著寶劍，抬頭眺向遠方。基座四周並圍繞象徵其勇氣與智慧等古典造形的擬人化雕像，隱喻俾斯麥的人格情操。在基座前方，半跪著的雕像，即是希臘神話中扛著地球的大力士阿特拉斯，正寓指這位「鐵血宰相」擔負德國民族統一的沉重使命。

　　此外，對德國人而言，並非只有那些在政治或軍事上有輝煌功績的人物，才足以展現廣大市民與群眾激越昂揚的愛國情操和驕傲。在重新肯定自我文化的優越性，以凝聚民族自信心的前提下，許多對德意志文化有所

貢獻的文學家、哲學家、藝術家、音樂家，以及科學家等等，都成為人們立碑鑄像的主題，受人景仰、崇拜。但是此類紀念碑在本質上與啟蒙時代的文人雕像已有所不同，除了表面上崇敬其天才及個人貢獻之餘，人們更重視的，仍是它們對民族精神與愛國情操所產生的號召力。由里卻爾（Ernst Rietschel, 1804—1861）所雕塑，位於德國東部小城威瑪的〈哥德與席勒紀念碑〉，即是其中典型的例子。這兩位18世紀後期的大文豪由於對德國文學及重建德意志精神等方面的偉大成就，而成為德國人眼中德意志文化的象徵。在這組描寫友誼的雕像中，雕刻家將哥德與席勒刻劃成兩位有如戰友般併立的文化鬥士；他們都以無比的自信，抬頭挺胸，堅定地眺望前方。這個形象，正是當時德國人在強烈的民族主義薰染下的最佳寫照。

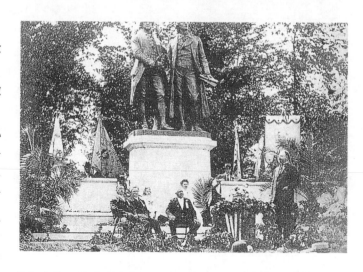

圖107：里卻爾，〈哥德與席勒紀念碑〉，1859，青銅，現立於德國威瑪市政廣場

這組雕像是當時為紀念哥德誕生一百週年而做。時值1848年革命浪潮失敗，以及君主政權的勝利，人民在革命帶來的動盪中更加深對國家統一的熱切渴望，因此這樣一座代表德國精神的雕像也正體現時代的需求。里卻爾是德國新古典主義雕刻家勞赫的學生。勞赫在1849年為這組雕像所提交一件陶土模型上，仍依古典主義的慣例，讓詩人穿上古代服飾，使其如古代神祇或君王般受到崇拜。但是里卻爾在此卻讓這兩位德國文豪卸下沉重的古典裝束，換上當時流行的服裝款式，體現時代精神。這股紀念雕像在服飾上的新潮流和轉變，曾在雕刻史上引發一場激烈的美學爭辯。貝佳斯的俾斯麥雕像，也是這新趨勢的結果。

3. 共和國精神的歌詠——法國

在法國方面，理性主義所帶來的自我覺醒，以及法國大革命激發的革命熱情和「自由、平等、博愛」的理想，到了19世紀後半葉依舊扣人心弦。19世紀初拿破崙將其勢力向歐洲各國伸展，法蘭西帝國耀眼的榮光讓所有法國人與有榮焉，無形中強化了人民的民族情感和自信心。拿破崙帝國在1815年左右解體後到1870年之間，法國經歷專制王朝復辟、帝國復辟和多次的共和政體。動盪不安的政治卻無法澆熄人們對革命的熱中，以及完善社會體制的追求。由於政權更迭頻仍，在這段期間，抽象的政治理念往往取代皇帝或民族英雄等具體人物，成為法國紀念碑最常出現的主題。例如「自由」、「民主」、「平等」等政治理想，以及「法蘭西民族」和「共和國」等具有民族和國家意識的抽象概念，都在藝術家的手中，以擬人化的手法加以具象化、甚至神格化。如在魯德的〈1792年志願軍的行進〉中振臂吶喊的「自由」女神即是。

在這類作品中我們最熟悉的，即是位於美國紐約外港的〈自由女神像〉。這座原名〈自由照耀世界〉的女神像，是由出生於法國北部亞爾薩斯省小鎮柯爾瑪的雕刻家巴爾托蒂（Frédéric-Auguste Bartholdi, 1834—1904），於1871年至1884年間所製作的。最初這尊手執火炬、高達46公尺的女神巨像是為了當作蘇彝士運河的導航燈塔而設計的。1867年巴爾托蒂的設計圖沒有被埃及當局接受，於是便換成現在的名字，在美國獨立一百週年，做為法國政府送給美國人的禮物。巴爾托蒂另外製作了一尊同樣以青銅為材料，造形也相同，但尺寸縮小很多的〈自由女神像〉留在法國。如今這尊雕像陳列在巴黎的盧森堡公園裡。巨大的紐約〈自由女神像〉是由將近三百個不同的部分組成的，人們可以走進雕像裡面，登上女神的頭部，俯瞰整個紐約市和港口。雕像內部穩固的鋼架結構，則歸功於法國建

築師艾菲爾（Alexandre Gustave Eiffel, 1832－1923）。這位極具天分的藝術家，正是巴黎艾菲爾鐵塔的設計者。

這種以具體人物象徵抽象觀念的紀念碑，在法國風行了整個19世紀。無論是政府機關豪華的外牆雕飾、公共廣場的噴泉或紀念碑，處處可見此

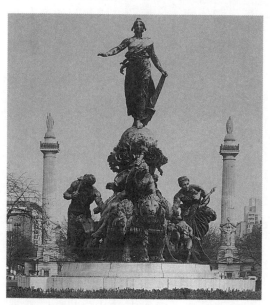

類擬人化的雕像群，不同的象徵意涵也視委託者的需要和雕像陳列所在，各自組合成有意義的內容。許多當時著名的雕刻家都曾參與紀念碑的製作。如達魯（Aime-Jules Dalou, 1838－1902）於1899年在巴黎民族廣場矗立起的龐大雕像群〈共和國的凱旋〉，即是最典型的例子。

圖108：達魯，〈共和國的凱旋〉，1879－1899，青銅，12×6.5×12公尺，現立於法國巴黎民族廣場

達魯本身是共和黨員，曾流亡英國達十年之久。後來巴黎市政府有意在民族廣場矗立一座紀念碑，公開甄選作品。達魯將這件作品的草稿送到巴黎市議會後，其新穎的設計和宏偉的氣勢立刻贏得審查員普遍的讚揚。二十年後紀念碑才以青銅鑄成。這組雕像群寓意豐富，在表現方式上充滿浪漫主義式的激情與想像。整個紀念碑的結構呈金字塔形，頂端是一個端莊的「共和國女神」，祂凝視前方，邁步行走在地球上，被花卉和綠葉簇擁的地球則安放在一輛羅馬式、象徵「共和國」的凱旋禮車上，一名代表「守護自由之神」的俊美御者手持火炬，另一手拉著韁繩，駕馭兩頭象徵「市民普選權」的雄獅，同時回首仰望女神，似乎在等待命令；分別象徵「勞動」與「正義」的男女雕像在兩側扶持著凱旋禮車面另有象徵新政府體制「富足」與「恩賜」的雕像在後推動。整座雕像看起來意氣風發，氣概非凡。

二、危機與創新

1. 藝術的變局

工業革命的衝擊

　　紀念碑的大量出現，象徵19世紀激昂澎湃的政治熱情和風起雲湧的社會變動，而歐洲社會在18世紀末以來所經歷的巨大變革，也註定要改變藝術家整個生活與工作的情勢。在這個變化過程中，藝術家不可避免地遭遇到新的難題。我們已經知道，19世紀初的藝術家開始意識到「風格」的問題；而在學院和展覽會，評論家和鑑賞家之間所興起的討論，也已經從各方面探討「藝術」與「純技藝」間的差異。但是，傳統藝術的根基與信仰，卻逐漸受到另一力量的侵蝕，這個強大的力量正是工業革命。由於尋求快速且大量製造的結果，工業革命開始顛覆注重紮實技藝的傳統，於是，機器製造業征服了手工藝，而新興工廠則取代了傳統的工作坊。機械化的設備使雕塑工作更便捷，大量製造的成品也成為中產階級廉價的消費品。

新題材的開發

　　除了工業革命所帶來的衝擊之外，由於19世紀初，人們過度堅持「風格」與「美」，幾乎扼制了歐洲藝術的生機。雖然此時有無數藝術家從事創作活動，但多半都為了吸引評論家和群眾的注意，而選擇迎合那些附庸風雅的市民大眾口味。但是，仍有少數才華橫溢的藝術家忠於自我創作，輕視這種學院式的藝術，並勇於向惡劣的環境挑戰。於是，符合群眾喜好

的藝術家與這些寂寞的藝術家之間，自然產生了意見上的衝突。如今，整個藝術界面臨了維繫藝術發展的深刻危機。為了解決這些危機，並為日趨僵化藝術尋求新的出路，藝術家開始在題材和表現方式上尋求突破。包括雕刻家和畫家，都不再滿足於神話傳說或《聖經》故事等傳統藝術主題，而重新將他們的眼光投向文學、戲劇、歷史，甚至當前熱門的事件等任何足以引發想像力和創作興趣的素材。例如普雷歐特的〈奧菲莉亞〉，即是在這股開發新題材的潮流下所產生的作品。這種對傳統藝術題材的忽視，

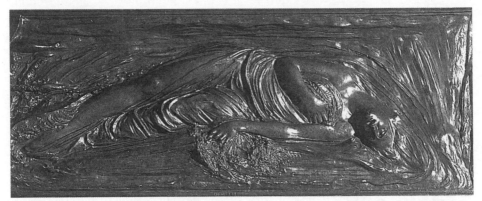

圖109：普雷歐特，〈奧菲莉亞〉，1842—1876，青銅，75×200公分，法國巴黎奧塞美術館

奧菲莉亞是16世紀英國文豪莎士比亞筆下的悲劇人物。在他著名的悲劇《哈姆雷特》中，奧菲莉亞原是深愛王子哈姆雷特的純情少女，但國王的去世改變了這對情人的世界。哈姆雷特為了找出殺父仇人，展開一連串復仇計畫，而佯裝發瘋，不認奧菲莉亞，更不慎誤殺奧菲莉亞的父親。悲痛欲絕的奧菲莉亞因而癲狂，失足落水而死。浮雕中的奧菲莉亞在水面上漂浮，口中繼續哼唱著小曲，直到她緩緩沒入水中為止。雖然故事本身有著強烈的悲劇性，但整件作品卻充滿當時流行的詩意風格。圓滑的衣褶線條，充滿婉約柔美的女性氣質，雕刻家特意將奧菲莉亞橫躺的身軀安排成圓弧形，更加深此一印象，創造了一幅縈繞人心的夢幻景象。藝術家正在悲嘆命運的無情呢？或者只是單純地在創造一個有如一首詩中的意象呢？這是打破傳統最突出的效果，藝術家已開始自由自在地把私人夢幻注入畫面上，在這以前，唯有詩人才這麼做過。

也受到浪漫主義的影響，而成為這時代藝術家的共同特色。從此，藝術家踏上了永無止境的革新之路；不斷地探索、挖掘藝術表現的新可能，即是往後藝術家最重要的任務之一。

2. 雕刻的新趨勢

中產階級的私人收藏

促成雕刻家尋找新題材的原因，除了本身突破傳統、尋求創新的主動動機外，還有一股來自外在的巨大力量，那就是新主顧的需求。由於生產方式的革新創造財富的累積，而促進一個社會階級的迅速成長。這個階級有時被稱為「布爾喬亞階級」（法文：bourgeoisie），有時也被稱為「中產階級」（英文：the middle class）。這批在工業革命中獲利的人，便是此時藝術的新主顧。他們是一群小有資產，並希望能用藝術來提高自我品味和身分的人。他們不一定了解古代希臘哲人，如亞里斯多德或柏拉圖等人深刻的哲學思想，也對高貴健美的古典神像多少感到遙遠疏離。相反地，取材自文學或戲劇中的角色，以及當代傑出人物或類似諷刺漫畫般造形誇張的雕刻作品卻能攫取他們的目光，進一步吸引他們購買或收藏。

為了滿足中產階級的口味，並方便收藏，小型的雕像於是成為新的雕刻趨勢。這類小型雕像通常可以拿在手上，主要作為一般市民家中的擺飾，並可輕易地隨時移動位置。由於需求量大，許多小型雕像多以機械方式或重複製模的手法被大量製造出來。但是某一作品是否受到顧客歡迎，在藝術市場上能不能得到回響，仍取決於它是否在造形和姿態上，能精確地表現人物的個人特色。此外，雕刻家所選擇的題材，甚至模特兒本身的知名度也都扮演重要的角色。有時，藝術家也會為雕像中的知名人士，披上文學或戲劇的外衣，如同過去人們賦予高高在上的統治者古典神祇的形

象般。因此，在雕刻家豐富的想像力和神奇的雙手下，尊貴的皇后也幻化成芭蕾舞劇裡翩翩飛舞的精靈。

私人肖像的流行

中產階級的自我肯定和自我意識的提高，也造成19世紀私人肖像雕刻的流行。肖像雕刻自羅馬帝國時代開始，即成為歐洲雕刻的一大類型。基於各個時代精神和風格的不同，雕刻家對於肖像應該著重外貌的精確刻畫，或是以呈現人物內在心理狀態為要等美學問題，也都各有偏好。雖然時代風格相異，但如何忠實地呈現人物的外貌或內在精神，仍一直是雕刻家汲汲探討的重要課題。在過去，肖像主題多以知名的公眾人物為對象，如王室成員、教皇或大主教、功績彪炳的戰士，或是傑出的哲人和思想家。但到了19世紀，這種情形卻有很大的轉變。雕刻家的取材不再限於公眾人物，而開始普及到一般市民階層；其用途也不僅陳列在公共場所供作紀念，私人收藏之風逐漸興起。這批社會新貴經濟穩定、生活富足，並以

圖110：翁傑的大衛，〈法蘭西斯·阿拉哥的頭像〉，1832，青銅，法國巴黎市立美術館翁傑的大衛（Pierre-Jean David d'Angers, 1788—1856）是著名的法國雕刻家，早期曾受卡諾瓦的影響。除了大型雕刻外，他曾製作超過六百尊胸像和圓形或橢圓形肖像浮雕，堪稱是當時最多產的肖像雕刻家。他的肖像多刻畫當代的人物，擅長在古典風格中融入寫實自然的細膩描寫，使人物流露出高貴莊重的氣質，卻不失內在情感與個性的真實表達。

其成就感到自豪，而願意出錢雇請藝術家，為自己或家人製作肖像，以資留念。尤其以體積不大、攜帶方便的圓形或橢圓形肖像浮雕最受歡迎，產量也最多，其作用近似今日的照片。

在1830－1840年之間，小型雕像、諷刺性雕刻、胸像和個人化的圓形肖像浮雕在歐洲社會十分風行，幾乎在每個有教養的市民家庭裡都可見到它們的蹤跡。這股潮流雖然與浪漫主義時代重視個人價值與個性解放等自由精神息息相關，但當時許多藝商的推波助瀾，也對普及符合中產階級趣味的雕刻品功不可沒。

墓園裡的詩情

歐洲的墓碑或墓像雕刻自古希臘、羅馬時代以來，即有長遠的傳統。無論是希臘時代刻畫亡者青春永恆的墓地雕像或浮雕、古羅馬時代寫實的肖像墓像、晚期羅馬和中古時代裝飾華麗的石棺雕刻、文藝復興時期流行的壁龕陵寢，以及啟蒙時代寓意豐富的石棺雕刻群組，都是少數貴族及上流社會的專利品，所表現的主題不外是亡者本人的形象及其他附屬的象徵性雕刻。但是如今，中產階級打破了這些限制。在過去，一般人認為只要在教堂舉辦告別式彌撒，便可讓亡者的靈魂得救。到了19世紀，卻有更多人希望藉著墓像來保持生者對他們的回憶與懷念，害怕遺忘將使亡者真正死去。這些市民階層有能力雇請雕刻家，為亡者製作適合的墓像，而造成墓像雕刻的流行。

1804年，巴黎市郊出現第一座大型市民公共墓園，即反映出當時中產階級的需求。在浪漫主義者回歸自然、反璞歸真的口號下，墓像雕刻不再隱藏於暗無天日的地窖或教堂的一隅，而排列在陽光下林木掩映、花草扶疏的通幽曲徑間。這樣的條件也提供雕刻家更開闊的發揮空間。墓像的主題不再限於亡者的肖像雕刻，在浪漫主義文學和戲劇的影響下，各種有關

「死亡」、「悲傷」、「哀悼」、「靜默」與「懷念」等象徵性題材，都在雕刻家的想像裡，幻化成充滿詩意的寓言，在陵墓前上演一齣齣動人的悲劇。在歐洲歷史上，幾乎沒有一個時代能如19世紀的人們那樣，將陰森森的墓園改造成美不勝收、賞心悅目的藝術花園。這種公園式的大型墓園很快地風行於歐洲各地，並成為浪漫時期一般市民散步踏青的去處之一。

諷刺性雕刻

　　浪漫主義者基於對自然和真實的追求、純真個性的嚮往、對人性深刻的同情，以及對社會的使命感，而揚棄了追求永恆、偉大與崇高的古典法則，將目光集中在現實人性的現象上，以期更貼近自然。法國浪漫主義文學的開拓者兩果（Victor Hugo, 1802－1885）在他於1827年發表的《克倫威爾・序言》中，即直指浪漫主義是「醜惡與高尚並存，黑暗與光明與共」，體現人類社會的本質。為了更深刻直接地表達人性的真相，有時藝術家甚至不惜以扭曲形象或誇大特徵的方式，達到藉有形的外象呈現無形的內在精神的目的，並且反映出人性中淺薄、貪婪、狹隘等醜陋的一面。19世紀諷刺性藝術的出現，正是這種批判現實精神下的產物。而雜誌、報紙的誕生與流通，更提供諷刺漫畫發展的舞臺。

　　在諷刺性雕刻方面，以法國藝術家唐丹（Jean-Pierre Dantan, 1800－1869）與杜米埃（Honoré Daumier, 1808－1879）的成就最大。唐丹的作品多以小型雕刻為主。他擅長藉由人物誇張的表情和姿態，添加自己對模特兒個人性格的聯想，將人物塑造成形態怪誕卻充滿幽默的漫畫造形。其後杜米埃在這領域超越唐丹的格局，進一步將諷刺風格運用在社會批判上，成為對抗政治人物的武器。

　　杜米埃是以諷刺繪畫著稱的偉大藝術家，他曾為報社製作一系列著名的諷刺漫畫，並一度因犀利的政治批判得罪當局，引來牢獄之災。他是當

時生活的見證，擅長以辛辣的筆觸和諷刺的手法，描繪政客和中產階級在市民社會中的各種面貌。作為一個諷刺漫畫家，他有一種透過人物外表特徵表現一個人整體個性的天分，並能有力地運用可笑的形貌詮釋心智的愚昧。他的繪畫和石版畫，宛如一幅幅揭露中產階級虛偽面具的諷刺漫畫。相反地，他對窮人則流露出無比的同情與憐憫。他的雕刻作品，常藉著誇張扭曲的面容來表現人物內在醜惡的心態與膚淺自利的價值觀。他最精采的雕刻作品是一系列在30年代初以當代人物為對象所創作的小型漫畫式肖像。這些胸像多半以陶土塑成，並加上適當的彩繪。它們不但是肖像，更是普遍人性的典型化，因此杜米埃也為這些胸像加上「奉承者」、「偽善者」、「無趣者」等副題。胸像的造形奇特，相貌極度誇張，都是為了增強此一效果和印象。這些胸像都代表杜米埃與傳統古典肖像的決裂。雕刻家在此所追求的不僅是外表的微妙為肖，更要表現出人

圖111：杜米埃，〈拉塔波依〉，1850─1891，青銅，高38公分，法國巴黎奧塞美術館

杜米埃洞悉人性內在的本質，並以表現雕像自然的動態姿勢，以及在不平滑的表面上因光影折射而創造的生命力，直指流動變化的內在精神狀態，而使雕塑真正擺脫靜態的穩定感。這尊塑像原來在50年代以石膏製成，是雕刻家眼中「一個走私者和永不厭倦的拿破崙宣傳幫手的綜合體」，因諷刺當政者而在整個第二帝國期間無故失蹤，直到1878年才又再度出現。後來再轉鑄為青銅像。杜米埃在這裡巧妙地處理人物動作和空間存在的關係，使其產生傲視一切的姿態和自命不凡的風雅。衣褶的飄動和閃爍光感的身影，與瘦削的人體軀幹恰呈均衡狀態。

物內在的真實。

　　杜米埃以敏銳的觀察力，毫無感傷地描繪當代的社會生活，在這方面可說是「寫實主義」的先驅。他的水彩和素描皆以流暢生動的筆法記錄生活，並充分運用明暗變化，創造瞬間的印象；他在雕刻品上處處留下捏塑的痕跡，凹凸不平的表面閃耀著動人的光影變化，給人瞬息萬變的時間流動感。從這個角度來說，他也是「印象主義」的先行者。儘管他所關心的主要是凡人瑣事，他的諷刺根植於對現實生活的觀察，但與其說他是個現實主義者，倒不如說他是個追求真實與自然的浪漫主義者，而他本人卻更像是超脫這一切流派劃分的旁觀者，批判並嘲笑各種「主義」的路線之爭。他那冷靜的眼光，始終僅為在人間上演的戲劇所吸引。雖然他的雕塑在當時鮮為人知，卻已具備現代雕塑肇始的雛形，是預示現代雕塑誕生的先知。

三、寫實主義

1. 寫實主義的誕生

寫實主義的萌芽

　　寫實主義意識興起於19世紀的30、40年代，最早由一些具有浪漫主義色彩的藝術家開始。他們不滿部分浪漫主義者流於過度強調個人情感以及毫無節制地自我表露的作風，對這種無病呻吟、強作傷感的矯情態度開始感到煩膩，轉而主張應以客觀的角度去觀察、描寫芸芸眾生，才能忠實地掌握人性。他們關懷社會、批判現實，體現忠於自然的嚴格法則。杜米埃便是這類以深刻冷靜的眼光觀察批判社會現狀的前驅之一。他的繪畫和雕塑為我們提供了當時社會的訊息。對他而言，成為當代人，意味著既要捕捉他所處時代的本質，也要捕捉其外觀，並通過外觀揭示本質，這正是包括文學與藝術在內的整個寫實主義運動的共同語言。杜米埃在造型藝術上所召喚的信條，將由庫爾貝（Gustave Courbet, 1819—1877）在50年代推展至高峰。

寫實主義的成形

　　法國畫家庫爾貝是造形藝術中最早喊出「寫實主義」口號的藝術家，並在50年代發起寫實主義運動。1855年，庫爾貝的畫作申請在巴黎萬國博覽會的畫展上展覽，卻被拒之門外。為此，這位畫家示威性地在展覽會附近舉辦了個人畫展。為了引人注目，他在畫展目錄上標出「寫實主義」的字樣，公開發表自己的現實主義主張，這就是藝術史上著名的〈寫實主義

宣言〉。宣言的主要內容為：反對抄襲古人，主張創作自由；忠實於客觀對象，反映現實本來面貌與真實特徵；藝術必須表現當代生活等等。此後，一批與傳統和上流社會對立的文藝家便競相以「寫實主義者」自稱，更進一步以此名稱創辦雜誌和論壇，引發廣大的回響。這批藝術家在題材方面，都不再對所謂「高貴」的主題或理想化的形象感興趣，轉而將他們的目光投向社會底層的勞動者。

2. 寫實主義雕刻

以勞動階級為對象

如果說中產階級是工業革命後產生的新貴族，那麼大批終日在擁擠的工廠和狹隘而衛生不良的居處間求生的勞工階級，便是新時代的奴隸。在當時，這些工人和資本家之間的對立與衝突十分鮮明，他們之間無論在生活條件或社會地位等各方面的差異都有如天壤之別。工廠的出現使得物品可藉大量生產而創造豐厚的利潤，社會財富於是集中在少數大資本家的手中。資本家利用工人創造財富，而大批的勞動工人卻必須常年在陰暗的工廠裡辛勤工作，以換得微薄的工資，維持一家溫飽，成為被剝削的一群。在鄉間謀生的農民，情形也好不了多少。這些苦悶的勞工和農人，便是「寫實主義」的藝術家在批判社會、揭露現實之餘所關懷的對象。

傳達悲苦的寫實雕刻

繼文學和繪畫之後，義大利和比利時的雕刻家，在1880年左右，首度以那些質樸簡單的中下階層作為雕刻表現的主題。他們本著悲天憫人的精神，忠實地刻畫勞動群眾日常工作的情形。於是，過去藝術所一向忽略或不願觸及的人生百態，都在寫實主義的雕刻家手中，赤裸裸地展現出來。

有時，藝術家刻意在作品中將這些基層工人的形象崇高化，賦予他們英雄的光環，或甚至為其製作紀念碑。不過，在當時大多數寫實主義雕刻家的眼中，他們卻是勞動的犧牲者，是社會苦悶的象徵。例如法國雕刻家達魯的〈偉大的農人〉（1898－1902）所表現的主角，即是一位正捲起衣袖，準備下田工作的農夫。這件自然平實作品中沒有高雅姿態，更沒有流暢的線條等古典風格愛好者所認同的美感；對雕刻家而言，他不要美麗的表象，只要真實的東西，並且在現實人生中，發掘人性散發的美麗光輝。這股寫實主義雕刻的潮流，一直延續到20世紀初。

圖112：梅尼耶，〈礦災〉，1890，青銅，高152公分，比利時布魯塞爾皇家美術館
梅尼耶（Constantin Meunier, 1831－1905）是比利時雕刻家。這件作品正是對這無情的社會最沉重的控訴。雕像所描寫的，是在災變中犧牲的貧苦工人：一位在礦坑意外中喪失生命的半裸男子，形容枯瘦、表情痛苦地橫躺在地上；在他的身旁，一個村婦打扮的女子低垂著頭、雙手因悲痛而交互緊握，正俯身望著她那不再醒來的伴侶。整個作品的造形，彷彿有著中古世紀「聖母慟子」的影子。雕刻家在此所要陳訴的，不是英雄式的崇高形象或充滿希望的熱情，而是絕望與沉默。

四、羅丹與現代雕塑的誕生

1. 現代雕塑之父 —— 羅丹

在19世紀末一群與學院和傳統對抗的藝術家中，法國雕刻家羅丹（Auguste Rodin, 1840－1917）可說是少數在生前即被公認是大師級的人物，同時又能堅持自我創作理念的偉大藝術家之一。他的每一件作品都像是對當時保守社會的挑釁。即使他擁有廣大的名聲，但批評的聲浪也從未間斷。他的個性堅毅，從不屈服在挫折之下，永遠站在反傳統的第一線，孜孜不倦地探索雕刻藝術新的可能性，並以源源不絕的創造力、敏銳的感受力，以及純熟的技藝，將雕塑藝術推展到繼米開朗基羅以來的新高峰。羅丹的努力所創造的豐碩成果促成各種新理念與新形式的誕生，滋養了許多當時及其後的雕刻家，而開啟了現代雕塑藝術之門，對往後雕塑的發展影響十分深遠，因而被後人尊為現代雕塑之父。

早期發展

羅丹出生於巴黎一個貧寒的家庭，學藝之路崎嶇坎坷。早年曾接受古典雕刻的訓練，後又轉投浪漫主義雕刻家巴里的門下受教，並從事雕刻裝飾的工作。當時他的才華並不受到學院教授的青睞，曾經多次報考美術學院，到了三十七歲之齡仍然落榜。他的作品更三番兩次被拒於沙龍展覽門外。1875年，他到義大利旅行，醉心於古代雕像和文藝復興大師米開朗基羅的作品。此外，他也對17世紀雕刻家普傑的作品傾慕不已。日後他在寫給他的學生，也是19世紀末著名雕刻家布爾代勒（Emile Antoine Bourdelle,

1861—1929）的信中提到，米開朗基羅的藝術使他完全自傳統的學院派解放出來，猶如那掙脫石塊桎梏的奴隸。不同的是，米開朗基羅那未完成的奴隸，象徵藝術家的理念在成形過程中掙扎的悲劇性結果，而羅丹的人物卻像是有意識的獨立個體。這方面顯然受到普傑的影響較大。如此，他不斷汲取傳統的養分，更進一步賦予雕刻藝術全新的面貌，找尋他個人心目中藝術的真理。

　　真正讓羅丹一舉成名的作品，是在1877年展出的〈青銅時代〉。羅丹在這件以一位比利時士兵為模特兒、原名〈戰勝者〉的裸體立像上，大膽地除去學院派中象徵勝利的長矛，使雕像的一手抓著自己的頭髮，一手空舉，兩眼惺忪好像大夢初醒的動作完全脫離傳統雕像的形式語言。具體的戰士在此變成人類初始的象徵。這是一個健壯的、剛甦醒的人，體現了人類歷史的早期階段，既充滿光明的希望和樂觀，同時也是在擺脫野蠻原始狀態後沉重的覺醒。從另一角度而言，這尊雕像也代表羅丹在雕刻藝術上的自覺與自省。雕像完成後，批評的聲浪便接踵而來。甚至有人因雕像逼真寫實的肌肉及骨幹表現而指控它是直接從活人翻製成。他的回應，便是堅持理念，繼續創作具有類似寫實風格和運動性的雕像，並且在探討空間和身體質量，以及它們之間的關係等問題上，開始了更富實驗性的冒險。

〈地獄之門〉

　　1880年，羅丹得到一件為計畫中的裝飾藝術博物館製作大門的委託。他從吉貝爾提在佛羅倫斯洗禮堂的〈天堂之門〉得到靈感，卻放棄了對天堂的想望，而選擇以但丁（Dante Alighieri, 1265—1321）《神曲》中的〈地獄〉篇為藍本，刻繪人間和陰間的悲慘情狀，這就是著名的〈地獄之門〉。在形式上，羅丹最早有意模仿〈天堂之門〉中規律而對稱的多方格設計，後來卻簡化成兩扇門和門楣三個敘事部分，並且打破工整的結構，

表現出浪漫主義式的混亂。整座大型浮雕共有186個人體造形，人物痛苦扭曲狀，令人想起西斯汀教堂米開朗基羅的〈最後的審判〉壁畫。其中許多人物、主題都進一步成為獨立存在的大型雕像，著名的作品包括〈三個影子〉、〈沉思者〉以及〈吻〉等。但是羅丹卻沒能在生前完成這件規模宏大且內容豐富的巨作。目前流傳的青銅作品，則是後人在羅丹去世後，依據羅丹留下來的樣件轉鑄而成的。

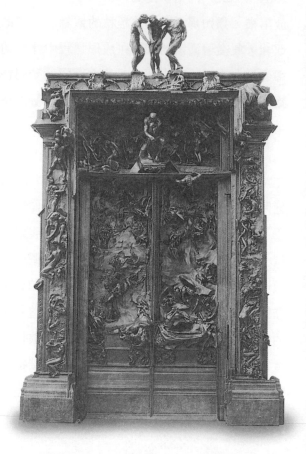

圖113：羅丹，〈地獄之門〉，1880－1917，青銅，746×396公分，法國巴黎羅丹美術館

高居門楣上的〈三個影子〉是三個一模一樣、放置角度卻不同的男子裸體造型，是人類始祖亞當的三種形象。它們的頭項下壓，彷彿正承擔無形而沉重的命運。它們的左手都同時往下指向坐在門楣中的〈沉思者〉，一個健壯得像希臘英雄赫拉克里斯的裸體男子，他像是超然靜觀整個地獄悲慘景象、沉思著罪惡與救贖之路的詩人但丁，更像是羅丹本人的化身。在靜謐的姿態下，緊扣的腳趾，那一塊塊緊張而抽搐的肌肉，緊繃的嘴角和皺起的眉峰，都透露出內心的感情風暴和起伏澎湃的思潮。門楣及其下門扉上無數翻騰掙扎的軀體，彷彿象徵這門是個「迎向永無止境的痛苦之入口」。

肖像與紀念碑

　　羅丹與傳統的決裂最能從他的紀念碑與肖像作品中看出。我們知道，19世紀的紀念碑主要以宣傳或教化為目的。既然要讓人們「紀念」，雕刻家就必須想盡辦法讓作品中的人物看起來很「偉大」。當時人們對紀念碑的觀念也十分保守，形式大約不脫騎馬像、挺胸昂首的立像或端正的坐像。羅丹卻大膽地打破這個規矩，他在其肖像雕塑中探討人物個性的表

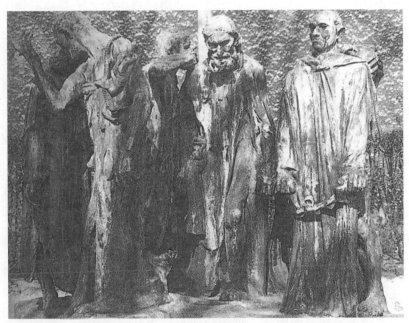

圖114：羅丹，〈加萊義民〉，1884—1888，青銅，215.9×248.9×198.1公分，法國巴黎羅丹美術館

在英法百年戰爭中，英軍久圍加萊城，情勢危急。加萊城民彈盡糧絕，只有束手待斃。英王要求要加萊市民推出六人受死，才能免於被屠城的命運。於是這六位義士挺身而出，自願犧牲以救渡眾生。羅丹的紀念碑，即是描述這頁義薄雲天的悲壯歷史。雕像中的人物神情互異，姿態不同，分別突顯其在慷慨就義前他紛亂複雜的情緒。羅丹將他們塑造成既是擁有七情六欲的凡人，又是道德高尚，有自我犧牲精神的英雄，正是對這群大智大勇、視死如歸的義士最崇高的敬意。

現，試圖藉著雕像產生的力量，宣敘他個人對事件或人物的觀感，使冰冷的雕像彷彿也擁有了敏銳的感受力。雖然這種作風與當時浪漫主義的精神相通，但他的表現方式卻是驚世駭俗的。

他第一座打破傳統的紀念碑，是1886年創作的〈加萊義民〉。在這組群像中，他放棄使用傳統紀念碑的基座，拉近了雕像與觀者的距離，觀者不再需要仰望雕像，而感覺到這些英雄烈士的優秀傳統彷彿與自己聯繫在一起。但是為了保持紀念碑的整體性，他讓雕像中的六人長袍垂地，產生穩定感，粗大的手腳和身軀，彷彿六塊頂風傲雪的巨石。此外，他更直接挑戰古典傳統的封閉性與均衡性，不拘形式地敞開人物的布局，使人物間的空間距離成為整件作品的一部分。這在雕塑史上幾乎是破天荒的事。羅丹徹底顛覆了傳統雕塑中實體和空間的絕對關係，改變了雕刻藝術的觀念，不但擴展了雕塑的內容及範圍，也為觀者創造出全新的觀看經驗，使雕刻藝術邁向現代的新紀元。

羅丹最受爭議的作品，莫過於他晚年所作的〈巴爾扎克〉紀念像。1891年，羅丹接受作家協會的委託，為去世於1850年的法國大文豪巴爾扎克（Honoré de Balzac, 1799－1850）製作一座紀念碑。這件雕像雖然不是為了統治者興趣或教育目的，但基本上仍應符合社會群眾的期待，將其塑造成法蘭西文化的巨人。然而羅丹卻寧可以與眾不同的方式，向這一代文豪致敬。為了製作這座雕像，他潛心研究巴爾扎克的作品，設法進入這位詩人內在豐富的精神世界。期間，他完成二十餘件頭部的試作品，甚至親自探訪巴爾扎克當年的裁縫師，詢問巴爾扎克的身材尺寸。在費盡心思的考察之後，完成一座身著禮服的寫實雕像。但羅丹顯然對此很不滿意，認為如此無法體現這位偉大詩人自然真實的氣質。他放棄掩蓋年齡特徵的衣服，創造了一個雙臂抱胸、雙腳大步邁開，且肌肉鬆垮、肚皮外凸的造形。這個大膽的創作著實嚇壞了那些委員會的人。由於他們拒絕接受，好

幾年都維持著泥塑的原貌。

在他最後完成的版本中，羅丹為了忠實呈現詩人的自然本性，他根據詩人有深夜披睡袍寫作的習慣，設計出裹著寬大睡衣的塑像。如此，不僅遮住了令保守者無法忍受的大肚子，而且也表現出作家孜孜不倦工作的偉大形象。羅丹在這裡融合樸質的自然主義和莊重的紀念碑形式，讓裹在粗糙睡袍裡的身軀，彷彿成為一座沉重高聳、令人望而生畏的岩壁。巴爾扎克微微後傾地站著，好像沉醉在創作的激情裡，任想像馳騁，渾身抖動，不能自己；又好像被深沉的思想重壓著，要鼓足力量才能支撐。他昂首凝視，深陷的眼睛炯炯有神，目光如利劍般刺向遠方，向獅鬃般披散的亂髮下，是沸騰著人類智慧和創造力的面

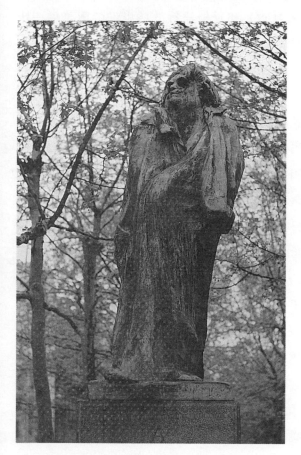

圖115：羅丹，〈巴爾扎克〉，1898，青銅，高280公分，法國巴黎拉斯派大道

在這件堪稱晚年成熟之作，羅丹採用印象主義的雕塑手法，使得整個造形充滿抽象的象徵意味。身形和精神都凌駕真人之上的雕像，彷彿是懾人魂魄的幽靈，更像個卓然而立的天才或睥睨天下的神祇。詩人的頸項以無比的力量往上伸展，輕蔑的表情中顯示出對世界絕對的懷疑，在散發著明亮光采的堅定眼神底下，悄然流露出一股類似沉思者的困擾神情。

容。充分顯示出羅丹重視個體人物的心理氣質勝於人物身體的結構邏輯。羅丹本人雖然很滿意這件最後版本，並聲稱他是帶著極高的敬意完成的，但仍然引起評論家激烈的批評。一直到1930年人們才將其轉鑄為青銅像，並於1939年正式陳列在巴黎的拉斯派大道上。

2. 羅丹與印象主義

未完成的雕刻印象

如果我們將羅丹的〈巴爾扎克〉和其他流行於19世紀的雕像做一比較，會發現前者似乎「粗糙」許多，雕刻家創作時的釜鑿痕跡處處皆是，也缺乏細部的刻畫，但作品本身卻能散發出震撼人心的力量。這種不重視「完美」的外在面貌，寧可把一些東西留給觀者去想像的做法，與當時印象派畫家有異曲同工之趣。羅丹與印象派大師莫內（Claude Monet, 1840－1926）同一年出生。大約在馬內（Édouard Manet, 1832－1883）與莫內改變繪畫定義的同時，羅丹也開始在雕刻史上寫下新的一章。雖然他不算是印象派大師的跟隨者，但也多少受他們的影響。許多評論家喜歡籠統地將羅丹歸入印象派中，這也不是沒有道理的。羅丹像印象派畫家一樣，比較注重概略的整體效果，而不重視細部的描寫。有時候，他甚至留下部分石材的原貌或雕塑過程的痕跡，以塑造他的人物剛剛浮現及正要成形的感覺。對一般群眾而言，這個手法若不是純屬懶惰，便是一種惱人的反常態度。他們的不滿，在於他們認為藝術的完美性，依然意謂著每一部分應該端整且精巧。但是羅丹為了要表現他心中的獨特的意象，視那些瑣碎陳規為無物。他以藝術家敏銳的感受力和創造性的眼光，在雕塑的每一個過程中尋找得當的美感，並以其「未完成」的模樣自成一件獨立的作品。尤有甚者，他自殘缺不全的古代雕刻中得到啟發，重新發掘人體軀幹和個別部

分所帶給觀者的無窮想像，而讓雕像的部分軀體也成為單獨而具有神秘力量的作品。這無疑是羅丹在雕刻史上的一個重要創新。他的做法，正宣示著藝術家有權力宣布當他達到藝術目標的一刻，即是作品完成之時。

光與影的交響曲

如果我們比較羅丹的雕刻作品和印象派繪畫，也可觀察出一些有趣的相似處。印象派畫家致力於研究物體在自然光線中細微的色彩變化，甚至將色面分割成無數小單元的色塊，讓觀者的眼睛捕捉這些豐富多彩的小色塊後，在腦海中重新組合成一個完整鮮明的映象。此外，藝術家也藉著豐富的色調變化，造成視覺上光線躍動的錯覺，而使原本單調的二度空間表現，加入了流動的時間感。我們在羅丹的雕刻作品上，也可觀察到這種印象派畫家呈現在畫布上的效果。例如他的〈地獄之門〉，無論在個別人體、群體或情節的刻畫上，處處留下他探索流動與變形等雕塑新概念的痕跡。在處理空間、體積、線條、質感、光線和運動等要素中，羅丹特別重視光和影的作用，並藉此創造激烈的氣氛。他的青銅雕像上那凹凸表面的接縫和皺褶，創造出千萬變化的反射效果，與印象派繪畫異曲同工。彷彿羅丹也將三度空間分解為明暗閃爍不定的小單位，這些小單位誇張的形狀與雕像的活力一起悸動。無論採何種觀察角度，它們的特質都不變。這是羅丹在蠟或黏土製作的模型上，估計好青銅表面的反映情形，所捏塑而成的特殊造形。除了捕捉難以捉摸的視覺效果外，羅丹更在其中強調「生長」的過程。在這過程中，我們看到了藝術家在無生命物質中創造生命的奇蹟。

五、世紀之交的雕刻預言

19世紀最後30年的歐洲雕刻界，可說籠罩在羅丹巨人般的身影下。他的作品一方面根植於傳統，另一方面更超越所有習慣，既反映了19世紀末藝術的多樣和衝突，以及各種互相對立派別的並置，更將這些不同的形式語言融合在他的作品中，使其有如多面的鑽石般，在不同切面的反射下散發出璀璨奪目的光芒。與此同時，歐洲雕刻界開始進入百花齊放，萬家爭鳴的繁榮景象。不但人才輩出，在一群具有個人理想，不願接受傳統束縛的藝術家的努力下，各種新風格及新理念紛紛出現。這些不但是現代雕刻的先聲，更橫跨世紀之交，為20世紀雕刻藝術的發展立下重要的基石。

1. 體積與質量的魅力

羅丹最重要的成就之一，即是自米開朗基羅的藝術得到啟發，重新發現雕塑藝術的原始魅力，也就是體積與質量本身在虛無的空間中所產生的自然效果。從〈青銅時代〉、〈沉思者〉到〈巴爾扎克〉，都可令人感到那單純的動作姿勢和厚重的材料質感碰撞出樸實動人的原始力量，撼動著體內呼吸與脈搏的節奏。

在這方面受到羅丹影響的雕刻家，最著名的是布爾代勒和麥約（Aristide Maillol, 1861－1944）。布爾代勒早期的作品有浪漫主義的傾向，後來因反對羅丹那種曖昧不明的表現方式，而著手研究希臘和哥德式雕刻，以追求更具風格化的造形。雖然如此，他也自羅丹的藝術得到啟發，在雕像中尋求形象力量與精神力量的結合，而發展出一種明朗有力的獨特

風格。布爾代勒擅長藉人像誇張的姿態呈現出強而有力的印象，在略為華麗的形式中卻又不失節制。他一生中創作許多以貝多芬（L. v. Beethoven, 1770－1827）為對象的作品，在他著名的〈貝多芬面具〉中，充分表現出這位浪漫主義音樂家壓抑在嚴峻孤傲的面容下澎湃激越的熱情。麥約是20世紀初重要的雕刻家，他的作品以呈現人體原始、純樸的厚重感為特徵。他的雕像人物體態渾圓豐潤，象徵對大地與自然的讚頌。

2. 醜陋也是美麗的

我們在〈青銅時代〉中看到羅丹對人體寫實的追求，在〈巴爾扎克〉的裸體習作中，感受到羅丹對自然真實的執著。而「自然」在他眼中，正是美感產生的基礎。「醜陋也是美麗的，因為它描述內在的真實！」羅丹向世人如此宣告

圖116：羅丹，〈美麗的歐米哀爾〉，1885，青銅，51×25×30公分，法國巴黎羅丹美術館

這尊雕像又名〈老妓女〉，是羅丹根據15世紀法國詩人維庸的詩〈美麗的歐米哀爾〉而塑成的。雕像中的歐米哀爾曾是年輕貌美，容光煥發，顛倒眾生的名妓。歲月的流逝，奪去了她的青春和美麗，如今人老珠黃，一無所有，只留下那不堪入目的乾枯身軀。她對今日的醜陋感到羞恥，正如同從前對她的青春嬌媚感到驕傲般強烈。雕像中的老婦彎著腰偲踞著。她移動絕望的眼光，在乾扁的胸膛上，在鬆垮多皺的肚皮上，在那滿布筋結的乾枯臂膀和雙腿上，悲嘆著她衰老的身體。雕像醜陋的外貌呈現的是世間真實的規律，對羅丹而言，這種揭露自然內在真理的形象，才是真正的藝術之美。

著。在早期參加沙龍評選的活動中，他不雕阿波羅，不雕狩獵女神，卻選了一個塌鼻子的流浪漢作模特兒。這樣一件「醜陋」的作品在當時只有落選的下場。羅丹在這件作品上所表現出來的寫實主義精神，打破了歐洲數百年來對「美」這個概念的執著。他不粉飾生活，在人們司空見慣的世界中發現美，在醜陋與殘破中表現人生的痛苦心酸。美是偉大的，但醜更令人驚心，猶如〈美麗的歐米哀爾〉。雕像中所顯示的不僅是一位骨瘦如柴的老婦悲哀地望著自己鬆弛無力的身軀，也是衰敗的象徵。在過去，將這樣一副可說是「醜陋」的軀體作為藝術表現的主題，幾乎是件令人無法想像的事。羅丹大膽地採用這樣的題材，將其提昇為精美而永恆的藝術品。

這種將所謂「醜陋」的形體，提昇為藝術品的創作理念，在羅丹的得意門生卡蜜兒‧克勞德（Camille Claude, 1864－1943）的作品中更進一步得到發揮。大約在1880年代，羅丹已是一位聲望極隆的大師。此時，卡蜜兒在雕刻上的天分，開始受到羅丹的注意。她不但成為

圖117：卡蜜兒‧克勞德，〈克羅托〉，1893，石膏，90×35×35公分，法國巴黎羅丹美術館

在希臘神話裡，克羅托是命運三女神之一。她手持紡錘，纏捲著纖細易斷的生命之絲。這樣的主題在當時通常用來隱喻脆弱如曇花一現的生命，以及隨時都有可能降臨的死亡。卡蜜兒將她的克羅托塑造成一個深陷糾葛沉重的命運中痛苦掙扎的老婦。瀑布般雜亂糾結長髮，象徵無情狂暴的命運，而老婦衰弱乾癟的身軀則宛如人類脆弱的生命。

深受羅丹喜愛的年輕學生和重要的工作伙伴,更宿命式地進入羅丹的感情生活。她的作品在寫實的表現上,承襲羅丹的風格,但在個別主題的詮釋方面,卻深具個人獨特的觀點。她擅長以寓言的方式,刻畫人在命運下的渺小、無助和掙扎;在捕捉男女間條乎即逝、細微敏感的情愛心理方面更是扣人心弦。她經常在作品中拋棄形式的束縛,人物姿態的美醜也不是她所關心的重點,而是在不規則而隨興的構圖中,揮灑心中的意象和情感。她的雕像人物在奔放的情感下多帶有濃厚的憂鬱氣質。

3. 捕捉瞬間的印象

印象主義和攝影的影響

世紀交替之際,雕刻藝塑蓬勃的發展,可由此時一批重要的畫家也從事雕塑的製作看出。他們將繪畫原理直接運用在雕塑創作上,進而取得豐碩的成果,使得藝術家在雕刻題材方面,擁有前所未有的自由。印象主義畫家強調作品的直觀性,以及對於瞬間情境的捕捉,同樣也呈現在雕塑藝術上,直接促使藝術家嘗試新題材的開發,如日常活動中的姿勢等等。另一個促使這個發展的外在因素,即是攝影技術的發明。歐洲人大約在1839年發明攝影技術後,到了1860年,攝影已成為新的媒體,並對以寫實為主的肖像或風景繪畫造成很大的衝擊。然而,部分藝術家也自攝影藝術中得到靈感,發現偶然視角和意外情境的魅力,而進一步產生創作的新觀點。在這方面最具代表性的雕刻家,即是寶加(Edgar Degar, 1834－1917) 與羅梭(Medardo Rosso, 1858－1928)。

寶加

印象派畫家寶加在其繪畫作品中,經常以芭蕾舞女郎、女工以及酒館

藝人等為對象，描寫當時社會人情世態。他以超然的眼光來審視周遭的環境，使得他的作品有如出自一個偶然的觀察，或不經意的一瞥定格而成。

他晚年的雕刻作品，也同樣充滿偶然的驚豔。他曾經花很長的時間隱藏在光鮮耀眼舞臺後，觀察年輕的芭蕾舞者在出場前匆忙急迫的準備工作，在他們練習時畫出各種或蹲或坐或抬腿等偶發姿勢的素描。他不但以繪畫來記錄他觀察的成果，更進一步試圖在三度空間上創造出相同的效果。因此他的雕刻作品仍是以各種日常生活中的肢體動作為主，如浴女起身的回眸一瞥，或是向後拉起一腳的舞者等非刻意呈現的姿勢。在這裡，人體姿態的平衡問題，便成為最重要的課題之一。他最著名的雕刻作品，即是穿著真正布料製成的芭蕾舞衣的小舞者青銅像，創造另一種寫實的情境。

圖118：竇加，〈四歲的小舞者〉，1880，青銅，高99公分，英國倫敦泰德藝廊

竇加在這裡採取自然主義的風格，在靜態的姿勢中流露著動人的自信和源源不絕的能量。竇加在此運用不同的材質，甚至打破傳統，將真實的布料運用在嚴肅的雕像作品上，正代表現代雕塑發展的轉捩點。這種對傳統雕塑材料應用原則的輕視，對20世紀的雕塑藝術產生莫大的影響。

羅梭

把印象主義繪畫轉瞬即逝的流動感與不確定感真正便成三度空間雕塑

原則的，是義大利畫家及雕塑家羅梭。羅梭的雕刻和胸像以即興、印象式地表現周遭的日常生活見稱。由於他醉心於攝影，受到這種新媒體的影響也很大。早在1883年左右，他即在一件後來被毀的作品中展露出他個人獨特的風格。這件名為〈公車印象〉的作品事實上可說是一件雕塑「快照」，兼具了印象派繪畫和攝影藝術的特質。1889年，他移居巴黎，之後嘗試用蠟製作塑像，並在這種具有延展性且可著色的素材上得到充分的發揮，製作了一系列令人印象深刻的塑像。創作於1893年的〈公園裡的對話〉即是其中的代表作。羅梭偏好有意識的省略細節，並模糊塑像的形貌，藉以暗示光與大氣的流動狀態、表現氤氳氣氛，產生一種類似「圖畫雕塑」的印象。

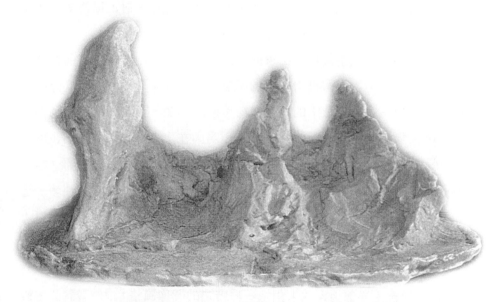

圖119：羅梭，〈公園裡的對語〉，1893，蠟製，高43公分，義大利米蘭私人收藏
在這件又稱為〈藝術家與兩個女人〉的作品中，羅梭利用蠟融化後的流動與延展，使人物形體彼此滲透，以致難以區分面孔及軀體的細節。這種省略結構細節、突出環境氛圍、著重關係呼應和聯想作用的特點，都超越了傳統雕塑的範圍。

4. 象徵主義與「新藝術」雕刻

　　大約在19世紀和20世紀之交，除了寫實主義與印象主義等重要的藝術理念外，歐洲藝壇又陸續產生數個不同的藝術流派。其中在雕刻史上比較重要的，則屬「象徵主義」和「新藝術」。

象徵主義

　　造形藝術的象徵主義於1885年左右在法國興起，與法國詩壇的象徵主義運動有密不可分的關係。數年後這種新風格也開始出現在繪畫上，成為當時相對於寫實主義和印象主義的繪畫流派。部分畫家也跨足創造具有象徵主義精神的雕刻，尤其是浮雕。典型象徵主義的雕刻，以高更（Paul Gauguin, 1848－1903）的浮雕〈充滿秘密的〉為代表。

　　廣義地說，象徵主義是世紀末的浪漫主義。它反對寫實主義所標榜的具象原則，以及注重客觀描繪自然的印象主義，而主張從新的角度凝視人類的精神。象徵主義者熱中的不是具體可感的形象，而是如夢般流動的朦朧意象。正如象徵主義詩人將詩的語言視為內在生命的象徵，他們也用視覺形象表現精神世界的神秘和玄奧，抒發主觀的意念和心靈的震顫，並嘗試在作品上以深具美感的手法將激發靈感的概念，抽象且又綜括性地表達出來。在表現方法及技巧上，藝術家也突破傳統的形式，揚棄直接的描寫，主張用暗喻的手法展露所要描繪的事物，其形象風格也較為強烈誇張。

　　象徵主義在世紀之交的流行，多少與當時興起的心理分析學的衝擊有關。但是，象徵主義藝術家並未創造一種特定的圖像風格，他們較關心主觀詩意的表達，玄奧的事物或宗教文藝，而非藝術的形式。表現內容與風格也純粹屬於個人幻想的一面。但是象徵主義的影響力至為深廣，對於挖掘內在神秘世界的理念和表現手法，甚至一直延續到20世紀的藝術。

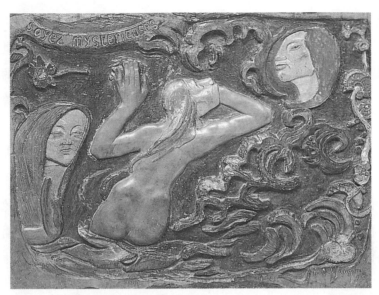

圖120：高更，〈充滿秘密的〉，1890，彩繪木刻，73×95×5公分，法國巴黎奧塞美術館

象徵主義雕刻家最常使用木刻浮雕創作，因為在這素材和形式中最能發揮他們心中迷離的夢境，以及表現出精神世界與外在物質世界的衝突與對立。高更在這幅美麗的浮雕中所謳歌的，正是一種浪漫化的原初精神。他盡可能簡化色彩之間的關係，運用純淨而富對比性的色澤，達到一種新的空間感，在純真自然的圖像中，充滿了宗教氣息和原始的神祕感。深刻地反映了當時人們遑惑迷惘的心境和渴望自然、憧憬未來的情緒。

「新藝術」的裝飾風格

「新藝術」一詞泛指盛行於1900年前後二十年間的一種國際性裝飾風格。這種新風格以曲線形體為基礎，主要表現在建築、插畫和工藝美術方面的裝飾，其口號是「自然、率真和精巧的技術」。新藝術運動在當時被視為是現代化藝術的代名詞，在各國的名稱也不同。在德國被稱為「青年風格」，在奧地利名為「分離派風格」，在義大利稱為「自由風格」，在西班牙和法國稱為「現代風格」，在其發源地英國則是「新藝術」。在建築裝

飾方面，由於金屬等新建材的運用，藝術家開始思考舊有建築裝飾風格的適用性。為了賦予冰冷素材新的生命力，他們自花草活潑律動的世界裡得到靈感，創造新的裝飾風格。另一方面，藝術家也獲得東方藝術的啟發，在繪畫和插畫上運用柔美繁複的線條和瑰麗的色彩變化，產生華美神秘的效果。這些風格都深深地影響「新藝術」雕刻。

新藝術雕刻幾乎都以小型作品為主，通常用來當作日常用品裝飾的一部分。人物姿態線條大多具有濃厚的矯飾風味，並充分利用直線和曲線的結構，創造富於想像力的造形，使作品具有開放性，創造流動性的空間感和素材的輕快感。反映出自19世紀末到20世紀初第一次世界大戰期間，社會上普遍瀰漫著富裕樂觀的氣氛以及崇尚精緻優雅的生活基調。

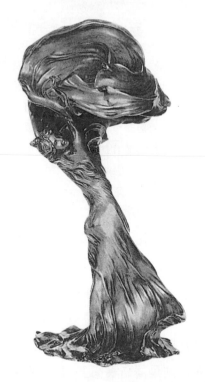

圖121：拉爾榭（Raoul Larche, 1860—1912），〈蘿依・富勒〉， 1900，青銅鍍金，高33公分，德國卡斯魯爾巴登地方博物館

蘿依・富勒是當時著名的美國舞蹈家。她那優雅與奔放飄逸的舞姿，成為當時許多雕刻家創作靈感的來源。柔軟靈活的身段以及恣意伸展的身體，任意馳騁在感性的世界裡，令人瘋狂。在空中飛舞的絲帶牽動著波浪般的嫵媚身姿，彷彿喚醒了體內沉睡的生命，迎空飛揚。新藝術的雕刻家在奔放靈動的曲線中，開啟了雕刻造形的新視野。19世紀傳統學院派的定律和規則，都在矯靈的形體、閃爍光線與流動的空氣表現下，徹底被打破，現代雕刻的新觀點逐漸成形。多數新藝術雕刻都作為日常用品的裝飾之用，這座充滿柔美女性氣質的小雕像原來是燈飾的一部分。

第Ⅸ章　邁向實驗與探索之路

——20世紀上半期

一、概論

1. 什麼是「現代藝術」?

「現代藝術」的迷思

現代藝術的出現

19與20世紀之交,整個歐洲無論是在物質或精神文明方面都發展到前所未有的高峰。在這流光溢彩的黃金時代裡,當華美活潑的「新藝術」在全歐吹響凱旋的號角,當人們在樂觀主義的氣氛下沉緬於進步與享樂的集體夢囈中,一股無比的自信於是油然而生。人們為自己所處的時代感到驕傲,並較過去任何時代更有意識地使用「現代」這個字眼,以突顯其截然不同的處境與氣象。「現代」一詞開始成為描述這個時代的時髦用語。新世紀的藝術表現,也自然而然被冠上「現代藝術」的頭銜。

乍聽「現代藝術」這個字眼,人們心中往往期待一種新穎的、當今的、完全打破過去傳統,並且是從前藝術家未曾夢想過的藝術形態。有些人欣賞進步的概念,相信藝術也應該趕上時代;有些人則偏好昔日美好的調調,認為現代藝術全是錯誤的。但無論是盲地全盤接受、歌頌或一味悲觀地排斥,都不免流於草率。基本上,現代藝術因反映某些特定的問題而存在,這跟過去任何時代的藝術並無二致。19世紀最後三十年裡的歐洲,無論在政治、社會和經濟各方面都發生急劇的變化。在科學與人文知識領域,新的學說和發明層出不窮,百家爭鳴的盛況較歷史上任一時代都有過之而無不及。進入20世紀之後,科學和技術的進步更加速人們生活的變化。在如此瞬息萬變的時代環境下,人們自然需要一種新的藝術表達方式

來反映他們對這世界新的覺知與感受。

醞釀與成形

　　雖然20世紀的藝術在許多方面都與過去顯得如此疏離，但它並非憑空而生，許多理念與現象的萌發仍根植於19世紀的藝術發展，是前人一點一滴的突破與創新下總結的成果。我們知道，法國大革命之後，藝術家開始對風格產生自我意識，開始實驗並投入不同風格的演練。他們慣常提出一個新「主義」為口號的新運動，藉此表達他們的藝術立場。在這些彼此理念相抗、卻又幾乎同時並存的藝術潮流和運動交織之下，即已導致整個19世紀的藝術缺乏完整而緊密的統一風格。 19世紀後半葉，當所有懷抱思古幽情的風格演練成為學院裡僵化造做的模仿，當古典格調與歷史主義當上統治藝壇的專制君主，一場生機勃勃的藝術革命於是再度悄悄展開。我們甚至可說，「現代藝術」的誕生正是在這種凝滯僵化的學院氣氛下，為藝術尋求新出路所導致的必然結果。這些與學院和傳統對立的年輕藝術家不可避免地與習慣古典優美形式的群眾之間產生巨大鴻溝，相互疏離、排斥。為了闡述及宣揚自身的創作理念，他們結合志同道合的文人和評論家，建立理論基礎。不同流派間的相互批判、彼此辯護，更在文化界形成一股興盛的論藝風潮，終使隱然流動的革命暗潮匯聚成澎湃洶湧的巨浪。風格與潮流紛呈的趨勢日益加劇，而在20世紀上半葉綻放出繽紛異彩的花朵。

現代藝術的特色

反傳統的精神

　　這波發生在19世紀末，並延續整個20世紀上半葉的現代藝術運動，在各個藝術領域間所帶來空前變革，堪與波瀾壯闊的文藝復興時代相比擬。

但是它們之間最大的不同，即在於藝術家對傳統的態度。後者以復古為主，嚮往古典作品，並以恢復古典文化的光輝為職志。前者卻在反對19世紀學院與沙龍藝術的訴求下，正式宣告與傳統決裂，並且有意識地棄絕所有的歷史包袱。對他們而言，古人的作品僅成為激發靈感的動力，而不再是模仿的範本；他們自由地悠遊於前人的成果，並從中進一步發展出屬於自身獨特的藝術理念和形式語言。這種反傳統、追求獨創與新奇的內在力量，便是現代藝術最重要的精神指標。

多樣性的藝術表現

在「反傳統」的旗幟下，如今藝術家不再輕易屈服於任一個既定的原則與風格。這些具有個人理想的藝術家以敏銳犀利的眼光，孜孜不倦地挖掘新的藝術課題，創造新的形式語言，並樂此不疲，以此為藝術「前進」的表現。評論家也慣常以「前衛藝術」來稱呼他們的成果。部分精力旺盛的藝術家，在其一生中獻身多種藝術運動，甚至跨越不同的藝術領域。在他們永不滿足地探索與實驗之下，現代藝術於是呈現十分多樣且豐富的面貌。在歐洲藝術史上，從沒有一個時代如20世紀般，「湧出」如此眾多的「主義」與流派。新的視覺經驗和表現語言不斷出現，各種藝術理念與形式異彩紛呈，令人眼花撩亂、目不暇給。此外，藝術家多元參與和演練的結果，不但使藝術家的角色和定位逐漸模糊，也造成繪畫與雕塑間等各個藝術類型彼此融合的新趨勢，而豐富了現代藝術的面貌。

藝術與知識的結合

現代藝術的另一個特徵，即是藝術與科學、藝術與哲學的深刻結合。為了反抗傳統，藝術家將他們的目光轉向他們所處的時代，以使其作品擁有一定的「現代性」。於是，他們在科學、哲學，甚至心理學等領域找到

剖析世界的新方法，更利用新知識和新材料來拓展藝術表現的領域。譬如抽象藝術對空間的處理受到愛因斯坦(A. Einstein, 1879－1955)「相對論」的啟發，超現實主義者在佛洛伊德(S. Freud, 1856－1939)的精神分析學說中找到了理論基礎等，都是明顯的例子。

事實上，人們很早便懂得將科學的成果應用在藝術表現上。例如古埃及和希臘人運用數學的比例分析，定下永恆、完美的形式準則；文藝復興時期的藝術家將科學透視法奉為圭臬。歷代藝術家在創作過程中也多少受到所處時代精神的影響，並偶爾體現出精妙的個人思想。不同的是，20世紀藝術家並不以一個固定的規則為滿足，藝術與其他學門彼此之間的關係也較過去更為緊密。尤其科學與技術的突飛猛進，以及科學與哲學理論的推陳出新，更對現代藝術的多樣性產生推波助瀾的作用。此外，現代藝術家把哲學的地位提高到前所未有的境界。雖然此時的藝術家未必都受到當代哲學的啟發，但不同階段、不同風格的流派和藝術家藉作品傳達個人思想時，多與當代流行的哲學思潮有不同程度的心靈契合。我們甚至可說，現代藝術成了哲學化、概念化的藝術，藝術創作也成了一種充滿詩意的哲理述說。

國際性的藝術

從19世紀末到20世紀前半葉，人文薈萃的巴黎一直是西方藝術的中心。風起雲湧的現代藝術變革，也在巴黎展開。各種藝術運動，幾乎無一不在這裡衝突、交匯，進而迸射出燦爛耀眼的火花，照耀整個西方世界。此時的巴黎正如同文藝復興時代的佛羅倫斯，是人們心目中的藝術聖地，吸引各國優秀藝術家來此學習、發展。直到二次大戰結束後，西方藝術的重心才逐漸轉移至紐約。藝術家來自各國，他們各自帶來家鄉的藝術特質和形式語言，融入新風格的演練，此即現代藝術裡所謂的「國際性」。此

外，為了跳出自身傳統的窠臼，人們也主動從國外，如日本和非洲藝術，以及史前文化中找尋靈感來源。這些都使現代藝術的內容更加豐富，範圍更加寬廣。幾乎所有重要的藝術風格和流派都不再是一種孤立的現象，也不再處於隔絕的狀態，它們在形成和發展過程中都突破了國界，超越了民族的限制，而逐漸走向世界性的藝術。

2. 雕塑藝術的變革

時間與分期

為了敘述方便，人們通常象徵性地以1900年作為現代雕塑開始的年代。但是，如同其他風格史的分期，現代雕塑發端的時間並不是那麼明確。世紀交替之際，也就是1900年前後三十年間，現代雕塑在許多藝術家的共同努力下急速發展，而在20世紀前半葉進入蓬勃昂揚的全勝時期，並一直延續到1970年左右。

此後，現代主義的熱潮逐漸消退，純粹抽象的藝術發展也進入尾聲。人們開始重新反省藝術的本質與意義。在1968－1974年間，雕塑藝術進入一個以結構性和概念性為主的新階段，創作範疇也擴展到「地景藝術」和「觀念藝術」等與我們周遭環境緊密結合的藝術形態。此後，雕塑藝術的發展開始進入「後現代」階段，無論在形式和內容上都已偏離我們對現代雕塑的定義。

傳統雕塑定義的打破

長久以來，繪畫和雕塑作為獨立的藝術類型，差異在於前者在二度空間中表現平面的「幻境」；後者則是三度空間的藝術，並且以「雕」或「塑」的方式，呈現堅實的立體感。德國雕刻家希爾德布蘭(Adolf von

Hildebrand, 1847—1921)在他於1893年出版的美學著作《論形式》中，即舉出上述雕塑藝術的定義，以及雕塑材料與製作方式的合理性原則。希爾德布蘭所反映的正是19世紀末傳統學院雕塑的規範與定律。但是，隨著新世紀的到來，傳統的類型定義開始面臨嚴峻的挑戰。

傳統雕塑定義的瓦解，依然肇始於19世紀後半葉。除了來自部分天才洋溢的雕刻家如羅丹的努力與突破外，一批同時投入雕塑的創作的畫家，也是促成這項變革的功臣。杜米埃是這方面的開路先鋒，其後有高更、寶加等人。進入20世紀後之後，這種情況更是普遍，如馬諦斯(Henri Matisse, 1869—1954)、畢卡索(Pablo Picasso, 1881—1973)等人，都在現代繪畫和雕塑的發展過程中同時扮演舉足輕重的角色。由於不同藝術類型的相互影響與刺激，促使藝術家重新思考三度空間表現形式的意義和作用，進而獲致全新的理解與心得，產生截然不同的藝術風貌。不但作品不再限於三度空間，製作方式也由於新技術的出現而超越傳統「雕」與「塑」的範疇。雕塑藝術也就無法直接以字面去理解其製作方式。此外，由於技術的進步，傳統中材料與製作方式間，如木必定用「雕」，或銅必定用「鑄」等絕對關係也被打破。藝術家的創作空間更自由寬廣，木塑、銅雕，甚至不經加工的現成物件，都可能成為精美或具有意義的作品。這些傳統雕塑意義和方法的突破，使「雕塑藝術」的領域在20世紀急劇擴展，而創造出豐碩、可觀的成果。

現代雕塑的發展趨勢

在具象與抽象之間

羅丹之後的雕刻藝術，從形式語言來說大致可粗略地分為兩大趨勢，一是繼承羅丹傳統的，一是擺脫羅丹影響的。前者繼續以厚重的軀體質感作為構思形式的基本要素，在形象表現上也相對地較為逼真，大致屬於具

象的寫實主義範疇；後者則主要著眼於純粹形式的絕對價值，而逐漸走向抽象的表現方式，也就是排斥對自然及現象的模仿，而依賴於構想的、心理的、抽象的要素。這兩大潮流齊頭並進，交錯發展，並且在具象和抽象之間發展出寬廣豐富的形式變化，創造出現代雕塑藝術的基本面貌，直到今天。

情感的表現與超現實的幻想

在內容方面，現代雕刻家大致抱持兩種不同的藝術態度，一是強調情緒及感覺的發抒，主張將形式與色彩作為表現情感的手段；另一是著重個人內在幻想及潛在心靈的展現，探索幻想世界中各種自然湧現，卻又充滿矛盾與衝突的現象。前者一般稱為「表現主義」*，後者則是所謂的「超現實主義」*。這兩種趨勢事實上都各自源於後期印象主義的分支，如表現主義最早得自「野獸派」*畫家的啟發，而超現實主義者對個人心靈及奧秘夢境的興趣，更與象徵主義有密不可分的關係。事實上這些流派間的區分只是藝術態度的大致差異，而非特定的風格，彼此之間也有互相融合、影響的傾向。在表現形式上也各自

涵蓋從寫實到完全抽象間各種包羅萬象的技巧。因此，在現代雕塑藝術裡，同一件作品也可能體現出多種不同流派的精神。

野獸派

誕生在巴黎的繪畫運動，用以指稱20世紀初一群以提昇色彩純粹性為創作目標的畫家。野獸派畫家分別受到梵谷(Vincent van Gogh,1853-1890)、高更以及塞尚(Paul Cézanne, 1839-1906)等人不同程度的影響，其作品最顯著的特徵即是強烈的色彩。為了加強情緒表現及裝飾性效果，他們恣意使用純色，並以粗放的手法和誇張的變形達到反自然及原始的活力。野獸派的代表人物馬諦斯在1899年創作出第一件具有野獸派特徵的作品。直到1905年，這群畫家首度共同展出他們的作品時，震驚的觀眾才為其冠上「野獸派」之名。

二、在傳統與現代的變革間：第一次世界大戰前(1900-1918)

1. 古典的和諧與體積、質量的展現

羅丹的遺產和影響

19世紀末的巴黎，當羅丹從挑釁傳統的反抗者角色，一躍成為聲譽日隆的雕刻大師；當羅丹的藝術開始成為學院裡研習模仿的典範，以及受到群眾歡迎的收藏對象之際，一股由各國的年輕雕刻家所發起的藝術改革力量也隨之成長茁壯。他們一方面在雕刻概念上受到羅丹的啟發，卻又企圖擺脫羅丹巨大的陰影，找出屬於自己的藝術天空，而開始對羅丹的藝術提出質疑，終至在20世紀發展出豐富多樣的流派與風格。

在討論這些新的現代雕刻趨勢之前，我們仍不能忽略羅丹所留下的藝術遺產，在20世紀初所產生的深刻影響。基本上，羅丹的作品仍舊屬於具象的表現，但在形式和內容方面，都超越了傳統人像的範疇。在形式上，他不但豐富了雕像姿態的可能性，也發現了「未完成」的雕像的魅力，並將其提升到藝術品的地位，使雕像的型態不再限於形式完整優美的立像或半身胸像。在羅丹之後，雕刻家開始專注於單純的軀幹或面具式的頭像表現，探索空間與造型、形式與情感表現間的關係與內在張力。在內容方面，羅丹秉持對自然的忠實，以充滿智慧的眼光，透視亮眼耀目的事物背後腐敗黑暗的真象，不但打破了傳統雕像及紀念碑中對「偉大」形象的執著，更在醜陋中精練出閃爍動人光采的藝術靈魂。此外，羅丹一方面延續杜米埃的作風，另一方面受到象徵主義的薰陶，確立以具體人像表達抽象

意念的雕塑方向。因此，20世紀的雕刻家一開始便不再以著名人物或歷史人物為主要的造像題材，轉而以具體形象呈現一個抽象觀念或內在幻象。即使是運用傳統的題材和材料，藝術家所表現的意涵也與過去截然不同。

現代雕刻裡的古典風情

羅丹在19世紀末所發掘的課題與方向，對新一代的雕刻家而言，依舊充滿魅力。他們一方面承繼羅丹對自然的追求，保留雕刻寫實的一面，並在體積與重量等雕刻特質的呈現中，實踐純淨質樸的雕刻理想；另一方面以獨特的個人風格，繼續探索羅丹所開發的雕刻題材，包括不完整的人體造型及寓意式雕刻等等。法國雕刻家布爾代勒、麥約、德斯皮奧(Charles Despiau, 1874—1946)，以及比利時雕刻家米納(George Minne, 1866—1941)等，皆是此類雕刻的代表性人物。德國雕刻家蘭布魯克(Wilhelm Lehmbruck, 1881—1919)的早期作品，也體現這種厚實沉穩的寫實風格。

豐盈純真的古典活力：麥約

法國雕塑家麥約可說是20世紀初對現代雕塑影響最大的人物之一。他不但開創了富於表現性的寫實人體雕塑，並且在雕塑的基本形式中，注入了一段超然、純粹的現代氣息。麥約早年習畫，並受到高更的影響，表現出對古拙和原始文化的興趣。因此在他開始投入雕塑創作之後，即發展出一種高度個人化的風格。麥約一方面受到羅丹的影響，在作品的體積與質量上追求沈穩厚實，並且在雕刻塊面上力求和諧平衡；同時也非常傾慕原始和古典希臘雕像中的質樸力量，並在希臘古風時期的雕像中，獲得心靈契合的啟發，而創作出一系列莊重沉靜、渾圓厚實的女體造型。在這種被稱為「麥約女性」的形式中，麥約試圖以單純的形式和靜態的簡素，建立一種客觀和永恆的狀態，在朝氣勃發的生命力與雋美和諧的形式間創造優

雅的平衡感。他所追求的是一種藝術的「普遍性理念」，而非「個別的」狀況，因此他的作品也總以同一類型的女性為模特兒，在雄勁豐盈的體格和構築明確的形式中，體現靜謐平易的單純之美。

圖122：麥約，〈地中海〉，1901，青銅，高103公分，德國溫特圖爾私人收藏

這尊原名〈坐女〉的裸女雕像，正是所謂「麥約女性」的典範。她那堅實、厚重、輪廓分明的形象，喚起我們對早期希臘雕刻的回憶。麥約的觀念和羅丹剛好相反。他認為雕像的形式應自成一體，並在其中展現沉靜的氣質，外界的力量不應擾亂它和諧的休憩。因此這座同樣呈現倚頭沉思姿態的雕像，可說與羅丹那充滿內在衝突與掙扎的〈沉思者〉成一對比。麥約後來又為這雕像另取名為〈地中海〉，用以象徵藍天艷陽下的地中海，在永恆寧靜的外表下，律動著無窮的生命力。

2. 現代雕塑的序幕

現代藝術在反傳統的吶喊中誕生。為了徹底棄絕歐洲歷史與傳統的包袱，藝術家勢必要在歷史之外找尋新的靈感泉源。他們大體朝著兩個途徑：一是將眼光放在當前的事物，結合新的科學技術與哲學理念，投入新穎而獨特的藝術演練，以完成個人心目中「再現真實」的理想；二是超越歷史，在大自然、史前及原始文化中追求無時間性的藝術精神。前者是理性的、知識性的；後者正反映出人類對原始及神秘事物的內在渴求。雖然

科技與知識的進步促成了現代社會的變革和發展，但真正激發現代藝術的強大力量，卻首先來自遙遠的古拙時代與原始部落。

原始藝術的震撼與回響

追尋原初的心靈悸動

人們對古樸風格及原始藝術的興趣，最早可追溯到19世紀中期。藝術家在當時浪漫主義崇古精神的薰陶下，即已不斷地嘗試在歷史中找尋誠摯單純的風格，以反駁眼下時興的藝術潮流。往後，考古學和人類學的發展更進一步為藝術家開拓了新的創作泉源。一開始，這些奇特陌生而富異國風情的雕刻品震驚了熟悉完美和諧形式的群眾，同時也令他們產生遙遠、神秘的浪漫幻想及莫可名狀的魅惑。於是，人們開始對帶有異國情調的外國及原始藝術感到興趣。他們大量蒐集其他文明及來自大洋洲、非洲等原始部落的藝術品。藝術家也在其中發現學院派及官方藝術所欠缺純樸奔放的力量與真誠動人的美感，因而嘗試藉此在蒼白而無生氣的歐洲藝術中注入新的活力與生命，進而開啟了早期現代藝術的反傳統精神。譬如法國藝術家高更，便是在作品中歌頌原始純樸之美的第一人。他在1891年初次到達大溪地之後，立刻為其原始、神秘的景觀深深著迷，並在當地未經文明洗禮的部落居民身上找到人類自然純真的本質。此後，一直到1903年去世為止，他的作品大多以刻劃當地原始樸拙的風情為主題，在明朗單純的形式及對比強烈的色彩中，展現深刻震撼人心的藝術力量。

風潮的形成

原始藝術真正在藝術界引起廣大回響，則是1900年以後的事。1902—1907年間，巴黎、德勒斯登及倫敦等歐洲大都市陸續舉辦一連串有關種族和部落文化的展覽；1906年，高更作品的回顧展也在巴黎舉行。這些帶有

原始氣息的雕刻彷彿在輕波蕩漾的歐洲藝壇投下一塊巨石，激起了藝術家收藏、研習原始雕刻的興趣。他們發現，原始雕刻無論在線條、比例甚至對素材的處理等方面，都與歐洲自希臘古典雕刻以降的雕刻原則與習慣截然不同，單純直接的表現語言也顯得更自由、更豐富有力。如馬諦斯、德漢(André Derain, 1880－1954)、畢卡索及布拉克(Georges Braque, 1882－1963)等第一代現代藝術的開創者，都各自在非洲或大洋洲的土人面具和雕像中得到創新的靈感。1907年左右，在巴黎的德漢及畢卡索首開風氣之先，發表了模仿原始藝術的雕刻作品。隨後，這波潮流逐漸擴展至柏林和倫敦等地，到了1920年，帶有原始色彩的藝術風格已征服了整個歐洲，而形成所謂「原始主義」的風潮。

對現代藝術的影響

當然，雕刻家並不以單純的模仿為滿足，他們很快地在原始藝術的滋養下，找到屬於自己的藝術語言，繼而發展出不同的藝術流派。其中最重要的即是「表現主義」和「抽象主義」，它們分別在內容、在形式上吸取原始藝術的養分。如同史前時代的人類般，原始部落的雕刻多具有某種宗教儀式作用，人們製作雕像的目的並不在於逼真地複製形象或作為裝飾，而是藉其神秘的魔力，達到避凶趨吉的效果。為了突顯雕像特定的召喚力量，人們會在造型上特意加以變形或誇大，以增強其恐懼、悲傷、敬畏、歡樂等情緒感染力，讓人在這種「形式的魔力」下，最後獲得靈魂的安慰與救贖。這種強調情感表現力的藝術特質在表現主義者間產生廣大的共鳴與回響，如德國表現主義畫家克胥納(Ernst Ludwig Kirchner, 1880－1938)即在他的雕刻作品中以扭曲、誇大形象的手法發展出激越濃烈的表現語言。同時，在形式方面，原始雕刻中對真實輪廓與外形的忽視，也對20世紀的抽象雕刻產生決定性的影響。

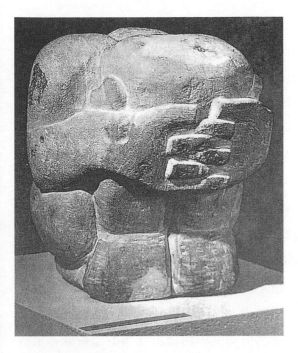

追求雕刻的表現

形式的實驗者：馬諦斯

法國畫家及雕刻家馬諦斯是20世紀初最具影響力的大師之一。他不但是「野獸派」繪畫的創始人，也是現代雕塑中形式實驗的先驅。馬諦斯早年曾接受過學院訓

圖123：德漢，〈蜷縮者〉，1907，石刻，高33公分，奧地利維也納現代美術館

德漢早期曾是「野獸派」的重要成員，畫風受馬諦斯的影響，多以強烈、明亮的對比色塊及模糊、扭曲的輪廓組構成充滿裝飾效果的作品。同時，他也嘗試雕刻的創作，並且成為最早演練原始風格的雕刻家之一，完成一系列令人聯想起古代和原始文化的雕刻品。這件風格樸拙的〈蜷縮者〉即是其中的代表作，德漢在此將一個蹲著的人體緊縮成一個方形石塊的做法，是立體主義和抽象雕塑的先聲，在現代雕刻中具有指標性的意義。德漢曾在1906年造訪倫敦的大英博物館，並對館中南美洲古代阿茲提克文化的神像石雕印象深刻。這尊雕像中方塊狀的形體和簡化的雙腳，即顯然有這類石雕的影子。

練，跟隨布爾代勒研習雕刻，並傾心於麥約的藝術。1900年之後，他開始受到歐洲古代雕刻和原始雕刻的影響，逐漸脫離具象的刻劃，發展出在形式中追求雕塑表現力的個人風格。因此，他的作品可說具體記錄了從19世紀末到現代雕塑間的轉折和變革。馬諦斯的作品多以青銅為主，早期在外觀和姿態上仍可看出羅丹的影子，也如羅丹般以粗略的手法處理作品表面，但他很快地便放棄傳統雕塑中的量感和塊感，以及沉穩、渾實的特

質，而試圖在作品中傳達出融合希臘古風時期的青銅器和早期中古人像的表現觀念，追求一種堅實、簡潔的風格。其後，他也受到高更的影響，在作品中呈現姿態扭曲、形體誇張，並具有某種「原始」風味的人物，並將這種野獸派的繪畫語言，靈巧地運用到雕刻藝術上。

如同他的繪畫般，馬諦斯雖然描繪具象的事物，卻堅持造形本身的重要性。他對原始藝術中強烈的情緒感染力和表現力印象深刻，並從中獲得靈感，創作出一系列以巧妙曲線和簡化的形體所組成的雕像。譬如1910年至1913年間完成的〈珍妮的頭像1—5號〉中閃爍迷離的奇異眼神、突出的臉頰和誇張的瓣形髮飾，正是取材自非洲部落面具和喀麥隆族頭像。在他其他著名的作品中，如1907年的〈躺著的女人〉和1909年的〈蜻蜓〉，都顯示出他追求線條表現所構成的韻律及雕刻結構本質的美學觀念；在簡單而自由奔放的形式中，創造出豐富的節奏感。他於1909—1930年陸續完成的四個大型淺浮雕

圖124：馬諦斯，〈蜻蜓〉，1909，青銅，56.5×29.2×19公分，法國尼斯馬諦斯美術館

馬諦斯對於結構律動以及線條延展性的強調，可從這件作品中清楚地觀察出。雕像中肢體細佻的女體宛如一根柔軟的繩索，彎曲的雙臂、交叉的雙腿及斜倚的軀幹，造成一種平衡的張力，給人一種輕盈靈巧的鬆弛感。強烈簡化的雕像形體，卻絲毫不減人體本身的基本特色，顯示出雕刻家豐富的人體知識，以及對自然形象的準確掌握。在這裡，馬諦斯顯然自古代希臘幾何時期的人首馬身等小型青銅像得到靈感，企圖重現初民雕刻純樸真摯的力量，在表現上卻充滿野獸派繪畫中特有的粗獷風韻。

〈背面裸像〉，猶如一組現代雕塑風格的演變史。浮雕中以背面呈現的裸女是在19世紀十分流行的傳統主題，馬諦斯將豐腴的女體形象逐漸變形、簡化，最後幾乎還原為幾何形式的建築構件，清楚地表現出抽象的過程，並體現了立體主義的影響，為現代雕刻的發展下了最佳的註腳。

靈魂深處的綻放：蘭布魯克

德國雕刻家蘭布魯克(Wilhelm Lehmbruck, 1881－1919)尤其擅長以清晰簡明的形體表現深刻的內在情感。蘭布魯克曾於1910－1914年間遷居巴黎，早年的人像作品受到羅丹和麥約的影響很大，並呈現出類似「麥約女性」中豐腴強健的體型及沉穩寧靜的特色。這種內在冥想的氣氛即成為他作品的特色之一。在定居巴黎期間，他認識了其他前衛雕刻家，但他選擇

圖125：蘭布魯克，〈跪著的女人〉，1911，青銅，178×71×141公分，德國杜伊斯堡蘭布魯克美術館

這尊〈跪著的女人〉是蘭布魯克開始朝向「構築性肢體表現」發展的第一個例子，在當時被公認是表現主義雕刻的典型。蘭布魯克在這裡融合中古哥德藝術中延長的身軀和稜角分明的風格特質、麥約的女性雕像中精巧的平衡，以及羅丹的藝術裡震撼人心表現力量，而創造出一個在空間中穩定而隱現的形體。這個體態修長、姿勢優雅嫵媚，並且散發出淡淡哀怨詩意的女性雕像，所體現的正是雕刻家對非物質化和理想化的追求。其後，雕像中憂鬱的氛圍和孤寂的氣質更加明顯，成為蘭布魯克晚年作品的重要主題。

調和傳統與現代雕刻的衝突，嘗試在簡約的肢體構築中表現人性的熱情。他放棄了沉穩的古典法則，減少作品的厚重感，誇張地拉長人物的四肢，並以構築性的配置原則，創造出一種與空間抽象雕刻極為接近的人體結構，並以極富表情的手勢暗示寧靜冥思下豐沛的內在情感。支架般簡潔的身體造型，成了體現個體存在與心靈話語的具體象徵。

小人物的代言人：巴拉赫

巴拉赫(Ernst Barlach, 1870－1938)也與蘭布魯克一樣，被視為早期德國表現主義的重要雕刻家。他最著名的雕刻，即是一系列帶有強烈悲觀色彩的木雕作品。這些作品大多得自他在1907年旅行俄國時的印象。由於他對當地鄉間純樸的人性及原始簡單的生活深有所感，作品也多半以農人、乞丐、囚犯及老婦等人物為對象，表現出社會底層的小人物面對悲慘命運的痛苦、無奈與掙扎。巴拉赫省略了一切多餘的肢體動作，讓人物的身軀在衣袍的包裹下，彷彿未完全獨立於雕塑材料之外，而給人原始木塊的印象。這種簡約而富表現力的形式語言，令人聯想到早期的中古雕刻。巴拉赫的藝術在形式和感情表現上極為嚴謹，而其作品流露出的無言張力卻令人難以忘懷。例如他在一尊名為〈悲慘歲月〉的木雕作品中，即刻劃一位身形瘦削的老婦，她的頭巾和衣袍緊裹肢體，有如成了封閉心靈的蛹；嚴峻堅毅的面容寫滿了無盡的苦難與風霜。在這簡單的姿態裡，卻蘊含著濃烈的表現力，使觀者在專注於單純的形式中，從心靈深處產生深刻的情感共鳴。

抽象雕塑的開始

雕刻藝術的新定義

1906－1910年間，一群在巴黎的年輕雕刻家，如德漢、畢卡索及布朗

庫西(Constantin Brancusi,1876－1957)等人開始嘗試將人體形象簡化為塊狀形式的抽象表現。這種將人體形象還原成石塊或木塊的過程，正與米開朗基羅以來的雕刻傳統背道而馳。這也說明了雕塑家所關心的課題，已從人物具體形象的完美呈現，開始過渡到對材料與空間本身的重視。這種對「材料的真實感」和「三度空間的真實感」的追求，也就成為現代雕塑最大的特色。換句話說，現代雕塑家不再把物質及材料視為單純的表現手段或工具，而將其提升為藝術理念的一部分，甚至在作品的整體意涵中扮演重要角色。此外，他們將雕塑藝術重新定義為一種探討體積、質量、容積和空間關係的視覺藝術，而在作品中對自然形象作某種程度的簡化和變形，將具體事物抽象化，也因此成為現代雕塑常見的方法。雕塑家開始對單純而具有形式感的空間結構感到興趣，並且在不同的理論下，衍生出各種風格互異、抽象程度有別的表現語言。

來自太初的感動與召喚：布朗庫西

在探討形式的單純性及絕對性方面，以來自羅馬尼亞鄉間的布朗庫西表現最維突出。他在1904年到達巴黎，早期仍追隨羅丹的腳步，製作一些寫實的塑像，嘗試「不完整」及帶有象徵主義色彩的作品，並受到印象派雕塑家羅梭的影響。1907年之後，他開始將注意力轉到原始雕刻上，並與德漢、畢卡索、莫迪里亞尼(Amedeo Modigliani, 1884－1920)及英國雕刻家愛普斯坦(Jacob Epstein, 1880－1959)一樣，開始創作具有原始風格的作品。對他而言，原始雕刻的魅力並不在於粗獷的表現方法，而是簡單直接的雕刻本色。為了能清楚地呈現這種特質，他主張以「直接雕刻」的方法處理素材，並依素材本身的特性雕鑿出充滿力感的單純形式。完成於1908年的石雕〈吻〉，即是一件使用直接在石上雕鑿，將石塊本身的特性和主題完美結合的著名作品。他巧妙地利用長方形條石粗礪原始的型態，稍加

修飾，雕琢出兩個緊相摟抱的形體，將一對擁吻中的戀人形體簡化為石塊的基本形狀，而具有古拙的意趣。整件作品所表現的緊湊和完整性，誠摯而直接，使這個戀人間深情的吻，充滿動人的力量，蘊藏無盡的生機，彷彿來自太初之始，開天闢地之時。

我們在布朗庫西的〈吻〉仍可看出他將複雜的自然形體精練、簡化成純粹形體的努力，幾乎與此同使，他開始直接探索非再現性形式本身豐富的意含。從1909年起，他創作了一系列卵形作品，並以平滑光潔的大理石及青銅為素材，讓單純的形式在光影的反射下，於空間中產生最大的表現效果，如〈沉睡的繆斯〉即是其中之一。由於形式的單純化與絕對化，作品的主題也逐漸脫離具體的事物，而傾向概念性意象的呈現。譬如1924年的〈空間之鳥〉，所呈現的並非鳥的抽象形象，而是鳥在空間活動的痕跡。布朗庫西在此使用表面拋光的青銅，將週遭環境瞬間的變化重現在光可鑑人的形體表面上，使其本身反而失去堅實性和體積感，成為一個空間中的閃亮小宇宙，彷彿外在浮躍流動的世界在此凝煉成永恆而深刻的精

圖126：布朗庫西，〈沉睡的繆斯〉，1927，大理石，長29.3公分，私人收藏

1909—1910年間，布朗庫西完成了第一件追求卵形表現力的代表作〈沉睡的繆斯〉，而揭開一系列還原單純性作品的序幕。此後，他又用大理石雕塑了表現卵形體量的〈新生〉和〈世界之始〉，以及這件1927年的〈沉睡的繆斯〉，並且以青銅和石膏製作成其他拋光卵形作品，而建立起一種非具象的新節奏。在這裡，布朗庫西把形體本身的意義提高到前所未有的境界。在橢圓形的頭部造型中，他省略了一切細節的塑造，運用高度凝練的還原手法刻劃出人物沉睡的形態；將一個有機的形象精淬成一個完美無瑕的形體，創造出靜止、虛空的永恆意象。

神。在他晚期作品中，布朗庫西更專注於簡單形體的淨化力量，使他的抽象雕刻最後達到一種永恆、安定的超然意境。

畢卡索與立體主義

自然的解構：立體主義

第一次世界大戰前最具革命性、影響最大的藝術流派，非「立體主義」莫屬。立體主義最早以繪畫為主，大約出現在野獸派活動沉寂之時，主要推動人物為畢卡索和布拉克。不久，藝術家也開始在雕刻藝術上演練這種新理念，而匯流成一股風起雲湧的藝術運動。

立體主義的出現，為非再現性藝術邁出決定性的一步。自文藝復興以來，歐洲藝術多以靜態為主，觀賞者的角度也多保持在固定的視點。但進入20世紀之後，敏感的藝術家認識到，再也不能用傳統的方法來描繪這個充滿運動和矛盾的世界了。現代人眼裡的圖像往往是複雜的、多面的、易變的，以及體與面相互交疊的。立體主義的藝術家研究的便是這個現實世界裡複雜的多面性和變換性，並試圖把人們肉眼不能同時看到的，或看到而又無法同時表現的東西移置到作品上。他們將對同一對象，如人物、風景等，在不同時間以及不同視點下所觀察得到的印象，凝聚在單一造形上，使其成為總體經驗的成果。換句話說，他們的目標是創造一種更「真實」的藝術，而進一步掀起了對於所謂「真實」的革命性觀念。

在表現手法方面，雖然立體主義與表現主義同樣不以再現自然形象為目的，但後者以通過表現情感和想像而達到作品的抽象風格，而前者卻直接從自然對象中抽取純粹形體，將自然分解成無數的幾何切面，以呈現肉眼所不及的具體事物內在結構。基本上，立體主義仍承襲19世紀末以來的藝術發展。後期印象派所強調的幾何式平面表現、象徵主義者反自然主義式的暗示性再現手段，以及現代哲學和科學等新觀念的刺激，都直接或間

接地促使這種新藝術語言的誕生。由於立體主義一開始表現在繪畫上,因此當我們提到立體主義的理論,便不能不提到在畫家塞尚晚期作品中所呈現的抽象視覺分析手法對立體主義藝術家的重大影響。1907年,畢卡索首度融合塞尚的幾何抽象理論以及在非洲部落面具的造型上所得到的啟發,繪製了著名的〈亞維農的少女〉,震撼整個歐洲藝壇,並揭開立體主義的序幕。自此,一種全新的體、面結構與造型語言,徹底打破了傳統的體積概念和時空觀念。

這種沒有固定視點,模糊空間概念,將不同形象疊扣在一起的新造型語言,可說是現代藝術中對於形式與技法的徹底革命。早期的立體主義藝術家在對體積和空間的抽象處理手法中,創造了立體幾何的結構組織。隨後,為了呈現同一事物的不同狀態,以表現其時間感和律動性,藝術家將形體加以分析,並還原成基本的幾何形式,使作品呈現多重刻面的效果,主題也逐漸脫離肉眼所見的自然形象。這便是所謂的「分析立體主義」。這一派的立體主義作品針對固定的主題及對象加以解析,因此仍帶有明晰的主題意念。1912年以後,開始出現所謂的「綜合立體主義」,藝術家以拼湊組合的手法,完成一個具有意義的主題意象,而使立體主義進入另一個發展階段。

道路的開拓者:畢卡索

在整個立體主義發展中,貢獻最大、影響最廣的人物,即是長期旅居法國的西班牙藝術家畢卡索。畢卡索是西方現代藝術運動中最具前衛意識和原創力的藝術天才。他一生的藝術歷程,幾乎可說是整個20世紀藝術發展的縮影。不論在繪畫或雕塑領域上,他都扮演開創者的角色,許多現代藝術運動的誕生,也都與他有著密不可分的關係。

畢卡索出身於一個藝術家庭,自幼便展現出非凡的才能,對傳統繪畫

及雕刻技巧十分嫻熟。但他很快地便放棄這些傳統的技法和題材，投入有關藝術本質等課題的探索。畢卡索是個真誠而永不滿足的藝術探索者，從他不同階段的藝術發展裡，可看出他永遠在尋找新的藝術課題，以及新風格的可能性；寧可因誠懇工作而苦惱辛勞，隨時準備放棄一切垂手可得的效能及一切膚淺的成果。正是這種對藝術孜孜不倦的熱情與真摯的態度，使他成為20世紀眾多藝術流派的先驅者。他最重要的成就之一，即是推動立體主義的誕生，並在立體主義的理論基礎下，徹底改變了現代藝術的面貌。

圖127：畢卡索，〈女人頭像〉，1909，青銅，40.5×23×26公分，美國紐約現代美術館

畢卡索在這尊頭像中，將他的女友菲南德的面容加以變形。雖然瘦長的瓜子臉和高攏的髮髻依然清晰可辨，但原本柔和起伏的五官和肌理卻在雕刻家的刻意強調下，轉為尖銳誇張的稜角變化。這些律動強烈的凹凸面不但脫離了視覺印象下的自然形體，而成為純粹的雕塑元素，也使雕像表面產生一種類似浮雕的效果。整個形體彷彿被分割成一系列破碎的小平面，小平面之間的關係卻又展現了體積、質量的自由節奏以及多面視點的綜合，而主題意念即在這細碎而剔透的結構中明晰地浮現出來。

這件作品是早期立體主義的開山之作。它不僅導引出雕塑中的立體主義運動，也標誌了現代雕塑史上的一個轉折點，從此開啟了一個個強力、活躍而具現代感的新運動，對接踵而至的新紀元，影響十分深遠。

畢卡索早年的雕塑作品受到後期印象派雕刻的影響很大，如1903年的面具式頭像〈斷鼻的男人〉，即可看到羅丹的影子；在帶有浪漫質素的寫實精神下，專注於所謂「不完美」與醜陋形象的真實刻劃。在他於1906年為當時女友所做的頭像中，模糊而柔軟流暢的面部刻畫，也令人聯想起羅梭的蠟塑作品。但在第二年，他即已在繪畫中表現出對幾何式抽象造型的興趣，而開始思索一種新的雕刻形式語言，以更真實地重現視覺對象。1908年，他造訪同在巴黎的波蘭籍藝術家納德爾曼(E. Nadelmann,1882－1946)，對於他在部分習作中以單純的線性及幾何線條塑造人體形象的做法印象深刻。1909年他完成〈女人頭像〉，正式宣告立體主義雕刻的誕生。畢卡索在這件雕像中，為了表現出不同視角與不同狀態中空間、時間的元素，以確實掌握雕像的「真實感」，而將自然形象解析成大大小小的立體刻面，使整個造型看起來扭曲而奇特。其後，他逐步解構人體形象，最後成為由數個圓錐及角椎體等單純幾何形式所組成的意象。1912年後，他開始放棄對固定對象的解析，轉而嘗試以組合、添加的手法，以豐富的想像力從虛無中構建出一個饒富趣味的主題。往後，他不斷嘗試使用新素材，進一步發展出更豐富多采的雕塑面貌。

3. 抽象與立體的變奏

立體主義的回響

　　隨著抽象主義的興起，立體主義結構的方法愈來愈為現代雕塑家所重視，於是，從有規則的變形發展到無規則的抽象雕塑也就逐漸取代傳統寫實風格的雕塑，而居現代雕塑的主導地位。如今，現代雕塑家不再追求作品與現實世界的具體肖似，他們深信在現象世界的背後隱匿著更深邃的意義，而藝術的目的，就是要追尋、展現這個內在意義。如果說，傳統雕塑

的目標是使人從美的肉體形象中體認出內在的精神，那麼，這一目標現在已被放棄，現代雕塑就是要從美的肉體形象中「解脫」出來，在看似以科學、理性為基礎的造型藝術中，體現神祕、純粹的精神質素。

繼畢卡索和布拉克之後，法國雕刻家勞朗斯(Henri Laurens, 1885－1954)發展出極為自由的有機風格。他偏好神話式的主題，並在立體主義的創作理論下，保持一種圓弧流暢的律動感。在德國，立體主義與表現主義結合，雕刻家利用抽象的幾何立體構築作為表現情感的手段，如古特佛洛恩德(Otto Gutfreund, 1889－1927)即是其代表人物。其他一群來自俄羅斯及東歐等地的雕刻家，包括利普茲(Jacques Lipchitz, 1891－1973)、查德金(Ossip Zadkine, 1890－1967)及阿爾基邊克(Alexander Archipenko, 1887－1964)等人，都相繼投入立體主義運動，並發展出個人獨特的風格。例如阿爾基邊克即以具有優美風格的幾何結構式女性雕像為著名。他首創在雕刻裡運用凹陷形體，使中空部位進一步成為整個作品一部分，將實體與虛體部分轉化成錯落有致的節奏，暗示了人物在運動中的和諧狀態，徹底顛覆了「雕塑是空間所環繞的實體」這個傳統定義。這種革命性的觀念，對後來的雕刻家影響很大。其後，利普茲更進一步發揮這種鏤空效果，以所謂「透雕」的手法，在虛與實的均衡中，展現作品活潑而具有生命力的自然朝氣。

新技術的誕生：集合藝術

拼貼的遊戲

大約在1912年左右，畢卡索與布拉克開始在繪畫上放棄畫筆的使用，轉而嘗試將多種不同現成物加以組合、拼貼，創造出一個主題意念。這種以拼貼的手法完成的作品，便稱為「拼貼藝術」。例如布拉克在1913年完成的〈信件〉，即幾乎完全由色紙及實物剪貼而成，只加了幾筆線條完成

構圖。完成於1914年的〈丑角〉，更是畢卡索的「綜合立體主義」代表作。他在此發揮精湛的拼貼技巧，以不同性質、色調及圖案的現成紙片，象徵性地將丑角的身形呈現出來，其簡化的程度宛如一幅天真的兒童勞作，但作品所散發出慧黠的巧思與嚴肅的創作態度，卻遠非隨性的兒童習作可比。

這種新技法對於往後藝術的發展影響很大。由於拼貼的材料包括印刷字體、上糊的報紙、各種物體及材料、現成的風景壁紙、複製品或照片等，因而使藝術更接近平凡生活中的「真實」。這正是畢卡索與布拉克等藝術家所追求的。換句話說，藝術家即是以這種方法，探索意象與意象、素材與素材，或二者間的關係。這也是此類作品最重要的意涵與任務。幾乎所有後期的藝術，不論具象和抽象、二度和三度空間，率性隨機或有目的的，都多少受到這個新「真實」的支配與影響。

實物的立體構築

這種以「拼貼」的技法，利用廢棄物品來探討真實與再現間的關係，徹底顛覆了傳統藝術的定義。多元材質及現成物品的應用，打破了傳統創作材料的限制，使藝術家在素材的選擇方面更隨心所欲。以實體作為靜物組合的元素，不但突破繪畫的平面限制，提供了新的空間觀念，也模糊了繪畫與雕刻的分野，使原本二度空間的幻境，成為可觸摸得到的物件，而具有三度空間的真實感。這種新技法也直接導致另一波雕塑藝術的革命。畢卡索於1912年完成的〈吉他〉，便是在拼貼技法的基礎下，將雕刻藝術引入新的紀元。在這件作品中，我們看不見傳統雕塑藝術中雕鑿或捏塑的痕跡，只有幾片鐵皮和鋼絲拼湊組合各種平面與不規則的立體形式，最後交疊成一個體現吉他不同視角的綜合體。於是，雕塑藝術不再侷限於「雕」與「塑」的成果，而擴展至物件的「構築」。雕刻藝術的主題也從傳統裡

刻畫人物、動物、靜物或各種具象化的抽象觀念的「作品」，延伸到單純的「物體」。另一個革新之處，即是拋棄了傳統雕塑中基座的使用。由於無法豎立或橫放，只能懸掛於牆面，因此雕塑看起來更像一幅畫作。

　　但是，畢卡索的〈吉他〉畢竟還不是真正的物體藝術，而是以實物構築起具有立體主義旨趣的抽象造型。這種風格也稱為「立體構成」。其後，雕刻家勞朗斯也開始利用這種源自繪畫的拼貼技法，將塗上各種不同色彩的木板切割成形狀互異的幾何造型，加上鋼絲、陶土等材料，構築成一個個探討體積與空間、色彩與實體之間等關係的豐富意象。

物體雕塑的先聲

　　大約在1914年左右，畢卡索開始放棄立體主義的實驗，而將興趣轉往新的方向。這一年，他以青銅鑄成〈苦艾酒杯〉，創作了這位大師的第一件「物體雕塑」。畢卡索將整件作品塗以六種不同的色彩，最上面放置了一枝真湯匙，從側面看來，酷似一個正張嘴伸舌去舔杓內糖塊的滑稽小丑。這種「鑄造物體」的雕塑表現方法和使物體擬人化的創作幻想，後來成為20世紀最重要的雕塑表現形式之一。以鑄造物體衍生為直接取用現成物體，將在往後「達達主義」和「超現實主義」裡扮演主導的地位，並進一步在50、60年代的「廢品藝術」和「普普藝術」中發展到最高峰。

充滿速度感的新時代：未來主義

　　正當立體主義在法國蓬勃發展之時，義大利也出現一個足以與其相輝映的藝術流派，此即是「未來主義」。未來主義最早開始於1909年，大約結束於第一次世界大戰期間，其主要代表人物雖然是一群以薄邱尼(Umberto Boccioni, 1882－1961)為首的義大利藝術家，但真正的誕生地卻在巴黎。1909年，義大利詩人馬利內提(F. Marinetti, 1876－1944)在巴黎的

報紙上刊登了一篇具有指標性的文章，聲稱「一種新的美使世界更為壯麗，那即是速度的美。」薄邱尼響應了馬利內提革命性的呼籲，認為藝術家應該焚毀所有聯繫過去的橋樑，投身於現代科技文明的時尚中。1910年，他在其〈未來主義繪畫宣言〉中寫道：「如機關槍般風馳電掣的汽車比薩摩拉斯的帶翼勝利女神像更美。」

未來主義的藝術家即是遵循這一宗旨，在作品中表現運動中的人物或機器，在一個畫面或形體上表現瞬間動作的連續性，以捕捉現代生活中的動力、生命力和速度。對他們而言，自然原始的情感爆發和飛速運動的力

圖128：薄邱尼，〈空間中的連續形體〉，1912－1913，青銅，38.1×60.3×32.7公分，義大利米蘭私人收藏

乍看這件作品，立刻令人為其造型的複雜性感到摒息。薄丘尼在此並非要表現人在奔跑中的一個靜止的瞬間，而是要呈現人體動作在空間留下的連續印記。多稜角及充滿動感的抽象形體，正是這個連續印記的總體，而真正的人體則隱藏在連續運動所形成的騷亂氣流中。如同立體主義般，薄邱尼放棄固定視點的透視法，也不再自然地再現人體，而是運用流動性視角，以抽象的手法再現人體的動力特性。雕像光潔的表面處理在光線的照射下，使凹凸有致的立體起伏構成一個變動的、閃爍的光線變化，改變肉眼的總體印象，增添作品本身的律動感和速度性。

圖129： 杜象―維庸，〈馬〉，1914，青銅，150×97×153公分，比利時安特衛普歐彭魯希特博物館

杜象-維庸(Raymond Duchamp-Villon, 1876―1918)是法國著名藝術家杜象(Marcel Duchamp, 1887―1968)的哥哥，曾是立體主義運動的一員大將。1914年，他加入醫護兵團，同時著手這件作品的創作。起先他只在理論上研究馬，但最後的成品卻呈現一個「馬力」的意象。在這個意象中，馬身成了盤曲的彈簧，馬腿則像活塞桿。這些類似機械零件的形體與真正馬體的差別極大，也較薄邱尼的作品更為抽象，更具有動能的說服力。這件作品可說是結合「立體主義式分析」與「未來主義式動感」的最高傑作。杜象-維庸在此運用阿爾基邊克的虛體概念，以直線、曲線、螺旋體、中空與隆突等基本單元組合成馬的意象，使其有如一個混合機械之形象與動物之自然的怪異生物。這件作品的出現，也預示了一種運用機械原理，體現機械化社會的新風格已呼之欲出。

量，才是這個現代社會真正的氛圍和本質。在技巧上，將形體瓦解成許多抽象的動線，顯示出單一運動段落中的各個階段，以傳達其動感。這種在作品中加入時間與空間因素，強調形體在空間中的動力感，實際上也屬於立體主義的一種變形。如薄丘尼於1913年所完成的〈空間中的獨特連續形體〉跑步像，即在風格上展示了運動中人體的最大潛能，呈現一個錯綜複雜的印象，及其連帶產生的悸動。

三、兩次大戰間的藝術發展：
1914-1945

1. 絕對形式的追求：俄羅斯的構成主義

在20世紀前二十年所崛起的眾多藝術流派之中，出現在莫斯科的「構成主義」可說是真正發生於巴黎以外的新革命。然而，構成主義的誕生仍與立體主義，尤其是拼貼構成藝術，有密不可分的關係。1914年，構成主義的靈魂人物塔特林(Vladimir Tatlin, 1885－1953)遊歷巴黎，並造訪畢卡索的工作室，對當時畢卡索的拼貼作品印象深刻。回國後，便立刻投入現代建材的組構創作。一開始，他運用不同的材料，包括木頭、石膏、紙板、鐵絲、玻璃和金屬片等現代工業常用的原料，設計一些抽象的懸掛品和浮雕式的構成物，發展出所謂的「繪畫浮雕」。後來，他將這個觀點應用到大型建築和機械設計，例如1919年所設計的象徵第三世界的高聳紀念碑，即是其中的代表作。

繼塔特林之後，相繼投入構成主義運動的俄羅斯藝術家之中，以佩夫斯納(Antoine Pevsner, 1886－1962)和其弟賈柏(Naum Gabo, 1890－1977)的成就最為輝煌。早期，他們都在巴黎停留過一段時間，並受到立體主義和未來主義的薰陶。1917年，他們回到莫斯科，正式投入構成主義運動。1920年，莫斯科舉辦構成主義大展，佩夫斯納和賈柏共同發表〈寫實主義宣言〉，重申阿爾基邊克和薄邱尼的藝術觀，否定了形象是雕塑最重要的元素，並對具象及以模仿為主的傳統雕塑造型提出疑問。他們認為藝術表現的重要課題應在於掌握空間動勢，而非體量感；並提出以空間和時間的

圖130：塔特林，〈第三國際紀念碑的模型〉，1919，木、鋼鐵及玻璃，高300公分，法國巴黎龐畢度中心

塔特林是第一個投入俄國十月革命的藝術家，因此他在作品中反映出與傳統的徹底決斷和大膽、理性的作風，多少受到當時政治理想主義的信念和革命熱情的影響。這座〈第三國際紀念碑的模型〉是1919年參加甄選所提交的作品。螺旋形的斜塔體現了塔特林創作一個新時代紀念碑的理想。紀念碑的外觀彷彿是一個介於建築和機器間的巨大構成物，主要由兩個部分組成：外面是一個3公尺高，以反時鐘方向上行的螺旋形鋼架，內部則由下往上分別由圓柱體、角椎體、細圓柱體及一個小半球體堆疊而成，並逐漸縮小。這些幾何形體各自象徵年輕的蘇維埃共和國由議會、行政機關，上至情報及宣傳中心的決策體制，並且依其運作頻率分別代表年、月、日的運行。如此一來，整件作品將政治的現況和宇宙的循環連結在一起，充分顯示出塔特林對新政府充滿理想的熱情和期待，以及對藝術在社會教化上的使命感。

觀念來取代雕塑厚實的體積與質量，並以此作為一個嶄新的，非模仿性藝術的基本法則。在他們初期的構成作品中，仍可見到立體主義的影子，主要以金屬薄板、壓克力板或木板拼構成抽象的形體。稍晚，佩夫斯納逐漸發展出一種遒勁挺拔的立體結構形式。他以細銅絲整齊排列，焊接成圓弧形的金屬板，並將兩個以這種方式完成的金屬板以對稱的方式組合在一起，成為形狀奇特的結構體。這個流線形的幾何

結構體在光線下反射出耀眼的光芒，而在空間中創造出一種輕盈的印象。賈柏則繼續消解雕塑在空間中的體積感和重量感，以金屬細線或透明壓克力薄片在空間裡互相連結，構築起「虛體」的雕塑意念，使時間和空間的幻化成為作品的一部分。

　　1921年，這個運動因政治因素在俄羅斯受到壓制，其成員便將創作範圍轉移至家具及工業設計等領域。佩夫斯納於1923年移居巴黎，賈柏則前往德國，並在當地工作到1932年納粹興起之前，最後定居於美國。構成主義的觀念，以及運用熔、焊等工業技巧的創作方式，也因此隨著他們的腳步傳播開來，對往後雕塑藝術的發展有很大的影響。

圖131：賈柏，〈機動的構成〉1919—1920（1985重組），金屬細條及電動馬達，高61.5公分，英國倫敦泰德藝廊

賈柏在這件作品中，以一根直立的鋼絲上裝置馬達，並藉著馬達的動力使鋼絲不斷搖擺震動。觀眾的眼睛所捕捉的形象即是鋼絲迅速搖擺下所產生的紡錘形擺幅。這種僅利用一根鋼絲，在虛無中創造視覺形象所產生的效果，比阿爾基邊克的理論還要更進一步。此外，賈柏在作品中使用電動馬達，讓作品成為單純的機械裝置，並在其中探討空間與動感的關係。這種新觀念和新手法，使其成為30年代「機動藝術」的先驅者。

2. 詩與魔力：從達達主義到超現實的物體

「達達」震撼

杜象與他的現成物

　　1906年至1913年間的藝術發展在歐洲藝壇上所造成的空前衝擊，徹底改變了藝術的面貌。無論是敘說方式、象徵語言、雕塑的方法、解剖學上的正確性，以及物質材料的統合性等在過去被視為理所當然的手法和觀念，無一不受到質疑和挑戰。如今，人們不禁懷疑：到底什麼是「藝術」？如何創作出來的？什麼樣的人可稱為「藝術家」？20世紀在視覺藝術方面最具反省力及反叛性格的法國藝術家杜象，即在1913年以一件由椅凳和腳踏車輪組合而成的「作品」，用實際的行動回應了這些問題。當時

圖132： 杜象，〈腳踏車輪〉，1913(1964重建)，現成物；腳踏車輪和椅凳的裝置，高132公分，直徑64.8公分，義大利米蘭私人收藏

杜象不但是技藝傑出的藝術家，更是個充滿機智和敏銳感受性的知識分子。他在這件作品中，一方面戲謔性地闡明他對傳統藝術的反抗，刻意將一場原本應是豪華的視覺盛宴轉變成有如格言警句般簡明單純的「物體」。此後，開始了他一連串以現成物為素材創作，開啟了「現成藝術」的序幕。這件作品正宣告著：藝術是一種安排，是素材與素材間的一個「協定」，與藝術家自身的經驗、感受毫無關係。藝術品與百貨架上東西的差別，只在於前者陳列在一個基座上；藝術的價值最終仍是由觀賞者完成的。如此激進地懷疑、否定既有價值觀的主張，與一次大戰後知識分子普遍產生的虛無主義思想息息相關。

的他，已是鋒芒畢露的著名畫家，創作了許多立體主義和未來主義風格繪畫。但是他堅持獨立的思考，不受任何流派與運動的限制。他以一個藝術家的身分，在這件以傳統觀念來看與藝術毫不相干的作品中，表達出現實社會的荒誕感，以及對藝術崇高地位的質疑。1917年，他又有更驚世駭俗的舉動，即是在一個男用便器上簽了姓名，送到位於紐約的獨立沙龍展出，並且玩笑式地取名為〈噴泉〉，作為對藝術價值的直接挑釁，在藝壇及觀眾間引起極大的震撼。對杜象而言，這些看似荒謬的現成物並非故作神秘的手段，或是晦澀難解的謎題，而是一種對懷抱浪漫情感的藝術創作者的否定，同時以文化批評的眼光，徹底顛覆藝術條件論。

達達藝術的發展

　　杜象的理念終於在數年後開花結果。由於一次世界大戰的爆發，殘酷的戰爭和混亂的世局使得許多歐洲知識分子開始對現實社會產生強烈不滿和沉重的無力感。他們開始懷疑過去一切引以為傲的價值觀，包括既有的文化、藝術形式。1916年，一群才氣縱橫的國際藝術家，以查拉(Tzara,1896－1963)為首，正式在瑞士蘇黎世創立達達運動。「達達」這個字眼，是模仿嬰孩的一種無意義的語聲，鮮明地標示出這個運動的理念，及其以各種看似無意義的攪亂和反諷，表達對既有事物的輕蔑與懷疑。達達主義藝術家的表現方式是反邏輯的、非理性的，他們以豐富的想像力和敏捷的機智，重新賦予事物新的意涵，激發觀者新的思考方向。

　　達達運動引起的回響很大，在短期間即成為一股國際性的藝術運動。「達達」是一種理念，其創作路線是極為寬廣自由的，因此在許多藝術類型都產生重要的影響。尤其在雕塑方面大量使用現成物品，加以拼湊組合，更能顯示出其拒絕接受形式約束的特質。如美國藝術家曼雷(Man Ray)在一個豎立的熨斗上釘上一排鐵釘，並取名為〈禮物〉(1921)，即是

其中代表。史塔維茲(Kurt Schwitters, 1887－1948)則擅長以不規則的拼貼手法，進一步將集合藝術發揚光大。此後，由於集合藝術的表達形式十分寬廣，讓藝術家的想像力得以在其中自由馳騁，因而成為一種極為盛行的藝術表現手法，吸引許多年輕的藝術家投入這種新風格。二次大戰後，甚至在大西洋對岸掀起另一波風潮。

超現實魔幻

超現實主義的開始

達達主義者以豐富的想像力，否定現實秩序與成規的激進作風，吸引不少才華橫溢、憤世忌俗的文藝人士。數年之後，達達主義的重心轉往巴黎，直接促成了「超現實主義」的誕生。

超現實主義可說是第一次及第二次大戰期間，傳播最廣、爭議最多的美學風潮。在這段期間，超現實主義運動在文學、繪畫、雕塑及電影等藝術領域蓬勃地發展開來，其影響不僅擴展至整個歐洲，甚至遠及美國，成為20世紀中期重要的藝術理論。1924年，超現實主義正式在巴黎成立，早期的成員幾乎都曾參與達達運動，包括著名法國詩人及超現實主義的理論創立者布列東(André Breton, 1896－1966)。這一年，布列東發表了他的第一篇〈超現實主義宣言〉，1929年再度發表第二篇，吸收柏格森的直覺主義和佛洛伊德的潛意識學說，正式確立超現實主義的理論基礎。他認為超現實主義的目的在於「化解向來存在於夢境和現實間的衝突，而止於一種絕對的真實，一種超越的真實。」在這個普遍的目標之下，聚集了各種不同的理念和表現技法，藝術家多方嘗試，試圖打破理性與意識的藩籬，以追求原始衝動與意象的釋放。他們把哲學範疇引入意識結構的深層，藉以論證人的理智和本能，從而為人的自我認識打開了一個未知的領域。

超現實的物體與雕塑

為了挖掘新的心靈世界，藝術家跟隨著直覺，將隨機、瘋狂、夢幻、錯覺、偶發的靈感或無意識的本能等所產生潛意識，以各種不同的自動性技法呈現出來。為了表現出這種非意識的自動性與偶然性，超現實主義的三度空間作品多半仍以現成物品的組裝為主。例如西班牙藝術家米羅(Joan Miró, 1893－1984) 與畢卡索，即擅長將數件毫不相干地現成物品以暗喻式的手法加以重組、改裝，甚至彩繪，創造出幻惑迷離的意象。米羅在1936年所創作的集合作品〈事物〉，以獨樹一幟的風格來詮釋世界，將藝術的幻象與現實交融在謎一般的形象中，而產生魔幻的意象。另一件超現實集合雕塑的典範即是畢卡索在1943年以一個腳踏車座和車把組合而成的〈牛頭〉。

圖133：傑科梅提，〈清晨四點的皇宮〉，1932-1933，木材、玻璃、鐵絲與棉線，63.5×71.7×40公分，美國紐約現代美術館

這件作品屬於傑科梅提最深奧難解的作品之一。他在這裡完全脫離過去的雕刻觀念，以支架構築出有如舞臺模型般的場景，創造出一個獨立又神祕的小世界。在這小世界中的形體則單薄而不完整，彷彿即將在瞬間消失

般虛幻而不真實。關於這件神秘詭譎的作品，我們可從傑科梅提為其所寫的一篇極具詩意的文章中略窺其意：在「概念的舞臺」上所上演的戲碼，正由一幕幕有關生命、愛情與死亡等原始的情節交織而成。觀眾在這裡扮演主動詮釋劇情的角色，雖然能感覺到舞臺上的戲劇張力和嚴肅性，但也只能像個夢境的片段般捕捉朦朧的意象。

在實體雕塑方面，由於超現實主義者的目的是要表現「純屬心靈的自發性作用」，而雕刻家在塑造堅實持久的素材時，不可能對過程毫無自覺，因此如何在雕塑中體現超現實主義的精神，便成為雕刻家思索的一個難題。德國藝術家恩斯特(Max Ernst, 1891—1976)與旅居法國的瑞士藝術家傑科梅提(Aiberto Giacometti, 1901—1966) 即是少數在這方面成功的雕刻家。恩斯特曾積極參與達達運動，之後與大多數達達藝術家一般，轉而投入超現實主義。他在夢境中探索非理性的神秘意象，使其非寫實的雕刻作品注入一股詩意般的夢幻特質，完美地傳達出夢境特有的感性氣息。傑科梅提在這個時期的青銅作品則從原始藝術中淬取獨特的形式語言，將人或事物加以變形、分解，而發展出一種深具奧秘與魔力的風格，以探索內在心理的恐懼與渴望，反映人類與其週遭世界間潛在的矛盾與衝突。

3. 新素材的動力

金屬線圈的魅力：貢薩雷斯與畢卡索

　　超現實主義作為一種美學理念，所發展出來的雕刻表現形式也不盡相同。生活在法國數十年，並與畢卡索建立終生不渝友情的西班牙雕塑家貢薩雷斯(Julio González, 1876—1942)即藉著金屬雕刻發揮他驚人的想像力和創造力。貢薩雷斯原來是個鐵匠，他不僅在1909年就為畢卡索的雕塑提供技術上的幫助，並且是第一位利用精鐵作為雕刻素材的雕刻家，並在20、30年代發展出後來在20世紀後半期十分普遍的「直接金屬雕塑」，以焊接、鍛鍊、錘打取代雕、塑的創作方法。他一方面嘗試賦予鋼鐵新的功能，將生硬的工業材料轉化成活潑的藝術媒介；一方面消滅形體的厚重量感，加強線性的自由構築，以創造空間中富於動感和表現力的符號。例如在他1939年所創作的〈仙人掌1號〉，即以類似描繪輪廓的手法，表現出一

個帶刺的抽象人體構造，體現他「在空間作畫」的雕刻理想與形式觀念。

貢薩雷斯提供的新材料和新技術，不但使畢卡索實現了創作「線雕」及「透雕」作品的構想，同時也開發了空間在雕塑藝術上的新意義。畢卡索在1928年為法國超現實主義詩人阿波里納(Apollinaire)設計了一件以鐵絲焊接構築而成的紀念碑模型，即是金屬「線雕」的典型例子。這種彷彿在空間中素描的手法，不但反映了雕刻家與畫家角色間界線的模糊，更充分顯示出兩種不同的藝術領域在互相衝撞下對藝術所產生的積極推動力。貢薩雷斯與畢卡索在金屬雕塑方面的開創，為20世紀後半期蓬勃發展的金屬雕塑奠下了雄厚基礎。

卡爾達：機動之詩

除了傑科梅提和貢薩雷斯外，美國雕刻家卡爾達(Alexander Calder, 1898-1976)也在1930年初期促成雕刻的另一項發展，那就是「動態雕刻」。卡爾達受過電機工程的專業訓練，曾多次旅行巴黎。1928年，正當畢卡索設計出第一件線雕作品之時，他也基於對馬戲的濃厚興趣，以鐵絲和戲繩做出動物、人像和馬戲道具等，從而產生了他第一件鐵絲雕塑。之後，他在巴黎又認識了包括米羅等其他前衛藝術家，並在美學觀念上深受他們的影響。1930年，他拜訪了荷蘭抽象畫家蒙德里安(Piet Mondrian, 1872－1944)的畫室後，深深為其藝術所感動，也同樣渴求一種反映客觀性規則的藝術。與蒙德里安不同的是，他認為整個宇宙不應是僵直靜止的，而是不斷地運行著，卻又被一股神秘的平衡力量所結合統一。這個動態中的平衡觀念，正是激發卡爾達構組「動態雕刻」的原動力。

最初他曾製作由發動機啟動的動態藝術品，但是他接觸到超現實主義後，才了解「自然」動作富含了控制動作中所沒有的詩意。例如他在1939年的〈巨大的捕龍蝦器和魚尾〉中，借用米羅的生物形體，把不同形狀與

色彩的物片以鐵絲或細繩懸吊起來，讓它們在半空中隨著最輕微的氣流打轉與擺動。如此一來，活動的藝術彷彿成了有機的生物組織，如同在風中搖曳的花朵、顫動的樹枝或沉浮於海中的生物般充滿生命的禮讚。在不斷反映環境變化的動作裡，「時間」也成為整件作品重要的元素，三度空間的結構延伸為四度空間的綜合體。這就是卡爾達的機動雕塑在現代雕塑發展中最大的突破。在這裡，細微的金屬線絲巧妙地平衡了作品的各個單元，彷彿象徵在生生不息的宇宙運行中不可見的秩序與均衡，所有思想、經驗及覺受都共同參與和創造這個精巧的均衡狀態。

4. 自然的禮讚：生物變形雕刻

有機雕刻的開始

卡爾達無論在其活動雕塑或靜態作品中，都藉著有機的形體變化表現出抽象事物的生命力。他偏好如變形蟲般不規則的造型，正是受到米羅的超現實抽象繪畫的影響。這種生物形體的有機變形在20、30年代的雕塑發展中，也是除了立體構成外，超現實主義雕刻家常用的一種表現手段。1928年，畢卡索在為阿波里納紀念碑完成一組線雕作品的同時，也為此設計了一系列以圓弧線條組成立體造型的抽象作品，而確立生物變形雕塑的發展。事實上，將客觀的自然形體中精練、簡化成主觀抽象造型的過程中，雕刻家即已發現以圓弧體為基調的雕刻造型所喚起的生命意識。布朗庫西藉著單純的卵形象徵生命的初始及其所蘊藏無窮的生機，即是其中最好的例子。

在20年代，有機風格的雕刻開始蓬勃發展起來。除了畢卡索之外，同樣曾是立體主義健將的勞朗斯也開始轉向以表現量感為主的有機風格，並且回歸青銅雕塑，靜物拼貼也被女性裸體及擬人化的神話和自然力量所取

代。他將豐滿圓潤的人體自由地變形，使其充滿活潑的生命力，並且在體積、質量與空間的調合中，達到雕像內部的和諧。

從超現實的變形到天人合一

在超現實主義的生物變形雕刻中，最重要的人物即是法國藝術家阿爾普(Jean Hans Arp, 1887－1966)。阿爾普早期投身達達運動，嘗試用非傳統的素材創作拼貼作品，發展出如變形蟲般的有機形式，以表達事物和生活本身內在的真實。此後，這些出自直覺的、不規則的有機形體即成為阿爾普的雕塑的基本要素。1930年左右，阿爾普的有機雕刻逐漸發展成熟，他開始接觸超現實主義，與無意識的自發性手法結合，繼續發展有機形體的雕刻，並以此簡潔地闡述了他的信念：藝術是成長的結果，所有以模擬或象徵為手段所產生的事物，都無法真實地呈現這個結果。阿爾普將雕刻形式本身視同植物、動物般具有生長潛能的生命體，而時間的意象，也蘊藏在整個形體中。這即是有機雕塑最重要的意涵。

當大多數的前衛雕刻家汲汲於開發、運用新技術之時，英國雕刻家摩爾(Henry Moore, 1898－1986)卻仍堅持傳統素材的創作，探索如何將堅硬的石材與青銅轉化為具有自體生命的形體。他自原始雕刻中得到靈感，創造出一種沉穩的塊狀形體，樸拙的風格流露出自然的生命脈動。之後，他在布朗庫西的藝術中，重新發現雕刻與大自然間的關係，而展開一連串有機形體的演練。摩爾與阿爾普一樣，都藉著穿鑿、扭曲的手法處理堅硬的素材，但是阿爾普所強調的是偶發的自然變形，摩爾卻要在這變形的過程中，尋求物質與大自然的和諧與統一。換句話說，他的目的即是要在人體形象中，發現自然事物共通的特性，創造一種如同山巖、流水、植物般與大自然共存，且隨著大自然呼吸、律動的雕刻形體。

圖134：阿爾普，〈女性軀幹〉，1953(原始石膏模型1930)，大理石，88×34×27公分，德國科隆路德維希美術館

阿爾普在這尊以女性形象為名的雕塑中，充分運用他擅長的圓弧線條，在隆起與凹陷的起伏中，創造一種單純的韻律感。整個形體象徵純潔的生命在自然中誕生與生長。阿爾普將他的作品稱為「實體」，因為他所呈現的是生命成長的本質，而非生命的外在形象。也正由於這種超然的精神，使他的作品具有一種脫俗的優雅氣質。

圖135：摩爾，〈躺著的形體〉，1945-1946，榆樹木材，長190.5公分，私人收藏

摩爾偏好刻畫躺著的人體姿態，因為他在其中發現空間和構圖上更大的創作自由。雕像的設計完全依循材料的天然形狀，以求形式和諧的狀態，因此整個形體彷彿不是人力和工具雕鑿的結果，而是出於幾個世紀來的風雨所孕育而來的。摩爾曾仔細鑽研人體的骨骼構造，因此在他的作品中，各種變形的單元都有如骨架般具有一定的作用，並藉此構築出作品體積的內在張力和生命力。

四、雕塑——一種思想

　　第二次世界大戰期間，德國納粹政權席捲整個歐洲。蓬勃發展的現代雕塑也因與納粹政府的文化理念不相容，而被斥為「頹廢藝術」。於是，傳授現代藝術技巧及觀念的藝術學校被迫關閉，各地的沙龍及展覽會館也不被容許展出現代作品。只有所謂「健康的」、具有政治教化意義的作品，才能受到支持。這對歐洲現代藝術的發展不啻是一個重大的打擊。大批歐洲藝術家紛紛離開家園，避居美國，繼續發展自己的藝術生命。於是，現代藝術開始在美國生根、茁壯；20世紀的藝術重心也逐漸自巴黎轉移至紐約。

　　戰爭結束之後，歐洲人重新陷入失去理想的危機。在反省戰爭所帶來的殘酷與荒謬之餘，開始質疑人自身存在的價值。例如在傑科梅提與里西埃(Germaine Richier, 1904－1959)及塞薩(Baldaecini César, 1921－)等人的作品中，孤獨、恐懼與焦慮成為表現的主調，其特徵即是引起憎惡感和恐怖感。傑科梅提以乾扁細長的細長的形體，空無而憔悴，表達戰後的人類歷盡劫難的創傷。里西埃的人物軀體扭曲，殘缺不全，有如破壞力強大的變形異獸。塞薩則以生鏽的機器零件製作雕塑，企圖以腐朽的機器文明的殘骸，傳遞更多腐朽的人文氣息。

　　但是，在這悲觀與恐懼的氛圍中，雕塑藝術的活力與契機卻出現在大西洋的彼岸，並且回頭激發歐洲雕塑的發展。在這片不受傳統拘束的土地上，雕塑的形式與素材得以更自由地發揮。無論是以現成物為表現真實的手段的「普普藝術」、將結構形式發展到極致的「極簡藝術」、拼湊重組現代工業的廢棄物以創造真實情境的「新寫實主義」，以及雕塑大自然的

「大地藝術」等，都不再重視雕塑形象的再現，轉而強調純粹觀念的表達。所有的媒介，包括木材、青銅、金屬、各種現成物、塑膠、水泥、布料或是自然景觀，都只是闡述觀念與覺受的工具。「雕塑是一種思想」，不但是20世紀後半期德國最重要的藝術家波依斯（Joseph Beuyes, 1921－1986）所提出的理念，更是整個20世紀後半期雕塑發展的縮影。

如今，愈來愈多的雕塑作品佔據了我們的生活，成為城市景觀的一部分，不斷地在我們週遭對我們發出各種訊息，激發我們對自身生活處境的反思。多元化的生活，造就了多元化的視覺語言和表現形式，每一條路都為我們開拓一個了解世界的可能性，以及了解真理的每一個面向。這些新的發展，都促使我們進一步去接近、了解雕塑藝術的語言和內容。雕塑家在藝術中探索世界的腳步毫不歇息，而我們也將在這說不完的故事中，繼續那永無止境的冒險之旅。

參考書目

Arnason, H. H.: *The Sculpture of Houdon.* Phaidon London, 1975.

Aust.-Kat.: *La Sculpture Française du XIXième siècle.* Galeries Nationales du Grand Palais Paris, 1986.

Avery, C.: *Giambologna.* Phaidon Oxfort, 1987.

Avril, F. & I Altet, X. B. & Gaborit-Chopin, D.: *Die Welt der Romanik,* 1060-1220. (*Universum der Kunst.* Bd. 29, 30) C. H. Beck Munchen, 1983.

Barron, S. (Hrsg.): *Skulptur des Expressionismus.* Prestel Verlag München, 1984.

Bauer, H. & Sedlmayr, H.: *Rokoko—Struktur und Wesen einer europäischen Epoche.* DuMont Verlag Köln, 1992.

Baumgart, F.: *Geschichte der abendländischen Plastik von den Anfängen bis zur Gegenwart.* Köln, 1966.

Bazin, G. (Hrsg.): *20000 Jahre Meisterwerke der Bildhauerkunst.* Hersching, 1985.

Beaulieu, M.: *Le portrait sculpté au 18e siècle.* Paris, 1981.

Beckwith, J.: *The Art of Constantinople.* 2th edition, Phaidon London, 1968.

Bennett B. A. & Wilkins, D. G.: *Donatello.* Phaidon Oxfort, 1984.

Beutler, C.: *Der älteste Kruzifixus—Der entschlafene Christus.* Frankfurt a. M. 1991.

Bloch, P.: *Madonenbilder.* Staatliche Museen Preußischer Kulturbesitz Berlin, 1984.

Blunt, A. (ed.): *Baroque and Rococo—Architecture and Decoration.* London, 1978.

Boardmann, J.: *Greek Sculpture—The archaic Period.* Thames & Hudson London/New York, 1991.

Boardmann, J.: *Greek Sculpture—The classical Period.* Thames & Hudson London/New York, 1991.

Brendel, O.: *Das Problem der Romischen Kunst.* Köln, 1953.

Bresc-Bautier, G.: *Sculpture française 18ᵉ siècle*. Paris, 1980.

Buschor, E.: *Vom Sinn der Griechischen Standbilder*. 3. Auflage, Gebr. Mann Berlin, 1978.

Charbonneaux, J. & Martin, R. & Villard, F.: *Das archaische Griechenland*. C. H. Beck München, 1977.

Charbonneaux, J. & Martin, R. & Villard, F.: *Das hellenistische Griechenland*. C. H. Beck München, 1977.

Charbonneaux, J. & Martin, R. & Villard, F.: *Das klassische Griechenland*. C. H. Beck München, 1977.

Chastel, A.: *Italienische Renaissance*. (*Universum der Kunst*. Bde.) C. H. Beck Verlag München, 1996.

Chastel, A.: *Die Kunst Italien*. Prestel Verlag München, 1987.

Crone, R. (Hrsg.): *Genius Rodin—Eros und Kreativität*. Kunsthalle Bremen und Städtische Kunsthalle Düsseldorf, 1992.

Cutler, A. & Spieser, J.-M.: *Das Mittelalterliche Byzanz 725-1204*. (*Universum der Kunst*. Bd. 41) C. H. Beck München, 1996.

Decker, H.: *Renaissance in Italien*. Wien, 1967.

Demargne, P.: *Die Geburt der griechischen Kunst*. C.H. Beck München, 1977.

Demus, O.: *Byzantine Art and the West*. Weidenfeld & Nicolson London, 1970.

Duncan, A.: *Art Nouveau*. Thames & Hudson London, 1994.

Duval, P.-M.: *Die Kelten*. (*Universum der Kunst*. Bd. 25) C. H. Beck Verlag München, 1978.

Elsen, A.: *Rodin*. New York, 1963.

Finn, D.: *How to look at sculpture*. New York, 1989.

Forge, A.: *Primitive Art and Society*. London, 1973.

Franzke, A.: *Skulptur und Objekte von Malern des 20. Jahrhunderts*. Köln, 1982.

Giedeon- Welcker, C.: *Plastik der Gegenwart*. Berlin, 1953.

Giedeon- Welcker, C.: *Plastik des 20. Jahrhunderts— Volumen- und Raumgestaltung*. Stuttgart, 1955.

Gaborit, J.-R.: *Jean-Paptiste Pigalle. 1717-1785*. Sculptures du Musée du

Louvre Paris, 1985.

Gaborit, J.-R.: *La Sculpture française. Guide du visiteur*. Musée du Louvre Paris, 1993.

Gombrich, E.: *The History of Art*. 15th edition, Phaidon New York, 1989.

Gosebruch, M.: *Donatello—Das Reiterdenkmal des Gattamelata*. Stuttgart, 1958.

Grabar, A.: *Byzanz—Die byzantinische Kunst des Mittelalters*. 3. Auflage, Holle Verlag Baden-Baden, 1979.

Hammacher, A. M.: *Die Plastik der Moderne*. Berlin, 1988.

Hansmann, W.: *Im Glanz des Barock*. DuMont Verlag Köln, 1992.

Hartt, F.: *Michelangelo, the complete sculpture*. New York, 1970.

Hautumm, W.: *Die griechische Skulptur*. Köln, 1987.

Heilmyer, W.-D.: *Frühgriechische Kunst—Kunst und Siedlung im geometrischen Griechenland*. Berlin, 1982.

Hill, A.(ed.): *A Visual Dictionary of Art*. New York, 1974.

Hofmann, W.: *Plastik des 20. Jahrhunderts*. Frankfurt a. M., 1958.

Holle (Hrsg.): *Die Hochkulturen der alten Welt*. (*Enzyklopädie der Welt Kunst*. Bd. 1) Holle Verlag Baden-Baden, 1977.

Holle (Hrsg.): *Das Klassische Altertum*. (*Enzyklopädie der Welt Kunst*. Bd. 2) Holle Verlag Baden-Baden, 1977.

Holle (Hrsg.): *Europäische Vorzeit*. (*Enzyklopädie der Welt Kunst*. Bd. 5) Holle Verlag Baden-Baden, 1977.

Honour, H.: *Neo-Classicism*. Harmondsworth, 1968.

Honour, H.: *Romanticism*. London, 1981.

Hubert, J.: *Carolingian Art. London*, 1985.

Janson, H. W.: *19th Century Sculpture*. New York, 1985.

Jantzen, H.: *Ottonische Kunst. Hamburg*, 1959. (Neuausgabe: Berlin, 1990)

Keller H.(Hrsg.): *Die Griechenund Ihre Nachbarn*. (*Propyläen Kunstgeschichte*. Bd.1) Propyläen Verlag Berlin, 1971.

Keller H. (Hrsg.): *Die Kunst des 18. Jahrhunderts*. (*Propyläen Kunstgeschichte*. Bd. 10) Propyläen Verlag Berlin, 1971.

Keller H. (Hrsg.): *Das alte Ägypten.* (*Propyläen Kunstgeschichte.* Bd. 15) Propyläen Verlag Berlin, 1971.

Kitzinger, E.: *Byzantinische Kunst im Werden.* Köln, 1984.

Knuth, M.: *Skulpturen der italienischen Frührenaissance.* Staatliche Museen Preußischer Kulturbesitz Berlin, 1982.

Kultermann, U.: *Kleine Geschichte der Kunsttheorie.* Primus Verlag Darmstadt, 1998.

Krauss, R. E.: *Passages in Modern Sculpture.* London, 1977.

Krautheimer, R. & Krautheimer-Hess, T.: *Lorenzo Ghiberti.* New York, 1982.

Kurt, B.: *Wesen der Plastik.* Köln, 1963.

Lankheit, K.: *Revolution und Restauration.* 1785-1855. DuMont Verlag Köln, 1988.

Larsson, L. O.: *Von allen Seiten gleich schön—Studien zum Begriff der Vielansichtigkeit in der europäischen Plastik von der Renaissance bis zum Klassizismus.* Stockholm, 1974.

Leber, H.: *Plastisches Gestalten—Technische und künstlerische Grundlagen,* DuMont Verlag Köln, 1979.

Legner, A. (Hrsg.): *Die Parler und der Schöne Stil.* Europäische Kunst unter den Luxemburgern. Kunsthalle Köln, Bde. 1-3, Köln, 1978.

Levey, M.: *Painting and Sculpture in France 1700-1989.* New Haven/London, 1992.

Mayer, R.: *The Artist's Handbook of Materials and Techniques.* London 1981.

McGraw-Hill, M.: *Dictionary of Art.* New York, 1969.

McGraw-Hill, M.: *Encyclopedia of World Art.* New York, 1967.

Muller-Beck, H.-J. & Albrecht, G.: *Die Anfänge der Kunst vor 30000 Jahren.* Stuttgart, 1987.

Murray, P. & L.: *The Penguin Dictionary of Art and Artists.* 5th edition, Penguin Books Harmondsworth, 1976.

Osborne, H. (ed.): *The Oxford Companion to Art.* Oxfort University, 1970.

Panofsky, E.: *Tomb Sculpture—Its Changing Aspects from Ancient Egypt to Bernini.* New York, 1992.

Penny, N.: *The Materials of Sculpture*. New Haven/London 1993.

Perring, A.: *Lorenzo Ghiberti — Die Paradiestür*. Frankfurt a. M., 1987.

Phaidon (ed.): *Dictionary of 20th- century Art*. 2th edition, Phaidon New York, 1977.

Pope-Hennessy, J.: *Cellini*. Abbeville Press New York, 1985.

Qu'est-ce que la sculptue moderne? Exh.-Catalog au Centre Georges Pompidou, Musée national d'art moderne Paris, 1986.

Richter, G. M. A.: *A Handbook of Greek Art*. 9th edition, Phaidon London/New York, 1987.

Rodin, A.: *Die Kunst — Gespräche d. Meisters*. Ges. v. P. Gesell. Leipzig, 1912. (Neuausgabe: Zurich, 1979)

Rosenblumen, R.: *Cubism and Twentieth-Century Art*. New York, 1976.

Rowell, M.: (Hrsg.): *Skulptur im 20. Jh. Figur — Raumkonstruktion — Prozeß*. München, 1986.

Rubin, W.: *Primitivism*. 2 vols., Museum of Modern Art New York, 1984.

Sauerlander, W.: *Gotische Skulptur*. München, 1970.

Sauerländer, W.: *Das Königsportal in Chartres*. Frankfurt a. M., 1991.

Schapiro, M.: *Romanesque Art*. London, 1977.

Seemann (Hrsg.): *Lexikon der Kunst*. Seemann Verlag Leipzig, 1987.

Seuphor, M.: *Die Plastik unseres Jahrhunderts*. Neuchatel, 1959.

Shearman, J.: *Mannerism*. Penguin Books London, 1967.

Staatliche Museem zu Berlin (Hrsg.): *Bilder von Menschen — Weltbild, Menschenbild, Kunst im alten Ägypten*. Museumspädagogik, Besucherdienst. Staatliche Museen zu Berlin, 1993.

Stutzer, H. A.: *Kleine Geschichte der romischen Kunst*. Köln, 1991.

Taschen (Hrsg.): *Antike — 8. Jahrhundert v. Chr. bis 5. Jahrhundert n. Chr.* (*Skulptur*. Bd. 1) Taschen Verlag Köln, 1996.

Taschen (Hrsg.): *Mittelalter — 5. bis 15. Jahrhundert.* (*Skulptur*. Bd. 2) Taschen Verlag Köln, 1996.

Taschen (Hrsg.): *Renaissance bis Rokoko — 15. bis 18. Jahrhundert.* (*Skulptur*. Bd. 3) Taschen Verlag Köln, 1996.

Taschen (Hrsg.): *Die Moderne— 19. bis 20. Jahrhundert.* (*Skulptur.* Bd. 4) Taschen Verlag Köln, 1996.

Thiele, C. *Skulptur.* DuMont Verlag Köln, 1995.

Thomas, K.: *DuMont's kleines Sachwörterbuch zur Kunst des 20. Jahrhunderts.* 8. Auflage, DuMont Verlag Köln, 1993.

Tomen, R.(Hrsg): *Die Kunst der italienischen Renaissance.* Könemann Verlag Köln, 1994.

Toman, R. (Hrsg.): *Die Kunst der Romanik—Architektur, Skulptur, Malerei.* Könemann Verlag Köln, 1996.

Toman, R. (Hrsg.): *Die Kunst der Gotik—Architektur, Skulptur, Malerei.* Könemann Verlag Köln, 1998.

Torbrügge, W.: *Europäische Vorzeit.* München, 1969.

Ulm Museum (Hrsg.): *Der Löwenmensch—Tier und Mensch in der Kunst der Eiszeit.* Sigmaringen, 1994.

Vomm, W.: *Reiterstandbilder des 19. und des frühen 20. Jahrhunderts in Deutschland.* 2 Bde. Köln, 1979.

Wagner, A.: *Jean-Baptiste Carpeaux—Der Tanz.* Frankfurt a. M., 1989.

Walther, F.(Hrsg.): *Kunst des 20. Jahrhundert—Teil II. Skulpturen und Objekte.* Taschen Verlag Köln, 2000.

Walton. G.: *Louis XIV and Versailles.* Penguin London, 1986.

Wilson, D.: *Anglo-Saxon Art.* 2th edition, Thamen & Hudson London, 1986.

Winter, G.: *Zwischen Individualität und Identitat—Die Bildnisbüste.* Stuttgart, 1985.

Wittkower, R.: *Giovanni Lorenzo Bernini. The Sculptor of Roman Baroque.* London, 1966.

Wittkower, R.: *Sculpture—Processes and Principles.* London, 1977.

Zanker, P. (Hrsg.): *Die Bildnisse des Augustus.* München, 1979.

《西洋美術辭典》，臺北，雄獅圖書公司，1998。

圖片出處說明

P. Bruneau/ M. Torelli /X.B. i Altet, *Skulptur, Band I*, "Antik", Deutsche Übersetzung, Benedikt Taschen Verlag, Köln 1996.

圖17，圖21，圖22，圖23，圖25，圖26，圖27

B. Ceysson/ G.Bresc-Bautier /M. F. dell'Arco /F. Souchal, *Skulptur, Band III* , "Renaissance bis Rokoko", Deutsche Übersetzung, Benedikt Taschen Verlag, Köln 1996.

圖72，圖74，圖76，圖77，圖85，圖87，圖88，圖89，圖91，圖92，圖93，圖94

G. Duby/ X.B. i Altet/ S.G. de Subuiraut, *Skulptur, Band II*, "Mittelalter", Deutsche Übersetzung, Benedikt Taschen Verlag, Köln 1996.

圖31，圖32，圖33，圖37，圖38，圖39，圖40，圖41，圖44，圖46，圖47，圖48，圖49，圖50，圖51，圖53，圖54，圖55，圖56，圖57，圖58，圖59，圖61，圖62，圖63，圖64，圖65，圖66，圖67

Ernst Gombrich, *The story of art*, Phaidon, London 1989.

圖60, 圖90

A. le Normand-Romain /A. Pingeot /R. Hohl /J.-C. Daval /B.Rose /F. Meschede, *Skulptur, Band IV*, "Die Moderne", Benedikt Taschen Verlag, Köln 1996.

圖99，圖100，圖102，圖103，圖105，圖108，圖109，圖110，圖111，圖112，圖113，圖115，圖119，圖120，圖121

Carmela Thiele, *Skulptur*, DuMont Verlag, Köln 1995.

圖2，圖3，圖4，圖5，圖6，圖7，圖9，圖10，圖11，圖28，圖29，圖30，圖34，圖35，圖42，圖43，圖45，圖52，圖96，圖97，圖98，圖

101，圖104，圖106，圖107，圖114，圖116，圖117，圖118

Die Kunst der italienischen Renaisssance. Hrsg.von Rolf Toman, Könemann Verlag, Köln 1994.
圖68，圖69，圖70，圖71，圖73，圖75，圖78，圖79，圖80，圖81，圖82，圖83，圖86

Enzyklopädie der Weltkunst, Band II, "Das klassische Altertum", Holle Verlag, Baden Baden 1979.
圖12, 圖13

Enzyklopädie der Weltkunst, Band IV, "Byzanz." Holle Verlag, Baden Baden 1979.
圖36

Enzyklopädie der Weltkunst, Band V, "Europäische Vorzeit", Holle Verlag, Baden Baden 1979.
圖14

Propyläen Kunstgeschichte, Band I, "Die Griechen and ihre Nachbarn", Hrsg. von Harald Keller, Propyläen Verlag, Berlin 1971.
圖15，圖16，圖18，圖19，圖20，圖24

Propyläen Kunstgeschichte, Band X, "Die Kunst des 18. Jahrhunderts", Hrsg. von Harald Keller, Propyläen Verlag, Berlin 1971.
圖1

Propyläen Kunstgeschichte, Band XV, "Das alte Ägypten", Hrsg. von Harald Keller, Propyläen Verlag, Berlin 1971.
圖8

詩集 ·三民叢刊·

冰河的超越

葉維廉 著

在新生的冰河灣，
與壯麗的冰河群初次相遇，
面對這無言獨化、
宇宙偉大的運作——
「雪疊著雪疊著雪疊著永不融解的雪
緩緩地積壓成
冰晶冰層冰箔相連覆蓋九萬餘里
：
嵯巖的冰角
緩慢地耐心地
雕塑斷層雕塑裂峰雕塑摺石雕塑曲洞」
喜悅、震撼、思涉千載，
激盪出澎湃磅礡的——
《冰河的超越》。

歐洲建築的眼波　　　　　　　　　林秀姿 著

究竟是什麼樣的人們，經歷什麼樣的歷史，
讓希臘和羅馬建築的靈魂總是環繞不去？
讓教堂成為上帝在歐洲的表演舞臺？
讓艾菲爾鐵塔成為鋼鐵世紀的通天塔？
讓現代主義的國際風格過關斬將風行世界？
讓後現代建築語彙一再重組走入電腦空間？

邁向「歐洲聯盟」之路　　　　　　張福昌 著

面對二次大戰後百廢待舉的歐洲，自1950年舒曼計畫開始透過協調和平的方法，
推動統合的構想──從〈巴黎條約〉到〈阿姆斯特丹條約〉、從經濟合作到政治
軍事合作、從民族國家所標榜的「國家利益」到歐洲統合運動所追求的「共同歐
洲利益」，逐步打造一個保障和平共存、凝聚發展力量的共同體。隨著1992年
「歐洲聯盟」的建立，以及1999年歐元的問世，一個足與美國、日本抗衡的第三
勢力已經形成……

奧林帕斯的回響──歐洲音樂史話　　陳希茹 著

音樂是抽象的，嘗試從音符來還原作曲家想法的路也不只一條。本書從探索音樂
的起源、回溯古希臘、羅馬開始，歷經中古時期、文藝復興、17、18、19世紀，
以至20世紀，擷取各時期最重要的樂曲風格與作曲技巧，以一種大歷史的音樂觀
將其串接起來；並從歷史背景與社會文化的觀點，描繪每個時代的音樂特質以及
時代與時代之間的因果關聯；試圖傳遞給讀者每個音樂時期一些具體，或至少是
可以捉摸的「感覺」與「想像」。

信仰的長河──歐洲宗教溯源　　　王貞文 著

基督教這條「信仰的長河」由巴勒斯坦注入歐洲，與原始的歐洲文化對遇，融鑄
出一個基督教文明。本書以批判的角度，剖析教會與世俗政權角力的故事；以同
情的態度，描述相互對抗陣營的歷史宿命；以寬容的心，談論基督教與其他宗
教、文化的對遇。除了「創造歷史」的重要人物，本書也特別注意一些邊緣、基
進的信仰團體與個
人，介紹他們的理想
與現實處境的緊張關
係，讓讀者有機會站
在歷史脈絡中，深入
他們的宗教心靈。

europe

歐洲系列

閱讀歐洲版畫　　　　　　　　劉興華 著

歐洲版畫濫觴於14、15世紀之交個人式禱告圖像的需求，帶著「複製」的性格，版畫扮演傳播訊息的角色——在宗教改革的年代，助益新教觀念的流佈；在拿破崙時代，鞏固王朝的意識型態，直到19世紀隨著攝影的出現，擺脫複製及量產的路線，演變成純藝術部門的一支。且一起走過歐洲版畫這六百年來由單純複製產品走向精美工藝結晶的變遷。

開窺石鏡清我——歐洲雕塑的故事　　　袁藝軒 著

歐洲雕塑的發展並非自成一個封閉的體系，而是在不斷「吸收、反饋、再吸收」的過程中，締造今日寬廣豐盛的面貌。本書以歷史文化的發展為大脈絡，自史前時代的小型動物雕刻，直到第二次世界大戰結束前的現代藝術，闡述在歐洲這塊土地上，雕刻藝術在各個時期所發展出各種不同的風貌，以及在不同時空下所面臨的課題與出路，藉此勾勒出藝術家在這過程中所扮演的角色。

恣彩歐洲繪畫　　　　　　　　吳介祥 著

從類似巫術與魔法的原始洞穴壁畫、宗教動機的中古虔敬創作、洋溢創作熱情的文藝復興、浪漫時期壓抑與發洩的表現性創作、乃至現代遊戲性與發明式的創作，繪畫風格的演變，反映歐洲政治、社會及宗教對創作的影響，也呈現出一般的社會性、人性及審美價值。本書從歷史的連貫性與不連貫性來看繪畫，著重繪畫風格傳承的關係，並關注藝術家個人的性情遭遇、對時代的感懷。

歐洲宗教剪影——背景‧教堂‧儀禮‧信仰　　Bettina Opitz-Chen　陳主顯 著

為了回應上帝向他們顯現而活出的「猶太教」、以信仰耶穌為救世的彌賽亞而誕生的「基督教」、原意是順服真主阿拉旨意的「伊斯蘭教」——這三大萌生於小亞細亞的宗教，在不同時期登陸歐洲，當時的歐洲並不是理想的宗教田野，看不出歐洲心靈有容受異教的興趣和餘地。然而，奇蹟竟然發生了……

樂迷賞樂——歐洲古典到近代音樂　　　張筱雲 著

音樂反映時代，而作曲家—詮釋者—愛樂者之間跨時空的對話，綿延音樂生命的流傳。本書以這三大主軸為架構，首先解說音樂欣賞的要素、樂曲的類別與形式，以及常見的絃樂器、管樂器、打擊樂器與電鳴樂器，以建立對音樂的基本認識。其次從巴洛克、古典、浪漫到近代，介紹音樂史上重要的作曲家及其作品，以預備聆賞音樂的背景情境。最後提示世界著名的交響樂團、指揮家、演奏家、聲樂家及歌劇院，以掌握熟悉音樂的路徑。

國家圖書館出版品預行編目資料

閒窺石鏡清我心:歐洲雕塑的故事 / 袁藝軒著.－－
初版一刷.－－臺北市；三民，民91
　　面；　　公分
參考書目：面
ISBN 957－14－3368－3　（平裝）

1.雕塑－歐洲－歷史

930.94　　　　　　　　　　　　　　　90015499

網路書店位址　http://www.sanmin.com.tw

ⓒ　閒窺石鏡清我心
　　　　──歐洲雕塑的故事

著作人　袁藝軒
發行人　劉振強
著作財　三民書局股份有限公司
產權人　臺北市復興北路三八六號
發行所　三民書局股份有限公司
　　　　地址／臺北市復興北路三八六號
　　　　電話／二五○○六六○○
　　　　郵撥／○○○九九九八——五號
印刷所　三民書局股份有限公司
門市部　復北店／臺北市復興北路三八六號
　　　　重南店／臺北市重慶南路一段六十一號
初版一刷　中華民國九十一年一月
編　　號　S 74029
基本定價　陸元貳角
行政院新聞局登記證局版臺業字第○二○○號

有著作權‧不准侵害

ISBN　957－14－3368－3　（平裝）

歐洲

為了尋找國王的女兒歐蘿芭 — *Europa*，
從小亞細亞跨越到希臘半島，
傳播了古東方文化，
也推動了西方文化的搖籃，
催生「歐洲」的名字 — *Europe*。